4차산업혁명과
소셜디자인 문화전략

4차산업혁명과 소셜디자인 문화전략

초판 1쇄 발행 2018년 11월 20일

지은이 이흥재

펴낸이 김선기
펴낸곳 (주)푸른길
출판등록 1996년 4월 12일 제16-1292호
주소 (08377) 서울시 구로구 디지털로 33길 48 대륭포스트타워 7차 1008호
전화 02-523-2907, 6942-9570~2
팩스 02-523-2951
이메일 purungilbook@naver.com
홈페이지 www.purungil.co.kr

ISBN 978-89-6291-470-2 93600

이 책은 추계예술대학교의 특별연구비 지원으로 이루어진 것입니다.

4차산업혁명과
소셜디자인 문화전략

푸른길

시간을 가로지르며 도도히 흐르는 역사 속에서 문명은 서로 충돌하며 뜨겁게 달아오른다. 그러다 어느 순간 뻥튀기처럼 터져 나와 우리에게 놀라움과 설렘을 안겨 준다. 그 가운데서 발견한 새로운 문화가 기대를 실상으로 감격게 하고, 때로는 품었던 의문을 절망으로 확인시켜 준다. 그래도 우리는 늘 미래를 희망적인 결론으로 매듭짓고 싶어 한다.

4.0기술 주도하에 펼쳐질 5.0사회도 그러할 것인가. 그곳에서는 우리 인간의 참값이 절대로 외면당하지 않고, 일상 속에서 소중하게 주목받기를 소망한다. 여기에 더해 문화예술이 지렛대로 쓰이고, 창발력을 모아 '미래에 대한 낙관'을 가꿀 수 있다면 더할 나위 없겠다. 이 책은 이러한 바람을 엮어 전략으로 펼쳐 보려는 시론이다.

소셜디자인을 어떻게 규정할 것인가에 대해서는 미처 힘을 쏟지 못한 채, 그 말이 풍기는 좋은 뜻만 따왔다. 그러나 어떤 사회를 만들 것인가에 대해서는 거시적이고 창발적인 방법으로 살폈으며, 논의하는 내용은 사회제도에서부터 일상생활에 이르기까지 매우 넓게 다뤘다. 사회문제로 드러난 것을 단지 해결하는 데 힘을 모으기보다는, 그 이슈들의 새로운 가치를 찾아내고 가치체인을 만들어 내려는 데 욕심을 냈다.

4차산업혁명은 5.0사회에서 어떤 변화를 만들어 낼까. 그동안 많은 사람이 산업의 관점에서 논의해 왔으나, 여기에서는 사회문화적 관점에 방

점을 두고 살펴보려고 한다. 5.0사회로 가는 과정은 revolution(개혁)-evolution(진화)으로 나아가고, coevolution(공진화)으로 이어질 것으로 보기 때문이다. 이들이 바로 사회문화의 관심권 안에서 챙겨야 할 문제들이다.

문제에 접근하는 데 있어서는 시민사회적 관점에서 전략적인 상호작용을 중시하는 데 그쳤다. 다루는 내용의 깊이도 정책이라고 할 정도의 구체성을 갖추지 못해, 책 제목을 '전략'이라고 붙였다. 대신에 5.0사회의 진화된 모습을 비추어 주는 '핑크 미러'에서 기술과 문화를 기반으로 공진화될 것이라는 점을 주로 살펴보았다.

수많은 사회문화연구들이 있지만 생각하는 포인트는 연구자마다 차이가 있다. 여기에서는 공진화사회를 구축하고, 이를 문화예술이 이끌어 가며, 결국은 문화사회로 지속발전하는 것을 낙관적으로 디자인했다. 공진화를 해야 한다고 생각하기 때문에 '함께, 준비하여 창발'하는 과정을 상세히 들여다보았다.

이런 생각은 다음과 같이 펼쳐진다. 1편에서는 4.0기술이 사회에 미치는 '문화지평'을 조망해 보고, 대표적인 키워드를 '관계의 창조', '열린 융합'으로 잡아 각 장에서 논의했다. 2편에서는 4.0기술이 사회를 재구성하는 데 있어서 비록 아직 여명의 환경이지만 공진화를 함께 도모해야 하므로, '함

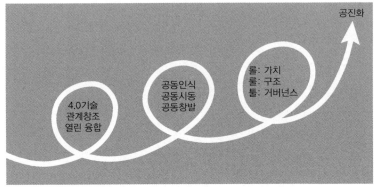

진화된 르네상스 ——→ 함께, 준비하여 창발 ——→ 소셜디자인

께 인식·시동·창발'하는 것이 지속발전 공진화에 중요하다고 판단해 각각의 장으로 다루었다. 3편에서는 더불어 함께 창발하면서 만들어 가는 소셜디자인의 '롤(role), 룰(rule), 툴(tool)'을 살펴보았다.

앞으로 4차산업혁명으로 수많은 'co-활동'들이 펼쳐질 것이다. 이 활동들은 창발적이며 지속발전 가능성을 염두에 두고 끊임없이 진화할 것으로 기대된다. 걱정되는 문제들에 대해서 미리 해결책을 디자인하는 것도 내용에 담으려고 애썼지만, 다른 한편에 비쳐질 '블랙 미러'의 대응처방에 대해서까지는 다루지 못했다.

이 책은 추계예술대학교 특별연구비 지원으로 이뤄졌다. 지원해 준 추계예술대학교, 늘 고마운 동료 교수님들, 함께 지켜보고 의견을 준 석박사과정의 학생들께 감사한다. 지난 2년간 4차산업혁명 학습기회를 마련해준 매제 김학인 본부장께도 여기에서 감사의 말을 전한다. 흔쾌히 출판을 맡아 준 김선기 사장님, 편집에 애쓰신 유자영 님께도 깊이 감사드린다.

4차산업혁명의 물결 속에서 문화예술이 도도새 같은 운명이 되지 않도록 잘 살펴야 한다. 우리네 삶이 카바리아나무처럼 사라지는 일은 없어야

한다. 서둘러 문화세상의 지형도를 디자인하고, 모두가 힘을 모아 공동창발이 넘치게 해야 할 때다. 모리셔스섬에는 이제 도도새도, 카바리아나무도 전설로만 남아 있을 뿐이다.

새야 새야 도도새야….

70년을 산다는 솔개에게 배우렴. 40년 즈음에 구부러진 부리, 무뎌진 발톱, 무거워진 날개를 새 것으로 바꾸는 고통과 지혜를. 그리고 그 뒤의 삶이 얼마나 새로워졌는지를….

2018년 가을날
이흥재 씀

· 차례 ·

1편

진화된 르네상스

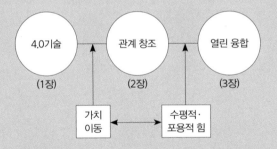

4.0기술, 5.0사회

우리 사회는 그동안 축적된 발전을 바탕으로 더 큰 미래를 디자인하는 시점에 서 있다. 4.0기술이 등장하여 기존 사회를 다시 포맷하고, 우리는 새로운 문화지형을 마주하게 된다. 기술(T)이 만든 사회(S), 거기에 나타난 새 문화(C)혁명으로 매력사회를 꿈꾼다. 진화된 르네상스, 지속발전 가능한 생태계의 문화지평을 훑어본다.

1. 사회 포맷

1) 시간의 관통

오랜 역사에 걸쳐 우리 사회는 변화를 일으킬 힘을 축적해 왔다. 이 힘으로 새로운 수요에 맞춰 기술을 개발하고, 사회에 적응할 여건을 만들어 가면서 발전한다. 앞으로 일어날 변화에 앞서 우리에게는 개발된 특정 기술에 대한 놀라움과 사회에 녹아드는 기다림이 교차한다. 사회를 변화시키는 어떤 것들이 어떻게 관계를 맺으며 진화할까. 자원, 환경, 인구, 정치, 경제, 국제관계, 사회나 개인이 관계를 맺으면서 함께 공진화할 것으로 기대된다. 이제 사회 집단이나 구성원들은 기술과 사회문화를 공진화시키는 전략을 모색하는 데 중점을 두게 될 것이다.

삶에서 나타나는 각종 결핍을 해결하고, 욕망을 실현하려는 갈급함에서 인간은 기술을 개발해 왔다. 다시 말하면, 각종 사회수요에 대한 해결응답으로 기술이 발달된 것이다. 그리하여 기술은 사회 진화에 보다 더 직접적으로 영향을 미친다.

문화사적으로 보더라도 기계화가 한참 진행되던 18세기에는 그에 알맞은 적정 기술이 발달되었다. 기술경제학자들은 이를 '1.0기술'이라고 부르고 있다. 1.0기술은 주로 증기기관기술로서 농업 발달에 획기적인 기여를 했다고 평가받는다.

그 뒤 20세기 전반에 사회는 급변하여 대량화로 사회수요를 충족시켜 가며 이에 알맞은 기술을 또 개발하였다. 이를 '2.0기술'이라 부를 수 있는데, 전기에너지를 활용하는 것이 핵심이었다. 이 덕분에 중화학공업이 비약적으로 발전했다.

20세기 후반에는 생산을 '자동화'하는 기술을 개발하기에 이른다. 이를 '3.0 기술'이라 부를 만하고, 이는 에너지 생산이 아니라 차원이 다른 컴퓨터에서 생겨난 연결기술이었다. 이는 IT산업을 발전시켜 새로운 가공사회를 획기적으로 만들어 냈다.

마침내 21세기에 이르러 우리 사회는 자동화를 넘어 '자율화'기술을 개발했고, 이를 '4.0기술'이라 부르는 데 손색이 없다. 지금은 여기서 더 나아가 인공지능(AI)과 빅데이터를 사용해 제조업, 서비스업을 세련되게 무한확장시키는 신공을 보여 주고 있다.

숨 가쁘게 시간을 관통하며 달려온 기술 발달의 결과로서 4.0기술은 이전 기술들의 연장선에 있지만, 그 차원이 다르다. 이는 생산성을 높이는 에너지 개발로 이뤄진 변화가 아니라 사회를 휩쓸던 인터넷 정보기술을 매개로 일어난 발전이다. 각종 대량 데이터의 해석판단을 컴퓨터에 맡기고 일정 부분 자율화를 낳았기 때문에 혁명적이다. 더구나 수요에 따라 새롭게 개발된 것이고, 그 기술이 또 새롭게 진화되어 나타난 것이다. 4.0기술은 인간의 삶 구석구석에 미치는 영향이 크고, 관계를 맺는 방식도 매우 다양하므로 그동안의 양상과는 크게 다르다. 게다가 이처럼 큰 변화가 짧은 시간에 글로벌공간으로 펼쳐졌다는 점에서 혁명적 전개라고 볼 수 있다.

시간을 관통하는 기술사회

혁신적인 기술이 만들어 낸 시대 또는 사회를 편의상 구분해서 시대적으로 해석하는 견해들이 많다. 이 논의는 1.0기술이 나오기 이전인 자연상태의 수렵사회를 1.0사회라고 부르는 데서 출발한다. 그 뒤 증기기관기술을 개발하여 농업에 활용한 농경사회를 2.0사회라고 부른다. 이 시대까지의 기술 변화도 혁명으로 보는 견해가 있지만, 이후의 기술이나 사회 변화에 비하면 소박

한 기술이고 사회 구분이다.

농경사회 이후를 보는 관점은 조금씩 다르게 나뉜다. 동력혁신, 전기, 모터 개발이 가져온 공업사회를 보통 3.0사회라고 일컫는다. 그 뒤를 이어 자동화, 컴퓨터기술이 가져온 정보사회를 4.0사회라고 부르고 있다. 이 시대가 격변기이고, 적용되는 기술이 워낙 혁명적인 것이기 때문에 시대, 사회를 구분하는데 자기 관점이 강하게 도입되어 제각기 달리 불리는 것으로 보인다.

최근에 불붙은 5.0사회에서는 자율적인 최적화를 가능케 하는 기술이 등장했고, 대량정보 기반의 인공지능이 출현하는 등 파격적인 혁신기술이 등장했다. 이를 초스마트사회라고 보는 입장, 또는 정보기술사회라고 보는 입장도 있다. 5.0사회의 명칭 부여는 정보화기술의 어느 측면에 중점을 두고, 어느 수준까지 생겨난 변화를 혁명으로 보는가에서 차이가 갈린다.

이러한 기술이 나타난 구체적인 시점은 증기기관(1784년)→ 전기(1879년)→컴퓨터(1969년)→지능정보기술(2015년) 등으로 역사가 기록하고 있지만, 사회 특징이 바뀌는 것은 시간을 관통하면서 연속적으로 이어지고 있다고 보아야 한다.

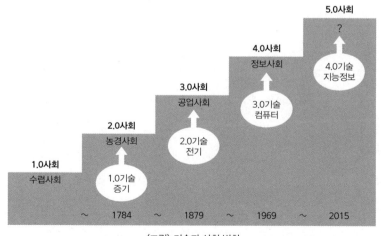

〈그림〉 기술과 사회 변화

기술지진, 문화지진

사회 전반에 큰 충격을 몰고 온 4차산업혁명기술 또는 4.0기술을 기술지진(techquake)이라고도 한다. 단편적인 기술들이 개별적으로 활동하면서 영향을 미친 것과 달리 4.0기술은 기존의 기술들이 결합하여 나타난 것이다. 당연히 그 영향이 크고 범위가 다양하며, 매우 복잡하게 전개되는 것이 특징이다. 이처럼 함께 영향을 주고받는 관계로 발전하는 5.0사회 또는 정보기술사회를 그래서 제조, 생산, 경제보다 사회문화적 진화에 초점을 두고 해석하는 것도 의미가 크다고 본다. 덧붙여, 이로써 나타나게 된 사회문화적인 충격은 문화지진(culquake)이라고 부를 수도 있겠다. 이러한 것들을 모두 사회문화적 영향이라 할 수 있다.

기술 발달의 역사에서 전에 없이 강조되는 자율화는 사회문화적으로 인간화를 뜻한다. 이의 실현을 위해서는 모든 4.0기술(사물인터넷·클라우드·인공지능)이 어떻게 연계되는가를 이해할 필요가 있다. 정보혁명시대의 사회문화충격 때문에 5.0사회에서 인간과 문화의 존재양식은 크게 바뀌었다. 문화의 존재형식은 이전 사회들과 다르게 변동하고 있으며, 여기에는 긍정적인 면과 부정적인 면이 서로 얽혀 있다.

4.0기술혁명에 주로 등장하는 기술들은 한마디로 가상물리시스템(Cyber Physical System)으로서 가상공간과 물리적 공간을 연결한 것이다. 이 밖에도 무인자율주행, 드론, 가상비서(VPA: Virtual Personal Assistant) 등이 우리 생활 깊숙이까지 밀려들어 오고 있다. 이는 당장의 생산과 생활 서비스의 관계를 변화시키며, 개인 삶에는 개인별 자료를 무한생산하여 수치화된 자신(QS: Quantified Self)에게 맞춤 서비스를 제공하기에 이르렀다. 이러한 변화에 비추어 5.0사회가 인본주의적 수요에 맞춰 더 많은 문제를 해결하는 데 도움을 줄 것으로 기대된다. 또한 이것들이 미칠 영향은 그동안 일어났던 것

들과는 비교가 안 될 정도로 클 것이다. 앞으로 10년 내 전 세계 국내총생산(GDP)의 3분의 2에 영향을 미칠 것으로 보고 있다.

인터넷기술 융합의 산물인 4.0기술이 앞으로 인터넷과 어떤 관계를 맺으며 발전할 것인가는 5.0사회의 모습에 중요하다. 이 점은 앞으로 특별히 해석되어야 한다고 본다. 왜냐면, 인터넷 기반의 4.0기술을 단지 수요에 따른 기술 대응으로 보기에는 그 영향이 너무 크고 다양하기 때문이다. 이 책의 여러 곳에서 5.0사회의 전개, 협력적 대응방식, 공진화사회를 위한 툴 등의 관련 문제를 언급하면서 구체적으로 논의를 이어 가겠다. 인터넷에서 시작된 4.0기술을 진화의 산물로 보는 것이야말로 앞으로의 문제를 해결하는 데 도움이 될 것이다. 예를 들면, 인터넷은 그동안 우리 사회에 엄청난 인식 변화를 가져왔고 중앙집중, 하향식 사회발전 개념을 완전히 뒤엎었다.

우리 사회와 달리 인터넷 세상에는 중앙이나 계층 개념이 없다. 여기에 아예 보텀 개념이 없으니 보텀업(bottom up) 개념도 없고, 오픈 리소스나 자발적인 컬래버레이션과 같은 요소로 꽉 차 있다. 이런 점에서 인터넷을 수요 대응 변화라기보다는 진화현상으로 보는 것이다. 아무도 예상하지 못했던 블로그나 SNS, 검색엔진 등의 발전을 본다면 이러한 진화는 르네상스를 더 급격히 진화시키지 않을까.

정부, 매스미디어, 톱다운방식의 사회만 이야기하던 이들도 모두 회의를 나타냈었다. 그러나 발 빠른 사람들은 블록체인이나 비트코인 등의 등장에 놀라 서둘러 사회진화의 과제를 찾아 나서고 있다. 인터넷의 미래에 대해서 낙관적인 견해와 비관적인 입장이 함께하고 있지만, 사회문화의 진화, 톱다운방식의 장애나 규제를 걱정하는 사람들이 있다. 기술 진화의 불가역성을 여러 곳에서 쉽게 찾아볼 수 있기 때문이다.

2) 무한연결의 힘

4.0기술의 가장 크고도 중요한 특징은 연결이 가져오는 새로운 관계이다. 4.0기술이 지배하는 모바일, 인공지능, 사물인터넷, 빅데이터의 사회를 초창기 통신 기반 개념의 키워드만으로는 설명하기 벅차다. 당초에는 삶의 관계를 연결하는 정보통신만으로 규정되었지만, 이제는 보편화된 현실이기 때문이다(박유리 외, 2015). 그런데 연결 대상과 관계 맺음을 중심에 두는 기술중심적 표현인 '초연결'시대라는 말로는 의미 전달이 부족할 듯하다. 그래서 이 책에서는 기능적으로 '무한 가능성을 갖는 연결'이라는 점에서 '무한연결'이라는 말로 부르기로 한다.

이렇듯 인터넷을 기반으로 한 4.0기술은 시간·공간·인간을 무한가능의 세계로 연결해 갈 수 있다. 이 무한연결은 우리 사회의 가치를 많은 부분에서 흔들어 놓는 힘이 되고 있다. 무한연결을 통한 5.0사회의 특징은 크게 집단 규모의 확장, 기술가치의 사회충격, 가치 이동, 가치중점 변화로 나타난다. 이에 대해서는 뒤에서 더 논의하도록 하겠다.

4.0기술이 만들어 내는 무한연결성의 힘은 그동안 수직적 관계에 얽매였던 전통적인 생활양식을 훌쩍 뛰어넘는다. 4차산업혁명은 그동안 지배해 온 수직적··배타적·개별적인 힘을 수평적·포용적·사회적인 힘으로 바꾸었다(필립 코틀러 외, 이진원 역, 2017).

이러한 새로운 관계방식이 만들어지는 사회환경 속에서 사회구성원들의 가치관과 행태는 자연스럽게 변한다. 사회활동 주체들의 대응방식도 당연히 달라지게 마련이다. 수평적인 사회문화가 보편화되니 활동 주체들의 관심 대상은 팬이나 팔로워로 집중된다. 지리적인 장벽은 더욱더 쉽게 허물어져 새로운 관계가 만들어진다. 그러다 보니 관련 주체들끼리 의미 있는 무엇을 도

모할 때는 서로 협업하지 않을 수 없게 되었다. 문화예술 소비자들은 자신이 관련된 사회집단에 귀 기울이고 더 신뢰하게 된다. 문화활동 주체들도 활동전략에서 이 점을 잘 활용해야 한다.

한편, 4.0기술에 힘입어 사회적 연결성이 늘어나면 인구학적으로 동질적인 성격을 갖는 집단활동이 늘어나거나 또는 줄어드는 패러독스가 생겨난다. 물론 온라인, 오프라인 중 어느 곳에 의존하는 성향이 큰가에 따라서 차이가 날 것이다. 그런데 이 역시 좀 더 진행될수록 온오프라인의 공존과 융합으로 서로를 보완하면서 무한연결활동이 될 것으로 보인다.

기술가치체인의 사회충격

4.0기술로 생겨난 기술 때문에 이전의 기술은 기술이라 부르기조차 민망하게 되었다. 앞에서 보았듯이 산업화가 진행되는 과정에서는 에너지원천(energy source)이 중요하게 개발되었다. 인간의 노동력을 뛰어넘는 에너지가 증기기관의 도움으로 나타나더니 이윽고 기계화되고, 그 뒤 전기의 도움을 받아 대량생산체계를 갖추는 변혁이 일어났다. 그러나 IT와 자동화시스템이 도입되면서부터는 그냥 산업혁명이라고는 부를 수 없을 정도로 큰 물결이 사회와 개인의 삶을 바꿔 가고 있다. 과거 변화에 대한 반동이자 미래수요에 대한 낙관이 교차하면서 생겨난 소용돌이이다.

그 뒤를 이어 나타나고 있는 여러 가치체인은 다분히 기술적인 용어로 보면 제조업과 ICT 융합, 사물지능과 같은 기술 융합으로 나타나고 있다. 이는 전에 보던 것과 차원이 다른 사회충격이다. 그리고 사람과 사물 사이에 인터넷이 자유롭게 연결되면서 생활인터넷이 확산되었다. 그 뒤를 바짝 이어 소프트웨어, 빅데이터, 인공지능, 로봇, 사물인터넷, 드론과 같은 4.0기술혁명이 그대로 사회충격의 소용돌이를 이어 간다.

이러한 소용돌이 속에서 가치중점은 데이터로 옮겨 가고 있다. 심지어 '데이터만이 확실히 말할 수 있다'고 단정될 수도 있다. 사회가 변하면서 활동 주체의 역량에 대한 평가나 주체 간 관계도 바뀌었다. 기술 기반의 대기업이 시장을 점유하고, 부의 확대와 편중이 심해지고, 그에 따라 소외계층의 확산과 불만 행동으로 사회가 불안해지기에 이르렀다. 기술의 오류로 혼란이 생길 것을 우려하는 것이야말로 바로 '4.0기술'을 4차산업혁명이라 부르면서도 달갑지 않은 시선으로 보는 사람들의 입장이다.

그래서 사물인터넷, 빅데이터, 인공지능 등 '4.0기술'의 장점이 제대로 힘을 갖게 되려면 데이터를 활용하기 위한 준비가 잘 되어 있어야 한다. 기술적으로 데이터 플랫폼의 구축, 데이터 유통시장의 창설, 개인 데이터 활용의 촉진, 지적재산정책을 준비해야 한다. 사회문화활동에서 전개되는 서비스도 데이터를 기반으로 창작을 활성화하고, 실감 나는 기술을 활용해 표현예술의 질을 높일 수 있다.

가치중점 변천의 또 다른 내용은 공동체가치의 이동으로 생긴 인간관계 변화에서 두드러진다. 4.0기술은 사회공동체의 관계 형성에 곧바로 영향을 미치고 변화를 가져왔다. 공동체 구성원 관계에 영향을 미치는 요소들은 사회시스템을 뿌리부터 흔들었다. 산업화 가치원천(value source)의 변화에서 시작했지만, 결과는 사회 구성요소들의 관계 변화로 이어진다. 에너지와 생산 방식에서 증기와 전기는 기계화와 대량화를, IT는 자동화를 불러일으키면서 생산을 지능화하더니 급기야 4.0기술에 이르러서는 무한연결과 새로운 관계까지 창조해 내는 것이다. 결국 사회공동체를 유지·발전시켜 가는 뼈대인 사회시스템까지 변하고 각종 제도, 규범, 고용구조를 흔들어 리셋시키고 있다.

끝으로 콘텐츠가치의 이동은 콘텐츠의 사회 역할에서 절정에 이르고 있다. 콘텐츠를 사회학적으로 접근한다면 우리는 이야기 포장기술을 함께 주목해

야 한다. 콘텐츠의 창작이나 소비는 어떤 기술을 적용하는가에 많은 영향을 받는다. 디지털기술, 지능을 갖춘 기계, 에너지혁명, 의료기술, 빅데이터기술에 이르기까지 기술은 콘텐츠에 영향을 미치고, 콘텐츠의 참값을 높이는 데 중요하게 작용한다. 그동안 콘텐츠의 가치는 자본력에 의해서 창출되는 것으로 여겨져 왔다. 그러던 것이 콘텐츠 가치체인(value chain)의 변화를 보면서부터 각종 융합, 인간을 대체하는 로봇, 소프트웨어의 역할이 새로운 가치를 창출하기에 이르렀음을 새로 파악하고 있다(박유리 외, 2015). 당연히 각 영역의 콘텐츠마케팅전략도 이를 따라가기 마련이다.

2. 새 문화지평

1) 인간을 품은 인공, 5.0사회

앞서 여러 사례에서 보았듯이 사회 변화를 보는 관점은 그동안 생산성을 높이는 기술 개발에 중점을 두었다. 그런데 4.0기술이 확산되면서 생산성 제고와 산업화 영향력은 그저 보편적인 기술로 평가절하되고 더 이상 놀라움의 대상이 되지 못한다. 5.0사회에서는 생산성보다 사회문화적인 측면을 간과해선 안 된다. 다시 말하면 문화 기반 사회로 인식을 바꿔야 5.0사회를 제대로 볼 수 있다. 지금 우리가 5.0사회를 논의하는 것은 그 사회가 기술 변화에 기반을 둔 이전 사회에서는 보기 어려웠던 문화지진을 겪고 있다는 점 때문이다. 기술지진과 문화 변동이 동시에 일어나 쌍끌이하는 새 문화지평에 주목해야 한다.

인간을 품은 인공

앞에서 4.0사회와 5.0사회를 굳이 구분하려는 것은 4.0기술을 활용하면서 지식의 가치가 상대적으로 떨어지게 되기 때문이다. 또 지식정보가 독점적인 형태로 소유되던 때에 비해 5.0사회에서는 독점이 아닌 보편현상으로 공유되기 때문이다. 따라서 지식이 자본이자 경쟁력이 되는 일은 이제 상대적으로 더 미약해진다는 뜻이다.

4.0기술이 가져올 5.0사회는 결국 지식과 기술의 '놀라움'보다는 삶의 '즐거움'에 주목하게 될 것이다. 기술이 인간을 품어 스스로의 가치가 높아진 결과다. 인간을 품은 4.0기술은 인간 행동의 제약요소였던 시간, 공간, 인간의 3간, 즉 사이(間)를 밀접하게 촘촘히 잇고 있다. 무한연결시대에서 누릴 수 있는 편리나 즐거움은 경제, 사회, 교육, 정치 같은 여러 분야에까지 걸쳐서 잘 나타나고 있다. 문화생활의 방식에서도 일상문화활동 속 인간의 모습에 주목하고 있다. 이 기술 활용에 따라서 여유와 쉴 시간이 늘어나고, 새로운 장소에 대한 경험도 많아지며, 여가와 노동시간이 유연하게 활용된다. 틈새시간만으로도 문화생활을 즐길 수 있는 인간시대인 것이다. 이제는 시간이 힘이 되는 시대로 바뀌어, 자칫 여가시간이 없는 '여가시간 소외계층'이 생겨나 삶의 질 경쟁에서 밀려날 수도 있다. 여가시간의 문화적 향유가 어려운 사람들이 문화 소외에서 뒤처지지 않도록 소비 편중과 불평등 심화, 라이프스타일 변화, 디지털 간극의 해소기술에까지 기대가 높아지고 있다.

따라서 이러한 사회수요에 맞춰서 5.0사회는 새로운 사회, 즉 인간 중심의 과제를 해결해 내는 방향으로 진화하고 있다. 일본의 신산업구조(2017)는 이러한 수요에 맞춰 4.0기술을 사회문제 해결에 도움을 주도록 정책방향을 잡고 있다. 이는 기본적으로는 4차산업혁명 국가전략이다. 그런데 중요한 것은 기술적, 산업적 차원에 대한 수세적 대응을 넘어서 이것이 사회시스템 개혁

수단으로 활용된다는 점이다.

　일본의 '초스마트사회'정책은 지속적인 경제성장과 사회문제 해결, 사회 변화 차원에서의 접근, 인간 중심의 문제 해결에 특징이 있다. 그리고 연계산업 육성, 즉 네트워크화를 통한 부가가치의 창출과 기술력, 현장력을 활성화하는 인간 본위의 추진을 지향한다. 이를 위하여 종래 독립적이거나 대립적인 관계에 있던 것이 융합하고 변화하여 새로운 비즈니스모델로 탄생된다. 여기에서 융합을 자세히 살펴보면 사물과 사물, 인간과 기계(시스템), 기업과 기업, 인간과 인간, 생산과 소비 등 전방위에 걸쳐 이루어진다. 결국, 융합으로 인간의 사회문제 해결을 노리고 있음을 알 수 있다. 이를 바탕으로 일본이 현장력과 디지털 융합, 다양한 협동을 전략으로 내세우고 있는 점을 눈여겨봐야 한다.*

2) 핑크 미러

　〈블랙 미러(Black Mirror)〉라고 하는 영국의 TV 시리즈물이 있다. 여기에서는 정보사회가 고도화되면서 우리 앞에 나타날 디스토피아적 미래를 걱정하고 있다. 지금에 비춰 보면 TV 속 우리 삶의 모습은 망가지고, 비윤리적이다. 서둘러 법적 대응을 하거나 대책을 마련하지 않으면 지구사회는 종말로 치닫게 될 것이다. 이런 걱정에도 불구하고 기술 발달이 워낙 빨리 진행되므로 정치적인 과정을 거쳐서 뭔가를 결정하는 것이 제때 이뤄지지 못한다. 인터넷을 위한 도덕윤리규정, 생명공학, 인공지능 등 무엇 하나 미리 준비되지

* '초스마트사회'는 5.0사회의 유사 개념이다. 초스마트사회란 '필요한 물건, 서비스, 사람을 필요한 때 필요한 만큼을 제공하여 사회의 다양한 니즈에 세밀하게 대응함으로써 삶의 질을 높이고 나아가 연령, 성별, 지역, 언어에 구애받지 않고 쾌적한 삶을 영위할 수 있는 사회'를 말한다.

못하고 늘 뒤따라가면서 땜질하는 정도로 허겁지겁 진행될 것으로 보는 걱정 투성이다. 이처럼 우려하는 입장은 특히 자동화로 인한 고용 감소, 글로벌기업의 시장지배 심화에 이르러 더 우울해진다. 여기에는 ICT기술의 연장선에서 나타나는 현상으로 보고 좀 더 지켜보자는 소극적인 관점도 포함된다.

사실 새로운 기술은 늘 혼란을 동반한다. 빌 게이츠(Bill Gates)도 기술 개발보다는 사회 적응에 더 신경을 쓰면서 노력했다고 평가받는다. 그 스스로도 "기술은 원래 비도덕적이다"라고 말하면서, 기술의 사용 방법과 한계를 규정짓는 것이야말로 우리의 막중한 책임이라고 생각하였다.

문화산업에서도 4.0기술은 지식업무(knowledge work)를 자동화시키면서 새로운 영역을 많이 만들어 냈다. 나아가 디지털기술이 중심이 되어 다른 기술들과도 새롭게 융합되면서 영향력이 더욱 커지고 있다. 그러나 기존의 신생 문화산업체들은 새로운 기술 앞에서 맥없이 길을 헤매는 실정이다. 예를 들면, 애플 아이튠즈는 스포티파이의 음악스트리밍사업 모델 때문에 난항을 겪었다. 매출 감소 속에서 애플 음악은 스트리밍 서비스인 애플 뮤직으로 바뀌고 있다. 자동화된 문화산업체는 직원 해고를, 3D프린팅기술은 총기의 개인 제작을 초래할 것으로 걱정되기에 이르렀다. 스마트폰의 편리성 때문에 사람들의 관계는 변하고 앞으로 어떤 방향성을 미리 예단하기조차 어려운 것이 사실이다(필립 코틀러 외, 이진원 역, 2017).

이러한 걱정이 터무니없는 것은 아니다. 그러나 우리는 이 불안을 넘어서서 4.0기술로 나타날 미래의 모습이나 대처에 대하여 희망을 가져야 한다(차상균, 2017). 나는 이를 '핑크 미러(Pink Mirror)'라고 바꿔 부르고 싶다.

그렇다면 4.0기술은 우리 사회에 실제 어떤 의미로, 무엇을 도와줄 수 있는가? 우선 4.0기술이 4차산업혁명으로 인식된다는 점을 살려서 백미러, 돋보기, 망원경 같은 거울에 비춰 보기로 하자. 4차산업혁명이 미치는 영향에 대

해서는 관점에 따라 인식에 작지 않은 차이가 있다. 예를 들어 영향을 미치는 시간적 범위에 따라 장기적으로 고민이 필요한 부분(예: 교육, 복지)을 중시하는 관점이 있다. 그런가 하면, 단순히 전략적인 것으로 접근해 시급한 문제(예: 산업경쟁력, 일거리·일자리 만들기)에 우선 치중하면서 전개되는 상황을 지켜보는 관점도 있다.

블랙 미러에 비친 모습을 넘어서려면 이러한 모습들에 대응하는 전략을 세울 때 단지 기술적 변화와 그에 따른 핵심역량을 확보하는 정도에 치중하면 안 된다. 조금 더 나아가서 산업을 혁신하는 데 필요한 플랫폼적인 접근에 그치는 것도 훌륭한 전략이 될 수 없다. 또 그 영향에 대해서 매우 긍정적으로 기대하는 측면이 있다. 예를 들면, 인간의 지적능력 강화, 업무 효율성 제고, 새 시장 창출 등이다.

파급효과를 확실하게 이해하기 위해서는 4.0기술이 미치는 사회경제적인 영향을 파악하고, 우리의 현재 상황과 대응역량을 분석하여 종합적으로 판단해야 한다. 사회 전체적으로 기술과 사회가 서로 영향을 주고받으며 어떻게 발전해 갈 수 있을 것인가를 사회문화전략으로 전개한다는 점이 매우 중요하다. 그리하여 국가사회 전반에 4차산업혁명에 대한 사회환경 인식과 공감대를 형성하고, 전략적으로 대응을 구상하며, 사회구성원 개개인의 상황 수용과 대응전략도 자율적으로 마련하는 것이 바람직하다(Michael Gregoire, 2018).

한국형 4.0기술혁명

4.0기술, 5.0사회에서 우리에게 유리한 점은 어떤 것이 있을까. 4차산업을 혁명으로 간주하며 이에 대응하는 각 나라의 전략은 다양하다. 대부분 자기네의 강점을 극대화하는 방향으로 전개하고 있다(차상균, 2017). 예를 들면,

독일은 제조시스템역량을 앞세워 4차산업혁명을 전략화하고 있다. 미국은 인공지능과 같은 소프트웨어 플랫폼을, 일본은 로봇 등의 기기나 부품을 강점으로 역량을 키워 나가는 중이다.

우리나라는 어떤 기술에서 비교우위를 갖는가. 전반적으로 시스템설계역량이나 플랫폼역량에서는 그리 평가가 높지는 않다. 그러나 기술, 인력, 시장 등의 가치사슬 전반에 걸쳐서 시스템을 설계하고 구축하며 최적화할 수 있는 장점을 많이 가지고 있다. 인력에서는 특히 패러다임 전환기에 최적 경로를 선택하는 경영능력이 뛰어나고, 목표와 인센티브가 확실하면 자원의 열세를 뛰어넘어 성취해 내는 정신력을 갖고 있다. 예를 들면, 디지털 전환기에 반도체, LCD, TV 등의 발전이 있었다. 더구나 최근에는 산업의 가치사슬이 분화되며 기기, 부품 등에서 상대적으로 우리 기업이 강세를 보이거나 강점을 확보해 '한국형 4.0기술혁명'으로 만들어 갈 가능성도 있다(과학기술정책연구원, 2017, 20).

이러한 비교우위를 살려 4.0기술로 만들어 가는 5.0사회에서 유의할 점이 있다. 우리가 갖고 있는 장점을 지속발전이 가능하게 이어 가려면 4.0기술의 콘텍스트가 중요하다는 것이다. 4.0기술의 가치는 콘텐츠와 콘텍스트가 함께 작용하여 결정된다. 이 중 무엇이 더 중요한지를 결정하기는 쉽지 않지만 콘텍스트에 특히 더 주목해야 한다. 왜냐하면 콘텍스트는 기술을 어떻게 이해하고, 받아들이고, 해석하며, 취급해야 할 것인가 하는 사회적인 문제이기 때문이다. 4.0기술이 주도하고 매개해서 생겨난 것이 5.0사회이므로, 앞으로 사회 발전에 관심을 두고 콘텍스트를 잘 파악해야 할 것이다.

기술의 콘텍스트는 감성적인 가치관으로 엮여 있다. 따라서 사람과 사회의 관계법칙을 잘 살펴야 한다. 콘텍스트는 사람들의 요청으로 생겨나므로 사회에 이를 수용하고 적응학습을 시키는 것이 당연한 후속조치이다. 그러므로

감성적 가치관의 콘텍스트를 이성적 기술테마에 짜 맞추어야 한다. 콘텍스트와 콘텐츠가 서로 잘 맞물리면 사회와 기술이 공진화하고, 이는 기술 진화와 사회 진화가 지속적으로 이어지게 하는 바람직한 전략이다.

3) 여명에서의 TSC혁명

우리 사회는 최근에 경제성장 지체에서 출발하여 저소비, 저수요의 문제를 겪고 있다. 위기라고 생각되기 때문에 투자를 안 하고 이는 저효율로 이어진다. 그 결과 소비가 주춤거리고 새로운 수요가 발생하지 않는 악순환이 반복된다. 이 같은 안개환경 속에서 지속발전시대는 정말 끝나는가 하는 불안이 똬리를 치는 것이 현실이다. 우리 경제가 지속성장하려면 잠재성장률 2% 수준을 유지해야 한다는데, 이 점에서 경제학자들은 고개를 갸우뚱거린다.

사회의 시련은 수많은 일이 원인이 되어 생기고 또 얽히면서 변질된다. 우리의 경제성장과 사회문화 발전도 비슷한 페이스로 나아가고 있다. 우리나라는 과거 1970~1980년대에 경제(산업화)와 정치(민주화)의 발달로 국가 발전의 에너지를 비축했고, 1990~2000년대에 들어 사회문화의 개방화, 정보화로 국격을 OECD 수준으로 높이는 데에 이르렀다. 그러던 것이 2008년 경제침체와 2014년 세월호사건을 거쳐 2016년에 드디어 폭발하였다. 이로써 순조롭던 과거 발전에너지가 새로운 시련에 부딪히면서 혹시 우리의 사회문화가 공진화의 끈을 놓게 되는 것은 아닌지 우려를 사고 있다.

이 같은 전환기에 떠오른 사회문화 변화의 단초가 바로 4.0기술이다. 전 세계적인 산업경제 침체, 저성장 위기를 돌파하기 위해 4.0기술을 적극적으로 활용하려는 움직임은 독일, 일본, 미국 등에서 먼저 시작되었다. 성장동력을 발굴하고 4.0기술로 산업경쟁력을 강화하려는 선진국들의 경쟁이기도 한 이

전략은 기술혁신과 사회 전반의 문제들과도 관련이 있다. 이제 4.0기술혁명은 여러 나라에서 개혁을 촉진하는 요소로 인식되고, 연속적인 변화를 이끌어 가는 기폭제가 될 것으로 핑크 미러에 비치고 있다(차상균, 2017).

위기는 없다, 시련일 뿐

이제 4차산업혁명기술은 사람들이 사회문화를 이해하는 세계 공통어가 되고 있다. 또 국가, 단체, 개인 사이에서 필요한 기술을 심층적으로 교류, 상호보완하면서 바람직한 방향으로 진화하고 있다. 무엇보다 기술이 가져온 사회발달 속에서 홀로 시련을 겪지 않기 위해서라도 서로 밀접하게 관계를 갖는 가운데 함께 진화해 가도록 자연스럽게 바뀌고 있는 점이 고무적이다.

이런 점에서 4.0기술은 전체로서 기능하는 가운데 기계론적인 고려를 넘어 생명체론적인 관점에서 가치관의 전환을 시도하는 혁명으로 이해되어야 할 것이다. 안정적이고 여유 있는 사회로 가는 길목에서 우리의 아름다운 공진화의식들을 새롭게 조명하고, 정책으로 연결하는 노력이 별도로 필요하다고 본다. 그렇지 않으면 4.0기술이 시대혁명으로 순조롭게 생활 속에 자리 잡기 어려울 것이다. 예를 들면, 우리 공동체생활에서 믿음, 협력, 네트워크와 같은 생활의 지혜는 자연스러운 것이었다. 그런데 산업화과정에서 이들을 잃어버렸고 이제야 다시 서구적 사회자본이라는 말을 빌려 논의하며 아쉬워하고 있다. 4차산업혁명이 사회 저변에 아름답게 뿌리내리려면 이러한 가치관이나 태도가 자본이 아닌 본능으로 자리해야 할 것이다(Gary Coleman, 2016).

4.0기술을 과연 혁명이라고 할 수 있을까. 이를 기술이 앞당긴 TSC혁명(Technology & Society & Culture Revolution)이라고 불러도 무방할 것으로 보인다. 일찍이 볼 수 없던 기술들을 융합하는 속도, 범위, 시스템상의 충격 등이 매우 혁명적이라고 클라우스 슈밥(Klaus Schwab)도 말한 바 있다.

또한 프로세싱 파워, 저장공간, 지식에 대한 접근 등 역시 파격적이다. 나아가 인공지능, 로봇, 사물인터넷, 자율주행차, 3D프린팅, 나노기술, 생명공학, 재료과학, 에너지 저장, 퀀텀 컴퓨팅 등의 새로운 기술이 가져올 성과에 대한 전망은 4.0기술을 혁명이라고 단정하는 설득 논리로 등장했다. 마침내 이들이 새로운 상품, 서비스, 비즈니스모델을 창출할 것이므로 주저 없이 혁명이라고 부를 만하다는 것이다. 이러한 혁명이 나중에는 기술과 사회문화의 공진화(TSC Coevolution)까지 가져올 것으로 기대한다.

한편 혁명이라는 명칭이 적절치 않다는 입장도 강하다. 이 입장에서는 기존의 산업혁명을 1~3차로 나누었던 핵심기술이나 에너지 패러다임과는 확연하게 구분되므로 '단절적인 변화'가 일어난 것은 아니라는 입장이다. 사회변화를 기술이 주도한다는 점에 주목해 통합적 개념인 기술혁명이라는 타이틀로 묶어 이야기하고 있지만 사실상 연속적인 기술 변화들이라는 것이다.

생각건대 혁신기술이 미친 영향을 아직 평가하기에는 이르고, 좀 더 진행되는 범위를 보면서 평가하는 것이 바람직하다. 그래도 정보기술에서 한 발짝 나아간 것이고, 융합은 정보기술에서도 이야기되어 왔던 터라 4차산업혁명이라고 부르는 것은 좀 과장이라고 본다면, 중립적 개념으로 '4.0기술혁명'으로 부르기로 한다. '4차산업혁명은 없다'는 말조차 나오는 것을 고려한다면 이 같은 중립적 개념을 주로 쓰는 것도 적절하겠다. 따라서 여기에서는 '4차산업혁명'과 '4.0기술'이라는 말을 함께 쓰기로 한다. 아울러 이러한 기술혁명에 따라 사회에서 중요하게 여기는 가치, 산업사회나 초기 정보사회에서 소중히 여겼던 가치들이 바뀌고 있기 때문에 사회에서 혁명을 느끼는 것이다. 일하는 방식도 '경쟁에서 협조로', '경합에서 화합으로', '협력과 활력'이 함께 요구되는 현실을 감안해 본다면 기술혁신으로 바뀐 사회는 '5.0사회'로 불려야 하지 않을까.

여명에서의 혁명

이러한 논의를 고려하면, 현재 4차산업혁명이 진행되고 있다는 사회적 공감대는 형성되어 있지만 실제로 이루어진 것은 미약한 수준이다. 결국 아직은 여명이며 현재진행 중인 것으로 보아 3.5차혁명쯤 된다고 보는 입장들이 있다. 다만, 이러한 공감대가 확대되는 현상은 다보스포럼에서 컨설턴트들이 미래 변화에 대하여 자기네들의 컨설팅영역을 넓히기 위한 전략이라는 비판도 있다.

가능성만 있어도 우리는 꿈을 꿀 수 있다. 4.0기술 주도로 사회 변화 가능성이 있기에 꿈을 꿀 수 있는 것이다. 어떤 꿈을 꾸는 것인가? 나라마다 사회 수준마다 다르지만 여기서는 우리 사회의 진화를 향한 꿈에 주목한다. 사회문제를 해결하는 데 도움을 받고, 지속발전 가능한 사회로 만들어 가는 데 역할을 다할 것으로 기대하면서 혁명을 준비하는 것이다(Gary Coleman, 2016).

기본적인 꿈은 사회과제를 해결하는 해결사로 도움을 받는 것이다. 예를 들어 인공지능이 질병과 빈곤 퇴치와 같은 사회과제를 확실히 해결해 줄 수 있을까 하는 문제에 대해서는 상당 부분 긍정적 반응을 받고 있다. 새로운 수요 창출 없이 생산성이 장기적으로 저하되는 현상에 대해 4.0기술을 체인저(changer)로 활용해서 극복하겠다는 것이다. 즉 네트워크에 기반한 각종 데이터(real data)를 사회문제(노인 건강, 생산인구 부족과 노동력 등)를 해결하는 기술, 서비스, 운용시스템과 지원, 제도 개편 등 국가정책에 활용한다.

이러한 전략은 좀 더 큰 그림을 그리고 있다. 단지 산업용 기술로 이용하는 데 그치지 않고, 국가 전반의 개편 계기로 삼고자 하는 것이다. 경제사회적인 니즈를 해결하는 '마스터키'쯤으로 간주하는 셈이다. 물론 서비스업을 융합한 비즈니스모델을 구축하는 것은 당연하다. 예를 들면, 이동(사람과 물건의 이동), 신규 수요 창출, 건강유지활동, 생활(공유경제, 핀테크) 등에 도움이 되는

것에 강점을 갖고 추진한다는 점에서 사회구조 체인저로서 혁신 주도 기술로
활용한다.

관계의 창조

4.0기술혁명이 가져온 무한연결로 사회 전반이 거미집처럼 연결되어 뉴노멀이 탄생하고 있다. 이 가운데서 사회 전반에 다양한 인간관계가 맺어지고 새로운 관계지능이 생겨난다. 또한 '인공을 품은 인간'과 '광범위한 융합'이 재설계되어 소셜디자인의 신경망으로 창조된다.

1. 관계 확장

1) 확장된 인간

4.0기술 모두가 인간에게 혁명적이지만, 그 가운데서도 인공지능, 로봇, 인간의 3자가 융합되면서 소용돌이를 일으키고 있다. 이 과정에서 인간의 모습이나 역할은 전에 없이 확장되므로 그 결과를 '확장된 인간(augmented human)'혁명이라고 부를 만하다. 머리를 대신하는 인공지능, 손발을 대신하는 로봇, 감성을 확장한 인간지능으로 완성된 '융합인간'이 절묘하게 작동되기 때문이다.

이렇게 확장된 인간은 4.0기술의 고도화에 따라서 역할을 새롭게 설정하게 될 것이다. 확장된 인간을 작동시키는 세 가지 인간대행기술은 어떤 과정을 거쳐 서로 영향을 미치면서 역할을 설정하게 될까.

가장 실감 나게 영향을 미치고 있는 인공지능은 기본적으로 행동, 환경, 업무 등 시스템에 관련된 데이터를 수집하고 축적하는 역할에서 빛을 내게 될 것이다. 인공지능은 이렇게 수집한 데이터를 스스로 학습한다. 그러고 나서 인간이나 로봇에게 어떻게 지시하면 좋을지 최적화한 상태로 스스로를 만들어 둔다. 이 과정들이 지속적으로 다양하게 축적된다. 마침내 인공지능은 이같은 수집·분석 결과를 기반으로 해서 그 일의 당초 상위목적 또는 해결에 도움이 될 가설의 핵심과 방향을 추출해 낸다.

역할 확장 측면에서 로봇 또한 엄청난 혁명을 거치게 된다. 로봇은 원래 지시받은 대로 단순하게 수행만 하는 존재였다. 인공지능과 결합한다 하더라도 인공지능이 도출해 준 새로운 역할을 맡아서 잘 수행하면 로봇으로서는 훌륭했다. 그런데 4.0기술에 들어와서는 역할을 수행하면서 지시받았던 다양한

실질데이터를 획득하고, 이를 인공지능이나 사람에게 피드백하는 일을 추가로 맡게 된다. 이러한 새로운 역할이 부여된 4.0기술의 소용돌이 속에서, 이제 인간은 인공지능이 도출해 낸 지시를 로봇과 협조해서 수행하게 된다. 그리고 상위목적이나 가설을 또 새롭게 발견하게 된다. 마침내, 인간은 설정한 상위목적이나 가설을 시스템으로 주입하는 역할을 한다.

결국 3자 간의 역할 분담이 추진되면서 공진화가 일어난다. 로봇은 인간의 행동과 작업을 지원하고, 인공지능은 인간과 로봇의 역할을 최적화하는 일을 맡는다. 그 결과 노동생산성이 최고로 높아지게 된다. 이뿐만 아니라 인간의 활력과 능력 역시 최고 수준으로 올라간다.

인간 역할의 융합

이러한 과정에서 더욱더 근본적인 진화가 일어나는 부분은 인간의 행동의 욕이 향상된다는 점이다. 그리고 인공지능이나 로봇은 새로운 기능을 획득하는 등 공진화에서 가장 바람직한 모습에 도달하게 된다. 바로 이 점이 생태계 발전에 긍정적으로 작용한다. 일의 질이 향상하고 생활의 질도 높아지면서, 심신의 풍요로움을 최고로 높여 활력 있는 품격사회를 실현할 수 있기 때문이다.

여기에서 우리는 인간, 로봇, 인공지능이 각자 수준에 맞게 진화하는 공진화를 생각해 볼 수 있다. 공진화의 특징에 맞춰 생각해 보면, 처음에는 일단 개별적으로 진화하는 단계를 거치게 된다. 다시 말하면 4.0기술 고도화에 맞춰 각 기술이 전문화될 것이다(Geoffroy de Lestrange, 2016).

그다음에는 관계성을 가지면서 진화한다. 연관된 시스템을 중심으로 3자가 상호작용하여 결국 인공지능과 인간의 성장을 촉진한다. 마지막으로는 이러한 관계 기반의 진화가 계속성을 갖고, 말할 것도 없이 시스템적 관계 속에

서 3자의 진화가 계속 이어진다. 4.0기술의 변화에 복합적으로 대응하며 진화하는 과정에서 이러한 공진화가 실현된다.

'융합·확장된 인간'이 공진화된다는 것은 공진화의 기본 원리에 비춰 보아도 실현 가능성이 매우 높다. 이를 공진화가 전개되는 단계별로 살펴보면서 사회문화적 특징을 찾아볼 수 있다.

인공지능, 로봇, 인간의 공진화가 일어나는 처음 활동은 당초에 만들어진 시스템을 충실히 따르면서 자연스럽게 생겨날 것이다. 이들은 각자 자기의 역할을 수행하는 과정에서 서로 심층학습하게 된다. 그리고 이 과정을 반복하면서 자연스럽게 최적화되어 간다. 인간들은 기본적인 욕망을 실현하기 위해 의사결정을 반복하면서 자신의 행동에 영향을 미치는 시스템에서 수요를 찾아낸다. 발견된 신규 필요사항들은 특별히 어떤 수요에 딱 맞는 맞춤 선택이 아니더라도 시스템을 작동하는 과정에서 자연스럽게 축적되어 언젠가는 해결될 것으로 기대하면서 존재한다. 그러면서 새로운 변화에 대응하거나 니즈를 실현하기 위하여 시스템에 질적인 변화가 생긴다. 물론 이러한 것은 공진화이기보다는 그냥 변화일 수도 있다.

그다음 단계에서는 이런 과정이 반복되면서 시스템이 변화하고, 그 결과 많은 영향이 직간접적으로 인간에게 나타나게 된다. 이 같은 영향 속에서 가장 중요한 것은 인간의 활력이 향상되고, 목적의식이 분명해져서 혁신을 불러일으키는 데 기여한다는 점이다. 이때 4.0기술의 백미라고 할 수 있는 대응학습이 활성화된다. 대응체험학습은 생존확률을 높이는 것 이상으로 최적화에 기여할 수 있기 마련이다. 따라서 인공지능, 로봇, 인간은 새로운 변화에 대응하여 작동하게 되고, 이를 위한 활동들은 학습 형태로 축적된다. 즉, 인공지능은 최적의 지시를 끌어내도록 새 시스템에서 데이터를 학습한다. 인간도 그에 맞춰서 새 시스템에서의 행동양식을 학습하며, 이런 과정이 인간의 감

성과 지능을 고도화하는 데 결정적인 영향을 미친다. 이 단계에서는 4.0기술이 인간의 공진화에 확실히 이바지하는 것으로 볼 수 있다.

개별 진화의 융합 공진화

융합적 진화가 이뤄지는 각 단계에서 인간은 인공지능, 로봇을 활용하는 나름의 맞춤 진화를 계속하면서 사회문제에 대응하는 힘을 키우게 된다.

먼저 인간은 인공지능을 인간의 수요에 최적화시키려는 노력을 계속할 것이다. 한편으로 로봇에 대해서는 행동양식이나 기능을 계속 바꿔 가며 진화시킬 것이다. 그리하여 결국 인간 스스로에 대하여 새로운 성장 기회를 놓치지 않고 목적을 달성할 것이다. 아울러 인간은 '확장된 욕망' 때문에 새로운 니즈를 지속적으로 창출하는 방식으로 진화를 이어 갈 것이다(Geoffroy de Lestrange, 2016).

이처럼 인공지능에 대하여 인간은 점점 더 많은 기대를 하게 되고, 의도적으로 노력하여 진화를 시킬 것이다. 인간은 그동안 누적된 니즈를 바탕으로 하면서 다른 한편으로는 그동안 이뤄졌던 인공지능의 분석을 적극적으로 참조한다. 그리하여 마침내 상위목적을 형성하는 시스템에 이 모든 것들을 주입한다. 이에 따라 인공지능은 전제를 갱신하고, 상위목적이 설정한 인공지능의 기능을 더욱 확장하면서 새롭게 튜닝되어 질적으로 변화하기에 이른다.

그렇다면 로봇은 또 어떻게 진화할 것인가. 인간은 로봇에 대해서도 자신들이 쌓아 놓은 니즈에 맞춰서 인공지능이 제시하는 가설을 활용할 것이다. 그리고 마침내 로봇의 역할을 개선하고 창출한다. 이렇게 로봇은 그 기능이 폭넓게 확장되며 질적으로도 섬세하게 진화할 것으로 보인다.

이러한 개별적 진화가 융합된 결과 사회와 인간의 아름다운 공진화관계는 지속적으로 이뤄지리라 낙관할 수 있다고 본다. 왜냐면, 시스템이나 사회 전

1편. 진화된 르네상스

체적인 상황이 변화하고 이에 맞춰서 보다 높은 수준에서의 맑고 밝은 사회를 목적으로 진화를 의도적으로 이어 갈 것이기 때문이다.

그렇다면 이러한 진화는 어디까지 이루어질까. 4.0기술은 사회의 여러 분야에서 새로운 기능을 추가하면서 진화하므로 사회 속 인간관계는 더욱 복잡하게 진행된다. 이뿐만 아니라 리터러시(literacy) 수준이나 자원 확보 정도에 따라서 공진화가 또 다른 양상으로 나타날 수도 있다.

진화의 정도는 인간의 사회적 활동에 미치는 진화의 영향이 얼마나 크게 나타날 수 있을까에 달려 있다. 인간의 활동은 각자가 담당하는 역할에 맞춰서 인공지능과 로봇에 필요한 사전작업이나 준비를 해 둘 것이다. 이에 대하여 인간은 스스로 판단하면서 적정하게 일을 하고 목표를 실현하게 된다. 인공지능이나 로봇도 이때쯤이면 애매하게 내려진 지시에 대해서도 스스로 판단해서 행동할 만큼 진화할 것이다. 이뿐만 아니라 인간의 능력, 경험, 흥미, 건강과 같은 여건을 분석해서 인간을 위한 맞춤 계획과 실천전략을 수립해 줄 것이다. 물론 추진하기 어렵거나 실수하기 쉬운 점도 지적하고 보완해 줄 정도까지 진화할 것으로 보인다.

2) 사회관계지능의 확장

관계총량 확장

4.0기술로 만들어진 5.0사회에서 나타나는 가장 큰 특징 중 하나인 '무한연결과 무한이동'은 전에 없던 상호작용을 극대화하여 새로운 관계를 형성한다. 또 4.0기술은 인간지능을 융합하여 인간의 활동을 새롭게 연결하는 기회 생성의 묘미를 잘 보여 주고 있다. 이러한 인공지능의 속성은 사회지능의 확장(Augmented Social Intelligence)으로 사회관계 구축을 다변화하는 데 결

정적으로 기여한다. 그리고 인간지능과 융합하여 끝없이 새로운 활동을 찾아 이어 간다. 결국 무한연결과 지능 확장에 따라 관계가 확장·변화되고, 이는 5.0사회에서 문화적으로 매우 중요해지며, TSC혁명으로 귀결된다.

이에 따라 5.0사회에서는 사회관계성 개념을 새롭게 재구성해야 한다. 예를 들면, 4.0기술에 의해 형성된 무한연결관계는 다양한 사회관계를 불러오고, 사회관계의 양도 전에 비할 수 없이 늘어나며 심화한다. 그리고 관계성의 사회문화적 중요성, 관계 창조, 관계 창출은 사회의 지속발전과 공진화를 위해 중요한 가치라는 점을 모두가 공감하게 된다. 결국 창조된 관계를 바탕으로 사회문제 해결에 도움을 주고, 구성원들은 이를 위해 협력하고 함께 힘을 보태는 것이 훌륭한 사회관계성인 것이다.

이처럼 4.0기술의 지능화와 연결성 제고 덕분에 사회관계지능의 총량은 상상할 수 없이 커진다. 관계지능은 사회를 지속발전 가능하게 하면서 관련 주체들이 공진화하는 데 도움을 주는 지식이다. 이 관계지능이야말로 무한연결에 관한 지식, 융합지능의 연결다리와 같은 역할을 한다.

개방과 융합으로 관계총량이 확장되면 자연스럽게 문화다양성으로 이어진다. 우리 사회는 최근 문화영토의 글로벌 확장에 따라 새로운 사회문화 교류관계가 극대화되었다. 인터넷으로 글로벌 소통이 실시간으로 활발해진 '관계의 풍요' 속에서 문화다양성이 넘치고, 문화의 융합과 새로운 문화 탄생이 바야흐로 극치에 이르고 있다. 이러한 문화융합은 한편으로는 문화에 대한 표현·선택·창조와 같은 인간의 다양한 문화욕구를 여러 방법으로 충족하도록 보장한다. 융합으로 문화기본권을 자연스럽게 충족하는 것이다.

한편으로 4.0기술이 진행되면서 사회구조는 크게 변한다. 사회 전반에 걸쳐 새로운 질서(New Normal)가 생기고, 한편으로는 복지수요가 지속적으로 급증한다. 새로운 사회환경에 대응하는 유연한 관계 조성이 중요해지고, 그

에 걸맞게 개별적인 사회문제들도 상황에 따라서 조정된다.

5.0사회의 구성원들은 이 같은 문제를 안고 각 주체가 나서서 다양한 행동을 통해 '맑고 밝은 사회', '기본이 바로 선 사회'를 만들어 갈 것으로 기대한다. 이를 위해서는 사회의 기본이 흔들리지 않도록 신뢰가 디딤돌이 되어야 한다. 따라서 사회관계자본 확충에 기여하고 이를 위한 실질적인 활동에 나서야 할 것이다.

우선 국가, 언론, 사법, 사회조직, 공동체, 개인 간의 관계를 시대환경 변화에 적응 가능하게 개조해야 할 것이다. 사회관계자본이 형성되지 못한 상태에서 4.0기술이 고도화된다면 사회적 손실이 많아지므로 혈연, 지연, 학연, 캠프 등 폐쇄적 네트워크요인의 각성이 요구된다. 사회구성원 계층 간 유연성이 확대되고, 능력과 기회의 평등이 이루어진 상태에서 비로소 공진화로 나아가는 것이 바람직하기 때문이다.

트랜스휴머니스트관계

우리 사회가 5.0사회로 들어서면서 4.0기술이 가져올 핑크빛 미래를 기다리는 설렘도 있지만, 한편으로는 기술 악용으로 다른 위험이 생겨나지는 않을까 하는 우려가 있다. 예상되는 위험에 미리 대처하고, 인간의 예지력을 높일 수 있다면 이를 조절하고 새롭게 설계해야 할 것이다.

트랜스휴머니즘은 바로 이러한 우려에서 기술을 이용해 사람의 정신적·육체적 성질과 능력을 개선하려는 문화운동이다. 이는 한마디로 기술을 통해서 인간을 개선하는 것을 목적으로 한다. 특히 장애, 질병, 죽음을 극복 대상으로 보고 새로운 기술이 이를 해결하기를 소망한다(일본 트랜스휴머니스트협회, https://transhumanist.jp).

트랜스휴머니즘이 사회관계 창조에 미치는 영향은 단지 수명을 연장하는

정도에 그치지 않는다. 인간관계에서 도덕적 관계를 향상하거나 관계를 강화하는 데에도 목적을 둔다. 특히 포스트휴머니즘보다 적극적으로 인지 강화를 통해 높은 차원의 지적 수준을 이룩하려는 입장이다. 그러므로 기술진보주의 입장에서는 사회적 평등 촉진과 과학기술 때문에 사회계급 간 분열이 생기지 않도록 인간강화기술에 대한 평등한 접근을 위해서도 노력하고 있다.

인본주의(humanism)는 보편적 교양을 생활 속에서 함께하도록 교회의 권위나 신 중심의 세계관 같은 비인간적 중압에서 인간을 해방하고 인간성을 발현시키려는 정신운동으로 이동하는 움직임이다. 이러한 측면에서 트랜스휴머니즘은 그동안 강조되었던 인본주의와 달리 인공지능을 보편적으로 사용하고, 인간의 지능화와 기계화가 생활 전반에 퍼져 있는 환경 속에서 인간의 존엄성을 강조하는 신인본주의라고 할 수 있다.

특히 사이버 세상에서 인공지능과 알고리즘 등 인간을 편하게 하는 기술에 대하여 이 기술을 적정하게 통제하는 것도 인간이 맡아야 할 일로 등장하게 되는 것을 주목해야 한다.

4.0기술과의 공진화를 통한 스마트인본주의를 '인간을 위한 인간의 혁명'이라고 부를 수 있다면 4차산업혁명에서 인간의 모습, 행태 변화, 문화적 적응, 기술과 인간의 공진화와 같은 문제에 대한 답이 될 수 있을지 모르겠다. 이는 기술 기반의 포스트휴머니즘사회에서 관계의 창조를 어떻게 해야 할 것인가에 대한 답이다.

이 때문에 공진화와 인간관계의 마음가짐에 대한 선언적인 논의들이 일정 부분 설득력을 갖는다고 볼 수 있다. 우선 개인별로 철저한 자의식을 가지면서도 전체로서 사회귀속성을 갖는 것이 자연스럽게 받아들여지는 사회가 되어야 한다. 그리고 구성원끼리는 이질적이면서 다양한 사람을 서로 이해하고 인정하며 받아들이는 관계가 구축되어야 한다. 나아가 모든 구성원을 사회

1편. 진화된 르네상스

적 활동에서 차이 때문에 배제하거나 차별화해선 안 된다. 또한 관련된 사람들이 서로 도움을 주고받으면서 사회의 모든 활동에 참여 가능한 상태로 열어 두는 장치가 필요하다. 그리고 이러한 '모두를 위한 모두의 참여'활동을 위한 장치를 제도로서 인정하는 것에 모두가 공감하면서 노력해야 할 것이다(Geoffroy de Lestrange, 2016).

4.0기술이 이끄는 5.0사회는 어떻게든 기술, 사회, 인간, 문화의 존재형식을 바꾸고 있다. 그 결과 사회에서 이뤄지는 다양한 관계를 이해하기 위해서는 인간과 생명에 대한 성찰이 요구된다. 이 점만으로 보면 인간·생명·문화의 의미와 지평을 확장하고, 협동적으로 이뤄지는 형상을 창발적으로 이해하며, 인간을 복잡계 관점의 복잡성 창발로 파악하는 것이라고 볼 수도 있다. 어차피 문화는 복잡계 구성원 사이의 협동을 통해 창발되는 것으로 이해되기 때문이다(최영무 외, 2017). 이런 관점에서 보면 5.0사회의 문화는 가장 창발적인 현상일 것이다.

관계 인식과 행동 기준

이러한 사회 인식의 흐름 속에서 우리 사회의 가장 기초단위인 개인은 다른 사람들과 더욱더 좋은 관계 속에서 각자의 존재가치를 실현하고 싶어 한다. 이는 4.0기술 이전에도 마찬가지였고, 앞으로 전개될 사회에서도 여전히 간절한 소망일 것이다. 개인은 타인과 서로 다양성을 존중하며 공존·공생·공진화를 이루고, 자존감 있는 존재로 살고자 한다. 또한 개인들은 사회기술에서 배제되어 루저가 되지 않으려 하며, 구성원끼리는 현실적인 사회문제에서 양호한 관계를 구축하기 위해 서로 배려할 것이다. 사회적 네트워크가 무한연결되고 빅데이터로 관심권 밖에 있는 사람들의 정보를 확보하기 쉽지만, 근본적으로 관심 있는 것은 가까운 관심권 안의 사람들이다. 결국, 다른 사람

들과 시대가치를 공감하고 타인을 인정·수용하는 데 우선순위를 둔다. 또한 적극적이고 능동적으로 참여하는 공생사회 속에서 공진화가 최고의 가치라는 관점을 갖고 활동하는 사회를 구축하게 된다. 이로써 4.0기술을 기반으로 하는 사회가 안정적으로 사회관계자본을 형성하면서 발전하는 틀로 작용할 것이다. 따라서 공진화사회정책과 관련된 개인, 지역사회, 기업, 지방자치단체, 정부 등 다양한 주체들이 적극적으로 연계성을 갖고 열린 관계를 갖는 것이 무엇보다 중요하다(井上·永山, 2012).

5.0사회에서 인간다움을 찾기가 쉬울지 어려울지 논란이 많지만, 인간의 존엄성을 유지하면서 인간다움을 누리려는 우리의 욕망은 변함이 없을 것이다. 그래서 타인에 대하여 실감하고, 공감하며, 자신만의 사회적 가치를 추구하는 활동을 지속하게 될 것이다. 시민관계라는 관점에서 보면 시민의식, 세대 초월적 관계, 사회와 시대가치를 적절히 반영하여 행동하는 시민상이 요구된다. 이제 시민은 성급한 성과보다 과정을 중시하며, 단지 보호받기만 하는 것이 아니라 스스로 잠재적 능력을 만들어 간다.

4.0기술 이전에도 문화예술의 '사회 재구성력'은 사회와 예술이 밀착하면서 예술활동을 펼치는 형태로 지속해 왔다. 나아가 관객 참여와 시민 참여를 끌어내는 관계예술(relational art)로까지 이어지며 새로운 사회와 예술의 공진화를 이끌어 가고 있다(이흥재, 2012, 27).

기술자 신뢰관계

4.0기술로 인간의 업무와 업무환경은 새로운 관계를 맺는다. 무엇보다 단순 반복적인 일에서 벗어나 이제 남은 시간을 인간만이 할 수 있는 일에 더 집중하게 된다. 그 결과 인간은 인공지능이나 로봇보다는 더 창의적이고 비정형적인 업무가 늘어나고 이에 즐겁게 몰입하게 될 것이다.

이러한 역할 설정이 제대로 되려면 인간의 삶에 미치는 영향을 고려해서 인간 중심의 업무관계를 갖춰야 한다. 따라서 개개인의 상태, 기호에 가장 알맞은 최적의 맞춤 행동을 분석하는 인공지능기술이 개발될 것이다. 그리고 사람의 건강, 안심, 즐거움, 의욕 등에 관련된 정보 획득과 이용을 규제하고 개인정보를 제대로 취급하는 방법을 확실하게 정해 주는 등의 환경을 공감할 수 있게 만들어 간다. 예를 들면, 로봇과 함께 일하는 관계가 구축되고, 건축이나 안전 지침 등이 마련되며 커뮤니케이션이 활성화되는 것이다.

이제 이러한 방식의 관계 설정과 질서를 유지할 직업윤리를 담보하는 것이 문제로 남는다. 이를 위해서는 먼저 신뢰의 회복이 중요하다. 4.0기술에 대하여 관련 집단은 일반사회를 대상으로 설명을 해 줘야 한다. 사회적으로 가져올 이해관계, 불확실성이나 위험성까지도 설명하면서 사회적인 신뢰관계를 확보해야 하며, 이 같은 설명에는 정보 공개도 포함된다. 그런 점에서 4.0기술을 다루는 기술자 윤리관계를 철저히 해야 한다(井上·永山, 2012).

나아가 서로에 대한 존중과 신뢰관계 구축이 선행되어야 한다. 사회구성원의 가치관이나 인식 차이가 크고 생활습관이 다른 상태에서 함께 어울리게 되므로 윤리적으로 문제없는 기술자 행동이 필요하다. 여기서 윤리라고 하는 것에는 공중 안전과 담당 업무를 위한 능력 확보, 문제에 대한 진실한 태도, 관계자 간의 신뢰성 등이 포함된다.

또 이러한 생각들이나 과학적이고 합리적인 가치관을 공유하는 관계가 필요하다. 특히 건전한 공진화를 이룬다는 것에 대하여 사회의 목소리에 귀 기울여야 한다. 공진화는 사회와 4.0기술 쌍방이 다이내믹하게 변화하여 더욱 나은 세상을 실현하는 것이다. 그래서 쌍방의 소통이 중요하고, 존중과 신뢰가 필요하다. 그래야만 사회문제를 함께 극복하고 풀어 가는 태도를 갖출 수 있다.

2. 관계 재설계

1) HAI관계의 방식

5.0사회의 관계성은 주체인 인간, 객체인 인공물로 인식되던 것이 새로운 관계 속에서 창출된다. 주체와 객체가 새로운 4.0기술환경을 어떻게 인식하고 적절한 전략을 선택할 것인가, 그리고 자원을 바꿔 가며 활용하고 상호작용하여 복잡한 사회환경에 어떻게 새로운 관계를 맞춰 가는가를 보는 것이 관점이다. 이러한 과정에서 당초에 의도하지 않았던 '창발적 질서'가 형성되어 관계성이 새롭게 증진될 수 있다는 점을 주목해야 한다. 공진화과정에서 이 창발적 질서를 형성하는 촉진제로 작용하는 관계성의 변화가 큰 의의를 갖는다. 창발적 관계성이 어떻게 형성되는가를 심도 있게 파악·분석하여 주체와 객체의 존재 의의와 전략적 행동을 마련하는 것이 필요하기 때문이다.

원래 공진화라고 하는 것은 어떤 생물학적 요인이 변하여 그와 관련된 다른 생물학적 요인이 변화를 일으키는 것이다. 당초의 관계에서 새로운 환경 변화에 알맞은 행동방식으로 변경되어 새로운 관계에 맞춰지는 것이다.

바로 이러한 창발적 질서를 창출하는 데 4.0기술이 빅데이터나 사물인터넷 등으로 수준을 높여 관계를 돈독하게 잇고 광범위하게 넓혀 주며, 융합이 용이하게 도움을 준다.

이러한 변화관계가 가장 극명히 나타나는 것이 바로 인간지능(HI)과 인공지능(AI)의 관계에서 창조된 HAI(Human & Artificial Intelligence)의 관계성이다. 인간과 인공지능의 관계는 한 인간과 타인과의 관계로 비교할 수 없는, 전혀 다른 차원의 문제이다. 인공지능이 공존하는 사회를 보는 가치관이 각자 다르기 때문이다. 흔히 사람들의 일자리를 빼앗길지 모른다는 불안 심리

를 먼저 갖는 경우가 있으나 이는 인공지능 공존시대에 알맞은 일거리 개념을 갖지 못한 데서 오는 우려일 수 있다. 인간의 삶은 인공지능과 같은 기계에게 맡겨야 하는 일들이 늘어나는 한편 맡기고 싶지 않은 일들이 여전히 존재한다. 또한 많은 우려는 아무리 인공지능이 발달하여도 짧은 기간 안에 일어날 가능성이 낮은 일들이다.

4.0기술에 의한 인간과 로봇의 진화는 인간의 능력과 기능에 어떻게 작용할까. 이는 도구를 사용하면서 인류가 어떻게 진화했는가를 통해 미래 HAI의 관계 확장 모습을 유추할 수 있다.

HAI로 맨 먼저 나타날 특징은 앞에서 살펴보았듯이 정량적 확장(quantified enhancement)이다. 인간은 주체적이고 주관적으로 생각하고 행동하던 것에서 행동의 성과를 명확하게 정량화할 수 있도록 향상될 것이다. 그다음에는 인간 행동의 대체(substitution)이다. 기계나 기술은 이제 인간에게 주체적으로 사고하며 조작할 시간을 주기에 이르렀다. 이 때문에 작업하는 것 자체는 기계가 맡아 대신하는 능력이 비약적으로 발달한다. 이뿐만 아니라 새로운 기능을 덧붙여 기계가 인간을 안전하게 대체하게 된다. 그리고 이 정도가 고도화되면 인간은 아예 위임 등의 외부화(externalization)를 단행한다. 인간이 사고하여 지시하는 것, 나아가 작업과 그에 필요한 사고 대부분을 기술적 처리가 가능한 기계에 위임하는 것이다.

인류 역사의 진화에서 기술을 활용하는 방식은 대개 이러한 순서로 진행되어 왔다. 이러한 점에서 보면 인간과 사물인터넷 같은 '관계의 기술'이 상호작용을 거치면서 어떻게 연결관계(Human Machine Interface)를 진화시켜 갈 것인지가 더 중요해지므로 기술 개발도 함께 이뤄질 것이다. 또한 다양한 형태의 인간지능과 인공지능의 관계를 어떻게 규정하고 관계성을 구축할 것인가에 대해서도 공진화 관점에서 그 역할과 일을 나누어 볼 필요가 있다.

2) 광폭 융합

기술을 활용한 횡적 융합의 효과는 어디까지 나타날 수 있을까. 기술 융합으로 기대되는 성과는 매우 광범위하고 복합적이다. 대응처방적인 기술에 더해서 소프트웨어, 하드웨어, 네트워크, 우수 데이터가 서로 융합하면서 효과를 거두게 되기 때문이다.

복합적 기술 융합은 여러 세부기술 수요에 대응하면서 스스로 발달하게 된다. 예를 들어, 자율주행자동차의 경우는 인지, 판단, 제어와 같은 기술들이 복합적으로 함께 작동한다. 좀 더 들여다보면 세부적으로 더 많은 기술이 함께 작동하면서 시너지와 놀라운 성과를 내는 것이다.

융합에 대해서는 어느 수준을 기대하고 있을까. 선발국의 경우에는 매우 폭넓은 기대를 하는 것으로 파악된다. 우리가 말하는 융합과 비슷한 뜻으로 중국은 양화융합(兩化融合)이라는 말을 써서 정보화와 공업화를 융합시키는 데 주력한다. 앞에서 이야기한 광범위한 융합보다는 좁고 기술 발달을 지향하는 대응책으로서의 융합을 전략으로 채택한 것이다. 중국은 양화의 깊이 있는 융합으로 새로운 공업화의 중요한 방향을 제시하고 있다.

중국이 여기서 기대하는 양화융합의 효과는 일차적으로는 산업이 변하고, 궁극적으로는 산업 간 융합 활성화를 넘어서 새로운 산업을 계속 창출하는 것이다. 물론 그 과정에서 도태되는 산업도 생겨날 것이므로 결국 새로운 경제구조까지를 대상에 두고 있는 것으로 파악된다. 그런데 실제로 경제구조뿐만 아니라 기술과 산업의 융합에 의한 사회구조 변화는 매우 복잡하게 나타날 전망이다. 그 결과는 거시적으로 보면 새로운 사회 성장의 기회를 만들려는 것이다. 그런데 이 성장기회가 다른 한편으로는 위기로 작용할 수도 있으므로 이를 피하고 양면성을 조화롭게 잘 연결하도록 공진화해야 하는 것으로

1편. 진화된 르네상스

이해되고 있다고 본다.

일본의 경우는 좀 다른 차원에서 접근하고 있다. 융합에 의해 처음부터 사회구조가 변화하는 효과까지를 기대한다. 일본은 실제로 4.0기술을 바탕으로 사회문제 해결을 위한 계획을 수립하여 추진하고 있다. 이는 다양한 융합이라는 점을 장점으로 한다. 일본의 새로운 사회계획인 '일본 Society 5.0'에서 융합 대상을 매우 광범위하게 잡은 것도 바로 융합효과가 폭넓게 나타나기를 노린 전략이다. 사물, 인간, 기계(시스템), 기업, 생산, 소비를 횡적으로 융합시키고 있는 것이다.

관계 융합으로 공진화

이 논의과정에서 궁금한 것은 융합으로 공진화가 가능할 것인가 또는 쉬워질 것인가 하는 점이다. 융합을 전개하면서 실제로 융합조건(대상)들은 성과를 위해서 공동목표를 설정하며 조건을 맞추려고 노력한다. 아울러 상호협력 관계를 유지한다. 이렇게 해서 결국 융합 이전보다 지속발전 공진화로 나아갈 가능성이 더 커진다고 본다.

그렇다면 융합에 실패하면 공진화는 어려운가. 또는 융합 단계별로 공진화 효과를 체크하는 전략이 있는가. 이 점은 공진화의 논리를 활용해서 유추 내지 알아볼 필요가 있다. 공진화를 대략 초기, 중기, 최종 단계로 나누어서 살펴보자. 동식물의 공진화에 있어서 초기 단계에서는 활동의 기초계층에 해당하는 주체들을 다져서 공진화로 이끌어 가는 활동이 이뤄진다. 마치 식물의 뿌리가 퍼져 나가는 것과 같다. 중기 단계는 식물의 줄기에 영향을 미치는 것처럼 중간계층이 서로 영향을 주면서 발전한다. 최종 단계는 과실 부분이 발전하는 것이며, 결국 고위계층에까지 효과가 확산된다. 결국 상중하 단계를 왔다 갔다 하면서 융합과 공진화 효과를 이루게 된다고 볼 수 있다.

관계 설계

4.0기술로 국가나 시장의 관계가 새롭게 바뀔 때 많은 변화가 수반되는 것은 당연하다. 그 가운데 고도화된 기술이 사회경제활동의 중심을 차지하면서 그 기술을 확보한 주체가 시장의 주류로 올라서는 것을 주목해야 한다. 이 주체는 시장경쟁력을 갖고 정보를 독점하면서 주요한 결정에서 우위를 차지하게 될 것이기 때문이다.

이처럼 기술이 일방적으로 변화를 주도하는 것을 막을 수는 없지만, 적어도 기술이 잘못 사용될 소지는 막아야 한다. 그런데 안타깝게도 이를 완전히 없애지는 못하며 기술의 횡포는 계속 생겨난다. 예를 들면, 비트코인이 세상에 등장했을 때 초기 단계에서는 사회가 혼란에 빠지거나, 정보해킹기술로 사회문제가 등장할 수도 있다. 또한 기술을 확보한 주도 그룹이 부를 급격하게 확대하면서 사회적으로 부의 편중과 불평등의 문제가 새롭게 대두될 수도 있다.

이에 대해서 기술 주체들은 횡적인 융합으로 사전에 문제를 방지하거나, 사건이 발생한 뒤 곧바로 적용할 수 있는 시스템을 마련할 필요가 있다. 횡단융합으로 기대되는 것 가운데 가장 결정적인 것은 미래에 적합한 구조로 사회를 재설계할 수 있을까 하는 점이다. 사회시스템을 재설계한다면, 어떤 측면을 우선 대상으로 해서 정책을 횡적으로 믹스할 것인가. 원론적으로 보면 사회적 수요가 있는 곳에선 먼저 사회적 필요에 부응하는 새로운 서비스를 만들어 내는 데 집중해야 할 것이다.

예를 들면 일본의 경우는 횡적인 융합으로 우선 경제사회시스템을 개혁하고, 데이터 활용 촉진을 위한 환경을 정비한다. 또 광범위한 부분에 걸쳐서 융합기능을 강화하며, 산업구조나 취업구조를 전환하는 조치를 추진한다.

이처럼 시스템을 재설계할 때 빠지지 않고 등장하는 것이 인재를 육성하

1편. 진화된 르네상스

고, 혁신과 새 기술 개발을 가속화하는 것이다. 이는 사회문화적 측면의 지속
발전을 담보하는 시스템에 관심을 둔다. 그리하여 4.0기술의 파급효과를 사
회시스템의 고도화까지 이끌어 간다(일본경제산업성, 2016).

새로운 사회문화시스템을 재설계하는 데 있어서 막강한 파워를 갖고 주류
에 올라서 있는 정책 주체들끼리 횡단융합을 통해 시스템을 재설계하는 것이
효율적이다. 그다음은 행정, 비영리조직, 사회적 기업, 기업 등이 관련된 정책
의 세부문제를 파악하고 협력체계를 갖추도록 해야 한다. 그리고 사회문화적
영향의 다양화·심각화에 대하여 함께 인식하고 공진화 가능성을 분석해야
한다. 기업도 사회문화적 문제를 인지하고, 장기적으로 관련 정책협력을 중
요하게 생각해야 한다(井上·永山, 2012).

결국 4.0기술이 가져올 중요 정책의 각 단계마다 융합과 협동을 우선으로
하는 관점에서 점검할 필요가 있다. 융합에 따른 목표 대비 수단의 적정성, 정
책과정과 추진의 성과 적절성을 견지하는 것이 중요하기 때문이다. 이러한
관계의 창조전개 모습을 정리하면 다음의 〈그림〉과 같다.

〈그림〉 관계의 창조 모습

열린 융합

4.0기술혁명 때문에 사방으로 열린 참여구조의 사회 속에서 다양한 융합이 활발해지고 있다. 데이터로 말하고, 융합으로 문제를 해결하면서 사회를 설계한다. 또 데이터를 기반으로 하는 다차원 융합융화가 자연스럽게 이뤄진다. 문화예술 분야에서는 실감창작과 콘텐츠 산업에 횡단융합의 진화를 만들어 간다. 새롭게 열린 사회문화 공진화의 견인차로서 다차원 융합을 살펴보자.

1. 융합의 문화공학

1) 데이터자본의 융합

5.0사회활동에 기반이 되는 데이터는 활용 단계마다 또 하나씩 작은 혁명들을 일으킬 것이다. 데이터만으로 보면 4.0기술혁명은 '현실에서 생산된 데이터를 가상으로 연결하여, 시스템적으로 문제를 해결하는 활동'이라고 말할 수 있다. 무한연결된 기술에서 데이터를 확보하고, 고도로 발달한 인공지능에 기반을 두고 분석하며, 현실문제에 적용하여 해결책을 찾는 것이다. 이러한 연속 과정에서 획기적으로 가치가 창출되는 실체적 활동이 이뤄진다.

물론 이 같은 단계적 가치 창출은 인간의 노력과 명석한 분석으로 이전 사회에서도 이뤄져 왔다. 그러나 5.0사회는 끝없는 연결, 차원을 뛰어넘는 클라우드 컴퓨팅, 인공지능, 빅데이터 등의 연계로 차원이 다른 데이터의 생산과 광범위하고 복합적인 전개를 이뤄 낸다. 따라서 4차산업혁명은 데이터혁명으로부터 시작되어, 데이터자본주의로 꽃피우게 될 것이라고 말할 수 있다.

생산된 데이터는 무한연결·무한이동·확장으로 5.0사회의 모든 영역에서 상호작용을 극대화한다. 결국 4.0기술로 관계방식이 다양해지는 5.0사회의 특징이 데이터 덕분에 극명하게 작동된다. 따라서 이러한 관계들에서 나오는 많은 정보데이터가 매개가 되어서 새로운 융합데이터를 만들어 내고 그 결과는 사회의 소중한 자산가치가 된다. 사회는 이러한 정보데이터자산을 중심으로 함께 진화하며 종합연결사회로 자리매김한다.

이러한 활동은 데이터자산으로서만 그치지 않고 사회 각 영역에서 창조활동을 이끌어 간다. 데이터자본주의는 그 중심에 디지털기술이 자리 잡고 있다는 점이 특징이다. 디지털기술을 기반으로 하는 정보, 아이디어, 혁신 덕분

에 5.0사회 전반에 통신이 늘어나 디지털사회를 이끌어 가는 추세가 퍼지며 국가 사이에 대역폭은 크게 증가한다.

이 과정에서 디지털 플랫폼이 자연스럽게 구축되고 이를 바탕으로 문화콘텐츠산업에도 혁명적인 변화가 생겨난다. 콘텐츠 투자에 관련된 국제거래 비용은 낮아지고, 고객에 대한 서비스는 더 효율화된다. 그에 따라 문화콘텐츠 시장은 스스로 커지고, 소비자들은 다양한 커뮤니티를 만들어 활동하며, 콘텐츠 기업들은 아마존이나 페이스북 같은 디지털 플랫폼을 통해 다국적 기업으로 활동한다. 이른바 데이터가 자본인 세상으로 바뀌도록 4.0기술이 선두에 나서서 생태계 전반에 걸쳐 선순환 구조를 구축한다.

빅데이터는 사회자산으로 어떻게 쓰일까. 우선 분석을 거쳐서 새로운 가치를 창출하고 문제를 해결하는 데 결정적인 도움을 준다. 또한 네트워크에서 도출된 데이터를 디지털화해서 끝없이 유통한다. 빅데이터는 4차산업혁명을 바람직한 곳으로 이끌어 가는 데 필수적인 자산이다. 이는 무한으로 생산되는 데이터를 입력, 처리, 활용하는 과정 속에서 관계를 창조하는 활동으로 재구성된다.

데이터자본사회

데이터를 통해서 인간과 기계, 시스템 사이에 무한연결이 이뤄지고 새로운 관계 창출이 일어난다. 시행착오와 학습을 통해서 이러한 데이터는 여러 차원의 데이터처리시스템을 거쳐 새로운 사회 각 영역에 축적된다. 사회의 무수한 자원과 자산이 빅데이터로 체계화되지만, 그 결과인 산출물은 사회에 또 다른 자산이 된다. 이러한 자산들은 개인이나 사업을 넘어서 모든 경계를 초월해 존재하므로 분야를 횡적으로 연결해 영향력을 확산시켜 간다. 따라서 이러한 관계요소들로 구성된 빅데이터자본사회를 잘 구축하는 것이 중요한

과제이다.

데이터자본이 건전하게 활동하기 위해서는 데이터 생산·유통 혁신에 장애가 될 요소를 없애야 한다. 특히 데이터 공유, 개방, 공공화에 주목해야 할 것이다. 예를 들면, 정보비대칭 때문에 생겨날 사회결속력 약화, 데이터 유통체계의 개방으로 열린 융합의 기반을 구축해야 한다. 또한 서비스상품에 대한 판매업체 행태, 자동화된 의사결정에 사용될 데이터의 정확성 담보, 새로운 속도와 용도에 적합한 디지털기기의 개발 지속 등 어느 것 하나 중요하지 않은 것이 없을 지경이다. 무엇보다 우려되는 개인정보 안전성과 소비자 신뢰역시 올바로 구축되어야 한다.

지능형 서비스

데이터기술은 이미 충분히 표준화되어 있어 수집만이 그리 중요한 것은 아니다. 데이터자본사회에서는 데이터가 가치 있어야 하고, 활용분석기술을 고도화해서 적용하며, 축적된 결과가 다양한 의사결정에 실용적이어야 한다.

무엇보다 주목할 것은 이러한 데이터의 활용신뢰성이다. 하자 없고 가치있는 데이터를 충분히 확보하고 공유함으로써 빅데이터로 활용한다. 이는 각종 결정시스템을 작동시키는 요인으로 큰 영향을 미친다.

데이터의 진정한 가치는 지능화된 서비스에 있다. 앞에서 이야기했듯이 빅데이터 기반으로 정보 분석이 강화되고, 문화정보 예측이 훨씬 쉽고 정밀해지면 결국 정보 수준과 개발방식도 더욱 고도화된다. 데이터자본의 가치는 여기에서 그치지 않고, 이러한 기본을 바탕으로 활동이 고도로 지능화된다.

대표적으로 예를 든다면, 인공지능기술이 접목되어 소셜큐레이션 등 지능형 서비스가 발달한다. 나아가 문화소비패턴을 분석하는 필터링이나 가공에도 당연히 도움을 주게 된다. 그리고 발달한 3D, 4D프린터의 적용으로 관련

비용이 절감되고 문화예술 관련 상품 제작이 확대된다. 또한, 사물인터넷의 진화방식에 따라서는 서비스 온라인화, 인간과 디지털데이터의 연결, 사물과 관련된 모든 인간활동의 데이터 수집이 광범위하게 이뤄지면서 결국 인간이 하는 모든 활용에 적용되는 TSC혁명으로 연결된다.

단계적 가치 창출

이러한 데이터자본혁명의 효과는 현실세계에서 데이터 양을 충분히 확보하고, 질적으로 우수한 신뢰데이터를 사회에 적용하는 단계적 가치 창출에서 빛을 본다. 이러한 과정이 효율적으로 확대, 재생산되면서 서비스는 더욱 지능화되고, 이를 위해서는 무엇보다 데이터가 무한활용되도록 개방되어 있어야 한다. 누구에게나 제공되고, 접근하기 쉬운 자원으로 존재할 때 데이터자본주의의 가치와 실용성이 함께 달성될 것이다.

단계별로 가치 창출이 되려면 데이터 플랫폼이 중요하다. 4차산업혁명의 효과를 직접 거두려면 무엇보다도 데이터를 시스템으로 가동하기 위한 플랫폼을 구축하고 활용에 도움이 되도록 최적화해야 한다. 데이터 관점에서 보면 플랫폼을 구축하는 일은 저장공간을 만들고 활용을 위한 규칙을 서로 준수하도록 하는 일이다.

한편 이러한 데이터를 생산하는 소스는 사회 전반의 생태계이다. 그뿐만 아니라 이 데이터를 활용하는 것 역시 생태계이다. 그러므로 생태계를 이루는 사회문화는 4차산업혁명 환경의 역량을 극대화하는 데 매우 중요하다.

이런 관점에서 혁명적인 변화를 제대로 이끌어 갈 인력을 효율적으로 관리하는 것이 생태계건강화전략의 기본이다. 빅데이터와 인공지능기술의 융합은 바로 4.0기술혁명의 본질이자 데이터혁명을 이끌어 내기 위한 프레임워크이다. 그러므로 이 분야의 전문인력이 주도권을 쥔다고까지 말할 수 있다. 따

라서 데이터의 사회자산화와 관리를 위한 전문인력이 뒷받침되어야 한다. 이 분야의 전문인력은 문제 해결책을 찾아내는 과제해결력, 정보과학(인공지능·통계학 등)을 잘 다루는 데이터사이언스, 사회에 실제로 운용하는 데이터엔지니어링 등을 다루는 사람이어야 한다.

2) 문제해결형 융합

우리 사회에서 고령화, 재난 안전, 환경기후 변화, 보건의료, 식품 안전, 사이버 보안 등은 오래전부터 이미 문제화되어 있다. 또한 인구 감소, 산업경쟁력 약화, 환경의 제약 등은 그동안 산업화과정에서 누적된 문제로서 사회가 지속발전하는 데 걸림돌로 놓여 있다. 더구나 글로벌사회에 만연한 이 문제들을 개별 국가의 제도나 노력만으로 해결하기는 어려우며, 새로운 기술을 도입·활용해야 해결을 기대할 수 있을 정도로 공룡이 되어 버렸다.

이는 단순히 고도성장기의 디딤돌이었던 제조업 기반의 3.0기술 중심으로 해결하겠다는 생각을 확 바꿔서 접근해야 한다. 문제 해결에 활용하려는 시도는 4.0기술에서 다각적으로 실험되고 있다. 예를 들어 어린이, 환자, 환경문제 등에 대해서 일본은 이미 2030년을 목표로 해결계획을 수립하여 추진 중이다(과학기술정책연구원, 2017, 30).

일상생활에서도 혁신적인 기술이 활용될 것이다. 예를 들면, 대량생산과 획일적인 서비스에서 크게 벗어나, 개개인의 필요에 부합하는 맞춤형 생산과 서비스가 제공될 것이다. 또한 유휴자산이나 개인의 니즈를 적은 비용으로 연결하고, 인공지능에 의해 인식하여 제어기능을 향상시켜 줄 것이다.

개방형과 횡단융합형

문제의 해결을 위한 현실적인 접근은 크게 두 가지로 나눠 볼 수 있다. 하나는 개방형 접근이고 또 하나는 횡단융합형 접근이다. 이 컬래버레이션은 4.0 기술을 활용하여 혁신을 불러올 것이라는 기대감을 전제로 한다.

먼저 개방형 접근은 이해관계에 집착하는 관계 맺기가 아니라 누구와도 협력하는 관계로서 이뤄진다(이준기, 2012). 개방형 혁신(open innovation)방식은 조직 내부에서 외부로 확장하여 아이디어와 자원을 함께 활용하는 방식이다. 예를 들면, 산학 협동으로 관계를 만드는 것이다. 이는 융합 대세에 걸맞은 방식으로 기술과 자원을 결합하며, 4차산업혁명의 특징인 연결관계를 무한 확대하여 활용하는 방안이다.

최근 온라인상의 관계는 플랫폼에서 이뤄진다. 여기에서는 판매와 구매가 한곳에서 이뤄지므로 당연히 무한한 관계가 만들어진다. 예를 들어 아마존닷컴은 새로운 문제가 생길 때마다 열린 융합의 방식으로 해결에 성공한 사례가 많다. 외부자원과 내부자원을 연결하여 새로운 관계로 만들어 가면서 문제 해결의 전략적 우위를 확보하는 것이다. 물론 누구를 대상으로 어떠한 관계를 만들어 협업 또는 해결할 것인가의 전략적 접근이 중요하다.

융합을 위해서는 다양한 영역을 연결시키는 브리콜라주(Bricolage)능력이 중요하다. 이는 이미 존재하는 여러 가지를 결합해서 새로운 상품이나 아이디어로 만들어 내는 것이므로 융통성과 융합적인 사고능력을 필요로 한다. 이러한 융합 형성은 사회관계자본을 돈독히 하여 문제 해결에 기여한다. 상대방의 도움을 기대하는 직접적 호혜(direct reciprocity)든 막연한 생각으로 호혜를 베푸는 간접적 호혜(indirect reciprocity)든 이는 모두 사회관계자본을 늘려 문제 해결로 다가가는 것이다.

또 다른 접근방식 중 하나인 횡단융합형은 대두된 사회문제가 워낙 복잡해

서 단일시각이나 처방으로는 해결이 어렵다는 것 때문에 생겨난 방식이다. 여기에서 말하는 융합은 매우 광범위해서 사물과 사물, 인간과 기계, 기업과 기업, 인간과 인간, 생산과 소비를 융합시키는 것을 말한다.

4.0기술이 생활실용기술로 전개되면서 이미 다각적인 해결방안이 모색되고 있다. '사물의 소유와 기능 이용'을 바탕으로 인력 부족과 사회복원력을 강화하는 횡단융합정책으로 전환하는 것이다. 그리하여 복잡하게 얽힌 사회문제를 여러 차원에서 횡단적으로 접근하는 데 도움을 받는다. 한마디로 획기적인 기술혁명을 끌어들여 사회문제를 해결하려는 전략이다.

많은 문제 중에서도 횡단접근효과가 클 것으로 기대되는 보건의료, 운송혁명, IT 기반의 공급체인 형성, 안락한 인프라와 도시 개발, 핀테크 등에 특화시켜 사회문제 해결에 도움을 받을 수 있다. 구체적으로 인공지능에 의한 인식, 빅데이터, 로봇공학을 활용한 보건, 무인자동차를 활용한 교통, 규제 개혁을 통한 핀테크 등의 기술을 우선 적용시키기 위한 횡단협력이 구체화되고 있다. 예를 들면, 일본 경제산업성이 마련한 '일본재흥전략'에서 이런 전략을 쓰고 있다.

그랜드디자인

4.0기술혁명이 횡단융합으로 사회시스템을 재설계하면서 미치는 영향은 앞에서 살펴보았듯이 매우 새롭고 광범위할 것이다. 이러한 활동 주체들 간의 역할을 명확히 하고 근본적으로 책임을 지도록 하는 준비 장치가 마련되어야 혼란 없이 효율적으로 가동될 수 있다. 이에 관련된 분야가 발전하기 위해서는 우선 생태계를 튼튼하게 구축해야 한다는 점에 주목해야 한다. 생태계를 건강하게 유지하려면 새로 필요해진 제도를 만들어 뒷받침해 주는 일이 중요하다. 또 기업의 자유로운 활동이 보장되도록 규제를 완화하고 사회경제

시스템 전반을 유연하게 만들어야 한다.

융합융화의 기술과 사회구성원의 열정이 결합하여 혁신의 가치를 만들어 내고, 서로 공존·공생하는 관계를 형성하는 것이 중요하다. 이 협력관계가 조성되지 못한 채 부가가치 창출만을 독려하면 '죽음의 골짜기'로 내몰리게 될 것이다. 반대로 기술, 사회, 문화가 융합된 협력체계를 잘 구축하면 '기쁨의 언덕'에서 생태계의 혁신을 맞이할 것이다.

이러한 사례는 4.0기술을 바탕으로 한 시장 진입, 기업상품 및 서비스 창출에 영향을 미치는 이른바 기술사업화(technology commercialization)에서 뚜렷하게 나타난다. 이런 점에서 생태계 수요 충족을 위해 시급한 것은 시장·소비자 친화적인 환경, 민간 창의와 자율 존중, 경제개방화와 외부지향성이다. 우리 사회에서는 기술사업화를 기반으로 하는 협력적 공진화 구축에 깊이 신경 써야 한다(국가생존기술연구회, 2017, 187-188).

사회문화적 측면에서 이를 전략적으로 추진하기 위해서는 먼저 생태계에 관련된 그랜드디자인을 만들어야 한다. 일관성 있게 유지 및 발전되어야 하므로 특정 부분이 과장되거나 축소되고 심지어는 통째로 사라지는 일이 생기면 안 된다. 기술 기반 혁신을 정부가 주도하겠다고 할 때는 문제를 정확히 인식·리드하고, 부처 간 공감이 뒷받침되어 칸막이나 엇박자 없이 성숙하게 행정을 처리해야 한다.

또한 국가 사회 전반에 4.0기술혁명을 뿌리내리기 위해 국민들이 각 분야에서 이에 대한 인식을 새롭게 하고, 각 분야가 함께 혁신하는 공동시동을 추진해야 한다. 이 활력이 계속해서 유지되고 완성되기 위해서는 국가 전반의 그랜드전략이 필요하다. 그랜드디자인을 마련하여 체계적인 추진을 하도록 사회적 메타인지를 높이고, 중요 관련 연구기관이나 대학을 활용하여 공진화 지형도를 마련해야 한다.

이런 점에서 융합융화 생태계 구축을 위한 정부의 역할은 다양하겠지만 기본적으로는 5.0사회로 나아가는 비전을 공유하고, 요소를 지원하며, 활동을 촉진하도록 여건을 만들고, 시장을 조성하는 활동들이 요구된다(과학기술정책연구원, 2017, 35).

역량 결집 생태계

기술역량을 결집하는 생태계 구축의 기본 확보를 위해 국가는 민간이 필요한 기술을 개발하고, 기업들에게 우선 보급해서 확산하는 데 관련 기술을 동원해야 한다. 특히 리스크가 커서 민간이 개발하기 어려운 기술을 우선 개발해야 한다. 주요 산업별로 핵심 부품, 인공지능, 클라우드, 데이터요소기술 부분에서 우선 개발할 세부 대상을 파악하는 일도 정부가 심혈을 기울여야 할 과제이다. 나아가 4.0기술은 끊임없이 핵심기술을 개발하면서 전략적 글로벌 주도권을 장악해야 한다고 보면, 국가는 이러한 부분에서 주도적으로 민간을 격려하고 기술 확보를 위한 투자를 늘려야 한다.

사회에 생태계 기반을 구축하기 위해서는 사회 전반을 디지털 환경으로 바꿔 가야 한다. 먼저 국가의 기간 부문(조세, 교육 등)에서 추진하고 공공서비스의 품질을 높여 공공 부분의 기술 확산을 이끈다. 그리고 민간 부분의 디지털화 확충을 위한 지원을 펼쳐 관련 기업들을 육성하는 데 힘을 쏟아야 한다. 그리고 나서 공공 부분과 민간 부분이 서로 협업하는 시스템을 갖춰야 한다.

정책수단에서도 심도 있는 추진이 필요하다. 먼저 정부는 필요한 규제 또는 중재와 관련된 적절한 역할을 해야 한다. 사회 전반에 새로운 혁신의 바람이 일 때 사회에는 그에 대한 반발의 기운도 함께 생겨난다. 이때 정부가 혁신의 반작용을 순화하거나 전환하지 못하면 혁신은 지연되고 사회문제 해결이 어려워진다. 새로운 법제도의 도입이 필요할 때는 국가가 주도적으로 나서서

기존의 사회시스템을 혁신해야 한다. 특히 새로운 혁신기술을 사회에 정착시키고 시스템화할 수 있도록 다양한 규제나 인증시스템을 마련해서 시장이 순기능으로 작동하도록 해야 한다(Narayan Toolan, 2016).

생태계 문제에서 늘 중요한 것은 생태계를 혁신적으로 이끌어 갈 전문인재이다. 고급지식을 가진 인력만이 할 수 있는 분야에 충분한 인력을 배치해야 적정하게 서비스가 공급될 것이다. 사회 전반에 창의적·혁신적 인력이 필요하므로 교육시스템을 새롭게 바꿔 인재를 육성해야 한다. 이 분야의 인력정책은 노동시장을 크게 바꿔 충당해야 하므로 인력수요 파악, 글로벌 공급, 공공과 민간의 협력도 큰 틀에서 함께 고려되어야 한다.

생태계에서 또 하나 고려할 점은 정부 서비스의 격을 높이는 생태계를 조성한다는 점이다. 정부 서비스는 이제 알고리즘에 기반하는 플랫폼 서비스로 전환되고, 생산성이나 비용이 경제적일 것으로 보인다. 이렇게 되려면 공공데이터는 개방되고 서비스컴퓨팅을 활용하여 플랫폼 구축이 가능해야 한다. 이뿐만 아니라 수많은 공공서비스가 알고리즘에 기초한 플랫폼 서비스로 전환될 것이다. 이에 따라 정부도 민간의 빅데이터를 활용한 분권화가 확산되면서 새로운 추이를 즉시 반영하여, 정책대응력이 높은 조직으로 변환될 것이다. 결국 정부의 능력도 다양하고 심도 있게 바뀔 것으로 예상된다(Narayan Toolan, 2016).

2. 문화예술 횡단융합

1) 실감예술의 창작

무한연결과 자동화시대에 전통적 방식의 학문영역 구분은 큰 의미를 갖기 어렵다. 교육과 학습에서도 영역 분할보다는 영역 통합, 이른바 융합학문이 역량을 키우는 데 더 바람직하다.

무엇끼리의 융합인가. 경우에 따라서 다르지만 융합 대상을 4.0기술로 이해하고 활용하기 위해서는 과학, 기술, 공학, 예술, 수학에 대한 지식이 요구된다. 이른바 STEAM(Science, Technology, Engineering, Arts, Mathematics)을 토대로 총체적인 역량을 키우는 교육학습이 필요하다. 이를 지원하는 방식은 당연히 통합학습체계를 갖추는 것이 바람직하다(백윤수 외, 2011).

이러한 현상은 예술에서도 다를 바 없다. 효율성 지상주의의 고속성장 신화는 이미 깨졌고, 지속성장시대에 문화예술의 융합융화에 대한 공학적 접근도 한몫을 하게 된다. 문화예술의 융합과 공학이라고 하는 것은 서로 어울릴 것 같지 않은 두 영역을 짜 맞춘 것이다. 대량생산과 규격화로 효율화를 꾀하는 접근방식이 공학이기 때문이다.

깨진 효율성 신화

효율성의 신화는 인간에 맞춰 규격화하는 것이 아니라 인간이 규격에 맞춰 순종해야 성립되는 3.0사회의 개념으로 제조업의 대량생산을 기반으로 한다. 이에 비하면 문화는 해체주의적이고 인간집약적 활동이며 지향하는 바가 무엇보다도 인본 중심이다.

그런데 다가가 보면 융합이나 문화공학의 뜻은 의외로 단순하다. 일반적으로 문화공학이란 사람들이 문화 관련 사업을 하는 데 있어서 '최선의 해결책을 끌어내는 총체적 활동'을 말한다. 그렇다면 왜 공학이라는 말이 구태여 들어가는가. 문화 관련 활동을 하지만 '필요한 요구사항에 따라, 활동의 품질과 비용 및 시간 등의 조건을 고려한다'는 점 때문이다.

이런 맥락으로 보면 문화공학의 탄생은 4.0기술 이전에 이미 예견되었고 부분적으로 실행되어 왔다. 3.0사회가 급격히 고도화되면서 생산자와 소비자가 모든 분야에서 고도화되고 분리되었다. 사람들은 이제 산업화의 산물인 표준화, 전문화, 동시화, 중앙집중화, 극대화, 중앙집권화에 묶인 채 '효율성 신화'에 매우 익숙해졌다. 한편으로 고도화된 소비자들은 탈규격화, 탈전문화, 다양화, 분산화, 최소화로 자기 편의를 늘려 가며 존재감을 높이려고 한다.

4.0기술의 핵심인 사물인터넷, 인공지능, 빅데이터에 기반을 둔 무한연결 플랫폼이 널리 활용되면서 생산-소비, 생산자-소비자가 직접 연계된다. 이 과정에서 축적된 많은 데이터가 다양한 시장을 분석하고 전략을 짜는 데 이용된다. 문화체험이나 관광소비체험이 쌓여 경험재에 대한 데이터가 축적되고, 개인이나 집단의 취향을 파악하여 수요맞춤 전략이 이뤄진다. 그리하여 트렌드를 파악하고 그에 적절한 프로그램을 개발할 뿐만 아니라 사전에 추천하거나 자동으로 이뤄지는 소비가 활발해질 것으로 본다.

이런 과정에서 소비자들은 가격 대비 성능을 비교하거나, 새로운 상품에 대한 비교·분석이 용이해져서 합리적인 문화 소비를 하게 된다. 문화콘텐츠에 있어서도 스트리밍이나 공유기술이 발달하여 소비 형태는 소유가 아닌 공유 형태로 변화되어 가며, 문화관광상품도 소유는 감소하고 공유의 방식으로 발전할 것이다. 산업사회 발달에 따라 생겨난 이 같은 공학적 접근은 '사람의

경제'에서 '정보데이터의 경제'로 중점이 옮겨지는 현실을 잘 반영한 해석이라고 할 수 있다.

빅데이터와 딥러닝의 소통

4차산업혁명의 꽃이라 할 수 있는 빅데이터와 딥러닝을 문화예술에 적용하여 융합적·문화공학적 접근을 완성하게 된다. 5.0사회에서 예술활동은 오프라인에서 이뤄지는 것 못지않게 온라인에서 활발해진다. 커뮤니케이션 공간에서 이뤄지는 활동은 더 다양하고 활발하며, 나아가 활동의 장은 상상속의 비일상적 공간이기에 더 다양한 공감을 가져다준다.

이 커뮤니케이션공간은 본질적으로 물질과 비물질, 가상정보공간과 실제공간이 서로 침투하면서 새로운 인간과 사회를 디자인한다. 그러다 보니 정보기술, 인터넷 등이 사회문화활동의 중심으로 당연하게 자리하고 있다. 바로 이런 점 때문에 예술경영, 문화정책 등은 새로운 접근이 필요하고, 4.0기술에 접목된 문화가 공학적·기술적 환경 속에서 움직이는 것은 당연하다.

흔히 문화예술은 정답이 없는 활동이라고 말한다. 감상자나 평론가가 느끼는 대로 평가하면 그것이 기획자에 대한 점수로 간주되었다. 정형화된 틀, 획일적인 잣대를 거부하는 점이 바로 문화예술이 갖는 특징이자 시스템 발전의 걸림돌이다.

그런데 문화 공급자가 늘어나고 소비자 수준이 높아져서 공급자 중심의 문화활동은 곧바로 한계에 부딪힌다. 이제 소비자를 의식한 문화 공급이 당연해진다면, 문화공학적 입장에서 일을 생각해 보지 않을 수 없다. 다시 말하면, 사업이나 활동의 품질·비용·시간을 고려하여 목적을 명확히 규정하고, 최적 프로그램을 개발·운영해야 한다. 또한 필요 재원을 조성하고 최적 합리성에 따라 배분해야 한다. 나아가 프로젝트를 기술적으로 실현하고 목표를 달성해

야 한다. 이러한 문화공학적 접근을 하는 데 있어서 4.0기술은 매우 유용한 도구로 활용되고 있다.

끝으로 공진화사회를 지향하는 관점에서 4.0기술을 근간으로 하는 국가 문화정책적 측면을 다시 생각해 볼 필요가 있다. 기존의 문화정책은 국민 생활의 질, 라이프사이클에 따른 맞춤 프로그램의 제공까지를 대상으로 삼는 기조였다. 그러나 4.0기술혁명과 더불어 지방분권, 문화분권이 고도화된 지금에는 국가, 지방정부, 비영리문화단체, 에이전시 등의 역할과 책임을 효율화 관점에서 재정비해야 할 것이다.

지방정부나 문화단체가 국민 개개인의 문화적 삶에 초점을 둔다면, 국가의 문화정책은 이러한 활동을 활성화하는 활성자 역할, 그리고 종합적인 사회문화정책 역할을 중시해야 한다. 또한 사회와 문화예술이 공진화할 수 있는 문화예술 생태계를 구축하는 데 비중을 둬야 한다. 다른 국가정책들과의 횡적접근으로 문화정책이 다른 경제정책 등의 도구로 전락하지 않도록 중심을 잡는 일이 시급한 상황이다.

실감예술의 공학적 접근

예술에서도 문화공학과 똑같은 취지에서 '예술공학'이라는 말을 쓰고 있다. 이 말이 예술의 신비주의, 아우라, 예술을 위한 예술, 예술숭고론 등에 쌍심지를 돋우는 일이라고 거품을 무는 것은 따로 논의할 기회를 만들도록 하자.

혹시 문화공학을 '문화기술'이라는 말과 헷갈릴 수도 있겠다. 문화기술도 위화감을 주기는 마찬가지지만, 이는 '문화에 대한 해석이나 관계 이해를 깊게 하기 위한 기술'쯤으로 단순하게 정리해 보자. 문화라는 것은 원래 그 시대의 기술이나 사상과 밀접한 관계를 맺으며 발전한다. 예컨대 인쇄, 사진, 녹음과 같은 복제기술은 창작자에게 새로운 생각을 주고, 보는 눈을 일깨워 문화

예술 창작에 큰 변화를 가져왔다.

교육공학이라는 말도 오래전부터 쓰이고 있다. 이학이 원리를 다루는 것이고 공학이 기술적 효용성을 다루는 것이라면, 교육학의 원리를 교육공학으로 새로운 차원에서 전개하는 것이 도움이 되기 때문이다. 경영공학은 기술과 전략을 체계적으로 전개하는 수많은 모델과 함께 공학 접목의 백미를 이미 보여 줬다.

문화공학은 예술 창작에도 도움이 되나? 예를 들어 예술 창작에 컬러인쇄술이나 동화상이 도입되면 창작물의 실감 정도는 당연히 더 커진다. 이와 마찬가지로 4.0기술이 접목되면 문화공학의 파급력은 더 세진다.

문화기술은 복제기술 이후부터 새로운 요청이 봇물 터지듯 밀려와 오늘에 이르게 된 것이다. 오늘날 문화기술은 4.0기술과의 만남으로 서로 얽히고설키며 급속히 발전하고 있다. 앞으로의 일은 예단하기 쉽지 않지만, 이러한 문화기술과 4.0기술을 문화공학이 외면할 리 없다. 문화기술과 4.0기술은 당연히 서로 접근함으로써 문화공학의 질적 수준을 높이게 된다.

ARVR(증강가상현실)기술이 고도화되고 상용화에 이르면 실감형 콘텐츠가 더욱 사랑을 받을 것이다. 나아가 디지털정보와 오프라인 현실을 연계하여 작품화하거나 대체하면서 기술상품이 더욱 다양해진다. 현실을 청각과 시각 등의 감각으로 인지하는 실감상품은 문화예술뿐만 아니라 관광상품으로도 개발되어 지역의 문화콘텐츠를 풍부하게 할 것이다.

4.0기술이 급속히 발달하면서 예술창작은 디지털화되고 있다. 그림이나 조각품에 그동안 조용히 담겨 있던 작가의 메시지는 이제 관객들의 동작에 의해 다양한 반응을 보이며 미디어 아트를 통해 전달된다. 더구나 기존 예술의 장르를 가로질러 연결함으로써 새로운 장르를 낳는 방법에 대해 우리는 이미 많이 경험하고 감탄해 왔다.

4.0기술의 백미인 커뮤니케이션을 가미했을 때 문화시설의 경영에 불어닥치는 문화공학적 변화는 또 어떻게 맞아들일 것인가. 정보를 수집·축적·증식시키는 역할이 본분인 박물관, 도서관, 미술관을 생각해 보자. 4.0기술의 발전과 함께 박물관은 새롭게 변화하는 예술을 받아들여 키워 나가는 텃밭이 되어야 한다.

예술이 공학과 만날 때 문화시설은 미래의 예술이나 기술의 실험을 펼치는 '창조관'으로 거듭난다. 이뿐만 아니라 예술이라는 형식을 사용하는 고차원의 통합 '예술정보센터'로 전환된다. 결국 박물관(博物館) 같은 문화시설은 4.0기술과 문화기술을 접목하고, 창조와 지식을 아우르는 박정(보)관(博情館)이 되어 빅데이터시대의 기둥 역할을 할 것이다.

그런데 공학과 만나는 문화예술의 가파른 변화 속에서도 여전한 아쉬움이 남는다. 톰 존스(Tom Jones)의 노랫말에 나오는 '푸른 잔디'는 '푸르고 푸른 잔디'와는 우리 머릿속에서 큰 차이를 갖는다. 컴퓨터 공학이 처리하는 4.0기술에서도 이처럼 섬세한 차이가 무시되고 그저 똑같이 하나로 표현될지 모른다.

2) 블록체인과 문화콘텐츠산업

블록체인은 '연결의 확장'기술이 가져온 혁명이다. 각종 재화와 서비스를 거래하는 데 있어서 그동안의 공간 제약을 뛰어넘어 거래하는 것이 핵심이자 장점이다. 거래를 가로막고 사용료를 받던 중간매개자 없이 곧바로 당사자 거래가 이뤄지는 이른바 'P2P분산시스템'인 것이다. 이러한 블록체인환경이 조성되면서 문화콘텐츠 부분에서 생겨나는 장점은 다양하다.

1편. 진화된 르네상스

제약 없는 환경

이에 대해서는 돈 탭스콧(Don Tapscott)의 논의를 중심으로 정리해 보겠다. 먼저 신뢰 구축의 비용을 줄이는 데 기여한다. 우리의 삶에서 신뢰는 상호 정직하고, 상식적이고, 투명한 상태에서 보장된다(Markus K. Brunnermeier, 2018). 신뢰를 확보하기 위해서는 스스로 노력해야 하고, 상대방을 포함한 사회여건이 잘 갖춰져야 한다. 그런데 안타깝게도 몇몇 사람들의 믿을 수 없는 행동이 우리 사회에서 오랜 시간 동안 횡행해 왔다. 그러나 이제 블록체인기술 활용으로 푼돈을 모아낸 기부금, 해외에 보낼 인도적인 지원금이 중간에 사라지는 일을 막을 수 있다. 또 지진과 같은 재해가 발생했을 때 인터넷에 모인 사람들이 효율적으로 행동해서 정부보다 더 실속 있게 도움을 주는 일들은 이른바 블록체인의 힘이다(돈 탭스콧 외, 박지훈 역, 2018, 341).

블록체인기술은 확장성을 갖는다. 이 밖에도 신뢰사회를 염원하는 수요에 힘입어 4.0기술은 블록체인기술을 발전시켜 투명성을 보장하는 플랫폼을 구축하고 있다. 이뿐만 아니라 각종 검색비용, 계약비용 등을 낮춰 가면서 모든 사람들의 이해관계를 믿을 수 있게끔 이끌어 가는 데 기여하고 있다. 블록체인은 사회활동 여러 분야에 도입되어 공공가치를 높이는 협업체계를 구축하는 데도 도움이 된다.

가장 돋보이는 점은 창작활동에서 지적재산권의 거래를 돕는다는 것이다. 그동안 창작자들은 대규모 권리운영체계에 예속된 채 예술활동을 해 왔기 때문에 창조활동에 대해 적절한 지적재산권의 대가를 받지 못했다. 음반회사, 영화제작사, 출판사 등은 이제 4.0기술의 도움으로 예술가들의 창조가치와 생태계를 제대로 평가하고 지급할 수 있게 되었다. 이뿐만 아니라 새로운 플랫폼에서 창작품의 진품 보증, 소유상태, 개인 간 컬렉션 양도, 지적재산권 지불 등을 제대로 실행할 수 있게 되었다. 지적재산권이 제대로 거래 가능한

자산으로 인정받게 된 것이다. 나아가 예술이 전자화폐로 거래되어 갈 전망이다.

사회문화적으로 미술품의 공공데이터베이스화를 이루는 것은 다방면에 활기를 불어넣어 줄 것이다. 예를 들어, 박물관 메타데이터에 블록체인기술을 융합하면 미술품이나 구입품들의 공공데이터베이스를 구축할 수 있다. 나아가 디지털예술뿐만 아니라 현실에서도 디지털 출처를 부착하고, 예술품의 출처, 진품, 소유자 변동 등이 명확히 파악되어 예술거래의 신뢰와 유동성을 높이는 계기가 된다(돈 탭스콧 외, 박지훈 역, 2018, 249-250).

날개 단 문화콘텐츠산업

이러한 블록체인환경을 활용한 대표적인 성공사례들은 문화콘텐츠 쪽에서 나타나고 있다. 예를 들면 가상화폐를 접목해 거래하는 경우, 음악스트리밍 서비스업체가 디지털음원의 로열티 지급 문제를 해결하는 데 도움이 된다. 나아가 특정 장르의 데이터베이스를 구축하여 출판물을 확보하는 경우, '좋아요'를 누르면 콘텐츠 블록체인에서 활용 가능한 코인을 주는 방식으로 쓰인다. 또한 음반제작사와 기획사 사이에 집중화된 관계를 벗어난 생태계 구축, 저작권 이슈를 비즈니스로 해결하는 방안들을 속속 선보이고 있다.

블록체인환경은 창작자와 경영자를 구분하던 시대의 개념이 통째로 사라지는 계기를 만들어 낸다. 단적으로 말해서, 블록체인기술 덕분에 음악가는 음악산업가가 되었다. 그동안 아티스트들은 문화산업 먹이사슬에서 밑 부분에 있었는데, 인터넷이 생기면서 달라졌다. 단지 창작만 하는 것이 아니라 프로그래머와의 창조적인 협력을 통해 자금을 끌어내는 다양한 방법을 개발한 것이다. 또 음원 발표와 녹음은 디지털 다운로드나 오디오 스트리밍과 같은 새로운 수입원을 발굴해 낸다. 이처럼 음악가들은 음악의 산업모델 중심으로

들어와 표현의 자유를 여지없이 누리고, 지적자산의 가치를 극대화하여 즐기게 되었다. 이 시대의 문화적·기술적·사회적·상업적 감성을 반영하는 예술활동을 펼치게 된 것이다. 이는 창작자와 소비자들을 위한 지속 가능하고 실행 가능한 미래를 지향하는 것이다.

블록체인기술 덕분에 지적자산의 창작자들은 당당한 대가를 누릴 수 있는 새로운 플랫폼을 기대한다. 스마트계약을 하므로 복잡한 음악산업을 단순하게 만들고 음악산업 생태계 속에서 음반사가 담당하는 핵심 역할을 단순화할 수 있게 된 것이다(돈 탭스콧 외, 박지훈 역, 2018, 407).

예술경영에 적용되는 블록체인의 활약은 스마트계약에서 확실하게 빛난다. 그동안 음악산업에서 음원스트리밍비용, 계약서상의 비밀유지조항, 복잡하기 그지없는 저작권 침해 사항들은 음악산업의 생태계를 훼손하고 있었다. 그런데 4.0기술에서 블록체인기술에 기반한 스마트계약은 이러한 오래된 문제를 효율적으로 제거하고 투명성을 보장하는 데 기여한다. 특히 프라이버시를 보호하고, 저작권을 존중하며, 가치의 공정한 교환이 가능하게 한다. 디지털 저작권 관리를 통해서 저작권 관리, 투명원장 관리 등도 자연스럽게 이뤄지게 된다. 더구나 각종 음악과 관련된 유용한 데이터를 계속해서 수집하고 플랫폼에 업로드하여 풍부한 데이터베이스를 구축하며, 사용통계 데이터의 분석·활용으로 생태계를 늘 건강하게 유지하는 데 결정적인 도움을 준다(돈 탭스콧 외, 박지훈 역, 2018, 473-474).

예술경영에서 받는 도움은 여기에서 그치지 않는다. 비트코인은 예술시장의 개방을 앞당기고, 신규 진입이 어려운 예술시장에 쉽게 진입하여 기성 예술계에서 개방적·탈규제적인 활동이 일어나도록 돕는다. 그 이유는 비트코인 블록체인이 갖는 파괴적이고 변형적인 힘 때문이다. 이는 예술을 사랑하는 이들에게 소유권을 분배하고, 다른 이해자들과 소통하기에 유리한 구조를

만든다. 갤러리나 박물관 같은 예술 공간들도 이런 점에서 혜택을 받을 수 있다. 아티스트의 작품을 디지털화해서 공개상장을 시도할 수도 있고, 작품을 퍼즐처럼 분해해서 후원자에게 배분할 수도 있다. 그동안 예술경영에서 생각지도 못했던 일들이 일어나게 된다(돈 탭스콧 외, 박지훈 역, 2018, 427-429).

이렇듯 블록체인기술은 사회문화 전반의 발전에 기여한다. 특히 비트코인은 문화예술의 중요한 가치 중의 하나인 소통가치를 소중하게 여긴다. 가장 바람직한 사회문화는 문화예술의 소통가치를 통해서 맑고 바른 사회를 이룩했을 때 가능한 것이다. 블록체인기술은 음악가, 아티스트, 저널리스트, 교육자의 노력을 공정하게 보상하고, 이들을 보호하는 세상을 만드는 데 기여한다. 창조적인 예술산업을 융성하게 이어 가고, 창조적인 인력들이 생계에 어려움을 겪지 않게 하며, 이러한 문화산업활동을 통해서 경제에 영향을 미치는 것이 가능해진다. 예술 생산자와 소비자 모두가 우리 삶에 새로운 4.0기술, 특히 블록체인기술을 적용함으로써 이러한 실상을 맞게 될 것이다(돈 탭스콧 외, 박지훈 역, 2018, 445-446).

그러나 블록체인은 그 완성도의 한계를 정확히 인식해서 극복해야 하는 과제를 안고 있다. 블록체인이 이처럼 문화콘텐츠에 모든 문제를 해결하기를 기대하는 것은 아직 이르다. 사례별로 성공한 경우가 나타나고 있지만, 블록체인의 경제성이 발목을 잡는다(Markus K. Brunnermeier et al., 2018). 모든 정보를 올바르게 기록해야 하고, 비용이 효율적이어야 하며, 활동력이 집중되지 않고 완전히 분산되어야 하는 어려움이 놓여 있기 때문이다.

1편. 진화된 르네상스

2편

함께, 준비하여 창발

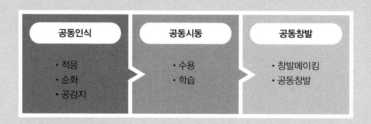

공동인식

5.0사회는 아직 여명의 상태에서 디자인되므로 함께 준비하여 창발적인 행동으로 추진해야 한다. 여기에서는 우선 5.0사회에 대하여 공동인식을 하고, 순화된 상태로 사회적 공감지를 형성하는 단계의 전략을 다룬다. 지속발전을 이어 가기 위한 co-활동들의 출발점으로 준비하는 첫 과정이다.

1. 적응, 욕망이 낳은 능력

1) 적응이 우선

4.0기술을 활용한 사회 성장으로 인간의 욕망은 달성 후에도 줄어들지 않고 오히려 더 새로운 욕망이 생겨난다. 그 성장 결과는 그것이 적응력이든 능력 또는 경쟁력이든 한정된 자원을 나누기 위한 지혜이다. 바로 이 욕망과 경쟁력의 향상으로 다른 한편에서는 새로운 일거리가 생겨난다. 이뿐만 아니라 노동시간은 줄어들고, 새로운 욕구를 개발하는 시간은 늘리게 된다.

이러한 욕망은 소비자의 새로운 수요를 창출하는 데도 영향을 미칠까. 4.0 기술이 발달하면 자원의 개인화는 가속해서 진행될 것이다. 4.0기술은 각종 활동에 센서를 작동시켜 소비자의 수요정보를 파악하고, 이를 디지털정보로 바꿔서 서비스한다. 또한 집계되어 제공되는 수많은 정보를 인공지능으로 실시간 분석하여 수요의 패턴을 찾아내기 쉬워진다. 이는 새로운 수요를 창출하는 데 필요한 소중한 활동이 된다(Strategic Social Initiatives, 2018).

인간은 적어도 이 같은 '유한한 자원과 무한한 욕망'의 관계를 조절할 능력이 있다. 그래서 새로 생겨나는 서비스수요를 적절하게 조절하면서 적응하고 일거리를 창출하게 된다고 본다. 4.0기술의 확산과 함께 인간들은 어떤 부분에 자원을 집중적으로 활용할 것인가. 이에 따라서 전문가의 미래가 달라진다. 대부분의 전문직 종사자들에게 일거리는 늘고, 일자리는 줄어들거나 그 일자리의 역할이 바뀔 것이다.

4.0기술의 보급과 함께 저성장, 저고용, 저물가, 저금리시대가 다가오면서 새로운 사회문화 질서가 생겨나고 있다. 우리는 여기에서 마침내 사회구조까지 변화시키는 뜻밖의 질서를 찾게 될 것이다.

뜻밖의 질서

사회에 누적된 많은 문제를 해결하기 위해 기술이 이를 뒤따라가면서 사회는 최적화된다. 예를 들면, 환경 변화에 유연하게 대응하는 기술을 적용해 정책을 조정하게 될 것이다. 또한 속도경쟁시대의 부산물인 각종 사회문제를 정책으로 보완하여 형평, 복지, 배려, 소비자와 생산자 공평성, 비정규직 보호를 이뤄 낼 것이다. 이런 방식으로 사회의 여러 부분에서 새로운 차원의 접근이 이뤄지면서 사회가 재구성될 것이다.

4.0기술이 확산되면서 사회 재구성에 미치는 영향에 대해서 우리는 잘 살펴보아야 한다. 예를 들어, '동사무소 직원 자리는 이제 사라진다'라고 할 때, 우리는 이를 잘 해석해야 한다. 이는 동사무소 직원의 단순 반복적이고 일상적인 일(routine task)이 사라진다는 의미일 뿐이다.

이처럼 4.0기술은 단순 반복적인 업무에서 일하는 사람들에게는 직접적인 영향을 미칠 것이다. 이 계층의 일거리는 기술이 대체하게 된다. 새로운 기술과 기계가 인간을 능가하는 현상(singularity)이 보편적으로 확산되면 자동화가 가능한 일들이 늘어나는 것은 당연하다. 이러한 효과는 언제 어디서나 계속 이어지고 있다.

결국 이런 변화는 일거리의 변화일 뿐, 일자리의 변화는 아니다. 왜냐하면 여전히 인간의 삶에서 필요한 질서유지 서비스에 대해서는 비판적 사고와 적응력이 요구되므로 인간이 스스로 판단해서 처리해야 하기 때문이다.

적응력 향상

4.0기술의 확산 덕분에 우리 사회는 더욱 지능화된다. 사물인터넷, 웨어러블디바이스 등이 만들어 낸 비트 단위의 정보가 우리 사회에 수없이 저장된다. 이렇게 축적된 연결데이터를 바탕으로 인공지능이 많은 것들을 분석해

2편. 함께, 준비하여 창발

낸다. 그 결과 4.0기술은 사회적 연결성을 심화시키고 더불어 함께 적응하는 능력을 키워 가고 있다.

또한 4.0기술이 가져다준 저장·분석 자료를 바탕으로 해서 각종 서비스를 지속적으로 개발하게 된다. 더구나 4.0기술은 온라인 밖으로도 혁신을 불러와 서비스 수준이 상향 이동된다. 이제 인간의 지능은 이러한 사회적 축적 결과에 적응하고, 이를 활용해서 맞춤형 예측 서비스를 개발한다.

이러한 연결, 지능화, 맞춤의 환상적인 조합으로 인간의 욕망은 적응되어 사회문제 해결의 길로 들어서게 된다. 다만 4.0기술이 사회문화에 적응하는 데는 오랜 시간이 걸릴 수밖에 없다. 이 과정에서 적응학습을 충분히 하고, 차분히 준비해야 한다. 따라서 새로운 질서로 재구조화된 사회에서는 어떻게 수용하고 인지할 것인가 하는 인지전략이 중요하고, 이들을 서로 융합하는 전략 역시 중요하다(Strategic Social Initiatives, 2018).

사회적 적응력을 키우기 위해서 구성원들은 우선 통찰력을 갖춰야 한다. 이는 발생 상황을 총체적으로 조감하면서 비판적인 관점에서 핵심과 본질을 파악하여 실천하는 것이다. 또한 공감력을 키워야 한다. 새롭고 다양한 관계가 창출되므로 이들 관계에 잘 대응하고 적응할 수 있도록 일상적인 소통을 원활하게 해야 한다.

이제 사회구성원들은 이 같은 적응력의 향상을 바탕으로 4.0기술에서 중요한 창의력을 키우고 문제 해결에까지 이르러야 한다. 이를 위해 컴퓨터 언어능력과 컴퓨팅사고력을 기를 필요가 있다. 적응, 순화, 공감지와 같은 '함께 준비하는 과정'이야말로 5.0사회에서의 경쟁력이라고 볼 수 있다.

2) 인간의 숭고함

4.0기술은 관심을 넘어서 인간을 어느 정도까지 이끌어 갈 것인가. 기술이 사회의 동력으로 작용하면 분명히 사회는 바뀐다. 인간들은 자신의 이해관계를 먼저 따지고, 사회적 흐름을 보면서 행동 방향을 선택할 것이다. 그중에서 가장 큰 관심은 현재 자신의 일을 과연 기술이 얼마나 대체할 것인가의 문제이다. 현실적으로는 대체하는 부분이 늘어나고 있다. 그러나 전면적 대체에 대해서는 어려운 점이 많을 것이다. 이렇듯 일정한 수준에서 대체가 불가피하다고 보는 것이 앞으로 전략을 만들어 가는 데 의미가 있으므로 대체할 것이라는 관점에서 논의하기로 한다.

기계가 인간을 대체하는 데에는 한계가 있다. 예를 들어 고도의 전문직을 기계가 대체하기는 어려울 것이다. 아무리 인간보다 더 나은 고성능 기계라 해도, 방법만 다를 뿐 맡은 일이 달라지기 어렵기 때문이다. 흔히 "왓슨(IBM 사의 인공지능)은 자기가 이긴 줄을 모른다"는 재미있는 말이 있다. 기술 변혁으로 이뤄지는 대체효과보다는 규모효과가 더 크므로 일이 더 늘어나게 되고, 전문직도 마찬가지로 증가할 것으로 본다.

또한 기계와는 다른 능력을 갖추고 있는 인간이 맡아야 할 최소한도의 고유한 일이 있다. 이러한 일들은 기계나 4.0기술혁명이 감당할 수 없는 인지능력, 감성능력, 작동능력, 윤리적 능력이 필요하다. 수치로 치환되지 않는 인지, 인간만이 갖는 감성, 특정 영역을 작동할 수 있게 하는 능력, 인본가치에 맞는지를 판단하는 윤리능력을 전문적으로 판단할 수 있는 것은 인간뿐이다.

인간만의 매력
4.0기술혁명은 근래에 나타난 기술 혁신 가운데서도 확장성이나 영향력에

서 가장 큰 변화를 가져오고 있다. 기계가 행동하는 방식으로 일이 일어나고, 사회문화적으로 무한연결이 가능해지는데 인간이 주체적으로 사고하며 판단한다는 점에 변화의 핵심이 있다. 이러한 변화가 현실생활로 연결되어 관계를 넓혀 가면서 무엇인가를 만들어 가는 데 대한 인간들의 적응학습이 더 중요해진다.

그런가 하면 다른 한편으로는 기술이 도저히 감당하지 못하는 것은 여전히 인간만이 할 수 있다는 점에서 결국 인간의 새로운 매력을 찾게 되는 것이다. 4.0기술혁명이 인간을 대체할 것이라는 점을 강력히 부인하는 사람들은 "인간은 스스로 아는 것보다 더 많은 것을 알고 있다"고 말한다. 인간의 지식 가운데는 전산화가 안 되는 지식이 많고, 이것은 인간만이 유일하게 담당하는 부분인데 아직 우리가 미처 다 파악하고 있지 못할 뿐이라는 것이다. 그런 점에서 인본주의를 넘어서는 '신인본주의'로 자리매김이 원활해야 4.0기술혁명의 가치를 공유할 수 있다고 본다.

그런데 한 가지 걱정은 4.0기술이 혹시 인본주의를 왜곡하지 않을까 하는 우려이다. 4.0기술 가운데 인본주의를 해칠 우려가 큰 요소는 무엇인가. 4.0기술이 기술 주도적인 사회 변화로 갈 운명이라면 인본주의는 디지털사회 이상의 신인본주의를 가져올 것이며, 큰 틀에서 인본주의에 대한 생각도 변화가 생길 것이다.

아무래도 인본주의는 인간의 숭고함이 빛을 발휘하는 영역에서 제한적으로 힘을 쓰게 될 것이다. 그러나 전반적으로 기술 종속적인 사회문화의 그늘에서 인본주의의 왜곡을 뛰어넘기 어려울지 모른다.

인본주의와 함께 공진화하는 4.0기술의 요소는 무엇인가. 4.0기술의 성격상 인간만이 담당할 수 있는 유일한 영역이 존재하고, 사회 속에서 그 가치가 상대적으로 커진다고 보면 인본주의는 새로운 관점에서 더욱더 소중하게 영

향받을 것이다.

4.0기술환경에서 인본주의를 해칠지도 모르는 사항으로서 유념해야 할 것은 기본적으로 함께하는 작업에서 나타날 것이다. 우선 대인관계기술을 활용하며, 인간적인 상호작용기술을 핵심가치로 삼도록 해야 한다. 또한 상호관계에서 스스로 승자가 되기 위한 관계 창출, 팀워크, 리더십에 유의해야 한다. 이러한 관점에서 볼 때 새롭고 더 나은 삶을 창조하기 위해 노력하는 것이 인본주의를 왜곡시키지 않는 요체이다(제프 콜빈, 신동숙 역, 2016, 299-329).

그렇다면 4.0기술이 인본주의와 공유·공존할 수 있는 점은 무엇이며 어떤 방법이 있는지 인본주의와 공존하기 위한 기술들(skill set)을 점검해 보기로 한다. 우선 각종 사회문제 해결을 위해서 어떻게 하면 될까를 생각하는 수준은 되어야 할 것이다. 단지 지식 정도만 갖추는 것이 아니라 문제, 환경 변화를 파악하고 준비하는 수준의 능력이 필요하다.

인간은 기계가 감당하기 어려운 감성적인 부분에서 빛나게 되며, 인간의 고유 감성이 새로운 역량으로 부상하게 될 것이다. 문화예술활동에서 나오는 이러한 감성은 인간을 오롯이 인간으로 서게 만들기 때문에 기계가 인간을 대체할 수 없는 요소이다(Beth R. Holland, 2018).

4.0기술 리더십

이제 인간들은 근로 현장에서 '4.0기술 리더십'이라는 것을 갖춰야 할 것이다. 현재 대부분의 근로자가 일하는 환경은 장거리 출퇴근, 육체노동, 저임금, 전문성 개발여건 미흡, 개인성취기회 부족이 현실이다. 그러나 4.0기술의 발달로 포괄적인 작업공간이 확보되고, 동료 간 장거리 수시 협력이 가능해지고 있다. 또한 삶과 일의 균형을 맞추고 재택근무가 가능한 여건으로 자연스럽게 바뀌고 있다. 즉, 다양한 업무수행방식을 스스로 만들어 가는 리더십을

발휘할 수 있다. 이뿐만 아니라 기술활용 결과를 높이기 위한 디지털기능을 더욱 추가하여 리더십역량을 계속해서 높일 수 있다. 이제 인간은 시간과 공간을 넘나들면서 일하는 데 거추장스러운 것이 없다.

문제는 이제 5.0사회에서 이러한 것들을 배우고, 공유하고, 연결하고, 조직 내 외부 직원끼리 좋은 관계를 잘 구축하는 것이 업무역량 못지않게 중요하다는 점이다. 즉, 기술과 사회를 잘 이해하고 연결하는 커뮤니케이션능력이 필요하다.

이러한 것들을 조직 내에서 모두가 다 잘할 필요는 없다. 다만 리더가 이러한 것들을 잘 적용할 수 있으면 된다. 최적의 기술, 과정, 보상, 결과를 이끌어 낼 기술세트를 가상으로 연결하는 데 익숙한 4.0기술 리더십도 요구된다.

이제 4.0기술 리더십은 인간의 일을 더욱더 인본주의화하고 있다. 이에 대하여 슈밥은 "우리는 정서적으로 지능적이며 협동작업을 모델로 만들고 지원할 수 있는 리더십이 필요하다. 명령보다는 잘 코칭할 수 있는 리더가 필요하다. 보다 인간적인 리더십이 필요하다"고 강조한다(Stefano Trojani, 2018).

2. 순화

1) 기술순화

4.0기술에 대한 인간의 관심은 보편적이어서 기술혁신에 대해 인간이 잘 적응하고 욕망을 실현할 수 있다고 본다. 인간의 반응은 어떻게 귀결될 것이며 과연 인간은 4.0기술을 어떻게 활용할 것인가. 대개는 혁명적인 변화를 기회로 간주하고 변화를 주도적으로 일으키는 대열에 동참하고 싶어 한다.

4.0기술은 도구적 관점에서 새로운 질서를 만드는 만능으로 작용할 수도 있다. 그러나 지속 가능한 사회를 위해 걸러 내야 할 부분을 찾아내는 '기술 이해의 단계'와 기술순화가 필요할 것이다.

순화(醇化, acclimation)란 취사선택하는 것, 불순물을 제거하는 것을 뜻한다. 4.0기술과 관련지어 현대적 개념으로 다시 풀면 4.0기술이 만들어 내는 5.0사회에 대한 적응적 소화력이라고 말할 수 있다. 순화란 말을 일본에서는 '불순한 부분을 버리고 순수하게 하는 것'으로서 진실과 인간을 합해서 일치시킬 때 사용한다. 또는 극진히 가르쳐서 감화시키는 것을 뜻한다. 영어의 acclimation은 '순응 또는 적응이라고 사용하면서, 다양한 환경조건에서 성능을 유지할 수 있게 되는 것'을 뜻한다. 4.0기술과 현대사회의 지속발전에 좀 더 가까운 의미이다.

4.0기술시대에 인간에게 필요한 핵심역량은 무엇일까. 인간을 위한 기술활용이므로 이를 잘 활용할 역량부터 미리 갖추는 것이 중요하다. 마침 세계경제포럼(World Economic Forum)은 기초기술(foundational skills), 역량(competencies), 인성(character qualities)을 지적하고 있다. 여기서 기초기술이란 일상생활을 하는 데 있어서 4.0기술이 적용되어 있을 때 어려움 없이 이를 이해하고 받아들이는 역량을 말한다.

여기에서 끝나는 것이 아니다. 가장 중요한 핵심역량으로서 전반적으로 갖춰야 할 것은 비판적인 사고와 문제해결역량, 창의성, 커뮤니케이션, 협력이다. 또한 인성이란 창의성, 주도적인 일 처리, 일관성과 도전성, 적응능력, 리더십, 과학과 문화력을 자연스럽게 수용하고 활용하는 능력을 뜻한다(Alex Gray, 2016; Adam Jezard, 2018).

세계경제포럼에서 제시하는 역량을 중심으로 보면 인간은 이제 4.0기술을 이해·적응·활용에 걸쳐서 충분히 사고하고, 현실에 적합하게 활용하며, 창

의적으로 문제를 해결하는 데 필요한 역량을 고루 갖춰야 하는 것으로 해석할 수 있다(Chuck Robbins, 2016). 이를 '기술순화력(技術醇化力)'이라고 표현하고 싶다.

4.0기술은 이처럼 인문학이나 예술과 결합하면서 기술순화를 가져온다. 여기에 생물학, 교육, 의료, 인간 행동 등 여러 분야의 지식이 융합되면서 비판적 사고가 곁들여진다. 음악, 예술, 문학, 심리학에서 시작되는 공감능력은 적응역량을 순화시키는 데 큰 장점이 된다.

스티브 잡스(Steve Jobs)는 "애플의 DNA는 기술만으로 충분하지 않다. 교양과 인문학이 결합한 기술이야말로 가슴 벅찬 결과를 낳을 것"이라고 말했다(조선일보, 2018.7.11.). 실제로 4.0기술과 인문기술의 결합을 통해 창의적으로 사회문제를 해결한 4.0기술 활용자는 많다.* 이들의 능력을 기술순화력이라고 표현한다.

기술순화력

이 같은 기술순화력을 키우는 데는 얼마나 많은 시간이 걸리는가? 기술적응 학습은 간단하게 길러지는 역량이 아니므로 당연히 오랜 시간이 걸린다. 다만 전문가들이 4.0기술을 관련 분야에 적용하는 데는 그리 많은 시간이 걸리지 않을 것이다. 왜냐하면 4.0기술혁명은 3.0기술혁명의 연속선상에서 이뤄지기 때문이다. 2.0기술혁명이 에너지 동력의 문제에서 혁명을 가져왔다

* 링크트인(Linked In) 창업자인 리드 호프먼은 철학 전공자이며, 유튜브(YouTube) CEO인 수전 워치츠키는 역사와 문학을 전공했다. 메신저 개발업체인 슬랙(Slack)의 창업자 스튜어트 버터필드는 철학을 전공했고, 숙박 공유기업 에어비앤비(Airbnb) 설립자인 브라이언 체스키는 미술을 전공했으며, 중국 알리바바(Alibaba)그룹의 마윈 회장은 영어 전공자이다. 실제로 미국 IT기업 창업자의 세부 전공을 보면 37%만 공학과 컴퓨터 전공이며, 수학 전공자는 2%에 불과하고 나머지는 모두 경영, 회계, 보건, 예술, 인문학 전공이었다.

면, 그 뒤에 일어난 기술혁명들은 연결, 속도, 관계성의 범위 변화이기 때문에 연속성을 가진다.

일반인들은 기술순화력을 키우기 위한 적응학습을 충분히 하고, 차분히 수용하며, 준비해야 한다. 무엇보다 수용하고 충분하게 인지하는 인지전략, 융합하는 전략이 중요하다. 그런 점에서 일반 시민들에게 4.0기술에 대한 순화력은 더 많은 시간이 소요될 것이다(Strategic Social Initiatives, 2018).

일반 시민들이 5.0사회의 구성원으로서 어떤 사고방식을 갖는가, 그리고 어떻게 행동하는가 하는 점은 4.0기술혁명이 갖는 강점을 지속성장시키는 데 중요하게 작용한다. 우리 국민들은 일찍이 글로벌 테스트베드로서의 안목을 갖추고 있어 새로운 기술을 쉽게 받아들이고 생활 속에서 즐기는 데 익숙하다. 얼리어답터 습관은 혁신을 확산시키는 데 자발적으로 참여하므로 시장의 정착을 가능케 해 준다. 이를 긍정적으로 받아들인다면 4.0기술혁명의 가치사슬을 시스템으로 디자인하고 구축하여 정착시키는 데 큰 도움이 될 것이다.

2) 창의적 전문성

4.0기술혁명에 대한 경제사회적인 가치를 소중하게 생각하면서도 당장 고용불안으로 이어질 것을 우려하는 견해가 많다. 사실 일자리에 대한 위협요소를 과대평가할 경우, 4.0기술을 수용하기보다는 거부와 저항이 더 커지고 사회적 추진동력은 그만큼 상대적으로 약해질 수 있다.

그래서 주요 사안별로 구체적·입체적·종합적인 논의를 펼쳐서 자동화로 인한 고용감소율이 직종별로 어떻게 나타날 것인가를 파악할 필요가 있다. 또한 대응책을 펼칠 경우에 어떤 고용 창출이 새로 생겨날 것인가도 알아야 한다.

이러한 관점을 바탕으로 혁신가치를 사회가치로 확산하는 별도의 홍보 노력을 전개해야 한다. 특히 공공 차원에서 이러한 활동을 펼치는 것이 미래 혁신에 대하여 확신을 갖고 주체적으로 사회에 참여하는 계기를 만들게 된다.

4.0기술은 관련 대상자들에게 전에 없이 고급 전문성을 지향하게 만들어 가지 않을까 생각된다. 4.0기술이 확산되면서 사회에는 기술 기반의 고급인력이 늘어나고, 수요에 맞게 이들에 대한 보상 수준도 높아진다. 그 결과로 자연스럽게 고급 전문인력, 고학력자에 관련된 문제가 발생하게 될 것이다. 이는 상대적으로 임금 수준이 높아지고, 실업률도 늘어날 가능성이 있는 계층들에게 생겨나는 문제들이다.

이처럼 고급인력의 고도전문화가 나타나지만, 다른 한편에서는 단순 반복직이 사라지게 되는 직종별 일자리 양극화(job polarization)가 일어나게 된다. 그래서 우리는 지금 검색보다 사색을 더 자주 하고, 인문학과 핵심 교양을 넓혀야 한다. 4.0기술이 확산되는 시점에는 '땀샘(노력)보다 침샘(관심), 눈물샘(감성)'이 더 필요해지기 때문이다. 일하는 데 있어서 일하는 시간이나 강도보다, 동기와 감성적 접근이 당연히 더 중요해진다. 같은 맥락에서 4.0기술혁명에서 인간이 기술보다 비교우위를 갖는 창의성, 비판적 사고력, 소통, 협업 등이 전문화에 중요해진다.

혁신가치를 사회가치로

이제 창의적 전문성이 확산되면서 노동 혁신이 일어나 '혁신가치의 사회적 수용'이 보편화되고 노동시장은 더욱 유연해질 것이라는 연구들이 많다(현대경제연구원, 2017). 따라서 노동 유연성을 전제로 이에 중점을 둔 적극적인 노동정책을 강화하는 것이 우리 사회를 지속발전시키는 데 도움이 된다. 사실 좀 더 생각해 보면, 4.0기술은 노동과 교육에 혁신을 가져오지 않으면 지속

발전이 어려울 정도이다(Itai Palti, 2017). 변화에 대응해야 할 뿐만 아니라 새로운 변화를 이끌어 내야 하기 때문이다. 이는 인력 간 '수직적 통제'에 익숙한 노동생활이 '수평적 의사결정'방식으로 바뀌면서 자연스럽게 요구되는 과제이다.

그다음에 본격적으로 검토해야 할 것은 5.0사회에서의 전문화란 무엇인가, 그리고 어떻게 변할 것인가 하는 점들이다. 4.0기술혁명에 따라서 남다른 전문성이 있는 지식을 가져오고, 이를 습득하면 독점적인 자격을 부여받게 된다. 그래서 이러한 전문영역에는 특정 행위 독점에 따른 행위 규제가 명확히 제시되고 있다. 그리고 사회적으로 추구해야 할 사회공통가치에 대한 책임이 다른 지식보다 더 크고 강하다. 4.0기술이 일거리를 대체할 수 없는 직종인 예술가, 치과의사, 변호사를 생각하면 그들의 심층 전문성, 사회적 역할, 규제가 당연히 이어질 것으로 볼 수 있다.

그렇다면 4.0기술의 영향을 받는 사회에서 전문직에 대한 인식은 어떻게 변할까? 사회는 지금까지 전문직에 대해 면허, 규제, 권리·의무관계 등 엄격한 관계를 유지해 왔다. 그만큼의 기술적 특성과 사회적 혜택이 있었기 때문이다. 이 같은 사회와 전문직 사이의 계약적 대타협은 지식 융합과 자동화가 보편적으로 확대된 사회에서도 계속 유지되기는 어려울 것이다. 전문직도 대체될 수 있다고 보는 관점에서는 무너질 것으로 예상한다.

어떤 변화과정을 거칠까를 중심으로 살펴보면, 단기적으로 전문직은 유지될 것으로 보인다. 다만 기술이 고도화, 체계화 효율성을 유지하면서 차별적인 특성은 나타날 것이다. 그러나 중기적으로는 아무래도 대체될 것이다. 변화가 보편화됨에 따라서 전문영역에서도 대체는 불가피하기 때문이다. 그리고 장기적으로는 새롭고 더 나은 방법이 공유되므로 전문직이 해체될 수밖에 없다.

이러한 과정에서 지속발전 가능한 사회로 이어지기 위해서는 창의적 전문성에 대한 수요를 맞춰 주어야 한다. 사실 4.0기술이 심화되면 사회의 주도권은 숙련된 전문가가 아닌 창의적 전문가 중심으로 바뀐다. 숙련도(skill) 역시 더 이상 평가 척도가 되지 못하고 과업(task)이 척도로 바뀔 것이다.

물론 4.0기술이 자칫 기술과 그의 응용으로 치닫게 되고 '숙련된 전문가'의 숙련 수준으로 평가받을 우려가 없지는 않다. 그러나 앞으로는 '창의적 전문성'과 함께 '창의성 전문가(creativity leader)'에 의한 유연한 대응, 새로운 환경 대응력이 더 요구될 수밖에 없다. 창의성 전문가는 문제를 찾아 새롭게 정의하고, 새로운 가치를 창출하는 인간형이다. 각각의 존재양식으로 존재하는 기존의 관계(사람, 사물, 기술과의 관계)를 새롭게 창출하고, 규격화된 인간이 아닌 성장 확장이 가능한 인간을 필요로 하기 때문이다.

따라서 4.0기술을 기능화한 창의적 디지털역량(digital capability)을 갖춘 인간 그리고 인성(개방, 디지털 사고, 상호신뢰, 협력)을 갖춘 파트너로서의 전문가에 대한 수요가 늘어나게 된다.

3) 소셜 커넥터

4.0기술의 물결 속에서 전면에 등장하는 핵심기술과 이것의 연결로 이뤄진 사회는 인간을 새롭게 이해하는 데 매우 중요하다. 무엇보다 기술이 인공지능의 발달로 인간의 지능을 보완하며 인간의 역할을 대체 또는 연결하고, 중요한 결정에 효율적으로 활용될 수 있기 때문이다.

인공지능을 활용해서 의사는 더 정확하게 치료나 진단을 할 수 있다. 로봇 어드바이저는 온라인에서 자산관리 자문에 응하고, 디지털 비서는 신체장애인의 사회활동을 도와준다. 로봇 요리사나 로봇 웨이터가 매장에서 서비스하

는 것도 같은 맥락에서 이뤄진다. 무인매장이 마련되어 계산원이나 매장 관리원이 필요 없어지는 것이다.

그 밖에도 많은 연결기술에 변화가 생겨나 생활을 편하게 연결하면서 자리 잡는다. 산업인터넷을 활용하여 생활 서비스도 데이터를 기반으로 최적화되어 효율적이고 에너지 절약적인 서비스가 가능해진다(Strategic Social Initiatives, 2018). 또한 공유경제가 보편화되어 전 세계 주요 도시에서 서비스가 이뤄지고, 차량의 경우 운용 효율화와 서비스 품질의 향상이 이미 상용화되어 있다. 스마트시티는 교통이나 환경문제를 해결하고, 스마트팜으로 축적된 농업정보는 단위면적당 수확량을 늘리는 데 기여할 것이다. 결국 인간이 생각하는 많은 부분의 서비스 변화가 현실화된다고 보아야 한다.

연결망 속의 사람들

4.0기술의 도움을 받아 사회적으로 무한연결이 이뤄지는 과정에서 많은 사람들이 연결망 안으로 들어오게 된다. 그러나 사람들은 각자 다른 방식으로 행동을 만들어 간다. 사회문화활동과 예술에서 주목할 대상은 콘텐츠의 질이 높아지도록 적극적으로 의견을 제시하는 이른바 '생산하는 소비자'들이다(이홍재, 2012). 이들은 평론가, 창작자로서 관심 있는 사람들에게 행동으로 나서기를 촉구하면서 행동하는 소셜 커넥터(social connector)들이다.

이때 소셜네트워크 서비스와 앱이 매개 역할을 한다. 페이스북, 왓츠앱, 텀블러, 인스타그램 등이 서로를 알리고 신뢰를 쌓아 가는 확장자 역할의 '표현이 풍성한 전도사들(expressive evangelists)'이다. 이들이 창조하는 콘텐츠는 또 다른 연결을 다양하게 만들어 내고, 콘텐츠가 그만큼 풍요롭게 생산되는 확산의 계기가 된다. 이 과정에서 공감이 확대되어 함께 사회문화에 영향을 미친다. 나아가서는 공동창발로 이어져 의미 있는 사회문화활동이 공진화되

2편. 함께, 준비하여 창발

기에 이를 것이다.

사회적 연결성(social connectivity)과 그의 무한연결에 따라 사회문화적 관심사도 새롭게 나타난다. 이와 관련해서 사회문제로 연결되는 부분은 사회적 배려, 자연생태환경, 공동체 문화, 문화사업 투자, 사회역량에 대한 기대(충격→좌절→재평가)에 대한 것들이다. 이 문제들은 사회적 영향력이 크므로 성공적인 결과는 당연히 공유되어야겠지만, 위험한 상황도 모두 다 축적된 성과로서 공유될 수 있다(David Sangokoya, 2017).

관계 창조의 문화정책

인공지능의 시대에 인간지성은 어떻게 관계 창조를 할까? 인공지능의 급격한 발달 때문에 사람들은 스스로 불안해하고 있다. 어떤 점이 불안한가. 컴퓨터가 지식을 분석하고 적용하려면 이것을 제대로 이해하는 습득 단계가 필요하다. 따라서 사람들은 컴퓨터가 이를 이해하고 현장에 적용하려면 많은 시간이 걸릴 것으로 생각했다.

그런데 머신러닝은 이러한 이해의 단계를 뛰어넘어 버렸다. 막대한 양의 데이터를 분석해서 문제를 해결해 냈고, 사람들은 이것에 충격을 받았다. 한 예로 알파고 제로(zero)는 혼자 학습한 지 3일 만에 알파고 리(Lee)를 100 대 0으로 완파했다. 이것이 시사하는 바는 한정된 공간과 특정조건 안에서 인공지능이 이제 빅데이터 없이도 최적 해법을 찾아낼 수 있을 정도로 진화한다는 것이다(조선일보, 2017.10.19.). 바둑의 원리조차 이해하지 못하는 알파고가 이해할 필요도 없이 이세돌을 이겨 버렸듯이 말이다. 그러나 여기서 알파고는 이긴 기쁨을 느끼지 못한다는 점이 중요하다.

형성된 상호관계는 어떤 점에서 문화정책에 의미가 있는가? 이러한 관계 창조의 기술 변화는 문화예술 현장의 여러 부분에서 우리를 놀라게 할 것이

다. 예술 현장이 원활히 무한연결을 이어 가기 위해서는 사람·사물·공간과 같은 핵심 분야에 창작·유통·소비가 활성화되어야 한다. 문화콘텐츠에 관련된 이 부분을 먼저 지원하는 것이 문화정책의 우선순위상 마땅하다. 이처럼 문화콘텐츠가 무한연결되도록 지원정책이 지향하는 기조는 생태계를 활성화하고 생태계의 지속발전을 담보하는 것이다.

문화콘텐츠 외에도 각종 지원재정, 행정 주체, 정책 네트워크, 프로그램끼리의 연결 활용도 이 대열에 세워야 한다. 문화예술 소비자 연결도 생산에 도움을 주는 연결망으로 작용하는 추세에 비춰 보면 생산-소비, 수요-공급의 공진화 생태계를 만드는 데 한몫을 할 것으로 보인다. 기획자-창작자, 정부-기업, 글로벌 리더-지역 전문가 등의 인적 네트워크 역시 무한연결에서 이야기하는 소프트웨어 이상으로 힘을 발휘한다. 네트워크 파워로 실현되는 무한연결력은 자원이나 프로그램이 제약을 받는 상황에서 큰 힘을 낸다. 이 같은 협력 네트워크를 연결하는 것이야말로 문화정책의 5.0사회적 역할이다.

이러한 역할을 충실히 하기 위해 공존·공생·공진화의 프로그램도 역시 기존과 달리 새로운 지식, 기술, 발상이 필요하다. 여기서 등장하는 과제는 문화예술사업이나 프로그램 네트워크에서 협력구조를 만들어 내는 일이다.

그런데 무한연결사회의 접근성과 연결 편리성은 자랑할 일만은 아니다. 무한연결, 초연결에 힘입어 문화의 전달이 무서운 속도로 진화하다 보니 문화예술정책에서 연결의 품질, 신뢰, 호혜성이 중요해진다. 이는 소통과 적응적 진화 생태계에서 반드시 챙겨야 할 필수사항이다. 덧붙여 나날이 진화하는 사용자 욕구는 기능성, 편리, 즐거움을 기본으로 이제 보편화하고 있다. 그러나 신뢰의 문제는 아직도 무한연결에 따르는 무한책임을 외면하려 드는 입장에서 시원스럽게 벗어나지 못하고 있다.

3. 사회적 공감지

1) 형성, 확산

5.0사회환경에 대한 공감은 왜 중요한가. 4.0기술과 5.0사회에 대한 수용이나 발전전략을 짜는 데는 먼저 사회적 공감대를 형성해야 하기 때문이다. 4.0기술이 영향을 미치는 5.0사회의 특징을 제대로 이해하고 이를 수용하는 태도, 이에 대응하는 사회적 수용 양상, 사회와 기술의 공진화를 추구할 구조적 디자인 등에 대해서도 공감지를 형성하는 것이 중요하다.

먼저 이러한 5.0사회의 도래에 대하여 현재의 사회구성원들이 객관적으로 인지하는 메타인지능력(metacognitive ability)이 선행되어야 한다. 인간이 자신을 인지하는 데 있어서 자신의 사고나 행동을 객관적으로 파악하여 인식하는 것을 메타인지라고 말하며, 이 능력을 메타인지능력이라고 한다. 소크라테스는 "나는 나 자신이 아무것도 모른다는 것을 안다"고 말했는데, 이는 고차원에서 자신을 이해하는 능력, 즉 자기모니터링능력이 있음을 뜻하는 것이다.

이런 관점에서 4.0기술과 5.0사회에 대한 메타인지능력이란 현재진행 중인

〈표〉 4.0기술의 사회문화적 공감지

	요인	Black		Pink
고용	자동화	인력 대체	→ ←	일자리 창출
기술 영향	기술력	변화	→ ←	기술·인력 공진화
사회역량	역량	양극화	→ ←	상향 평준화
룰	법체계	기존 소멸	→ ←	혁신법 등장
열린 융합	소통	낮은 소통	→ ←	무한연결

4.0기술에 대한 사회적 사고나 행동을 대상화하여 인식하고, 거기에서 사회의 인지 행동을 파악하는 능력을 갖추는 것을 말한다. 좀 더 구체적으로는 5.0 사회의 인지 행동을 정확히 아는 데 필요한 사회심리적인 능력이다. 즉, 변화 대응능력을 감시하는 지식(knowledge monitoring ability), 변화 내용을 알고 있음을 아는 것(knowing about knowing), 변화의 영향을 인지하고 있음을 인지하는 것(cognition about cognition), 사회가 이해하고 있음을 이해하는 것(understanding about understanding)을 말한다.

거시적으로 보면, 5.0사회 인지를 바탕으로 해서 4.0기술에 대한 공감지가 자연스럽게 형성되고 확산될 것이다. 이를 좀 더 살펴보자. 사회적 공감이란 사회현상에 대해서 공통된 인식을 갖고 동질성을 느끼는 현상이다. 4.0기술로 인한 사회의 모습이 과연 사회답다고 생각하는 사람들이 많아지면 그다음에는 바람직한 방향으로 소셜디자인을 생각하게 된다. 그리고 변화된 사회에 대하여 공감하는 사회다움, 실감, 사회의 모습을 함께 느끼면서 사회문제를 해결하려는 의지를 갖게 된다(Chuck Robbins, 2016).

이러한 관점에서 4.0기술이 가져올 5.0사회에 대한 인지 바이어스를 최소화하고, 공감지를 형성하는 것으로부터 출발해서 사회문제의 해결을 위한 접근을 하게 된다.

검증된 공감지

그런데 공감지라고 하더라도 '검증된 공감지'를 확산하는 것이 중요하다. 새로운 4.0기술에 대하여 과도한 기대와 관심을 갖고 그에 대한 검증 없이 트렌드인 것처럼 분위기만 과열된 채 후속 조치가 뒤따르지 않는다면 사회문화 대응전략은 큰 차질을 빚는다.

새로운 4.0기술은 시장에서 정착될 때까지가 가장 중요하다. 트렌드를 과

장하여 검증 또는 차단이 이루어지지 못하면 공진화되지 못하고, 시장에서 생존하는 기술만 남기고 나머지는 관심권에서 사라질 수 있다. 공진화 장애요인도 사전에 최대한 파악해서 해소하는 것이 혁신의 확산에 도움이 된다. 예를 들면, 디지털화를 바탕으로 사회문화 전반의 성과를 얻기 위해서는 경쟁 부족, 역량이나 기술 부족, 규제 제약, 인프라 접근성, 데이터 접근성 등의 제약요인을 제대로 파악하여 해소하는 혁신정책이 중요하다고 OECD는 지적한 바 있다(과학기술정책연구원, 2017, 33). 이러한 사항에 대하여 사회 전반에 공감이 형성되게 하는 것을 우선 추진해야 한다.

그다음으로 사회 전체에 공감지가 확산되어야 사회적 균형이 이뤄지고 활동 주체들이 혼란 없이 자기 역할을 다할 수 있다. 사회적으로 새로운 기술을 받아들이는 데 공감지가 형성된다면 구성원들은 그 기술을 바탕으로 해서 균형감각을 가질 수 있을 것이다. 그리고 사회경제 각 주체가 소셜디자인을 펼치면서 공진화전략을 개발하는 데 무리가 없다.

결국 공감지의 사회적 확산은 공진화를 위해서 사회 전체의 관심을 전략으로 뒷받침하여 과제를 발굴하고, 공공 부문과 함께 추진체계를 갖춰 관련 부처 간의 역할을 명확히 하는 데 도움이 된다.

5.0사회를 디자인하는 데 있어서 정부와 민간의 역할 분담, 부처 간 역할 조정 등의 체계 구축, 종합적 관점에서 유망기술과 우선순위를 체계적으로 만들어 국가적으로 대응해야 한다. 특히 정권이 교체되거나 혁신기술 주무부처가 통폐합되더라도 일관성을 유지하며 우선순위가 뒤바뀌지 않아야 하는데, 사회적 공감지가 이러한 측면에서 균형을 유지하는 역할을 할 수 있다. 공감지를 확산시키기 위해서는 전문적 견해를 나누고 교류하는 확산과정에서 사회경제 주체의 역할이 명확해야 한다. 특히 일반 대중이나 기술정책 수요자들에 대한 정보와 분석, 업데이트가 지속적으로 이뤄져야 한다.

2) 공감지 바탕의 공진화

공진화 이론에서는 주로 생물학에서 숙주와 기생, 포식종과 피포식종 간의 진화관계를 설명한다. 그런데 이를 사회관계 설명에 응용하면 결국 사회적 공감지가 이뤄진 뒤에 공진화되는 것으로 해석할 수 있다.

이 현상을 좀 더 논의하기 위해 다른 분야의 사례를 유추해 볼 수 있는데, 경제학에서는 공진화 사례로 상품 보급에 따른 행동의 진화를 예로 든다. 또 사회 변화에서는 전쟁 이후 가전제품의 보급이 핵가족화나 여성노동의 확산을 가져온 것도 이러한 맥락에서 설명하고 있다. 이런 관점에서 보면 경영 혁신에서 중요한 혁신요소의 새로운 결합은 개별적으로 발생하는 것이 아니라 동시적으로 진행하는 것이 효율적이라고 생각된다(Michael Gregoire, 2018).

사회 변화에 따라서 제도적으로 어떻게 변하는가를 보면 대개 일반적으로 상위시스템과 하위시스템이 같은 방향으로 진화하는 것으로 이해된다. 그러면 여기에서 어떤 것들이 하위 구성요소인가? 마음, 지각, 행동, 기술, 액션, 기존환경, 제도 등을 하위시스템 구성요소라고 말하고 있다(Michael Gregoire, 2018). 이러한 관점에서 공감지와 공진화의 관계에 대한 논의는 협력과 제도의 적응, 경제 발전과 환경오염 등의 사례에 대해서도 적용해 볼 수 있다.

그런데 자원과 문화의 공진화와 관련해서는 개방성이 매개 역할을 하고 있다. 기존 산업사회에서는 관계가 관성적으로 이뤄지고 일과 조직의 시스템으로 구조화되었으므로 시스템 정체성과 보수적인 움직임이 대부분이었다. 그런데 융합 기반 4.0기술이 적용되는 사회에서는 사회구성원인 사람들의 사고방식과 관계의 구축에서 무엇보다 인간이 중요하며, 보다 진취적이고 개방적인 움직임으로 이뤄진다. 따라서 이러한 4.0기술혁명이나 융합지능혁명에서

는 관성이나 보수적인 움직임으로 나타나는 변화보다는 진취적이고 개방적인 움직임에 의해 더 큰 관계가 생겨난다(Jeremy Greenwood et al., 1999).

결국 공감지에서 주목할 사항은 공감지에 바탕을 둔 새로운 방식(행동, 확산, 결합)으로의 변화와 같은 방향으로 진화하는 상하시스템이 공진화에 도움이 된다는 점이다. 더불어 함께 하는 활동으로서 각종 'co-활동'들이 이뤄지면서 공진화로 이어진다.

자기 증식의 창출

이러한 'co-활동'이 공진화로 연결되기 위해서 사회전략적인 공감지를 가져야 할 것이다. 4.0기술과 5.0사회의 공진화에 대한 공감지는 먼저 4.0기술에 대한 공감지에서 출발해야 한다. 4.0기술은 기존의 IT기술에서 뻗어 나온 것이지만 융합지능의 정도가 매우 높다는 데 차이가 있다. 이 같은 기존기술과 융합지능기술과의 차이가 4.0기술에서 나타나는 특징 때문에, IT융합기술이나 융합지능 4.0기술은 기존 기술 개발에 의한 진화와는 다른 혁명으로 여겨진다. 기존의 기술 기반 진화는 개발 관점에 있어서 개발자의 수요에 따른 창출이었다. 그러나 융합지능기술은 보급 및 이용과정에 있어서 수요자와의 상호작용을 통해 '자기 증식적인 기능 창출'이 이뤄진 결과다. 이 점이 기존의 기술 진화와의 큰 차이다. 따라서 자기 증식으로 새로운 '관계 창출, 가치 창출'이 이뤄진다는 점을 5.0사회에서 주목해야 할 것이다.

3.0기술과 공업사회에서 나타나는 구조요건과 달리 4.0기술과 5.0사회에서는 수요자와의 상호작용에 의해서 자기 증식이 일어나고 공진화가 이루어진다는 점이 매우 중요한 특징이다. 그리고 이러한 공진화는 전략에 의해서 더욱 풍성하게 일어날 수 있다.

기술과 자원의 공진화

융합 성과를 가장 높일 수 있는 방식은 아무래도 융합기술과 문화자원의 공진화이다. 이때 IT의 특징이 4.0기술에서 나타나는 네트워크 외부성이 중요할 것이다. IT는 '자기 증식적인 호순환 사이클을 만들어 내는 것'이 특징이고 핵심이기 때문이다. 또한 IT는 보급·이용과정에서 성격 형성이 이뤄지는 자기 증식적 특질을 가지므로 사회경제 체질의 유연성이 효과적인 IT 혁신의 보급·활용을 도모하는 데 결정적으로 중요하다.

실제로 사회가 집단주의적이고, 계층제 조직에 강하고, 고정적인 상하관계에 익숙한 사회는 IT의 장점을 발휘하는 데 부적합하다. IT는 분권사회에 더 적합하며, 기업 또는 개인이 외부 지시로 움직이거나 개인이 기업 또는 시장에 얽매여 움직이는 행동으로는 의사전달의 효율성을 높이기 어렵다. 따라서 유익한 정보 제공, 새로운 서비스의 전개, 구입과정의 원활화, 비용 삭감의 실현, 기업조직의 최적화가 융합기술과 공진화하는 데 중요한 성공요소이다. 융합지능 4.0기술과 5.0사회에서는 이 점을 중요시해야 한다.

끝으로 자원과 문화의 공진화에 대한 공감지가 중요하다. 다양한 자원 융합으로 우리 사회가 공진화된다는 사실은 누구나 의심의 여지없이 인지하고 있다. 따라서 관련된 개별사항을 구체적으로 파악하고, 수용하며, 학습해서 인지해야 한다.

융합기술은 기술을 매개로 인간의 감각능력을 함께 높이는 공감각력을 향상시킨다는 점에서 전통기술과 차이가 있다. 과학자나 예술가가 두 가지 이상의 감각을 동시에 느끼는 특별한 재능도 공감각(synesthesia)이라고 부르지만, 여기에서 감각을 함께 느끼는 공감각 개념과는 차이가 있으니 혼동하지 말아야 한다.

다양한 4.0기술의 보급으로 사회문화활동 소비자의 위상과 역할이 크게 바

뀌고 있다. 풍부하게 제공된 정보와 서비스를 단지 선택하는 데서 그치지 않고 개발·창조하거나, 관계없는 사람에게도 공급하는 역할을 하고 있다. 또한 이러한 개발과 창조는 비경제적·사회적 동기에서도 이뤄지고 있다. 행동방식도 개인 차원에 국한되지 않고 커뮤니티 기반의 활동이 경쟁적으로 일어나는 사례가 많다. 커뮤니케이션이나 정보의 질이 높아지고 소비자 간 정보 격차도 크게 나타나지 않을 정도로 보편화되고 있다(濱岡 豊, 2004).

창조하는 소비자

이런 소비자들이 활동하는 생태계를 어떻게 보호하고 발전시켜야 할 것인가? 우선 '창조하는 소비자', '무한연결의 중심에 있는 참여자'들이 맘껏 활동할 수 있는 환경을 조성해야 한다. 구체적으로 정보의 양, 지식의 축적, 아이디어를 충분히 교류·활용하는 데 걸림돌이 없어야 한다. 또 활동 주체 간의 경쟁이나 협력이 중요하므로 오픈된 개방환경을 유지하는 데 규제가 없도록 해야 한다. 다양한 참여자(생산자, 소비자, 매스컴, 커뮤니티 등)의 경계가 매우 애매하므로 의도적으로 구별하여 차별화하지 않고 스스로 관계를 만들어가는 데 방해받지 않도록 해야 한다.

앞에서 살펴보았듯이 4.0기술혁명으로 생긴 무한연결과 개방환경으로 소비자의 역량이 크게 높아졌다. 그 결과 소비자는 단지 선택하고 소비하는 존재가 아니라 상품과 서비스를 개발 또는 창조하기에 이르고 있다(이홍재, 2012). 소비자는 스스로 개발, 창조하는 이른바 '창조하는 소비자'가 되어 협력과정에서 공진화에 큰 영향을 미친다. 무한으로 개방된 정보 네트워크에서의 소비자 커뮤니티들도 개발과정에서 경제적인 혜택이 없는데도 개발 프로세스나 커뮤니케이션과정에 참여한다.

이러한 협력과정이 반복되면서 소비자의 능력은 더욱 향상되고, 소비자 간

커뮤니케이션 미디어도 다양해지며, 결국 개인에서 커뮤니티로 연결되는 소비자의 특징이 나타나고 있다. 이러한 과정이 장기간 지속되면서 소비자와 공급자는 공진화한다. 이러한 관점에서 생겨나는 것을 '공진화 마케팅'이라 부를 수 있다. 따라서 앞으로 공진화 생태계는 이러한 공진화 마케팅전략의 관점을 고려해서 진행·확산될 필요가 있다.

공동시동

5.0사회는 아직 불안한 환경에서 맞이하고 있다. 지속발전하며 공진화하기 위해서는 기술과 사회를 이해하고, 공감하며 함께 시동을 거는 공동시동의 전략으로 전개되어야 한다. 특히 사회적 수용여건을 파악하고, 사회정서학습으로 준비해야 한다.

1. 사회적 수용

1) 좌표 구축

4.0기술은 사회 각 분야에 거의 혁명적 영향을 미칠 것으로 예측된다. 동시에 사회적 혼란과 많은 이슈를 몰고 올 것이다. 이 같은 여명기에 생겨날 사회문제는 4.0기술혁명을 올바로 인식하고, 이에 대하여 모두가 함께 공감하는 상황에서 고려되어야 한다.

급격한 신기술의 도입으로 많은 갈등이 생기고, 기존 시스템에 길든 사람들은 이를 거부하며, 소비자와 시장이 불안해지면 사회 혁신이 확산·정착될 수 없다. 특히 새로운 기술 변화를 따라갈 수밖에 없는 상황에서 기술을 스스로의 힘으로 통제하기 어려워 곤란에 빠질 것으로 생각되는 심리적 불안은 공동시동에 큰 부담이 된다. 그래서 이 부분에 대하여 모두가 안심하며 공진화에 이를 것이라는 확신을 갖고 대응하도록 준비할 필요가 있다.

공동시동의 취지는 이렇듯 '모두를 위한 모두의 혁신'에 대한 출발조건을 채워 주는 데에 있다. 좋은 이웃이 있으면 결국 나에게 좋다는 말처럼, 함께 좋아지는 방법은 함께 좋은 방향으로 힘을 모으는 데서 시작된다. 사촌이 논을 사면 배가 아프다던 경쟁과 대결의 3.0사회 가치관과는 다르다. 5.0사회에서는 이웃이 함께 잘되어야 정말 잘되는 것이다.

이런 점에서 우려되는 것은 4.0기술혁명에 대한 불평등이 크게 나타나리라는 점이다. 이른바 테크노 강자(techno super-rich)와 약자(underclass) 사이에 생겨나는 불평등을 무시하고서는 5.0사회의 공진화가 어렵다. 특히 약자에 대한 배려가 우선되어야 하며, 이에 대한 사회정서학습을 충분히 준비해야 할 것이다.

이러한 불평등에 대한 준비와 대응은 개인차가 크기 때문에 함께 공동시동으로 대처해야 한다. 함께함으로써 리스크에 대한 불안을 줄이고, 동시에 함께 해결하는 룰이 마련되어 간다는 믿음을 갖게 된다. 그리고 소비자 개개인은 생활 속에서 생겨나는 문제를 기술이 해결하는 것을 확인하며 공감대를 형성하게 될 것이다.

5.0사회에서 불가피한 무한연결 소외층과 문화정책은 예술단체, 예술인만을 위한 지원이 아닌 '모두를 위한 문화사회' 지원으로 점차 바뀌어 가는 추세이다. 가상현실과 현실을 잇는 혼합현실 게임인 '포켓몬 고(Go)'에서조차 기획자의 새로운 게임스토리구조 창작은 여러 대상을 불러내 이어 주는 상상으로 이뤄진다. 게임으로서의 성공 여부는 차치하고 '일단 Go!'하고 보는 소비자에게 '거리감'을 뛰어넘는 연결사회의 재밌는 놀이를 만들어 주면서 실재감을 안겨 주는 것이다. 이처럼 사회문화활동에서 노드(node)들의 '잇기' 성공이 모두가 함께하는 5.0사회의 생태계 지속발전계기로도 이어질 수 있다.

합의적 공동시동

그럼에도 불구하고 1차적인 공동시동 대상으로는 이해관계 당사자가 먼저일 수밖에 없다. 왜냐하면, 이 같은 공감대를 기반으로 공동시동이 이뤄진다면 혁신 확산의 양이나 속도가 먼저 그들에게 닥칠 것이기 때문이다. 그리고 나서 확장성을 바탕으로 서서히 공진화에 유리한 기반이 만들어지게 된다. 결국 공진화는 공감대에서 비롯되고, 공감대는 공동시동을 전략적으로 잘 이뤄 냄으로써 효과적으로 달성될 수 있다고 보는 것이다.

또한 공동시동을 위한 공감대는 추진 주체 사이에서 마련되어야 한다. 예를 들면, 데이터에 대하여 이론적으로 정부는 데이터 규제를 완화해야 한다는 입장인데, 소비 현장에서는 산업과 개인정보 보호를 위해 규제 완화가 부

적절하다는 입장이다. 결국 공공과 민간 사이에 공동시동을 위한 준비가 되지 않아 데이터기술이 잘 활용되지 못하고, 4.0기술혁명의 핵심인 빅데이터 경쟁이 지연되고 있다(과학기술정책연구원, 2017, 29). 자율주행자동차의 경우를 보더라도 이러한 규제, 새로운 면허, 보험제도 도입에 대한 갈등으로 공동시동이 지연되는 사례가 많다. 이러한 양측의 극단적인 입장을 절충하고 공감을 조화롭게 이끌어 사회적 합의로 만들어 내는 성숙사회의 모습이 공진화의 출발선일 것이다. 불안한 미래를 투명하고 예측 가능한 상황으로 바꿔 가는 공동시동의 노력이 이 여명기에 특히 중요하다.

영역지식

우리 사회가 지속발전할 수 있도록 활동 주체들이 공진화하기 위해서는 전략적 포지션을 어디에 둘 것인가를 정해야 한다. 그리고 나서 추진 좌표를 설정해야 한다. 이 좌표에 맞춰 활동 주체들이 서로 지향하는 사회를 함께 인식하고 공감대를 형성하여 나아가는 것이 바람직하다.

이처럼 나아갈 목표, 좌표, 절차 등에 관련된 사항을 영역지식(domain knowledge)이라고 한다. 이 영역지식을 모두가 함께 갖추고 공동시동하는 것이 활동 주체들에게는 당연히 전략적이고 효율적이다.

시동을 걸기 위한 좌표 설정에도 일정한 순서가 있다. 좌표 설정에서는 먼저 5.0사회의 각종 문제를 특징적으로 정의하고, 이 문제의 원인을 파악하여 지형도를 구축하는 데 중점을 둔다. 이때 영역지식을 확실히 하고 이에 대하여 분석하는 등 시동 걸기 순서를 빠트리지 않아야 한다. 그동안 우리 사회의 주요 정책들은 이 점을 소홀히 다루어 결과적으로 정책이 자기중심적이고, 총체적인 조화를 이루지 못했으며, 뒤에서 논의할 정책의 도구화를 야기했다.

혁신을 일으키려는 조직들이 공진화를 추진해 가는 단계는 크게 두 단계로 나눠 볼 수 있다. 첫째는 가시화와 5.0사회가치의 조직화인데, 이는 추구해야 할 점의 좌표를 설정하는 작업이다. 둘째는 이를 체계적으로 학습하여 지혜를 함께 갖추고 결과에 대하여 평가할 기준을 만드는 일이다. 이 두 단계를 좀 더 세분해서 살펴보기로 한다.

가시화와 조직화에서는 먼저 새로운 혁신을 협동적으로 체험(collabora-tive experience)하면서 목표하는 이미지를 그리고 함께 공유한 뒤 확신하는 과정을 거친다. 그리고 이를 가시화(visualization)·언어화(verbalization)하여 어떠한 혁신 패턴을 표준화하고, 지혜나 추구해야 할 점을 논리적 언어로 풀어낸다. 이러한 것을 조직화(organization)하여 혁신할 수 있는 지혜를 매뉴얼로 작성한다. 성과를 거둘 것으로 보이는 지점을 확보하는 것이 조직화를 더욱더 확실하게 하는 전략이다(Kris Broekaert et al., 2018).

두 번째 단계인 학습 단계에서는 학습 또는 훈련을 통해서 혁신에 관련된 지혜를 조직에 확산·정착시킨다. 또한 이를 계량적으로 측정하여 정량화하고 평가, 분석, 고찰, 개선에 이르도록 검증(verification)한다. 그리고 이러한 검증의 결과에 기초한 개선책으로서 새로운 도전을 '협동적 체험'으로 실천한다. 여기에서 성공체험을 가시화·언어화하는 등의 피드백과 순차적인 사이클을 만들어 가면서 공진화에 이르는 공동시동을 할 수 있다.

가치사슬 변화의 공유

좌표를 설정하는 데 있어서 기본적으로 고려할 점은 4.0기술혁명이 우리 사회의 시대전략적 포지셔닝으로 적정한가 하는 점이다. 왜냐면 4.0기술혁명의 개념, 정의, 국가전략 등이 서로 일관성을 갖추고 시대가치로서 의미가 있어야만 공감대를 얻을 수 있기 때문이다. 그러므로 이 가치들에 대하여 일관

성을 확보하도록 의도적으로 노력해야 한다. 특히 빠르게 변하는 4.0기술의 트렌드를 계속 모니터링하고 공개해야 공감대를 지속적으로 유지할 수 있다. 이 과정에서 자연스럽게 자리 잡은 새로운 사회문화와 사회 전반에 걸쳐 형성된 공감대를 함께 인식하도록 해야 한다. 다만 관계자의 업무나 인식 차이에 따라서 4.0기술혁명을 모든 혁신에 확대 적용하는 것은 바람직하지 않다. 또는 전혀 무관하게 대응하여 지체현상이 생기는 것은 더더욱 바람직하지 않으므로 별도로 공유 노력을 기울여야 한다.

아울러 4.0기술혁명의 사회적 영향을 객관적으로 평가하고 종합적, 입체적, 구체적으로 논의해서 공감대를 가져야 한다. 부정적인 측면이나 위협적인 요소를 강조하면 사회적으로 4.0기술혁명을 수용하는 분위기가 아닌, 저항하는 분위기를 불러올 수 있기 때문이다.

4.0기술혁명은 충분한 공감대를 바탕으로 공동시동을 걸면서 기술력으로 대응하고 기업가정신(entrepreneurship)을 살려 추진할 수 있는 상태에서는 큰 기회이다. 그러나 기술 변화에 대한 인식이 열악하고 공감대 없이 우왕좌왕하다가는 위기로 내몰릴 수도 있다. 특히 우리와 같이 활동 주체들이 하청구조로 열악한 생태계를 이루고 있는 사회문화환경에서는 4.0기술혁명에 집중하는 것이 위험하다고 본다.

그런 점에서 4.0기술혁명의 가치사슬 변화를 주목해야 한다. 그동안 자본을 축으로 해서 이뤄져 왔던 가치 창출은 이제 기술의 융합이나 ICT 기반의 새로운 기술을 결합하는 방식으로 이뤄진다고 봐야 한다. 이 같은 다양한 연결의 출발점이 되는 각종 데이터는 사물인터넷(IoT)의 확산으로 이뤄지게 된다. 4.0정보사회의 중심에 놓여 있던 소프트웨어, 빅데이터, 인공지능, 구글이 큰 폭으로 변신을 꾀할 것이며 영향력도 더 커질 것이다. 5.0사회에서는 '무한연결', '지능의 확장'을 바탕으로 관계된 대상끼리 연결을 통해 함께

시동하는 가치사슬을 이루게 된다. 기술 확장의 국면들을 살펴보면 연결 확장은 IoT가, 지능 확장은 인공지능·로봇·빅데이터가, 그리고 융합 확장은 ICT·IoT가 맡게 되는 것이다.

이러한 가치사슬의 기술이 적용되면 자연스럽게 고용 대체가 불가피하다. 인공지능과 로봇이 이를 대체하는 경우가 많아질 것으로 연구결과에서는 나타나고 있다. 다만, 대체되는 비율이 얼마나 될 것인가는 정확히 예측하기 어렵고 기회로 작용할지, 위기로 작용할지도 판단 보류상태이다.

2) 걸림돌 치우기

우리는 역사적으로 누적된 시련이 많고 미래에 대한 확신도 적은 불안한 상황에서 4.0기술로 만들어진 5.0사회를 맞게 된다. 기술 변혁 시점에서는 성장보다 우선 4.0기술의 사회적 수용이 시급하고 기술 관련해서 수용할 점과 예상되는 위험요소를 파악해 둬야 한다. 위험요소를 미리 파악하여 공지하고 모두가 함께 이해하면서 시동을 걸어 위험사회를 막는 일이 최우선이다(조엘 모키르, 김민주 외 역, 2018).

또한 사회가 포용적 혁신성장으로 가야 하므로 4.0기술의 개념적 실용성 논쟁에 매몰될 필요가 없이 소셜디자인을 담을 수 있어야 하고, 우리 실정에 맞는 '사회문제 해결형'전략으로 발전시켜야 한다.

여기에서 지향하는 공진화는 바람직한 사회의 모습이지만 공생과는 다르다. 공생(symbiosis)은 서로 다른 생물이 각자 이익을 챙기면서 함께 살아가는 관계방식을 뜻한다. 따라서 의도된 전략이 아니더라도 상호이해와 존중을 바탕으로 어느 정도 가능한 사회 모습이다. 그런데 공진화(coevolution)는 공생관계에 있는 생물들이 밀접하게 작용하면서 새로운 성질을 갖는 방식으로

진화하는 것을 뜻한다. 단순하고 선형적인 진행이 아니라 의도된 전략으로 준비하고, 장애물을 제거하면서 생태계를 만들어 가야 한다. 그러므로 그동안 누적된 사회불안과 문제를 파악하고, 이에 대해서 공감을 하는 여건이 마련된 상태에서 함께 출발해야 한다.

그런데 5.0사회는 누적된 사회적 불안과 4.0기술 변화에 따른 새로운 불안이 이중적으로 함께 얽혀 있다. 이 불안은 역사적인 긴 호흡에서 보면 누적된 시련 뒤에 오는 불안이며, 정확히는 단지 적응에 따른 시련일 뿐 위기는 아니다. 현실적으로 우리 사회발전의 걸림돌이 되는 불안일 뿐이다. 시련과 위기는 차이가 있다. 현실적으로 시련이 존재하는데 사람들이 이를 위기라고 보거나, 설사 위기는 아니지만 다소 위험한 수준에 이르렀다 해도 이 둘에 대한 진단, 처방, 행동이 다르므로 정확히 구분하는 것이 옳다.

공진화 네트워크에 걸림돌

우리는 앞에서 사회적 공진화를 위해서는 개방적인 네트워크, 신뢰, 밑바닥 계층의 활력 보충이 중요하다는 것을 살펴보았다. 함께 출발하면서 근본적인 인식 공감지가 합의되지 않거나, 창발적으로 진화되는 데 장애요소가 있다면 이를 진행하는 과정에서 서로 이해하고 걸림돌을 먼저 제거하는 데 힘을 모아야 한다.

우리 사회 공진화에 걸림돌이 되는 요소는 다면 격차인데, 이것이 사회불안 요소로 커진다는 점이 더 큰 문제이다. 이뿐만 아니라 이들은 근본적으로 서로 연결되어 있어 단기간에 쉽게 해결되기 어렵다. 특히 소득 격차, 경제력 격차, 지식 격차, 활력 격차가 걸림돌로, 이들은 자본주의사회의 발전과정에서 늘 만나는 시련이다. 더구나 이러한 다면적 격차들은 지식정보 리터러시, 4.0기술 리터러시 때문에 더욱 확장된다. 이는 모두가 4.0기술의 고른 혜택을

누리는 데 장애가 될 것이므로 이에 대하여 보완적 조치나 전략을 병행하지 않으면 안된다. 결국 5.0사회에서 4.0기술의 발달은 특정계층을 위한 혜택만 키우며 공진화가 아닌 역진화사회를 가져올 위험성을 내포한다.

눈을 밖으로 돌려 보면, 4.0기술로 좁아진 글로벌사회도 각자의 이해관계에서 불안한 네트워크를 유지하고 있다. 그동안 글로벌 사회의 장점을 잘 활용해 왔지만, 최근 각국이 자국의 이익을 강조하는 경제구조를 만들어 가면서 지구공동체는 전에 없던 그림자를 드리우고 있다. 글로벌 정치의 지도자인 도널드 트럼프는 안티글로벌리스트, 푸틴은 새로운 차르, 시진핑도 거의 황제 수준에 올라가 있어 글로벌사회 공진화와 협력에 새로운 긴장을 안겨주고 있다. 남북한관계를 둘러싼 국가들이 이런 상황에서 네트워크의 원만한 운용을 우선적으로 고려하는 자세가 필요하다.

이러한 위험을 전략적으로 줄이는 방법은 걸림돌요인을 사회문화전략으로 간주해서 접근하는 것이다. 우선 4.0기술이 문제를 일으키고 위험 수준에까지 가게 하는 핵심 변수를 콕 집어내야 한다. 그리고 결정적 요소를 선정해서 이를 중심으로 해결책을 찾아낸다. 이후 위험스토리를 신중하게 관리하고 실패를 공유하는 것이 중요하다. 예를 들면, IMF 위기관리 경험은 우리에게 매우 값진 경험이었는데 떨쳐 낸 기쁨에 도취하여 기록이나 연구 또는 반성 없이 쉽사리 잊힌 것이 아쉽다.

또한 자원 융합으로 철벽을 쌓아야 한다. 융합은 기존의 자원을 컬래버레이션하는 것과 다르다. 수요에 맞춰 최적 자원을 개발하여 연결·맞춤하거나, 효율적이고 공급 가능한 자원을 발굴·맞춤하는 것이 융합이기 때문이다. 하지만 결국 위험을 감지하고 이를 해결하는 단기 처방과 철벽 예방을 위한 해결책을 찾을 수 있다고 본다.

새로운 관계 창출로

시련을 공유하는 것이 5.0사회, 4.0기술시대에 왜 필요한가? 5.0사회에서는 창의성만으로는 부족하고 창의성을 뛰어넘는 창발이 요구된다. 그리고 창발을 위해서는 사회문제를 구성원들이 공유하고 출발해 공진화에 이르러야 한다. 시련이나 문제를 공유하는 것은 연결 네크워크를 활용해서 융합적 사고로 대처하고, 걸림돌은 디딤돌로 해결할 수 있다고 보기 때문이다.

우리가 맞고 있는 시련사회는 복잡하게 바뀌고 있는데, 그동안 정책은 여기에 최대한 합리적으로 대응하려고 노력해 왔다. 정책의사결정과정에서 사회는 생산자 중심으로 계속 변화되고 시련의 전환기에 이르렀다. 네트워크에 대한 배려나 의사결정도구의 활용도 찾아보기가 어려웠다.

위기를 극복하고 누적된 사회문제를 치유하기 위해서 각 생산활동 주체별로 자기 관점에서 정책들을 개발하고 있다. 그런데 주체 이기주의적이고 횡단융합이 이뤄지지 않는 단편적 대응만으로는 지속적인 사회 공진화로 나아가지 못한다. 총체적 시련에 대응하기 위해서 네트워크의 근원적인 문제점과 출구 통로를 파악해야 한다. 근원적인 문제는 네트워크에 공통된 수요를 우선적으로 창출하고, 이에 바탕을 두고 활력 있게 창발적 진화를 전개하면 된다(Kris Broekaert et al., 2018).

지금 우리 사회는 '활력 격차'를 넘기 위해 주체마다 공진화 적응을 위한 시련을 겪고 있다. 공진화를 위해서는 각 국면에서 수요가 활발하게 창출되고 이것이 관계 창출로 이어져야 하는데 이러한 연결이 잘 되지 않기 때문이다.

이런 시련기의 특성은 관계 모순의 시련, 불신 팽배의 시련, 공동체 긴장의 시련 등 세 가지로 표현될 수 있다. 이 같은 위기 또는 시련의 내용은 우리 사회가 오랫동안 지녀 왔던 인식에서 비롯된다. 이 인식은 바로 도구화, 단편화, 아마추어의식으로 압축적 고도성장기에 행해진 성과주의전략의 결과이다.

5.0사회에서는 이러한 기존의 인식을 바꿔야 한다. 아울러 이를 위한 생태계 구축이 시급한 현실이다. 각종 시련의 배경과 문제를 파악하면서 동시에 5.0사회에서 새롭게 생겨날 문제들을 논의하고 도출해야 한다.

우선 속도 변화인데 무한연결, 초연결이 가능해진 사회에서는 문제 해결의 모든 절차를 네트워크 관련자들이 공유한다는 점을 인식해야 한다. 또한 인간관계에서 생겨난 불신들이 더 확대되지 않고, 4.0기술을 활용해서 개방적이고 투명하며 맑은 사회가 될 것이라는 인식도 공유해야 한다.

사회가 다원화되면서 공동체 이익이 파편화되어 공동체 통합의 걸림돌이 되고 있다. 이제 4.0기술은 공동체 연합으로 활력 격차 문제를 해결할 사항들이 많아지고 있다. 공동체 공유의 힘이 커지고 영향력이 중요해지므로 이를 조절하고 활용해서 총체적으로 지속발전 공진화 도출이 가능하다는 데에 대하여 인식을 공유해야 한다.

시련의 창발적 전환

우리 사회의 이러한 모습은 시련일 뿐 위기는 아니라고 본다. 시련과 위기는 차이가 있는데, 시련의 순기능은 시련을 이기는 과정에서 대(大)도약 에너지를 만들어 낼 수 있다는 점이다. 우리 사회가 시련기라고 주장할 수 있는 또 다른 이유는 창발성 전환의 특징이 나타나고, 이를 잘 활용하여 전환계기를 만들고 전환 시점에 전환관계를 창출해 낼 좋은 점들이 우리 사회문화에 있기 때문이다.

지금 우리 사회는 '창발성 전환'의 계기가 될 수 있는 새로운 변화를 맞고 있다. 4.0기술의 활용으로 시련의 배경이 되는 수요 창출 지체, 미흡한 예측, 단절(비공진화), 권력화를 넘어설 수 있는 새로운 도구가 등장하고 있다. 급격한 환경 변화에 적응하고 대처하면서 나아갈 것이므로 위기가 아닌 시련이

2편. 함께, 준비하여 창발

라고 부른다. 그러나 환경 변화 대응에 지체하면 이 현상은 물론 위기로 전환된다.

수요 없는 성장

4.0기술이 일자리와 일거리를 빼앗아 갈 것이라는 두려움이 무엇보다 크다. 그런데 가뜩이나 지금 우리 사회의 문제는 수요가 지속해서 발생하는 성장가능사회의 조건이 마련되지 못했다는 점이다. 일자리를 꾸준히 만들어 내고, 일을 하면서 삶의 다른 부분을 챙겨야 지속성장을 보장할 수 있다. 더구나 인구 출생, 고령화, 서비스 중심의 발전 등 때문에 수요 창출 부족은 위기로까지 이야기된다.

미래의 젊은이들에게는 수요 창출이 안 되거나 늦어져서 신규투자 저하, 고용불안이 나타나고 신산업이 일어나지 못하는 문제를 우선 해결해야 한다. 이를 위해 안정적으로 일자리·일거리가 개발될 것이라는 점에 대한 공감대 형성을 기반으로 성장전략을 가다듬어야 한다.

수요 창출로 사회활력을 키우고, 새로운 성숙사회를 맞이하기 위해서는 수요 창출형 혁신을 지속해야 한다. 기술 혁신이 진행되어 생산성이 향상되면 경제성장으로 이어진다고 보는 것이 전통적인 경제성장에 대한 논의였다. 그러나 혁신이론에서는 최근에 반대의 논의가 가능하다. IT기술 발달로 아마존에 도서를 주문하면 혁신기술을 활용하여 금세 배달되지만, 그렇다고 판매 수요가 생겨나는 것은 아니다. 중소업체나 동네 서점은 오히려 사라질 수밖에 없으니 경제 수요는 축소된다고 본다. 게다가 기술 혁신이 생산성을 높이고 수요·공급의 차이가 커지며, 비용 삭감을 통한 물건 가격의 하락으로 이어지면 결국 디플레이션요인이 될 수도 있기 때문에 조심해야 한다. 그래서 수요 창출형 활력 혁신이 중요해진다(현대경제연구원, 2017).

4.0기술과 관련해서 보면, 사회활력과 혁신을 이끌어 낼 요소는 '시간'과 '여성'이다. 쉽게 말하면 야간시간을 활용하고, 여성 취업율을 높여서 새로운 수요를 창출하는 등 세부적인 전략으로 접근해야 수요가 지속 창출된다.

성숙사회 수요 창출

성숙사회 수요 창출을 논의하기 위해서는 과거의 성장전략에서 문제를 점검할 필요가 있다. 다시 말하면 그동안 수요 창출의 한계가 나타나고, 과거에 대한 반동으로 사회문제로서 누적되어 왔으며, 급기야 이것이 위기로 연결되는 원인이었음을 주목해야 한다.

4차산업혁명이 이를 더 심각하게 할 것이라는 생각보다는 새로운 일자리를 만들어 내는 데 도움이 될 것이므로 전환점이 된다는 낙관적 생각이 든다. 4.0기술은 우리 사회를 지속적인 수요 창출 전환점으로 이끌어 갈 것이다. 그리고 수요 창출로 미래 일거리에 대한 확신, 기대, 전환점 찾기가 가능해질 것이다. 이를 위해서 무엇보다 생태계를 정비하여 수요 폭발의 최적점을 찾아야 하고, 전환인식을 사회적으로 공유하며, 공유가치와 정책가치를 접목해 울력정책으로 추진해야 한다. 좀 더 협동적 행동을 도출하는 인센티브 등을 마련하는 제도 혁신과 함께 지속발전 공진화를 이뤄야 할 것이다.

3) 디딤돌 다지기

4.0기술은 짧은 기간에 다양하게 변할 것이므로 사회적 수용성 확보를 전략적 지평으로 삼는 것이 바람직하다. 준비 없이 5.0사회를 맞이한다면 4.0기술에 대항하는 '신러다이트(Neo-Luddite) 운동'이 생길 수도 있다. 더구나 인공지능을 무한 확장하고, 통제에 어려움이 있을 때 발생하는 사회불안은

위험 수준으로 커질 수 있으므로 발전의 걸림돌을 치우고 지속공진화의 디딤돌을 다져야 한다. 여기서 디딤돌은 4.0기술을 바탕으로 5.0사회를 성숙하게 만들어 가는 발판이다. 4.0기술로 혹시 대두될지 모르는 사회문화적 갈등을 조절·해소하는 데 중점을 두고 새로운 발전전략을 준비해서 병행하는 것이 옳다.

빅데이터에 기반을 두고 생겨나는 기술이 사회연결과 무한확장을 가져오는 바탕이 될 터이므로 이를 중점적으로 키워야 한다. 하지만 빅데이터는 개인정보 보호와 상충하므로 개인정보 보호기술을 더 강화해야 할 것이다. 또한 5.0사회에서 전통적인 규제방식을 쓰는 것은 현실적으로 쉽지 않으므로 규제 완화에 몰두해야 한다. 그런가 하면 다른 한편으로는 사회에 새로운 롤, 룰, 툴이 생겨나고 다양한 융합융화사회를 성숙하게 이끌어 갈 것이므로 미래를 위한 새로운 규제를 찾아내는 것도 게을리하면 안 될 것이다.

이런 일들을 종합적으로 담당하고, 4.0기술혁명을 더욱 확산하기 위해서는 국가의 새로운 역할을 찾아봐야 한다. 예를 들면, 미국혁신전략(2009·2011·2015년), 프랑스 국가연구전략(2015년), 스웨덴 국가혁신전략(2012년), 노르웨이 혁신과 지속 가능성을 위한 연구(2015년), 덴마크 해결중심국가(2012년) 등에서 미래성장동력 확보와 국가경쟁력 제고를 추진하고 있다.

우리는 4.0기술이 만들어 낸 새로운 포맷의 5.0사회를 살게 된다. 이는 전에 없던 일들로 놀라울 뿐만 아니라 유사한 사례를 찾기도 어려울지 모르는 환경이다. 4.0기술혁명의 환경에 알맞게 모든 일에 대한 기록 장치가 새로 기능하도록 준비하고, 설정해야 할 것이다. 이는 기존의 것을 모두 지워 버리는 초기화와는 다른 것으로서 이해해야 한다. 또한 이것이 지속공진화를 위한 디딤돌이 될 수 있을 것으로 분명하게 생각된다.

유연하고 성숙한 사회 지향

일본은 4.0기술을 기반으로 새로운 사회를 만들어 가려는 정책적 지향점을 분명히 하기 위하여 '사회시스템 개혁 5대 과제'를 제시한 바 있다(아쓰시 수나미, 2018). 이는 큰 틀에서 한층 성숙한 사회로 나아가려는 디딤돌을 만드는 것으로 이해된다.

중요한 특징을 요약하면, 불확실성시대에 부합하지 않는 경직적인 규제를 쇄신하려는 것이다. 이어서 청년 또는 세계적인 인재의 활동을 막는 기존의 고용 및 인재시스템을 개혁한다. 이는 청년층을 대상으로 하는 일자리와 일거리를 지속창출하려는 수요 기반 발전전략이다. 아울러 과학기술과 혁신역량을 강화하여 4.0기술을 핵심으로 일본이 역점을 두는 몇 가지 사회문제를 해결하도록 활용하겠다는 의지이다. 이에 따라 일본은 미래를 낙관적으로 보고 투자를 지속·증대하려고 한다. 모두 다 미래사회에 필요한 제도적 장치를 마련하여 생태계를 구축하려는 노력이다. 이러한 과제 선정과 해결의지 정책화는 일본이 그동안의 성장에서 생겨난 걸림돌을 제거하고 국제경쟁력을 지속화하려는 사회문화전략으로 해석된다.

우리나라의 5.0사회 준비상황은 어떠한가. 우리나라는 산업화를 압축적으로 완성하고, 정보사회의 힘줄인 IT역량을 구축해 선도 잠재력을 확보한 상태이다. 이로써 정보화, ICT역량 축적, 사업화로 지능화 혁신을 위한 신산업 창출 기반을 마련해 둔 셈이다. ICT발전지수는 상위권을 유지하고, 제조업 경쟁력도 상위를 유지할 정도에 이르렀다.

그럼에도 불구하고 기술 혁신을 기반으로 사회 전반의 성장 과실을 확산시키는 데는 아직 한계가 많다. 이러한 기술을 사회문제 해결에 활용할 수준에는 이르지 못하고 있다는 점이 미래사회 발전의 걸림돌이 될 수도 있어 이 점에 주목해야 할 것이다. 더구나 기술경쟁력을 확보하거나 성장동력을 발굴하

려는 노력은 우선순위에서 밀리거나 지연되고 있다.

4.0기술을 기반으로 하는 새 산업과 시장을 촉진하기 위한 산업 인프라와 생태계 조성 역시 매우 미흡한 수준이다. 데이터의 축적과 활용이 부족하며 과도한 규제 관행 때문에 신제품 서비스의 시장 진입이 어려워 새로운 전략적 접근이 요구된다. 앞에서도 이야기했지만, 일자리 변화와 잠재적 역기능에 대한 대비책도 부족하다. 새로운 일자리 수요를 충족할 만한 핵심인재는 부족하며, 일자리 안전망도 미흡한 실정이다(Kris Broekaert et al., 2018).

5.0사회가 성숙사회로 자리매김하기 위해서는 4.0사회가 남긴 인간 중심의 지능정보사회를 뛰어넘는 사회안전망 구축, 권리와 의무의 상호존중, 행동 가치와 윤리규범 중시 등 사회적 신뢰 기반을 구축해야 한다. 아울러 인간적 삶의 최저 수준을 부담 없이 누리도록 하는 것이 중요하다. 특히 인공지능으로 인한 일자리 양극화로 소득과 부의 양극화가 심화할 것이다. 이에 대한 대응전략으로 재분배정책 강화를 위한 보편적 사회수당 확대 또는 기본소득 도입과 다양한 사회 서비스의 확장·융합을 모색해야 한다.

그리고 이러한 사회조건들을 바탕으로 지속 가능한 생산과 혁신적 성장을 촉진할 수 있는 유연하고 성숙한 사회를 '보장하는 체계'와 아울러 '사회보장이 유지되는 체계(flexicurity)'를 구축해야 한다.

4.0기술혁명은 차원이 다른 혁신을 가져오므로 우리 사회가 어떤 기반을 함께 다지는 준비가 필요할까 생각해야 한다. 그동안 우리가 겪은 산업혁명은 인간의 몸을 보완하는 수준에서 단지 에너지를 공급하는 것과 같은 수준이었다. 그런데 3차 또는 4차산업혁명은 인간의 두뇌를 보완하는 힘을 더해 준다. 예를 들면, 인공지능으로 인간지능을 강화해 주고, 온오프라인을 연결하여 모두가 함께 활용하기 쉽게 해 준다.

이러한 현상을 단순화시키면 연결과 지능화에 의한 관계 확장이라고 말할

수 있다. 미치는 영향의 폭을 생각하면 이는 소통혁명이고 지능 확장이며, 그 결과는 사회활력의 견인차 역할 수행이다. 우리나라처럼 부존자원이 적어 지속성장에 한계가 있는 국가들에게는 초월적 경쟁력이 생겨나는 것이다.

그런 점에서 온전히 성과를 거두기 위해서는 대상자들에게 새로운 직업관, 직업교육, 계승형 평생학습을 준비시켜야 할 것이다. 다시 말하면, 하위계층을 끌어올려 평균 수준으로 조정하고 이를 바탕으로 생태계 공진화를 꾀해야 한다.

기본적으로 4차산업혁명에 따른 인간관도 다시 검토해야 한다. 그동안은 인간이란 원래 도구나 기계 또는 기술에 따라 쉽게 바뀌는 기계 종속적이고 피동적인 존재라고 생각했었다. 그러나 4차산업혁명시대에 인간은 주체적 의지가 강하게 작용하는 존재로 바뀔 것이다. 물론 인간의 노동력을 다양한 지능형 연결기술이 대체하겠지만 전보다 인간은 훨씬 더 자기 주도적으로 능동적 관점에서 삶의 주체가 되는 성향이 더 강해지게 된다(제프 콜빈, 신동숙 역, 2015).

배제로부터 포용으로

사회적 인식 기반으로 또 하나 중요한 것은 포용사회적 기반 구축이다. 4.0기술, 5.0사회에서 개인의 관계망은 매우 복잡해진다. 우선 사이버 물리시스템을 기반으로 가상공간과 물리적 공간의 연결이 활발해진다. 경제활동에서는 생산-경영-산업 간 거버넌스 변화가 생기고, 이는 인공지능과 로봇이 주도적으로 이끌어 갈 것이다. 아울러 무인자율주행, 드론, 가상비서들이 빠르고 확실한 유통을 보장하게 된다. 개인별 자료를 원하든 원하지 않든 모든 인간은 수치화된 자신을 축적하게 되어 생산과 유통에 혁명적으로 활용된다. 사회활동인구의 고용혁명이 일어나 현재 수준의 고용인원 가운데 700만 명

2편. 함께, 준비하여 창발

이 감소하고, 한편으로 2백만 명이 새로 고용된다.

이처럼 전에 없던 혁신의 소용돌이 속에서 4.0기술의 가치를 오롯이 실현하기 위해서는 모든 사람에게 차별이 없어야 한다. 다시 말하면, 과거 정책에서 한계로 지적되고 있는 '배제되었던 사람'들을 감싸 안는 '포용적 문화 조성'이 선행되어야 한다. 그렇지 않고 방치하면 정책 효과성이 낮아지고, 사회 균열로 이어지면서, 4.0기술을 통한 공진화가 어렵고 역진성이 더 강해질 것이다(현대경제연구원, 2017).

사회적 포섭은 어떤 배제 기준을 넘어서서 각종 정책에서 대상이 되는 사람들을 선별하거나 정책효과에 우선순위를 두지 않고, '사회적 결속'을 위해 정책의 사회목표와 개인목표를 함께 추구하도록 실천하는 개념이다. 여기에는 사회가 모든 정책대상자에게 최소한도의 수준을 보장하며, 분열을 막고, 복지수혜를 제공하는 능력을 갖추는 것이 포함된다(天野 敏昭, 2010).

사회에 통일성을 유지하기 위해서 일정한 수준의 사람들을 배제할 수밖에 없는 조처를 하더라도, 회생할 수 있는 통로를 만들어 주는 정책을 펼치는 경우에는 이 포용에 해당한다고 본다.

포용 대상은 공동창발 한계선상에 있는 한계인들이 우선 대상이다. 한계선상에 있는 사람들이 참여할 수 있는 통로를 열어 두고 서로 융합관계를 만들어 가도록 해야 한다. 개인생활의 질과 사회적 형평이 균형 있게 이뤄지도록 한계선상에 있는 사람들을 포용해야 한다. 또한 사회적 결속, 사회관계자본을 단단히 구축하기 위해서 사회적 결속에 지장을 가져오는 대상을 미리 포용하는 정책을 펼쳐야 한다. 이 포용정책으로 사회구성원들이 서로 믿고 행동하는 사회적 자본을 충실하게 구축할 수 있는 관계가 형성될 것이다.

신뢰 구축

새로운 차원의 5.0사회 인프라라고 부르는 신뢰를 반드시 구축해야 한다. 이는 바꿔 말하면 불신시대를 극복하는 것이다. 우리 사회는 고속성장, 물량 위주의 성장과정에서 많은 성과를 거두었다. 그렇지만 달성수단에 물불을 가리지 않고 달려들다 보니 거짓수단이 횡행하였다. 그 결과 사회, 인간, 정책에 대한 신뢰성이 많이 떨어졌으며 관계 맺기 과정의 정당성을 증명하는 사회비용이 늘어나게 되었다.

불신풍조는 당연히 불신사회를 만든다. 경제성장이 낮은 불신사회라고 하는 사생아는 기존의 가치와 미래지향적 가치를 공유해야 하는 재생사회에 혼란을 가져왔다. 우선적인 과제는 사회적 불신을 제거하고, 재생필요 부분에 재생활동을 추진해야 한다는 점이다. 여기에 또 그동안 축적했던 비용, 인력, 에너지를 쏟아야 한다. 목적 상실의 성장이 가져온 결과를 치유하는 데 그동안의 성과를 쏟아붓는 꼴이다.

5.0사회의 안정적 발전을 위해서는 사회관계자본을 중심으로 하는 기반 갖추기가 선행되어야 한다. 이는 그동안 우리 사회에 퍼진 위기사회, 불신사회, 피로사회의 특징들을 극복하는 것이다. 과거 고속성장의 과정에서 나타난 폐해들이기 때문에 개별적으로 해결해야 할 과제가 아니라 공진화를 위해 함께 극복해야 할 과제이다. 관계 충돌에서 불신이 나온 것이므로 관계 연결과 통합이 중요한 해결방안이다.

끝으로 이해 충돌로 인한 긴장을 극복하는 평화로운 대외관계의 구축이다. 이는 그동안 늘어난 각종 이해관계의 충돌시대를 극복하려는 것이다. 국가 이익이 단순하게 이해되고, 공평하게 분배되지 못한 채 빠르게 전개되고 있다. 그런데 5.0사회에서는 자본, 경쟁력에 따라서 관계를 맺고 그들 사이에서 다양하게 층을 만들어 진행될 것이다. 이처럼 기술 기반 속도가 빨라지면 빨

라질수록, 인간의 체감속도는 늦어지므로 이러한 관계충돌은 속도 정체성 때문에 생긴 시련이라고도 말할 수 있다. 예를 들어, 최근에 늘어나는 글로벌 국가관계는 공동체 이익을 강조하면서도, 개별화가 급속히 진행되므로 이해관계 충돌의 가닥을 잡기가 어렵게 되었다.

좀 더 넓혀서 살펴보면 공동체 긴장을 극복하여 활력사회로 이끌어 가는 것도 포함한다. 사회구성원들이 서로를 도구화하는 것이 거의 당연시되고 있는데, 이는 슬프지만 현실이다. 특정 목적을 편의적으로 해석하여 도구화하려는 경제재정 관련 정책들 속에서 문화예술은 여전히 도구적 관점으로 내몰리고 있다. '갑질'이 모든 분야, 모든 이들에게서 나타나고, '을질'이 또 함께 얽혀 서로를 긴장시킨다. 사회적 긴장이 연속되고, 위기위험의 사회(안전안심부재)를 나 홀로 해결해야 하는 상황이 늘어나다 보니 개인의 삶은 피로의 연속이다. 이를 '피로사회'라고 부르면서도 거시적인 처방은 외면하고 개별적 문제로 방치하고 있어 이 문제도 중요한 사회문제가 되고 있다(한병철, 2014).

2. 5.0사회정서 학습

1) 사회정서의 기술

5.0사회가 4.0기술을 매력 있게 소화하는 사회로 나아가기 위한 공동시동 단계에서 우리는 사회정서기술(social and emotional skills)에 대하여 생각해야 한다. 이는 타인의 생각을 이해하고 공감하는 관계 중심의 인간친화적인 지능을 말한다. 또한 창발성을 기반으로 하는 협업활동, 사회적 조망능력, 사회적 정서 등을 키우기 위해서 중요한 사회적응 역량이다. 이는 토론과 협

동학습을 통해서 길러진다.

5.0사회의 공동시동을 위해서 먼저 4.0기술혁명이 가져올 사회문화적인 혁신영향을 체계적으로 분석하여 종합적인 효과를 알리고 인간들의 사고방식과 행동, 사회 인식과 구조 변화에 어떻게 영향을 미칠지 서로 공감해야 한다. 앞에서 살펴보았듯이 고용에 미치는 직간접적 효과, 사업자와 고용자의 관계 형성에 미치는 영향은 민감하므로 이에 알맞게 대응방안을 준비해야 한다(현대경제연구원, 2017). 이러한 것들이 바탕이 되어 공동시동학습을 하고, 해당 조건을 충족하여 공동시동을 거는 데 도움이 된다.

폭넓은 수요

사회정서 교육학습의 수요와 내용에 어떤 것을 들 수 있을까. 우선 사회 전체가 ICT기술 발달에 따라 흘러간다고 하는, 변할 수 없는 대전제를 받아들여야 한다. 또한 국가의 경쟁력과 부의 원천이 새로운 기술의 수용과 활용에 달려 있다고 하는 기술이해력이 중요하다. 빅데이터라고 하는 보이지 않는 거인과의 다툼, 아울러 인간지능·인공지능·로봇의 공진화관계를 적절히 활용하도록 하는 이해가 뒷받침되어야 한다. 그리고 고등교육을 받은 수많은 인재들이 기본적인 삶을 살 수 있는 여건, 사회공진화의 기초적인 마인드, 교양교육을 고루 갖춰 공진화하도록 해야 한다(Farnam Jahanian, 2018).

새로운 것에 도전하는 기업가정신을 갖도록 고등학교 때부터 대학교까지 교양 수준의 교육을 강화하고, 특히 커뮤니케이션의 핵심인 읽고 쓰고 이해하는 국어교육을 혁신해야 한다. 교육학습에서 5.0사회정서 학습으로 중요한 것은 4차산업혁명 인재는 '창조성+α'의 역량이 필요하다는 점이다. 4.0사회에 ICT혁명이 팽배할 때는 아무래도 창의적 인재 또는 창의적 전문가 양성이 교육의 목표였다. 그런데 5.0사회는 단순히 창의적인 인재만으로 이끌어 갈

수는 없다. 5.0사회의 리더는 혁신을 주도하는 역할을 하고, 자신의 창의성을 제품과 서비스로 구현하고, 나아가 각종 크라우드펀딩이나 크라우드소싱 등과 결합해서 성과물을 세상에 내놓아야 한다(Farnam Jahanian, 2018).

다시 말하면 사회문제의 발견, 창의적 해결방안 설계, 제품과 서비스 개발, 새로운 가치 생산을 해낼 수 있는 인재를 양성하는 것이 교육의 목표이다. 더 나아가서는 기술 발전이 인간에게 미치는 영향을 고려해서 사회적 관계를 창출하는 교육학습이 필요하다. 이를 위해 갖춰야 할 능력은 다양한 분야의 정보검색과 적용, 창의성과 비판적 사고 등 폭넓은 기초능력이다. 또한 관계 창출에 도움이 될 인간관계는 물론이고 인간과 제품이나 시스템 간의 윤리적 문제까지도 학습이 필요하다.

과학적 창의성 학습

그렇다고 창의적 사고만으로 창의성이 쉽게 나타날 수는 없다. 창의성 증진을 위한 학습방식은 매우 다양하게 개발되고 있으나, 4.0기술에 관련해서 과학지식 내용과 과학적 탐구기능이 함께 사용되어야 한다. 이를 충족시키려면 교육방법에서부터 새롭게 접근해야 한다. 과학적 창의성을 위한 사고, 과학지식 내용, 과학적 탐구기능이 함께 뒷받침되는 교육을 토대로 삼고 가치, 독창성, 정교성을 함께 찾아 실천할 수 있도록 교육이 이뤄져야 유용하다(박종원, 2004).

최근에는 과학적 창의성을 위한 사고로 발산적 사고, 수렴적 사고 그리고 연관적 사고를 제안하고 있다. 문화예술에서는 이러한 것들이 적절하게 사용되면서 융합을 이루고 있다(이흥재, 2011). 이런 점에서 보면 인지적 측면의 과학적 창의성 모델과 그를 위한 활동자료 개발, 유형별 학습자료 개발이 충분히 이뤄져야 창의성 학습을 적실성 있게 뒷받침할 수 있다고 본다.

그런 점에서 우리가 논의하고 있는 공동시동에서 '혁신친화적 적용학습'은 더욱 중요하다(현대경제연구원, 2017). 왜냐하면 사물인터넷, 빅데이터, 인공지능이 가져오는 변화에 정확히 대응하기 위해 사회 전체가 공유해야 할 비전과 전략을 만들어야 하고 학습해야 하기 때문이다. 전반적인 인재 육성을 위해서 과제와 방향성을 설정하고 핵심적인 내용이 무엇인지도 밝혀야 한다.

5.0사회에서 자기 나름의 삶을 의식적으로 주도해 갈 때는 창조력을 발휘하고, 창조적으로 추진하며, 얼마만큼 창조적으로 진화되었는가를 모든 일에서 일상적으로 느낄 수 있어야 한다. 이를 위해서 먼저 문제의식을 갖고, 문제를 나름대로 조작적으로 정의하며, 이를 해결해 나가는 능력을 갖춰야 한다. 4.0기술에 적합한 데이터 리터러시도 중요한데 데이터과학은 물론 데이터엔지니어링을 포함해서 기초적인 정보관리능력이 요구된다. 일상생활에서는 시스템적 사고를 일상화하며 문제 해결이 사회 전반에 미치는 영향력을 시스템적 관점에서 심층 이해하도록 능력을 갖춰야 한다. 데이터분석 능력은 사물인터넷으로 수집된 빅데이터를 분석하고, 가설을 포함해서 그 의미를 파악하며, 자기 나름의 해석을 곁들여 새로운 산출에 이르도록 전개할 수 있어야 한다.

사람의 두뇌노동을 기계가 대체하고, 감각이나 지성을 강화한 로봇이 인간의 활동을 대신하는 새로운 사회의 인간 통념을 적용해야 한다. 일을 효율적으로 추진해 내지만, 인본주의적 관점으로 더욱더 인간에 집중해야 한다. 인간만이 할 수 있는 일을 잘할 수 있도록 무엇보다 인간 중심의 가치철학을 세우고 이것이 모든 일의 방향으로 자리매김할 수 있어야 한다. 그리고 인간이 도구로 활용되지 않도록 방어기제를 만들어 제도화하는 노력이 필요하다. 결국 풍부한 미래를 창조하는 기계를 지혜롭게 활용하는 인간이 절실하다.

2편. 함께, 준비하여 창발

2) 교육학습 혁신

교육공학

5.0사회 공동시동을 위해 사회학습에서는 더욱더 혁신적인 새로운 형태의 교육공학(education engineering)이 필요하다. 5.0사회에서는 정형화된 기술 전문가가 아닌 문제해결형 전문가가 필요하기 때문에 기존의 교육방식보다 교육공학적 접근이 더 적절하다. 교육공학적 접근으로 5.0사회에 대한 통찰력을 갖고, 새로운 문제의 본질을 인식하고, 인과관계를 찾아 논리적으로 해법을 제시하는 능력을 갖추도록 교육학습해야 한다. 이렇게 하기 위해 사회환경이 지식을 개방적으로 흡수하고, 타 분야 사람들과 협업할 수 있도록 만들어져야 한다.

5.0사회를 대비하는 교육학습방식과 전략은 창조인력과 창조활동에 맞춰진다(이선영, 2017, 231). 우선 5.0사회를 이끌어 갈 창조적 전문인력으로 양성하기 위해서 핵심역량을 키워 현실문제 해결에 필요한 접근방식을 길러야 한다. 이를 위해서는 비판적 사고와 문제해결형 학습으로 무장해야 한다. 지식의 내용에도 변화가 필요한데, 서술적 지식보다는 절차적 지식이 더 중요하다. 그리고 5.0사회활동에는 메타인지가 필요하다. 이는 학습자가 자신의 인지에 대하여 계획, 점검, 수정, 평가하는 전략을 스스로 계획하고 선택하게 학습하는 것이다(Farnam Jahanian, 2018). 이와 같은 자기조절적 학습능력과 스스로 주도하는 학습 방법을 진행해야 한다. 또한, 지식 발생과정과 결과를 통합적으로 이해하며 직접 창작하는 크리에이터 양성에 중점을 두는 방식으로 학습해야 한다. 그리고 그동안 주로 3.0사회에서 형성되었던 학습영역들 사이의 경계를 허무는 융합교육이 중요하다. 예를 들면 과학, 기술, 공학, 예술, 수학 등의 융합을 통해 5.0사회에서 필요한 총체적인 역량을 키우는 것

이다(Farnam Jahanian, 2018).

교육의 방향을 창의적인 교육방식으로 전환하는 것은 3.0사회에서 교육이 주입식으로 이뤄져 혁신적인 사회변화 적응이 뒤처지는 데 따른 것이다. 개별화된 학습능력을 높이기 위해서 학습자의 자기효능감, 흥미, 호기심은 물론이거니와 창의성을 토대로 하는 학습이 추진되어야 한다.

창의적 인재를 양성하기 위해 사고력을 강화하는 학생 중심의 교육시스템을 구축하고, 대학의 경쟁력 강화를 바탕으로 이제는 정규교육 외에 평생교육이 사회시스템으로 정착되어야 할 것이다. 지식 주입에서 벗어나 창의적인 문제해결교육, 심층사고로 문제해결전략을 찾는 교육, 데이터사이언스 관련 교육으로 바꾸는 것이다.

시민과학

5.0사회의 연결과 접속의 네트워크구조로 다양한 사회적 관계를 새롭게 구축하고, 인터넷 플랫폼은 상호신뢰를 바탕으로 이해관계자의 잠재력을 구체화하는 작업을 거치도록 해야 한다(이종관 외, 2017, 33-45). 이러한 학습은 독일에서 2015년 4월부터 2016년 11월까지 '일자리 4.0(Arbeit 4.0)'에 관해 전문가와 공공시민들이 참여해 대화하는 과정을 거치면서 신뢰를 더 쌓아 가도록 추진한 바 있다. 이뿐만 아니라, 시민과학(Citizen Science)을 민간 시민이 연구하고 지식을 창출하도록 하는 과정으로 운영한다. '과학의 해(2016~2017년)', '대화하는 과학'을 진행하면서 과학을 대화의 대상으로 개방하여 함께 만들어 가는 공동시동 절차를 거친 것이다. 또한 미래지향적 소통의 장으로 '미래의 집(Das Haus der Zukunft)'을 열어 시민들이 미래를 준비하게 한다. 여기서 사용되는 프로그램은 주로 강연, 토론, 영화 관람, 퍼포먼스, 예술 등이 있다.

이러한 교육학습을 위해 국가 전반의 교육체계를 정비하는 노력이 병행되어야 한다. 우선 전문 수준의 인력교육에서 세계적인 수준의 젊은 연구자를 육성, 지원하도록 해야 한다. 이를 위해 국제적인 연구거점, 탁월한 연구자, 경쟁자금 확보가 필요하다.

　대학에서는 수학, 정보 관련 학과를 강화하고, 학부를 새롭게 개편·정비하며, IT인재 교육, 정보핵심 전공자, 이공계 수학교육 커리큘럼 정비, 새로운 사회 창조를 견인할 혁신가 교육을 강화해야 한다.

　고등교육과정에서는 정보활용능력 양성을 위해 교육환경을 개선해야 한다. 차세대에게 필요한 프로그래밍 등 정보활용능력의 육성, 액티브러닝의 관점에서 지도나 개별 학습수요에 대응한 스마트스쿨 교육, 학교 관계자나 관계 기업 등으로 이뤄진 관민 컨소시엄을 구성하는 것이 바람직하다(Farnam Jahanian, 2018).

　초중등학교에서는 4.0기술혁명에 대한 체험적 학습, 콘텐츠 프로그래밍 학습, 고등학교 정보 관련 과목으로 발달단계에 따른 프로그래밍 교육을 필수로 추진해야 한다.

　결국, 사회 전반적으로 문제 발견 및 해결과정에서 각 교과 특성에 따른 문화정보기술(Culture Information Technology)을 효과적으로 활용하는 학습, 콘텐츠 개발 교육 등에 관한 관민공동 교육을 강화해야 한다. 그리고 이러한 교육학습을 주도적으로 이끌어 갈 교수나 교사가 우선 기술활용역량을 증진하도록 웹 플랫폼, 다양한 학습도구 활용, 교실 밖 학습이 연계되어야 한다. 즉 교수의 창의성 증진, 교과영역 융합적인 수업과 협업능력 증진을 거쳐 교육자 주변에서부터 유연한 사고와 태도가 체질화되도록 해야 한다.

혁신의 확산

4.0기술 기반 5.0사회문화의 공진화전략에 필요한 제도를 설계하는 우호적인 주도활동이 공동시동 단계에서 중요하다. 그리고 그 역할을 어떻게 분담하며, 누가 주도할 것인가의 문제도 중요하다. 민간이 주도해야 한다는 입장에서 보면, 첨단기술과 실용기술에서 민간이 누적된 기술을 갖고 있고, 전통적으로 미국 같은 시장경제 전통이 강한 나라들은 동부나 중서부의 제조업, 실리콘밸리의 IT 대기업이 주도권을 잡고 추진하는 것을 선호하고 있다. 한편 정부가 주도해야 한다는 입장은 앞에서 이야기했지만, 민관 합작으로 결정할 일들이 많아서 정부가 단독으로 하기는 어렵고, 시장 개입을 소극적으로 하거나 시장 조율이 실패했을 경우 정부가 불가피하게 나서는 것을 선호한다.

생각건대 4.0기술 기반 전략으로서 관민관계를 민간 시민의 도움이 없이는 추진하기 어려우므로, 적어도 시민참여관계는 그 나라의 역사적 전통, 기반기술 주도 측면, 거버넌스의 학습 진행 정도 등을 고려해서 결정해야 할 것이다(현대경제연구원, 2017). 예를 들어, 문화콘텐츠의 생산·소비에서의 변화와 활용에 대하여 애니메이션과 같은 산업에서는 하청구조관계에 집중된 기업 생태계의 현실을 고려하지 않을 수 없다. 그런 점에서 4.0기술혁명에 대한 투자는 신중해야 하고, 글로벌경제질서가 주도하는 환경에서 중소기업들에게는 여전히 위기라는 점에 긴장해야 한다.

4.0기술의 사회적 보편화와 생산성 제고를 위한 전략 확산을 위해서 정부가 어느 정도의 역할을 할 것인가(서울대학교 국제문제연구소, 2018, 10). 미국의 경우에 정부는 최소한의 개입에 그쳐야 한다는 입장과 적극적으로 개입해야 한다는 입장으로 나뉜다. 최소한의 개입을 주장하는 입장은 기술 개발을 시장의 기능에 위탁하여 민간 부분이 역동적으로 추진하도록 두어야 한다고 주장한다. 따라서 정부는 명확한 규칙을 만드는 일, 공평한 경쟁의 마당을

보장하는 일, 직업훈련소 운영 등에만 관심을 가져야 한다(Farnam Jahanian, 2018).

적극 개입론은 정부가 적극적으로 시장을 형성해야 한다고 주장한다. 또한 기후 변화, 청년 취업, 고령화, 불평등 같은 문제에 개입하며, 새로운 기술경제 패러다임을 구축해야 한다고 본다. 이러한 것들은 어떤 시장에서도 자생적으로 기능을 발휘할 수 없기 때문에 국가의 심의를 거쳐야 한다는 것이다.

정부와 민간의 관계 변화를 고려해서 정부 역할을 재검토한다면 어떻게 해야 할까. 우선 정부 주도, 정부 중심에서 벗어나 '정부 활성자' 개념을 적용하여 추진하는 것이 바람직하다고 보며, 이에 대해서는 소셜디자인 툴에 대한 논의(9장)에서 더 다루기로 한다. 어쨌든 정부역량·책임감·경쟁력을 존중하되, 4.0기술이 제대로 활용되고 민간창의가 접목되도록 해야 한다.

한편, 자연스럽게 기업활력에 기반을 둔 기업가집단에 기대를 거는 입장도 있다. 다만, 기업가집단 내 관계 변화를 주목해서 중소기업과 대기업 간 관계 변화에서 중소기업이 유리할 수도 있다는 관점이 있다. 또 문화 관련 기업가집단이 새 기술을 도입하여 4.0기술 혁신을 고스란히 활용하고 성과를 거둘 것으로 보는 낙관론이 있으나, 실제 이러한 기업은 소수에 불과하여 성과의 정도는 좀 더 지켜봐야 한다는 조심스러운 입장이 많다. 특히 문화예술 관련 중소기업들이 많은 점을 고려해 보면 이들은 기획, 개발, 마케팅을 전문화하여 결합과 해체가 유연하므로 새로운 사회활력을 불러일으키는 기회가 될 수 있다. 이러한 장점을 잘 살리려면 무엇보다도 아이디어와 기술 중심의 성장 가능성을 확대하기 위하여 문화예술 아이템을 차별화하는 것이 중요하다.

기업의 기술력과 정부의 주도력을 적절하게 활용하는 전략은 독일과 중국에서 찾아볼 수 있다. 독일은 '인더스트리 4.0'(2015년 이전), '플랫폼 인더스트리 4.0'(2015년 4월 이후)에서 경제에너지부와 교육연구부가 사회문화적

문제 직시와 인재 육성 등의 주요 과제에 직접 주도력을 발휘하고 있다(현대경제연구원, 2017).

　중국의 경우는 시장과 정부가 적절하게 역할을 분담하고 있다. 중국은 '중국제조 2025'와 '인터넷 플러스'의 두 정책을 추진하면서 4.0기술혁명을 이끌어 가고 있다. 추진 주체는 당이며, 정부가 실행하면 민간이 따라가는 독특한 방식의 전략을 활용한다. 이는 4.0기술혁명에 어울리는 파격적인 접근전략으로 그 성과를 주목할 만하다. 특히 국가전략화에 있어 추진체계를 구축하면서 민간의 역량 있는 기업을 참여시키는 혁신적 추진전략이어서 이목이 쏠리고 있다. 예를 들면, 인공지능 발전계획의 실천을 위한 단기적 실행계획과제에서 시장주도(市場主導)·정부인도(政府引導)전략을 추진한다. 기업의 기술력과 자본력 및 네트워크력을 고려하여 주체적 지위를 강화하고 기업활력과 창조력을 적극적으로 발휘하도록 하는 것이다. 정부는 전략 연구와 계획 수립 역할을 강화하고, 관련 정책들을 완비하며, 기업 발전에 우호적인 환경을 제공한다. 물론 이면에서는 여전히 정부의 적극적인 역할을 강조하고 있다(차정미, 2018, 38).

공동창발

4.0기술은 co-활동을 통해 공동체 네트워크가치를 묶어 내면서 창
조적 성과를 낸다. 따라서 관련 요소를 재구성하는 창발을 함께 활
성화하도록 전략적으로 추진한다. 창발환경을 조성하고, 학습과 네
트워크를 강화하며, 관계요소를 재구성하여 창발을 유도하고 설계
함으로써 공동창발을 실천한다.

1. 창발 메이킹

1) 창발기, 창발사회

창의성 개념은 시대적 상황과 배경에 연관이 깊은데, 특히 4.0기술과 5.0사회에서 창의성과 창발성이 무엇보다 중요하다. 왜냐면 창의성이란 예전에는 없었던 새로운 것을 만들어 내는 능력이기 때문이다. 특정 시점에는 대단히 창의적이던 것이 시간의 경과 후 보편적 기술에 그칠 수도 있다. 따라서 창의성은 시대, 사회환경, 인간의 지적 능력, 지식 수준, 기술 결합 가능성에 따라서 새롭게 규정되어야 하는, 변동 가능한 개념이다(이흥재, 2012).

이 같은 시대가치 때문에 창의성은 4.0기술과 5.0사회에서 더 요구되고, 시대 견인 가치로서 5.0사회에 더 필요해진다. 다만 창의성은 단순한 기술적 측면을 넘어서 사회문화적인 환경, 4.0기술 결합 가능성 등을 광범위하게 고려한 사회가치 실현을 염두에 두어야 한다는 점이 중요하다.

창의성이 오랫동안 폭넓게 축적되면 사회문화적인 창의력으로 나타난다. 5.0사회는 능력의 유무에 따라서 성과를 내도록 하기보다는, 누구나 창의성을 갖고 새로운 것을 만들어 내기를 즐길 것을 요구한다. 그런 점에서 '창의를 즐기는 사람들(crephilia: creativity+philia)'로 가득 찬 시대를 '창발기'라고 하고, 이 사회를 '창발사회'라고 부르고 싶다.

각종 기술과 동력의 4.0기술로 생겨난 5.0사회는 울퉁불퉁한 사회지형으로 이뤄져 있어 구성원들이 적응하기가 쉽지 않다. 더구나 사회활동 주체는 양적으로 늘어나고 질적으로는 훨씬 더 복잡하게 이해관계를 맺고 있어 전략적 선택도 쉽지 않다.

창발사회에서는 소수의 사회주도 집단이나 세력이 톱다운방식으로 사회를

설계하기보다는 다양한 주체들이 조직을 분산화하고 국소적인 최적점에 집착하지 않으며 혁신을 기하는 발전방식을 선택하게 된다.* 이 상황에서 주체들은 개별 단독 또는 전체가 모여서 사회가치를 추구하는 힘을 발휘한다.

다양한 활동 주체의 상호작용으로 복잡하게 형성된 5.0사회에서 창발이란, 이 같은 개별 구성요소를 모아 놓은 전체적인 총합구조에서는 생겨날 수가 없는 특성이 돌출되는 것을 말한다. 즉 개별요소들이 갖지 못한 특성이 돌출되면서 새로운 현상과 질서가 생겨난다. 그 결과 '부분의 총합 이상이 되는 전체적인 현상'이 나타나게 된다. 이렇게 '전체로 연결된 개체가 상호작용을 일으킨 결과, 단독 개별가치의 총합을 넘어서서 네트워크로서의 가치를 만들어내는 것'이 5.0사회의 특징이다(國嶺二郎, 2016). 그럼에도 불구하고 5.0사회는 전체로서의 아름다움과 조화로운 공생이 이뤄지는 모습으로 나타난다. 이 같은 창발(emergence) 혹은 창발 특성(emergent property)은 3.0사회나 4.0사회와는 확연히 달라 수면 아래서 급히 뭔가가 위로 튀어 올라오는 이미지이다.

기존의 사회발전과정에서도 주어진 여건에 기반한 예측이나 계획은 잘 이뤄져 왔었다. 5.0사회에서는 이에 바탕을 두고, 당초의 의도를 훌쩍 뛰어넘는 혁신이 빈번하게 생겨날 것이므로 특별히 창발기, 창발사회라고 부르는 것이 더 자연스러울 것으로 보인다.**

* 생물이 공감을 창발하는 원리에 따르면 감정적 공감(emotional empathy)이든 인지적 공감(cognitive empathy)이든 톱다운방식과 보텀업방식의 공감창발이 일어날 수 있다. 뇌활동의 자발적 진동이 공감을 창발하는 배경 원리라고 본다(大平 英樹, 2015, 56-57).

** 이 말은 원래 물리학이나 생물학에서 주로 쓰던 '발현(emergence)'에서 가져온 말이다. 조직론이나 지식경영에서는 창발 개념을 개별적인 활동 주체가 갖고 있는 능력이나 발상을 묶어서 하나의 창조적인 성과를 엮어 내는 것을 뜻한다. 경영전략에서는 이러한 것들이 바로 혁신을 가져온다는 점에 주목한다. 이뿐만 아니라 최근에는 인간의 뇌를 다루는 뇌과학에서 단순한 조직세포 이상의 지능을 발현하는 뇌현상을 탐구하고 있는데 이러한 인간의 뇌구조에서도 창발을 쉽게 볼 수 있다고 한다.

2편. 함께, 준비하여 창발

5.0사회에서는 사회 전반적으로 자율적인 요소가 모여 조직화함으로써, 활동 주체 개개의 능력을 뛰어넘는 고도의 복잡한 질서나 시스템이 생겨나기 쉽다. 이러한 상태가 되기 때문에 중요한 창발이 자연스럽게 보편화된다. 그 결과 개별 주체의 활동 특성을 단순하게 합친 것보다 더 큰 특성이 사회 전체로서 나타나 공진화될 가능성이 커진다.

5.0사회의 조직들에서 자기 조직적인 창발성이 존재하는 것은 기술이나 경제에도 당연히 적용되어 나타나게 될 법칙성 같은 것을 갖는다. 따라서 5.0사회에서 필요한 창발을 어떻게 전략적으로 만들어 내는가 하는 점이 사회전략상 중요하다.

개별 발상을 묶어서

5.0사회의 어떤 분야에서 창발을 성공적으로 일으킬 수 있을지 예를 들어 살펴보자. 성공적인 창발의 사례는 문화를 포함한 사회 전반에서 개별적인 발상을 묶어서 나타나는 데서 알 수 있다. 예를 들면, 4.0기술의 직접적인 적용 현장이라고 할 수 있는 기업에서 많이 활용되고 있는데, 의도적이고 전략적으로 환경을 정비하여 지혜나 발상을 극대화하는 방식으로 창발을 일으킨다. 또한 경제나 산업분야에서는 개별 기업의 여건이나 능력을 넘어서는 업계 전체의 비즈니스 결과로 약진하는 사례들을 찾아볼 수 있다(Deborah Rowland, 2018). 그 밖에도 창발을 일으키려는 별도의 노력이 사회의 많은 조직들에서 일어나고 있다. 예를 들면, 조직 안에서 창발을 위해 기능 횡단적으로 태스크포스팀을 구성하거나 지식경영기법을 도입하여 조직 전체를 활성화하고 있다. 또한 정책적으로 지역 개발을 위한 마을만들기사업이나 도시 재개발 추진에서 문화, 산업을 활용하여 창발을 일으키는 사례를 볼 수 있다.

지역 개발에서 창발을 일으킬 때는 어떤 점이 중요할까. 우선 교류, 창조,

발신을 특히 중요하게 생각하고 관련 기능을 도입하여 성공한 사례가 많다. 또한 업무·상업·음식과 같은 다양한 기능을 상호연계시키고 묶어서 창발을 일으킨다. 그 밖에도 컨퍼런스, 인큐베이션, 숙박, 문화예술활동을 연계하여 개발하는 창발로 성공하는 경우가 있다(김영주, 2015).

여기서 주목할 점은 시련, 위기 등등 속에서(1장) 창발영향요소가 교체 또는 새로운 관계를 만들 계기가 생기고(2장), 열린 융합으로 상호작용하며(3장), 순화·공감을 거쳐 사회적 공감지로 인식되고(4장), 순화·공감을 공동시동하여(5장) 스스로 미학적 원리를 향상하며 공동창발하여(6장) 사회문화 발전과 공진화한다는 점이다. 가장 중요한 포인트는 4.0기술이 혼돈 속에서 새로운 요소를 찾게 해 준다는 점이다.

관계 창조, 관계 융합의 창발

이런 점에서 보면 5.0사회환경을 맞이서 각 분야는 새롭게 관계를 정립해 창발을 일으키도록 하는 것이 바람직하다. 관계 창조나 관계 융합으로 창발을 극대화하는 것이다. 창발을 쉽게 비유하면 마차를 많이 생산해서 이동을 쉽게 하는 것보다는 마차 대신 기차, 자동차, 비행기, 우주선과 같은 더 높은 차원의 새로운 질서를 창출하는 과정과 같다. 결국 사회의 지속발전 공진화를 위해서 각 활동의 특성을 고려하여 이러한 창발전략을 구축해야 한다. 최근 우리 사회가 4차산업혁명의 환경에 알맞게 생태계를 정비하고 발상을 극대화하는 것도 결국은 사회 전반으로 창발을 일으키려는 노력으로 이해할 수 있다. 이런 점에서 무한연결사회의 네트워크를 묶어서 관계요소를 재구성·재창조하거나 융합·연결하여 함께 창발하는 것이 전략이다(妹尾 堅一郞, 2007).

관점을 달리해서 보면, 협력을 일으키는 방식 자체도 창발적 접근이 필요

2편. 함께, 준비하여 창발

하다. 즉 사회 안에서 작동 중인 전략 네트워크를 공진화하면서 협조방식에 창발적으로 접근해야 한다. 예를 들면, 게임이론에서 협조의 창발은 혈연도태, 직접호혜, 간접호혜, 네트워크호혜, 무리도태의 전략선택구조로 설명되고 있다(Nowak, M. A., 2006; 谷本 潤·相良 博喜, 2008 재인용). 5.0사회에서는 이러한 관계의 협력을 활용하여 새로운 협력을 불러오는 방식의 창발이 필요하다.

공진화사회의 공동창발을 위해서 특히 중요한 것은 우리 사회의 특징을 충분히 고려해서 5.0사회 문화전략에 적용해야 한다는 점이다. 우리 사회는 단기적인 압축성장을 이뤘고, 현재는 각 개체가 자기 혁신의 역할을 지속하면서 발전하고 있다. 하지만 앞으로 지속발전하기 위해서는 전체적으로 연결된, 아름답고 조화로운 공진화 생태계가 구축되어야 한다.

그런데 활동 주체가 개별적으로 활동해서는 공진화에 이르기가 쉽지 않다. 개별 주체들이 공진화하는 사회로 진행되도록 계기를 만들어 주는 창발과정이 필요하다는 법칙적 논의에는 당연히 공감한다. 다시 말하면, 창발을 거쳐서 함께 발전하도록 여건을 만들어야 한다. 그렇다고 우리 사회에서 단순한 결합이나 융합으로 창발이 쉽게 이뤄질 거라 기대하기는 어렵다. 결국 우리 사회의 개별 주체들이 당초의 의도를 넘어서서 자기 조직적으로 존재하는 공동창발적인 법칙성을 찾고, 이를 바탕으로 사회조직 단위의 기술이나 경제적 진화와 공진화에 적용해야 한다. 따라서 단순 결합을 넘어서는 융합의 시사점을 잘 파악해야 한다. 또한 4차산업혁명의 소용돌이 속에서 많은 분야가 서로 공진화하기 위하여 공동창발(융합적 창발)을 전략적으로 활용하는 것이 중요하다.[*]

[*] 문화예술활동에서 창발이 생겨 공진화를 가져오는 경우도 있다. 문화예술 부분에서 보면, 판소리가 다양한 문화의 혼돈 속에서 창발영향요소가 교체 또는 새로운 관계를 만들 계기가 생기고, 다른 요소들을 적

2) 창발 유도와 설계

5.0사회는 미래에 대한 낙관과 4.0기술의 핑크 미러를 여러 관점에서 잘 보여 준다. 따라서 함께 준비하고 창발을 일으키려는 여명기의 시점에서 창발 계기를 이끌어 내고 효율적으로 설계하는 유도와 설계 노력이 필요한 것이다.

경험에 의한 것이 아니므로 무한연결시대의 특징을 살려 관계 창조의 한계를 극복하는 방안에 중점을 두어야 한다. 도구주의적 관점을 배제하고, 기존 질서나 정책 관행을 무의식적으로 뒤따르며 도구화의 길을 걷지 않고, 지속발전 가능한 사회문화전략으로 나아가기 위해서 창발기, 창발사회가 중요하다. 혁신과 진화를 지향하는 과정에서 창발이 발생하므로, 결국 이 시대 사회에서 창발을 어떻게 유도하고, 설계하는가의 전략으로 연결해야 한다고 본다.

5.0사회적 특성이라고 할 수 있는 다양성 폭발시대에 사회가치 공동창발을 어떻게 이뤄 갈 것인가. 지금 우리 사회의 기반을 떠받치고 있는 것은 4.0기술 발달로 다양성이 넘치는 이른바 기술 기반 '다양성 폭발시대'의 사회 특성이다. 이에 덧붙여 5.0사회를 네트워크 경제, 글로벌 네트워크가 이끌어 가면서 글로벌 다양성이 폭발하고 있다.

결국 기술 보편화, 공동으로 맞는 변화, 광범위한 글로벌 파급영향을 고려해 볼 때 이처럼 기술과 공간이 폭넓게 연결되는 사회에 필요한 것은 '사회가치의 공동창발'을 유도하는 일이다. 그리고 사회에서 공진화를 위해 필요한 전략은 더불어 함께 공동창발하는 전략이다.

응학습하고 공동시동하여, 예술과 융합으로 상호 네트워크를 통해 스스로 미학적 원리를 향상하며 자기 조직화하여 문화예술 발전과 공진화한 사례, 문화공동체의 창발적 공진화 사례(김영주, 2015) 등이 있다.

가치의 공동창발은 '다양성의 폭발을 마이너스로 보지 않고 가치의 창조로 연결하도록' 추진하는 발상이다. 다양한 조직이나 개인이 주체로서 아이디어를 유기적으로 연결하여 그동안 없었던 새로운 가치를 창출하는 것, 또는 그 활동을 계속 이어 가는 것을 말한다. 바꿔 말하면 다양성 폭발시대에 개인이나 조직의 다이내믹한 결합이나 융합을 유발하는 방법으로 공동창발을 활용할 수 있는 것이다.

창발 일으키기

창발성에서 기반이 되는 것은 '관계성' 개념이다. 결국 창발이란 각 요소가 서로 관계하여 지금까지는 없었던 무언가가 출현하는 것이다. 따라서 창발성을 생기게 하는 행위는 '관계 만들기'이다. 사회에서 관계가치를 높이도록 창발적으로 생겨나게 하려면 관계 만들기를 실천하는 방법론을 검토해야 한다. 이는 창발 유도와 설계라는 관점에서 볼 수 있다((妹尾 堅一郎, 2007, 142-145). 각 주체의 관계를 고려하여 가치연결 융합전략을 몇 가지 생각해 볼 수 있다.

첫째, 연결되는 주체들 간에 새로운 가치관의 전략과 비전을 창조하고, 융합될 경우 어떤 가치가 새로 생겨날 것인가 하는 가치 창조의 전략비전을 구상한다.

둘째, 어느 한쪽이 다른 쪽을 지배하는 관계를 만들지 않고 연결된 쌍방의 조직문화를 변혁시켜 새로운 가치를 창조하고 진화시킨다. 따라서 서로 배워야 하는 문화, 변혁시켜야 하는 문화, 서로가 힘을 합쳐 새롭게 창조해야 할 문화를 명확히 구분해야 한다.

셋째, 전략적 큰 틀을 공유하면서, 다른 한편으로 작은 가치공동창발의 활동을 계속해서 신뢰관계를 구축한다. 관련 조직들을 네트워크화하고, 협력의

유효성을 확보하고, 성과를 실제로 느낄 수 있도록 해야 한다. 본질적으로 신뢰관계를 구축하는 것이 성과의 척도라고 본다.

넷째, 상호 간의 전략을 이해하고, 환경 변화에 대해서 리스크를 서로 균형 있게 대응시키는 관계를 형성한다. 서로가 상대의 조직전략, 장래 방향성이나 주요 과제를 인식하고, 상대의 리스크를 낮추도록 노력하며, 서로의 리스크를 균형 있게 해야 한다.

다섯째, 상호관계에서 계속된 가치공동창조가 이루어지도록 한다. 이를 위해서는 서로가 상대로부터 학습을 계속해 나가야 한다. 서로 상호학습이나 행동을 하면서 상대의 발상이나 행동에 자극을 주고, 새로운 분위기나 학습을 유발한다. 이것을 잘 엮어서 다른 조직들에게 없는 고유한 협력과 비즈니스모델을 형성해 나가야 한다.

창발디자인

창발디자인 개념은 생물 등 자연물의 창생과정에서 힌트를 얻어 활용한 것이다. 따라서 사회가치나 인공물의 설계 응용에 기본 바탕이 되는 기법이다. 이는 제품의 연구 개발, 경영, 매니지먼트에서 새로운 발상 등 다양한 경우에 독자적으로 풍부한 발상과 의사결정을 돕는 데 활용되고 있다(松岡由幸, 2013).

사회 각 영역에서는 5.0사회라고 하는 새로운 환경에 적응할 필요가 있고, 지속발전을 위해서는 새로운 관계 창출을 위해 많은 지혜가 필요하다. 그래서 사회 각 영역이 개별이 아닌 공동으로 창발하는 공동창발이라는 개념이 적용된 창발디자인이 중요하다.

우리 사회가 5.0사회로 접어들면 사회의 모든 영역은 창발이 일상화되어야 한다. 적어도 조직 단위들은 창발이 일상화된 환경이나 분위기를 주도해서

갖춰야 한다. 이런 점에서 '공동창발'이라는 개념을 만들어 적용해 보려고 한다. 이를 위해서는 먼저 창발이나 창조의 메커니즘을 잘 이해해야 한다. 아울러 창조성을 육성하는 교육이 선행되어야 한다. 그리고 개인들도 이러한 창발적 사고를 일상생활에 적용하고 실생활에 녹여내야 한다.

사회 각 영역은 창조적 행위를 하면서 존재하는데, 이 창조적 디자인을 창발디자인이라고 한다. 창발디자인은 다시 말하면 전에 없었던 새로운 발상을 처음으로 시작한다는 마인드를 갖고 디자인하는 것이다. 그런 점에서 보면 창발디자인은 지식정보와 함께 지혜를 동원하는 전략이다.

이 창발디자인이 적용되는 곳은 사회 각각의 영역에 걸쳐 다양하다. 설계, 조형, 계획, 의사결정에 이르기까지 독창적이고 풍부한 발상이 효과적으로 적용될 대상은 많다. 구체적으로는 제품이나 건축 등 인공물의 독창적인 디자인, 설계, 연구개발에 이용된다. 또한 기업이나 각종 조직의 경영, 매니지먼트에서 새로운 발상이나 기획을 시도할 때 쓰인다. 그 밖에도 여러 부분에서 새로운 착상이나 발상에 활용될 수 있다.

창발디자인에 있어서 우선 창발에 적합한 환경을 조성하는 전략이 필요하다(妹尾 堅一郞, 2007, 144-145). 4.0기술의 확산으로 소셜네트워크가 보급되면서 본격적인 창발시대를 맞은 5.0사회에서는 관련 조직 간의 상호작용으로 창발 가능성이 높아지고 예상치 못했던 일들이 생겨날 것이다. 이처럼 창발이 사회 조직에서 활발히 생겨날 수 있도록 나름대로 알맞은 환경과 스타일을 찾아야 공진화를 이룰 수 있다. 그런 점에서 사회 각 주체는 먼저 창발에 도움이 되는 조직스타일을 갖추는 것이 중요하다. 이것이 조직에 적용되도록 창발의 틀을 전략적으로 만들고, 조직을 평편한 구조로 바꾸며, 효과적으로 기능하도록 해야 한다. 또한 조직 내에서 개인이 정보 수집부터 활동계획 판단에 이르기까지 모두 다 처리하지 않고, 팀이 자발적으로 움직이고 공유하

도록 해야 한다. 이렇게 하기 위해서 조직들의 협동환경을 만들어 두는 것 또한 무엇보다 중요하다.

3단계 디자인

창발을 일으키는 과정도 혁신적으로 디자인해야 한다. 창발 유도 과정을 대략 3단계로 나누어 디자인할 수 있는데, 이를 디자인 관점에서 보면 다음과 같다.

첫째, 요소를 적절하게 교체한다. 즉 현재의 시스템을 구성하는 개별요소들을 바꾸어 창발을 생기게 하는 요소로 배치한다. 예를 들면, 상품이나 팀의 주전선수를 교체하는 것처럼 창발을 이끌어 낼 요소를 찾아서 앞에 내세우는 것이다. 그러고 나서는 현재 수준에서 창발을 생기게 하는 시스템을 구성하고 있는 개개의 관계성도 변화시킨다(Deborah Rowland, 2018). 이는 구성 요소의 연계 방향을 바꾸는 것이며 이른바 선수의 포지션을 바꾸는 것과 비슷하다.

둘째, 새로운 결합을 유도한다. 새로운 결합은 먼저 결합을 설계하고, 그에 맞춰서 유도해 내는 방식으로 구성된다. 설계 방식은 새로운 컨셉으로 새로운 시스템을 구성하고, 계획적으로 창발을 일으키는 '설계적 신결합'으로 접근한다. 이어서 새로운 컨셉으로 다양한 개체들을 집합시켜 서로 관계를 맺게 하고, 무엇인가의 '창발'을 일으키도록 이끌어 가는 '유도적 신결합'방식을 추진한다.

셋째, 융합육성의 실천이다. 이는 다양한 개체가 서로 관계를 맺는 '장과 기회'를 설정하여, 거기서 생겨나는 크고 작은 다양한 '창발'을 발견하고, 그 가운데 몇 개를 취득하여 키워 가는 것이다. 즉, '신결합의 발견과 육성'이다. 그리고 이어서 위와 같이 들여다보는 수준의 접근이 아니라 스스로 '당사자'로

서 '장과 기회'에 뛰어들어가 그 과정 가운데서 직접 창발을 일으킨다. 즉, '상호탐색·학습적인 융합적 실천'을 하는 단계이다.

창발 설계

창발은 개개 사안이나 개별 단위 주체의 활동이 단지 집적(accumulation)되거나 누적(collection, compilation)되는 것만으로 생겨나지는 않는다. 창발은 상호관계에 의해서 새로운 무언가가 생겨나는 상호관계의 창출로 발생한다. '단순집합지식(集合知)=창발지식(創發知)'의 공식이 아니다.

이처럼 융합에 의해서 창발적 혁신이 생기는 경우라면, 이는 4.0기술과 5.0사회에 딱 필요한 것으로서 '지속적인 사회 혁신과 사회에 맞는 혁신'을 불러일으키는 연결 통로가 된다.

이 같은 상호관계에 의해서 창발과 혁신이 생겨나는 경우를 몇 가지 살펴볼 수 있다. 우선 '개념과 개념'의 결합, '기술과 기술'의 융합에 의해서 생겨나는데 이러한 융합 기반의 창발은 관계 설정이 자연스럽기 때문에 무리 없이 혁신을 이끌어 갈 수 있다. 또는 서비스의 융합(신결합)이 창발해 내는 경우(예: 아이패드와 아이튠즈)도 있는데 이를 또 다른 혁신이라고 불러도 좋을 것이다. 창발이 혁신을 가져오고 이끌어 가므로 혁신과 창발의 관계는 매우 중요한 연관이 있는 전략 개념으로 보아야 한다(妹尾 堅一郎, 2007, 145).

5.0사회에 필요한 창발 혁신은 생태계에서 중요하며 특히 창발성이 수요 창출에 도움이 된다는 점에서 생태계 지속발전을 보장하는 의미가 크다. 앞에서 논의했듯이 5.0사회는 수요가 부족하여 지속발전을 보장하기 어려운 문제를 안고 있다. 그러므로 수요 창출형 사회를 만들고, 지속발전사회를 이끌기 위해서는 창발적 혁신을 만들 사회문화정책이 요구된다. 이를 통해 지속발전 위기를 자생적으로 해소하고, 혁신경제와 수요관계 창출이 가능하다.

따라서, 이 생태계를 구축하기 위한 창발 혁신이 5.0사회의 지속발전을 위해서는 절실한 상황이다.

창발성을 높이기 위해서는 사회문화적으로 어떠한 환경을 갖춰야 할지 몇 가지 생각해 보기로 한다. 먼저 사회 전반이 열린 상태를 유지해야 한다. 창발성을 의도적·전략적으로 추진하여 일어나게 할 경우에 특정한 주체가 자율적·내발적으로 행동할 수 있어야 한다. 또 다양한 주체들 사이에서 활발하게 상호작용이 일어나고, 항상 열린 상태로 새로운 주체를 받아들일 수 있어야 한다.

다음으로 소셜디자이너의 역할이 중요하다. 현재 5.0사회를 맞는 우리 사회에 낙관적인 미래를 이끌어 갈 주체, 다시 말하면 소셜디자이너가 보이지 않으며 그 역할이 애매한 점이 문제이다. 더구나 상호작용활동의 주체가 매우 다양하고 복잡해서 네트워크로서의 가치나 상위 질서를 만들어 내기가 쉽지 않다. 따라서 창발을 일으키거나 창발 가능성을 예측하기가 쉽지 않다. 그럼에도 불구하고 몇 가지 창발조건을 고려하여 창발 유도 공간을 설계하는 것이 그리 어렵지는 않다.

끝으로 창발성을 일으키는 과정에서 설계 주체들 간의 지속적인 커뮤니케이션이 중요하다. 다시 말하면, 다양한 커뮤니케이션이 연쇄적으로 발생하고, 창발적인 일이 퍼져 가면서 새로운 질서가 출현하게 된다. 이런 과정에서 창발의 속성 때문에 하위 수준으로의 환원은 어렵다.

창발 플랫폼

이 같은 창발의 속성을 고려해 볼 때 특히 공동창발을 위해서는 혁신이 필요하며 이를 담당할 설계와 플랫폼을 전략적으로 구축해야 한다.

창발을 위해서 시스템을 설계하면서 주목해야 할 포인트는 공동의 창발에

관련된 요소를 시스템으로 만들어 간다는 점이다. 앞에서 보았듯이 서로 관계되는 개개의 집합체가 연계를 맺으며 창발을 일으키므로 이 같은 관계에 주목하여 의도적으로 공동창발관계를 만들어야 한다. 요약하면, 서로 관련된 요소들이 창발을 일으킬 수 있게 질서 있는 기능(a set of ordered function)으로 설계하여 목표하는 일을 만들어 내고 성과를 거두는 활동이라 이해할 수 있다. 그리하여 이 시스템이 개개의 관계성을 바탕으로 창발성(창발 특성), 커뮤니케이션을 활발히 작동하여 전체로서의 성과를 내고 그 뒤에는 각각 개개의 입장으로 환원되지 않는 전체의 성질을 유지하는 것이다(妹尾 堅一郎, 2007).

사회 안의 조직들이 자율적으로 행동하고, 늘 상호작용하며, 자유롭게 진입이 가능할 경우에는 사회가 다양성이 넘치고 네트워크가 기존의 상위 질서를 넘어서는 가치를 창출하므로 창발이 일어나기 쉬워진다. 그리고 이러한 환경을 바탕으로 창발을 일으킬 수 있는 공간인 플랫폼이 만들어진다. 이 플랫폼을 기반으로 구성원 간에 상호작용이 일어나고 또 다양한 4.0기술이 작동하여 모든 조직이나 사람들이 커뮤니케이션할 수 있게 된다. 이 과정에서 플랫폼은 그동안 연계되지 않았던 사람이나 조직을 위해서 실질적인 이득을 설계하고 신뢰를 담보할 수 있다. 나아가 자기 조직 속에서 월등했던 틀에 예속되지 않고 창발적인 기획개발의 융합이 일어나게 된다.

이 같은 창발 플랫폼은 어떻게 설계하는가. 창발전략의 핵심으로 작용하는 플랫폼은 제3자 간의 상호작용을 가능하게 하는 장이자 기반이다. 그러므로 여기에서 가치 이동, 가치 창조를 가져올 기회가 많아진다. 상품을 개발할 때 소비자들이 플랫폼에 참여하여 경쟁적으로 창의력을 발휘하게 되는 것처럼 각 사회문화에서 창발이 활발하도록 플랫폼을 중심으로 혁신이 일어나게 되는 전략이다.

2. 공동창발 메이커

1) 4.0기술의 co-활동

4.0기술로 촉발된 무한연결에 힘입어 공동, 공동체, 협력 등의 '힘'이 5.0 사회 전반에 더 빛을 발휘하게 되었다. 활동 주체들의 실질적인 행동양식이 공동창조(cocreation), 공동체 활성화(communal activation), 융합(collaboration), 대화(conversation)와 같은 '더불어 함께(co-)' 활동하는 방식으로 추진되고 이런 방식이 성과를 거두면서 강조되고 있다(필립 코틀러 외, 이진원 역, 2017, 89-103).

특히 문화예술 서비스에서 공동창조는 이제 문화 소비자를 참여시켜 함께 작품의 질을 높이는 활동, 문화 서비스의 맞춤 제공, 문화 소비의 개인화 제고 등 협력적 개념이 동반된 뜻으로 사용되기에 이르렀다.

또한 문화공동체활동도 이 같은 문화 소비의 확산 단계에서 많이 나타나고 있으며, 사회관계자본을 형성하는 데도 효과를 거두고 있는 것으로 연구 결과 입증되고 있다. 공동체활동은 온라인상에서 더 쉽고 빨리 광범위하게 일어나므로 이제 개인과 개인 사이의 다양한 서비스로 확대되고 있다. 나아가 문화예술영역에서 문화상품 유통의 P2P를 촉진하고, 실시간 소비, 만족과 불만족의 명확화로 창작의 질적 제고를 가져오는 데까지 영향을 넓히고 있다.

4.0기술 덕분에 커뮤니케이션의 편리와 확대는 소셜미디어에서 문화상품과 서비스에 대한 평가로 이어진다. 이는 상품에 대한 인지도를 높이고 관심을 불러일으키며 소비를 끌어내는 데까지 영향을 미친다. 결국 4.0기술이 가져온 '함께 하는 방식' 덕분에 공동창발(collaborative emergence), 협력메커니즘이 생겨나 공진화를 이루는 데 더 확실한 계기를 만들어 주고 있다.

2편. 함께, 준비하여 창발

공동창발로 사회문제 혁신

4.0기술 기반의 사회 급변, 글로벌 경쟁력 강화, 전방위적인 확산을 고려해서 이를 다양한 사회문제에 어떻게 대응하고 해결할 것인가. 그리고 사회 전반에 걸쳐서 공동창발이라는 개념을 어떻게 확산·활용할 것인가.

그동안 사회문제의 실상을 파악하고 해결을 위한 계획을 수립하는 데는 적실성이 많지 않았다. 이제 빅데이터를 기반으로 그 갭이 줄게 되고, 사회문제 정책에 적용함으로써 지속해서 효과를 낼 수 있을 것으로 보고 있다. 사회문제를 해결하는 전략으로서 사회 전반의 공동창발의식과 공동행동 같은 것이 더욱 효과적이다.

무엇보다도 공동은 함께(共同)하고, 함께 움직임(共動)을 뜻하는 이중적 표현이다. 이 개념을 4.0기술과 관련지어 본다면 각 기술 , 활동 주체들 사이에 공동창발의 속성을 가진다. 4.0기술의 확산으로 공진화된 사회, 즉 생태계의 구성원 모두가 함께 공감하고(공동인식), 시작하며(공동시동), 사회문제에 창발적으로 활동하는 것을 말한다.

아울러 공진화 과정에서 '관계성'의 가치는 더욱 광범위하게 나타나고 있음에 유의해야 한다. 그 가운데 특히 인터페이스를 핵심 개념의 하나로 보아 왔다. 여기서 중요한 것은 '관계성이 주체와 객체의 어느 한 방향을 규정한 것, 또는 관계성 자체에도 몇 개인가의 양식이 있고, 창발적 질서(관계) 형성을 촉진하는 것이 있다'는 점이다.

창발적인 관계성이 어떻게 형성되었는가를 보면, 활동 주체와 객체 공동의 만남으로 이뤄지는 행위 결과뿐만 아니라, 전략 행동 또는 그 결과로 나타난 성과로서만 설명되었다. 그러나 최근 연구들은 경제 주체들의 행위에 대한 정당성 규정이 성과보다 더 광범위한 가치가 있다고 보고 주체와 객체가 연결되는 관계성에 주목하여 논의하고 있다.

2) 창발 메이커

사회 전반적으로 창발을 일으키는 데는 핵심적인 리더가 필요하다. 창발적 인력은 어떤 특성을 갖는 사람인가? 이는 시간·공간·인간 초월의 사회문화 정책에 도움을 줄 수 있는 사람으로서 단지 문화기획에 그치지 않고, 이를 실천에까지 이르는 리더십을 요구한다. 그리고 자율적 메타인지 역량을 갖춰야 한다.

창발성은 창조성과 다르며, 굳이 말한다면 '창조성+α'라고 말할 수 있다. 따라서 5.0사회의 창발 메이커는 단순히 창조성을 갖출 뿐만 아니라 혁신을 주도하는 역할을 맡고, 창조성을 제품과 서비스로 직접 구현할 능력과 여기에 필요한 크라우드펀딩, 크라우드소싱 등과의 결합 역량을 가진 사람들이다. 결국 창발 메이커는 문제해결능력, 창조성+α, 자율변개능력, 메타인지력, 그리고 협동과 사회정서능력을 갖춰야 한다(이선영, 2017, 239-244).

여기서 창발적인 문화예술인력은 사회환경과 연관된 창발성을 갖춰 사회문제 해결을 돕는 역할로 활동하는 그룹일 것이다. 그동안은 개인의 내적인 동기, 지식, 기술이 서로 결합하여 창발성이 나타나는 것으로 간주해 왔다. 그러나 4.0기술과 5.0사회에서는 개인적 창발성 못지않게 공동창발, 사회적 창발성을 중시하고 창발성의 사회적 확산에까지 정책의 역점을 두고 있다.

4.0기술시대의 창발성은 창작자가 사회환경 및 문화와 상호작용하면서 발휘되는 과정 또는 결과적 개념으로도 이해되어야 한다(이흥재, 2012). 따라서 창발적 인력은 단지 문화기획단계에서 새로운 기술을 갖추는 것을 넘어서서 기획은 물론 사업을 완성하는 데까지 창발성을 가질 것이 요구된다. 이는 창의적인 문화활동을 전개하는 데 있어서 계획, 모니터링, 평가 활동을 스스로 모두 다 처리하는 메타인지(metacognition)적인 것이다. 구체적으로는 문화

예술 활동계획을 스스로 마련하고, 추진 과정과 정도를 모니터링하며, 전체적인 사업 성과까지 창발적인 것을 말한다.

한편, '사회관계에 맞게 협동'하는 역량도 5.0사회의 문화기획에서 중요하게 인식되고 있다. 여기서 사회관계라는 것은 다른 사람들의 입장을 이해하고 협력하며 공감하는 관계이다. 이 같은 관계 중심의 친화적인 인본활동, 그리고 그를 위한 지적 수준을 함께 갖추는 것이 필요하다. 각종 기술은 인공지능이나 빅데이터로 대체가 되지만 사회구성원으로서 인간이 문화예술을 통해서 이루려고 하는 부분은 다른 사람들에 대한 인지력과 협력 태도 없이는 이루기 어려운 역할이다.

창발 메이커에게는 문제해결역량이 필요하다. 사회문제 해결을 돕는 문화예술 활동을 펼치기 위해서는 사회정서역량(social and emotional competence)이 도움이 된다. 사회돌봄 예술활동과 같은 좁은 범위가 아니더라도 전반적인 사회문제 해결에 예술이 창발적으로 기여할 부분을 문화예술 기획자들이 염두에 두고 배려할 수 있어야 한다.

문제 해결을 위해서 기존 지식이나 사례들을 연결하고 이해하며 새로운 지식으로 체계화할 수 있도록 심층적인 연구를 바탕으로 안을 만들어야 한다. 비판적인 사고와 이를 바탕으로 한 문제해결역량이 문화예술 활동자들에게 필요하게 된다. 이러한 활동을 위해 4.0기술 중 핵심적인 연결기술을 적절히 활용하는 능력을 키워야 한다.

창발학습

공동창발의 문화전략을 공유하고 준비하기 위해서는 창발학습과정을 제공해야 한다. 여기에서는 문제를 정확히 인식하여 혁신을 위해 공동시동을 하는 것이 가장 중요하다. 결국 창발의 저해요인을 극복하고 공동창발을 일으

키는 것이 혁신의 효율성을 가져온다. 공동창발에 대한 인식 확산이 경우에 따라서는 공동시동을 전개하는 바탕이 되기 때문이다.

공동창발의 전략적 학습에서는 먼저 3.0시대와는 다른 가치관이 요구된다. 창발을 일으키고 결국 혁신에 이르기 위해서는 어떤 특정 사고에 집착(천착)하지 말아야 한다(妹尾 堅一郎, 2007). 이러한 태도를 경계하고 새로운 창발 요소를 받아들이도록 유의해야 한다.

이를 위해 몇 가지 사고방식의 전환이 필요하다고 본다. 우선은 경쟁사고에 매몰되지 않아야 한다. 현재 환경의 경합, 성공, 우위 확보 등에 애쓰지 말고 '새로운 시장이나 수요를 창조하는 관점'에 주력해야 한다. 아울러, 단기사고에 빠지지 말아야 한다. 기존의 사업계획이나 로드맵에 집착하지 말고, 이질적이고 불확실한 지식이나 정보를 배제하며, 단기적 성과에 집착하지 말아야 한다. 그리고 기술집착사고를 적용하지 말아야 한다. 기술 진화나 기술적인 실현 가능성이라고 하는 관점에 강해지고, 생활자 라이프스타일 중에 제품이나 서비스가 어떻게 이용되는가를 구체적으로 상상하는 것이 필요하다. 아울러, 내부에서 생겨나는 사고에 함몰되지 않아야 한다. 내부적 사고가 강하면 외부의 이질적 아이디어를 어떻게 활용할지 모른다. 그러다 보면 결국은 내부에 의한 기시감 있는 아이디어에 빠져서 혁신의 변화가 생겨나지 않는다.

이러한 사고 전환을 일상언어로 표현하면 결국 '미래통찰을 끌어내는' 혁신적 사고로 접근해야 한다고 말할 수 있다. 그러면, 미래를 통찰하는 사고는 또 어떻게 이뤄지는가. 우선 현상을 추인하는 바이어스를 배제하고, 창조적 미래에서의 기회를 탐색함으로써 가능하다. 이러한 활동을 하는 과정에서 사업개발이나 연구개발, 혁신 창발 테마를 바탕으로 한 미래 통찰이 필요하다. 또 이는 뒤에서 협력적 공진화를 위한 접근으로 제시될 융합이나 울력의 특징에

2편. 함께, 준비하여 창발

녹아든 공동성과 연결되므로 이러한 사고를 함께 발전시키는 노력이 병행되어야 할 것이다.

3) 공동창발 실천

협력 창발과 사회관계자본

5.0사회에 필요한 협력적 창발은 의도적으로 육성 가능한가에 대하여 키스 소여(Keith Sawyer)의 관점은 매우 긍정적이다(Keith Sawyer, 2008). 그는 『집단 천재(Group Genius)』라는 책에서 창발 메이커의 가능성에 대하여 특히 협력적 행동으로 더욱더 창의적일 수 있는 잠재력이 있다고 보고, 작은 활동들을 거쳐 상당 기간 동안 협력을 통해 창발이 이뤄질 수 있다고 논의한다. 그리하여 개인들은 자신의 기대 이상의 큰 생각을 하게 되고, 별개 생각과 연결해서 생각의 핵심을 변형시킬 수 있으며, 창조를 이룬다고 본다.

이런 관점이 창조성을 집단적이며 사회적인 산물로 보는 관점으로 확대되면 결국 창발성은 협력의 결과로 간주된다. 그리고 협력적 창발, 사회적 창발이 소중하게 여겨진다.

여기에서 한발 더 나아가 협력이 더 창발성을 높이는가 아니면 경쟁이 더 창발성을 높이는가를 생각해 볼 수 있다. 협력은 서로 다른 생각을 모아 질적으로 다른 창발성을 높이는 것이다. 서로 다른 생각, 관점, 방법론, 전문성을 보완하고 자극하며 비판하는 과정에서 창발이 탄생한다(이종관, 2017). 따라서 5.0사회에 적합한 공동창발과 협력적 창발 탄생을 일상화하는 방법을 적용하여 교육해야 한다.

이 같은 협력적 창발성을 사회 전반에 확대하기 위해서는 사회적으로 공감지의 혁신을 먼저 갖춰야 한다. 구체적으로 협력적 활동에 참여하는 개개인

의 고유한 창의력을 인정하고, 수평적 소통과 협력을 활성화한다. 또 서로 존중하고 격려하면서 동기 부여와 의욕을 강화해서 창의적 잠재력이 표출되도록 한다. 이를 위해서 자기가 하는 일을 즐기고, 자유롭게 참여할 수 있는 여건을 만들어 줘야 한다.

상호의존과 보상

사회 전반에 협력적 창발이 원활하기 위해서는 사회관계자본이 제대로 구축되어야 한다고 본다(이종관, 2017). 따라서 사회구성원들이 자율성을 갖고 잠재역량을 충분히 발휘하도록 해야 한다. 다만 동질화되는 협동과는 구별해서 추진한다. 또한, 경쟁에서 생겨나는 이기적 이익보다는 상호이익을 가져다주는 호혜성을 존중하고, 이는 바로 상호의존과 보상을 주는 것으로 연결되도록 해야 한다. 나아가 협력이 성실하게 이뤄지고 계속 유지될 것이며, 특히 다른 사람을 이용하지 않는다는 믿음을 갖게 해야 한다. 이러한 점에서 5.0 사회에서는 4.0기술을 무한연결시킬 기본 원리로 사회관계자본을 먼저 갖춰서 다른 분야와 협력적 창발을 추진하게 해야 할 것으로 보는 견해들이 많다.

결국 5.0사회가 추구하는 가치나 전략은 경쟁력 강화보다는 협력 증진, 생산성 향상보다는 창발성 증진, 선택과 집중의 차별화보다는 포용과 다양성의 생태계 조성으로 나아가야 한다.

공동관계나 협력관계에 주목하여 포괄적인 의미의 사회적 동반자 관계를 어떻게 유지할 것인가도 고려해야 한다. 왜냐하면, 5.0사회의 활동 주체들이 이전 사회에서의 시대가치를 유지한 채 우월적 시장지위를 독점하는 집단들 사이의 갈등으로 사회적 파열이나 구성원 간 불신 팽배를 맞게 된다면 4.0기술은 이를 첨예화시키는 폭탄이 될 수도 있기 때문이다.

구성원들은 사회적 동반자관계로 서로 영향을 미치는 주체가 되어 4.0기술

이 서로에게 기반으로 작용하도록 제도적 장치를 만들고, 운용 철학을 다지는 작업이 요구된다. 그동안 강조되어 왔던 덕목인 인본주의적 신뢰는 이러한 사회적 동반자 관계를 유지하는 윤활유가 될 것이다. 이를 위해서 일차적으로는 사회관계자본이 이를 단단히 묶을 것이며, 이차적으로는 각종 사회규율과 사회구성원의 공동책임의식이 이를 담보할 수 있을 것이다.

그런데 4.0기술이 단지 기술 혁신에 그친다면 우리가 기대하는 공진화사회 전략으로는 한계가 있다. 3.0사회에서처럼 기술 혁신만을 추구하면 사회관계자본이 위협받을 것이며, 결국 5.0사회가 소망하는 미래지향적 지속발전을 확보하기 어려울 것이다. 협력적 창발을 바탕으로 사회구성원 모두가 사회문제를 해결하기 위해 4.0기술을 활용할 수 있어야 한다. 교육도 협력적 창발을 유도하는 방향으로 디자인되어야 하며, 시민학습도 문화예술을 기반으로 해서 사회관계자본을 구축하는 데 적극적으로 도움을 받아야 한다(Deborah Rowland, 2018).

4.0기술은 인본주의를 강화하는 관점에서 개발되고, 시민들이 자발적으로 참여할 수 있는 플랫폼을 구축하는 데 중점을 두어야 한다. 정부 정책들은 횡단적 협력으로 사회문제를 해결하기 위해 노력한다. 예를 들어 사물인터넷시대의 인간관계, 에너지문제, 기후 변화, 인공지능과 인간지능의 협업 등 전에 없던 협력관계를 유지하는 데 관련된 창발성을 높여야 한다.

공동창발 메커니즘

5.0사회에서 공동창발이 일상화된다면 어떤 효과를 기대할 수 있는가. 우선은 사회발전효과 창출에 기여하도록 사회를 설계하고 주요 영역의 개혁전략을 마련할 것으로 기대한다. 이때 도입방법론을 개발하는 데 그치지 않고 도입·운용·정착시킨 뒤 효과를 창출해 내고 정형화하는 데까지 확산시킨다.

그리고 계속 이어지는 5.0사회의 기술 변화에 맞춰 대응하며 지속발전해 간다. 이런 점에서 보면 결국 4.0기술은 공동변화를 맞는 환경에서 공동창발을 매개하여 지속발전 공진화로 연결한다고 말할 수 있다.

좀 더 생각을 넓혀서 공동창발을 공진화 생태계 발전에까지 연결하여 추진할 수는 없을까. 공진화적 관점의 개념과 연결해 보면, 공동창발은 나름대로 강한 주체들과 함께 개혁을 추진하면서 효과를 창출하고, 지속발전하는 시스템으로 진화하는 생태계를 구축하는 것이 더 중요하다.

오늘날 격변하는 사회에서 살아남기 위해서는 사회생태계에 예속되지 않고 바람직한 사회생태계를 스스로 만들어 가면서 변혁을 끌어내는 것이 필요하다. 무엇보다 공진화할 수 있고 지속발전할 수 있는 생태계가 중요하므로 함께 공감하고(공감지), 시작하며(공동시동), 전향적인 공진화활동에 나서야 한다. 창발이라는 개념은 개체들이 가진 성질의 단순 합계를 넘어서는 무언가를 만들어 내는 특성을 갖고 있으므로, 개혁에 이르는 여러 요소를 유기적으로 연결해 동시에 실행하고 상승효과를 창출하는 것이 적합하다. 이 같은 개혁무리의 활동은 함께 상향하는 접근방식보다는 쌍방향으로 실행될 필요가 있다. 무엇보다 개체들이 가진 본질적 가치를 미래로 연결하려는 생각을 함께 하면서 추진해야 한다.

문제는 공동창발의 주요 기제를 어떻게 잡고 실천할 것인가이다. 앞에서도 이야기했지만 결국 5.0사회환경을 명확히 인식하고 적응수요를 창출하는 데 주력해야 공동창발이 차질 없이 이뤄질 수 있다. 환경에 대한 인식은 산업의 고도화, 혁신기술의 도래, 4.0기술의 세 가지로 요약할 수 있는데, 이는 기존의 벽을 넘는 융합으로 구성되므로 인식 적응이 쉽지는 않다. 이어서 적응학습이 중요한데, 공동시동·공동창발에 관련된 사항을 학습하여 적응력을 높인다면 공동시동과 창발력이 높아질 것이다. 아울러, 수요의 문제로서 이

러한 것들을 수용하여 활용하려는 실천전략은 신규수요의 지속적 창출, 단순 성장과 발전이라고 하는 기존 발전 개념의 한계 뛰어넘기, 사회문화 기반의 지속발전 생태계 구축 등과 밀접하게 관련되어 있다.

공동창발 실천에서 중요한 관점을 다른 각도에서 정리하면, 사회수요 반영과 창출, 과정 합리성, 사회문화적 대응으로 볼 수도 있다. 먼저 사회수요를 반영하기 위해 현재 나타나지 않은 잠재적 수요를 수용하고 해결해야 한다. 다음은 과정 합리성인데, 착수 단계에서의 문제해결능력, 최종 소비자의 가치체인에 주목해야 한다. 끝으로 사회문화적 대응인데, 변화 수용 행태와 새로운 가치 제고의 실적 공유를 추진해야 한다.

실제로 실천하기에는 그리 녹록지 않은 이러한 관점에 주목하면서 창발 실천의 효과를 높이기 위해 사회구성원 모두가 역점을 둘 변혁의 포인트는 사회 전반의 혁신, 융통성 있는 조직화, 리더 육성 전략 등이다. 또한 기존 기술과 신기술과의 조합으로, 국민의 다양한 요구에 가치를 제공해야 한다. 아울러 융통성 있는 조직화를 기해야 하는데, 톱다운과 보텀업으로 조직을 혁신하고, 유동화하는 일에 유연하게 대응해야 한다. 그리고 신시장 개척, 비즈니스를 견인할 인재 육성과 그에 대한 지원 기반 만들기로서 창발 메이커를 육성하는 것이 중요하다.

공진화 창발 연구에서 활용하는 사회계층 영역별 접근전략에도 유의해야 한다. '식물공생권역론'에 따라서 살펴보면 기반, 중간, 상층의 영역별 접근을 전략화해야 할 것이다(농촌진흥청, 2017). 아울러 4.0기술이 공진화를 이루는 데 도움이 되도록 범위를 확장하고 정밀하게 하되, 지속발전을 가능하게 하는 접근 전략에 유의해야 한다.

끝으로 공동창발을 위해 4.0기술을 적용하는 데 있어서 우리나라가 갖는 강점을 잘 파악해서 활용해야 한다. 우리나라의 강점은 기술, 인력, 시장에서

찾아볼 수 있다(과학기술연구원, 2017, 20). 이런 점에서 4.0기술혁명과 사회가 서로 협력적 공진화를 이룰 수 있는 분야는 기술에서는 인공지능, 데이터 분석, 로봇 등의 활용으로 가능성이 무엇보다 크다. 우리 사회에서는 사회문제인 소비자, 기존 산업, 법제도 등에서 파격적인 변화가 불가피하게 적용되어 어려움이 찾아올 수 있다. 우선 진행과정을 보면 기술과 혁신이 사회에 확산되면서 새로운 이슈가 제기되고, 제기된 사회이슈를 기술로 해결하며, 그 기술이 해결을 사회에 적용하고, 그러면서 사회는 이 분야의 새로운 기술수요를 창출해 내서 기술 발달을 가져온다. 이 같은 선순환 공진화에 따라서 창발, 조화와 시너지가 생겨나고 점차 더 많은 사회문제를 해결하는 역사의 흐름을 이뤄 내기에 이를 것이다.

3편
소셜디자인의 롤, 룰, 툴

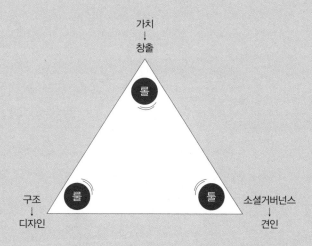

롤, 사회적 가치 창출

새롭게 디자인할 5.0사회의 역할가치를 설정하여 인지하고, 모두에게 알려야 한다. 앞에서 논의했던 점들을 바탕으로 5.0사회는 매력인본, 사물문화, 관계자본의 가치에 중점을 두어야 한다. 그리고 매력인본사회, 일상문화사회, 관계자본사회를 구축하는 데 필요한 전략을 개발한다.

1. 매력인본

1) 매력 더하기

많은 사람은 5.0사회야말로 보다 더 성숙한 사회가 될 것으로 기대한다. 이에 따라 사회에 대한 주관적인 인지, 태도, 가치를 적극적이고 긍정적이며 미래지향적으로 디자인하고 있다. 나아가 사회구성원들은 그에 상응하는 역할을 하고 그 결과에 만족할 것으로 기대한다. 결국은 살기 좋은 일터와 쉼터가 만들어지고 아름다운 사회가 '핑크 미러'에 펼쳐질 것이다.

이런 기대에 맞춰 5.0사회는 매력성숙사회, 자력성숙사회, 활력성숙사회로 구축되어야 한다. 이러한 사회의 모습은 '삶의 터전에 대한 사람의 정과 사랑'을 담고 있어야 하며, 인간이 '장소애를 키워 나가는' 하나의 방식으로 만들어지는 것과 유사하다(이푸 투안, 이옥진 역, 2011).

인본사회에 대한 꿈은 오랜 시간을 거쳐 오면서 변함없이 이어지고 있다. 그만큼 인간의 존재가치를 소중하게 여긴다는 뜻이다. 그런데 4.0기술이 확산되어 곧바로 '인간 확장'의 새로운 꿈이 현실화되면서, 우리 인본사회의 모습도 새로 디자인할 필요가 생겼다(武井昭, 1999).

4.0기술이 가꾸어 가는 인본사회는 일단 이 기술을 금세기에 가장 중요한 기술로 간주하는 데서 출발한다. 이러한 무한연결기술을 가지고 인간사회의 각종 문제를 꿈이 있는 스토리로 만들어 가는 것이다. 그 가운데 기술이 해결하기 어려운 것은 인간만이 처리할 수 있는 것으로 간주하며 인간의 숭고함과 절대가치를 존중한다. 그리고 궁극적으로는 인간에 대한 과소평가를 넘어서서 인간성을 제대로 살리는 인본주의를 실현하는 데 목적을 두고 있다고 본다.

그러다 보면 4.0기술에서의 인본사회만으로는 인간의 욕망이 채워지지 않는 한계가 있다. 이를 뛰어넘고자 매력이라는 것을 추가하여 5.0사회가 매력인본사회로 가도록 새로운 사회를 디자인하려는 것이다.

인본에서 매력인본으로

매력인본사회의 가치는 모두가 참여하고 그 성과를 함께 누리는 데서 찾을 수 있다. 4.0기술이 사람을 중심에 두고 발달할 것이라는 기대는 논리적으로는 더 말할 나위 없이 당연하다. 기술적으로도 사람을 위한 4.0기술을 개발해서 사회에 확산시키는 것에도 큰 무리가 없다. 그럼에도 불구하고 4.0기술이 혹시 인간의 본질적인 모습에 위해를 가하거나, 인간다움의 참모습을 해치지 않을까 하는 걱정들이 많다. 그러나 4.0기술은 인간의 고질적인 문제를 해결하여 삶의 질을 높이는 데 도움을 줄 것으로 보여 오히려 기대가 더 크다 (Murat Sönmez, 2018).

사회위험이론에서는 새로운 기술이 무엇보다도 사회적인 위험을 초래하지 않도록 개발·활용해야 한다는 데 초점을 두고 있다. 예를 들면 인공지능기술을 도입했는데 안정적으로 일하는 사람들을 대량 해직하는 사태가 벌어진다면 이는 매력적인 인본주의와는 거리가 멀다. 또는 적용 기술이 어떤 상황에서 제어 불가능해져서 사회메커니즘이 오작동되는 일이 생기지 않도록 방어기술을 완벽하게 개발해야 한다. 이런 위험한 경우가 생기지 않도록 4.0기술 개발 관련자들은 미리 유의하고 있다. 예를 들어, 빌 게이츠는 '인간을 해치지 않는 인공지능'을 개발하는 데 주력하고 있다. 이를 위해서 그는 개인적으로 모금활동도 하고 있다.

결국 4.0기술은 누구나 이용할 수 있는 지능화기술, 데이터, 네트워크를 확보할 수 있어야 의미가 있고, 이렇게 되면 '모두가 참여하고 그 혜택을 누

리는' 인본사회의 격을 높이는 방향으로 기여하게 된다(Johan Aurik et al., 2018).

여기에서 좀 더 논의를 펼치자면, 인본주의사회에서는 관계 창출이 다양하게 이뤄질 것이므로 아무래도 인간적인 상호작용기술을 핵심 가치로 삼도록 해야 한다. 상호작용기술은 4.0기술의 두드러진 특징인데 인간의 영역과 능력을 존중하면서 그들 간의 관계에 의해서 그들의 삶이 창조적으로 결정되도록 한다. 인간의 창의적 능력과 인공지능이 공진화함으로써 지속 가능한 인간의 영역이 유지될 수 있다면, 4.0기술이 인간의 영역에서까지 제대로 기여하고 있다는 것이다(제프 콜빈, 신동숙 역, 2016, 299-329). 그리해서 사람들이 함께하는 작업, 대인관계기술을 활용하는 부분, 일을 효율적으로 이끌어갈 관계 창출, 팀워크 또는 리더십을 엮어서 새롭고 더 나은 삶을 창조토록 하는 것을 기틀로 삼는 매력인본사회가 만들어진다.

사전예방, 사후치유

4.0기술은 인간의 심성을 치유하는 데도 기여할 것인가? 이 점에 대해서도 매우 긍정적으로 본다. 마음의 상처를 받을 수 있는 인간을 예방할 뿐만 아니라 사후에 치유하는 데까지 역할을 할 것이다. 즉 한계선상의 인간을 포용하여 인본적인 사회를 만들어 가는 것이다. 예를 들면, 사회문제 해결형 문화정책, 개인맞춤 콜센터형 예술정책으로 나아가면서 개개인의 삶에 영향을 미칠 때 인본주의사회의 매력을 문화예술에서 찾을 수 있다.

사실 문화예술이 고유가치에 충실하면서 다른 가치까지 포괄적으로 확장해 가는 것은 문화의 부가가치로서 매우 매력 넘치는 일이다. 그런 점에서는 현대사회와 4.0기술이 공진화하기 위해서 예술의 고유가치를 재해석할 필요도 있다고 본다. 기본적으로 사회와 문화예술이 공진화하기 위해서는 문화예

술이 사회 쪽으로 움직여 사회적 가치에 더욱 충실해야 할 것이다.

그렇다면 문화예술은 사회를 치유하는 데 4.0기술과 함께 어떻게 공진화할 수 있을까. 흔히 4P를 방법으로 들고 있다. 이는 문화예술의 사회적 가치를 높이고, 매력인본사회를 만들어 가는 데 적정한 기술융합으로 지속발전을 가능하게 한다(네이트 실버, 이경식 역, 2014). 먼저 미래지향적 관점에서 바람직한 미래를 예측(predictive)하는 역할이다. 이렇게 함으로써 지속발전 생태계의 안정에 기여할 수 있다. 이어서 개별화(personalized)되면서 문화정책의 도구화 탈피, 자립화, 정체성 맞춤정책으로 활동하도록 하는 것이다. 또한 문화예술이 맑고 밝은 사회를 향한 책임성을 갖고 정책수단을 이용하는 것을 예방(preventive)관점에서 활용할 수 있다. 끝으로 참여(participatory)를 강화해서, 모두를 위한 문화예술의 사회가치 역할을 주도적으로 추진하면서 소셜디자이너 역할을 하는 것이다.

개인화된 맞춤 유전자정보로 질병 치료 전 예측, 예방하는 의학 활동이 4.0기술이 매력인본사회를 만들어 가는 데 기여할 것으로 거론되고 있다. 4.0기술과 문화예술이 개인맞춤 문화 서비스와의 연결로 매력인본사회 디자인을 이뤄 낼 것처럼 보는 것이다.

전문가는 누구

그동안 우리 사회에서는 전문직 종사자를 매우 긍정적으로 생각하고 존경해 왔다. 그들은 안정적이며 고소득과 높은 권위를 한 몸에 지닌 존재로서 많은 부분에서 독점적인 지위를 누리는 흠모의 대상이었다.

그런데 5.0사회에서는 전문직 종사자에 대한 새로운 인식이 필요하지 않을까 생각된다. 산업사회에서 전문직 종사자란 큰 비용을 들여 장기간의 전문교육을 받은 혜택으로 지식의 전문성이 객관적으로 보장된 사람들이었다. 이

때문에 그들의 지적 우월을 인정할 수밖에 없었다. 그 결과 사회는 그들에게 일정한 자격을 독점적으로 부여했고, 이 자격증 덕분에 그들은 직업 서열에서 맨 윗줄을 차지해 왔다. 그러나 이 때문에 그들의 행동에 대한 규제는 어려웠고 특정행위 독점에 따른 불법행위의 정도를 규제하는 데 머물 수밖에 없었다. 여기에서 전문직과 전문직이 아닌 사람들의 사회에 대한 생각에는 많은 차이가 있었다. 적어도 사회공통가치에 대한 책임을 요구하는 전문직이 아닌 사람들의 기대에 반해 당연한 특권으로 각인된 전문직 종사자의 사회책임 부재는 사회이슈가 생길 때마다 언론의 가십소재였다.

5.0사회에서 사회와 전문직 종사자와의 관계는 변화해 가고 있다. 지금까지 전문직과 사회 사이에서 보이지 않지만 깊게 자리했던 '계약적 대타협'은 흔들리고 있다. 면허, 규제, 권리의무에 대한 사회적 인식 변화로 앞으로 전문직의 위상은 무너질까? 이는 전문직의 대체 여부에 따라서 가변적이라고 볼 수 있다. 우선 단기적으로 보면 현재의 상태는 쉽게 바뀌지 않을 것이므로 유지될 것이다. 다만 더욱 고도화, 체계화, 효율성 유지를 위해 작은 움직임은 계속 생겨날 것이다.

그러나 중기적으로 보면 대체가 불가피하다. 사회 변혁에 따라 전문직이라 여겼던 지식은 보편화함에 따라서 생겨난 현상이다. 그리고 장기적으로 보면 해체될 것이 당연하다. 왜냐하면 기술 보편화로 새롭고 더 나은 방법이 생겨나고 공유됨에 따라서 전문성에 대한 승복이 더 이상 이뤄지지 않기 때문이다.

그렇다면 '인간 욕망의 총량 불변'의 가설에 따라 필요한 전문직을 누가 대체할 것인가? 혹시나 우려하는 것 즉, 기계가 대체할 것이라는 데 대해서는 안심해도 될 것으로 본다. 인간보다 더 나은 고성능 기계가 활약을 한다 해도, 방법만 다를 뿐 맡은 일은 달라지지 않을 것이기 때문이다. 우스갯소리로 "왓

슨은 자기가 이긴 줄을 모른다"지 않는가.

또 하나 재미있는 것은 대체효과보다 규모효과가 더 크므로 일이 더 늘어 나면서 전문직에 대한 수요는 여전히 남아 있고, 기계와 다른 능력을 갖는 인간이 맡아야 할 일도 여전할 것이라는 점이다. 적어도 인지능력, 감성능력, 작동능력, 윤리적 능력에서 뛰어난 전문가는 사회적으로 존경을 받을 것이다. 그럼에도 불구하고 5.0사회에서는 산업화시대의 전문가와는 거리가 있는 새로운 유형의 전문가가 탄생할 수밖에 없다.

이제 우리 인간은 '스스로 아는 것보다 더 많은 것을 알고 있다'는 점을 간과할 수 없다. 4.0기술로 커버하거나 고도 IT기술로 수용이 되지 않는 지식이 많다. 그리고 기본적으로 인간의 욕망은 아무리 자원이 바닥나더라도 불변일 것을 생각하면 이러한 믿음은 더욱 굳건해진다. 따라서 새로운 서비스에 대한 수요 창출에서 앞장서는 변화된 전문가가 빛을 발휘하게 된다.

2) 사회적 포용

5.0사회 초창기에 새 기술이 활용될 때 직접 혜택을 받는 계층은 아무래도 제한적일 것이다. 예를 들면 고소득자, 소득이 안정적인 자, 고학력자, 지식층, 시간적 여유가 많은 사람, 문화체험이 많은 사람이 먼저 큰 혜택을 받게 될 것이다. 우려되는 것은 바로 이 수혜자 편중으로 인한 역진성 발생이며, 문화예술 연계 소비 격차의 심화이다. 이렇게 결과가 나타난다면 그것은 결국 매력인본주의적 문화예술가치에 역행하는 것이다. 그래서 5.0사회에서는 배제 없이 최저 수준을 포용하는 것이 중요하다.

이 외에도 5.0사회를 매력사회로 바꾸기 위해서는 의도적으로 몇 가지 노력을 추진해야 할 것이다. 우선은 사회통합 기반을 갖춰야 하고, 이를 바탕으

3편. 소셜디자인의 롤, 룰, 툴

로 갈등을 없애고 관리해야 한다. 사회적 갈등요소가 될 수 있는 법제도 정비, 다문화의 정착, 소외계층 끌어안기 등이 우선되어야 한다(武井昭, 1999). 아울러 사회관계자본을 소중하게 여기고 구축하는 과정을 학습 차원에서 거쳐야 한다. 사회공동체 구성원들이 서로 소통하면서 5.0사회를 만들어 가는 공동시동의 과정도 필요하다. 또한, 5.0사회에서 배제가 없도록 하기 위해서 정보 공개, 소외계층 소통, 시민 참여를 활발히 해야 한다.

배제 없는 최저 수준

양극화를 해소하고 포용성을 추진하는 것이 중요한 이유는 양극화 문제가 5.0사회의 걸림돌이기 때문이다. 이를 해소하기 위해서는 소득 양극화, 사회적 관계 격차, 계층 간 교육기회 격차, 직업취득기회 격차라고 하는 격차 장벽을 넘어야 한다. 우리 사회에 만연한 이러한 다면적 격차는 실제로 생각보다 더 크게 사회 진화의 걸림돌이 되고 있다.

왜냐하면 4.0기술혁명에서는 데이터와 지식이 경쟁력의 원천이므로 플랫폼과 생태계 경쟁 중심으로 경쟁방식이 바뀐다. 따라서 이에 대하여 준비를 시켜야 한다(Murat Sönmez, 2018). 노동시장에서 일어날 커다란 변화는 인재상, 고용관계, 노동수요 측면에서 주로 생겨날 전망이다(김주섭 외, 2017). 이러한 변화에 신속 유연하게 대응하기가 어렵기도 하지만, 우리 사회는 '사회적 이동성'이 쉽지 않음을 고려할 때 국가의 포용정책이 특히 중요하다. 예를 들면 사회보장시스템, 정책 유연성을 확보하기 위한 모니터링, 교육기회의 공정한 제공, 이들을 위한 종합적이고 새로운 경제발전 추진 전략이 요구된다.

5.0사회의 매력을 공유하기 위해서는 결국 공평한 기회를 제공하는 데 전략적 우선순위를 두어야 한다. 다시 말해 4.0기술, 사회 격차, 문화 격차, 배제

의 문제를 고려한다면, '모두에게 공평한 기회를' 주는 보완적 정책이 우선시 되어야 한다(Johan Aurik et al., 2018).

4.0기술을 활용해 모두가 공평한 기회를 얻고 경쟁하면서 지속적인 수요를 창출하는 사회로 디자인하는 것이 바람직하다. 모든 사람이 사회적으로 배제 없이 공평한 기회를 얻는 것(opportunity for all)은 특히 생애 모든 과정에서 문화적으로 배제당하지 않는 데 중점을 두는 것이다(Diane Davoine, 2016). 영국은 이러한 사회적 배제 문제를 국가정책으로 삼고 사회적 배제 대책실 (Social Exclusive Unit)을 부처 횡단으로 구성하여 정책팀(Policy Action Team)을 가동하였다(Woods, R. et al., 2004; 天野 敏昭, 2010 재인용). 그리하여 사회적 배제에 대한 문화예술적 접근과 대책은 정책팀이 자국의 문화미디어체육부(DCMS), 예술위원회와 일체가 되어 실시하는 경우가 있다. 여기에서 주목할 시사점은 문화예술적 접근, 부처 횡단적 추진, 정책팀과 기존 조직의 유연한 협력체계에 의해서 정책이 실속 있게 추진된다는 점이다.

그렇다면 5.0사회의 문화적 포용이란 무엇인가. 비유해서 말하면 특히 경제, 도시, 사회 부분에서 일종의 사회활력 윤활유 노릇을 하여 서로 비슷해지기보다 차이가 있음에도 조화롭게 산다는 뜻이다. 5.0세상에서 사람들은 서로 교류를 늘려 감으로써 장벽에 구애받지 않고 관계를 만들어 가고, 협력을 촉진한다(필립 코틀러 외, 이진원 역, 2017, 35).

문화 테라피

문화사회를 디자인하는 과정에서 사회문화적 배려와 포용을 어떻게 접목할 것인가? 접근전략으로서의 사회 치유와 예방은 우선 문화 테라피로서 접근해야 한다. 문화 테라피의 대상이 질병, 고령, 실업, 장해, 국적 등으로 사회에서 배제된 사람들이기 때문이다. 이는 인간의 다양한 여건을 이해하고 문

화적으로 포용하는 것을 뜻한다. 이들을 대상으로 건강, 범죄, 교육, 고용에 대해 문화적으로 접근하는 것이 주요 내용이다. 나아가 선천적인 장애인과 사고로 몸을 다친 장해인을 사회 속에서 함께 도우며 살아가는 것을 목표로 한다.

예를 들면, 런던의 '런던 플랜'은 피부색이나 인종, 국적, 종교, 직업에 대한 사회적 수용력을 높이는 방향으로 적용되고 있다. 이러한 영국정책의 시사점은 단순 포용이 아닌 사회문화적 포용의 대의를 펼친다는 점이다. 사회적 포용으로 장애, 예술, 사회가 공생하는 예는 얼마든지 있지만, Welfare, Well-being, Heal-being, Arts meets care, El Sistema 등에서 잘 나타나고 있다. 문화예술의 카타르시스효과로 치유, 교화, 교육을 추진하는 장벽 없는 접근 (barrier free)을 통한 장애자·고령자 대상의 활동, 접근이 쉬운 네트워크 만들기, NPO활동 장려 등은 그동안 보아 왔던 사회 만들기에서 포용력을 앞세운 전략들이었다. 이 밖에도 '에이블아트(Able Art)'는 문화예술로 인간과 문화의 가능성을 넓혀 가는 매력인본주의사회의 실천 마당이었다. 그런데 이는 인본주의적인 활동인 만큼 대상자들의 자존심을 배려하면서 섬세하게 추진되어야 하고, 결국 문화예술로 자존감, 자기수용을 넓혀 주며 삶의 에너지를 창출시키는 데 기여해야 한다.

2. 사물문화

1) 일상 사물문화

5.0사회에서 4.0기술은 일상적인 삶에 밀접하게 연결되고 있다. 이는 더 이

상 특수한 기술이 아니라 우리들 삶에 보편화된 기술이다. 생활 속으로 당겨진 자동차 완전 자율화는 생활시간의 배분을 바꾼다. 즉 자동차 안에서 많은 시간을 보내는 사람들은 생활패턴을 새로 짜게 된다. 이뿐만 아니라 로봇, 인공지능, 양자컴퓨터(quantum computer), 드론, 3D프린트 등 생활 요소요소에서 질적인 변화를 이끌어 낼 것이다. 인간의 몸에 부착된 웨어러블 기술, 자기추적기술(self-tracking technology)도 신체 변화, 위치, 일상생활 태도를 모두 추적하여 분석하고 있다. 이를 좋은 뜻으로 수치화된 자아(quantified self), 개인해석학(personal analytics)이라고 부른다(하대청, 2017, 158-161). 인간은 이제 마치 커다란 사회 그물망 속의 작은 구성요소가 된 듯하다.

4.0기술이 서로 다른 기술들과 파격적으로 융합하면서 혁신적인 기술플랫폼들이 탄생하고 있다. 이로써 그간 익숙했던 일상의 뒤바뀜 현상이 새롭게 발생하여 보편화하는 것이다. 이는 단지 산업영향에 그치지 않고 생활인의 가치와 규범을 위협한다.

익숙했던 일상의 뒤바뀜은 기술이 인간의 한계를 보완하여 인간적 삶에 도움이 될 것으로 여기기에 참고 받아들일 수 있다. 그러나 이에 따라 기존의 일상과 다르게 전개될 새로운 관계, 능력, 개인의 도덕, 책임, 주체성 이슈는 어떻게 해석될 수 있을까. 사회활동에서는 불가피하게 의료비와 고령화 가정에서의 소통 문제를 해결하려는 요구가 많아질 것이다. 이제는 이를 재정리해야 한다. 예를 들어 생명과학기술이나 인간의 행복과 관련된 4.0기술은 그 기술의 존재가치에 대하여 이해하고 인간적 배려를 함께 적용하지 않으면 안 된다고 본다.

그렇다면 바람직하지 않은 변화에는 어떻게 대응하게 될까. 개개인의 일상적인 움직임이 투명해지면 금융 거래의 보안 약화, 자유로운 일상에 대한 구속, SNS의 악용이 현실화될 수 있다. 이 경우 편리함을 추구하면서 불편함을

3편. 소셜디자인의 룰, 룰, 툴

동시에 감내하는 일이 발생한다. 한편에서는 이러한 일상의 변화를 자연스럽게 즐기는 세대들이 새로 생겨나 마치 새로운 인류처럼 살아갈 것이다. 또 똑똑해진 개인들이 정보와 지식을 확보해 사회질서나 가치관의 변화에 대응하면서 삶을 즐겁게 누리게 될 것이다(Diane Davoine, 2016).

개성 중시와 개인활력

4.0기술의 다양성 덕분에 개성 없는 삶, 즉 '자기 착취적인 삶'은 줄어들까. 인간은 기술의존적 삶을 전개하면서 그동안 무관심했던 자기 착취적인 삶에서 벗어나려 할 것이다. 그동안 인간은 노동 앞에서 때로는 과소평가되고, 때로는 과대평가되면서 자아상실을 스스로 외면해 왔다. 이 같은 삶의 자기 착취 현상은 산업화에서 정보화로 사회 변화를 체감하면서 함께 생겨난 개념의식이다.

그 결과 개성 없이 살게 되었고, 사회관계자본은 연고주의, 관행화, 전관예우로 악용된 채 악습으로 자리 잡았다. 자기 착취의 위험, 자아 피로에 대하여 점차 눈을 뜨면서 4.0기술이 이 문제를 해결해 주는 데 도움이 될 것으로 기대된다(한병철, 2014, 82).

개인의 관계 창조와 활력은 새로운 국면으로 접어든다. 5.0사회에서의 개인은 우선 관계방식의 변화를 맞게 된다. 슈밥도 "4차산업혁명이 불면 인간들의 삶과 일, 인간관계방식이 바뀐다"고 말한 바 있다. 다시 말하면, 기술이 융합된 개인, 경제, 사회, 기업의 활동방식이 바뀌게 된다는 것이다. 관계 변화는 조직문화에서 가장 극명하게 나타나는데 조직의 창의력과 혁신을 위해 조직문화가 유연하게 개편된다. 당연히 계층구조를 벗어나 네트워크 강화 협력 모델화를 추구하게 될 것이며, 수평적 의사결정구조 및 다양한 의견의 표출과 수렴에 적합한 구조로 바뀔 것이다.

결국 이러한 수요를 따라 가치의 개별화가 아닌 횡단 연결과 협동으로 가치를 더욱 증식시키고 공유하게 되면서 사회구성원들의 삶은 극적으로 변화를 맞게 된다. 이런 점에서 사회활력과 개인활력을 키우기 위한 협력모델이 등장하는 계기가 될 수도 있다.

이처럼 관계 창출이 더욱 보편화되면 대인관계에서는 개인맞춤과 활력을 중시하면서 고립감과 스트레스를 배제하는 개성 중시의 환경이 자연스럽게 만들어진다. 이 때문에 소통활력(공동체, 표현력), 미래창의학습력을 위한 4.0기술 투자가 늘어날 것이다(Strategic Social Initiatives, 2018). 좀 더 활동적인 삶의 주체로 자리매김하려는 의도적인 여가문화정책 노력이 생기고 새로운 사회문화정책의 롤로 등장하게 될 것이다.

관계 창조의 일상문화

5.0사회는 일상생활에서 만나는 모든 것들에 문화적인 관점을 녹여 살펴보는 사회를 지향한다. 이를 사물문화(CoT: Culture of Things)라고 부를 수 있겠는데, 이는 사물인터넷 개념과 비슷한 조어이다.

미학에서는 예술사물 또는 사물예술론(Kunst-Dingen)에 관한 논의가 있다. 이는 물건이나 일 등에 예술적 감성을 부여하는 것을 뜻한다. 바꿔 말하면 소소한 예술, 예술의 일상화라고 해석할 수 있다. 이를 AoT(Arts of Things) 개념으로 만들어 볼 경우에는 예술의 융합으로 나타나는 디지로그(Digilog) 또는 아나털(Anatal)이라고 표현할 수도 있다. 이를 확대해서 장르 간 새로운 관계 창출도 사물문화로 말할 수 있다. 이는 예술장르 상호 간에 문화예술에서 4차산업혁명에 대한 적응과 창작자, 소비자의 관계 변화를 결합해서 생겨나는 문화예술 창작소비에서의 기술 적용 모습이다. 결국 다양한 활동, 생활과 연결되어 모든 활동이 문화로 귀결되는 현상이 나타나게 될 것이다.

일상문화의 개념을 좀 더 확대해서 인간들의 삶에 적용해 보면 어떤 일이 가능할까. 4.0기술이 생활 속에서 차지하는 비중이 커지면 인간은 삶의 가치를 좀 더 문화적인 곳에서 찾게 된다. 삶과 일의 모든 것들이 문화적으로 정의되는 것이다. 마치 인터넷이 모든 사물에서 작동하면서 규칙을 만들어 가듯이, 문화가 삶의 규칙을 만들어 가게 된다(Murat Sönmez, 2018). 그런 점에서 5.0사회를 CoT사회라고 부를 수 있겠다.

개인 생활 가운데서 이뤄지는 많은 관계 창조, 관계 창조자 개인의 활동에 문화적인 의미를 부여하면서 사회와 개인이 공진화하도록 환경을 만들어 가는 것이 새로운 롤로 생겨난 것이다. 이제는 일하는 것도 관계노동이며, 관계 창조의 개인화에 맞게 일거리가 만들어지고 제공될 것이다.

이러한 관계를 단순하게 정리하면, 5.0사회에서 인간은 모든 일상 속에서 문화적인 관계를 창조하고, 여기에서 사회관계자본이 생기고, 사회가치를 문화가치와 공진화시키도록 사회가 역할을 해 나가는 것으로 본다.

이렇게 폭넓게 사회문화현상을 볼 때 이제 우리는 4.0기술의 안전성 문제를 준비해야 할 것이다. 앞에서 보았듯이 4차산업혁명 덕분에 개개인 삶의 공간은 무한으로 확장된다. 축적된 데이터, 자율주행, 인공지능 등은 이제 단순한 테스트베드를 넘어서 효율적인 검증시스템으로 작동하고 있다. 이러한 관계의 확장과 더불어 지속·개선되겠지만, 우선 그 안전성에 주의해야 한다. 데이터를 기반으로 하는 실험과 안전성이 보장되어야 기존의 기계적인 학습을 뛰어넘어 4차산업혁명의 성과를 누릴 수 있기 때문이다(Murat Sönmez, 2018).

또한 4.0기술의 진보로 인간 재개조에 대해서도 조심스럽게 접근해 볼 수 있다. 4.0기술의 확산이 정점에 달하면 인간의 위상은 평가저하될 위험이 있다. 여기에는 인간이 도구에 불과할지 모른다는 입장, 인간이 재개조되어야

한다는 입장이 있다. 4.0기술로 포스트휴먼이 출현하다 보면 인간이 재개조된다는 것에 이의를 달기 쉽지 않게 된다. 예를 들어 나노, 바이오, 인지과학, 바이오기술 등을 융합적으로 활용하다 보면 인간의 자연적 한계를 극복할 수 있게 되어 언젠가는 인간이 완전히 개조되리라는 것이다(박찬국, 2017). 이쯤 되면 인간은 창조의 주체가 아니라 기술적으로 조작 가능한 대상일 뿐이다.

그러나 인간은 단순히 물질적 존재만은 아니다. 기술이 해결하지 못하는 인간의 실존적 욕망을 이성적으로 건강하게 구현할 수 있을 것이다. 이 문제는 인간 스스로 해결해야 하는 것이고 결국 4.0기술은 인간의 행복을 위해 진화할 것이라고 믿는다.

이런 관점에서 관계 창조를 위한 새로운 교육학습이 절실해진다. 복잡하게 얽힌 관계 창조를 위해서 어떤 교육학습이 필요할까. 기본적으로 창조성정책의 새로운 개념적 접근이 필요하며, 이는 단순한 취미여가가 아닌 창조적 전문활동으로 이어져야 한다. 이를 위해 공동체활동, IT활용, 언어학습에 치유보완을 추가하는 것이 절대적으로 중요하다. 이를 위해서는 모든 이에게 접근 가능하고 자신감을 주는 교육프로그램이 새롭게 운용되어야 한다. 또한, 가족 단위의 상호돌봄활동이 새롭게 제공되어야 한다. 그런 점에서 관계학습을 추진하는 투자가 사회 각 분야에서 늘어날 필요가 있다.

2) 사물관계 윤리

진화된 르네상스를 가져올 4.0기술로 제한된 소수만이 행복을 누리고 말 염려는 없는가. 실제로 권력과 부를 가진 소수의 행복에 봉사하는 데 그칠 수도 있다. 4.0기술이 인간사 모든 영역에서 모든 이들에게 행복을 줄 수 있을지는 좀 더 두고 봐야 한다. 아울러 인간 정신의 자율성, 인간 존재의 존엄성을

얼마나 지켜 줄지도 함께 생각해 봐야 한다. 그렇다면 사회의 모든 이들에게 행복을 담보하기 위한 제약조건을 잘 챙겨 두어야 할지 모른다.

이런 점에서 우선은 통제 불가능성에 주목해야 한다. 변화된 모습은 어느 수준에 이르면 제도를 뛰어넘는 새로운 트렌드로 자리 잡고 선도적으로 사회를 이끌어 간다. 더구나 기술을 숭배하는 과학논리와 합리성이 절대적인 가치로 올라와 통제가 어려운 사회로 치닫게 될 수도 있다(Strategic Social Initiatives, 2018). 따라서 이런 변화에 맞게 법치와 신뢰를 뒷받침하는 노력이 마련되지 않으면, 변화에 익숙해진 우리 사회에서 시장가치가 압도적인 우위를 차지하면서 새로운 리더십을 쥘 것이다. 클라우스 슈밥조차도 이에 대해서 걱정이 많다(Vinayak Dalmia et al., 2017). 그는 인공지능 발달로 나타날 세상은 물리, 디지털, 생물학적으로 영역이 애매한 '사이버 물리시스템'으로 구축될 것으로 보았다. 이 현상에 관해 새로운 윤리와 법률이 필요하며, 때에 따라서는 도덕적 코드 전체를 재부팅해야 할 수도 있다고 경고한다(Stuart Lauchlan, 2018).

사회가치관의 뒷받침

그렇다면 기술을 인간과 결합하여 보는 윤리적 관점의 도입을 대전제로 해야 하지 않겠는가. 카네기멜런대학교에서는 2016년 인공지능의 윤리만을 연구하는 센터를 만들었다. 이전에 이러한 주제의 발표에 오바마 대통령이 직접 참여한 적도 있다. 그뿐만 아니라 인공지능에 대한 윤리적 틀을 만들기 위하여 페이스북, 구글 등 기술 대기업들이 파트너십을 형성했다. 또 이 분야의 전문가들은 인공지능이 정말 우리 사회에 도움이 되는지를 확인하기 위해 노력하자며 공개적으로 다짐을 하고 나섰다(Vinayak Dalmia et al., 2017). 이들은 인공지능이 가져오는 혜택만큼이나 불신과 위험을 경고하는 도덕적 딜

레마에 대해 신중하게 검토하는 몇몇 사례들이다. 비윤리적으로 진행될 가능성도 있다. 비록 그것이 잠재적인 가능성에 불과하다 하더라도 이를 검토하고 예방하려는 노력은 단순한 도덕규범을 넘어서 이제는 글로벌규범으로 중요하다.

4.0기술과 사회를 보는 관점은 그동안 대부분 기술을 관념적으로 다루는 경향을 띠었다. 그런데 과학기술(STS: Science and Technology Studies)의 기술연구(Technology Studies)는 과학기술과 사회의 관계를 주로 연구한다. 여기에서는 기존 연구와 달리 기술이 어떻게 설계·개발·이용되는지를 탐구하면서 기술과 사회, 기술과 가치, 기술과 도덕을 명확히 구분하려 들지 않는 점을 비판한다. 기술 자체를 인간적인 것과 비인간적인 것이 뒤얽힌 이질적인 결합체 그 자체로 보는 것이다(하대청, 2017, 161). 인간이 만들고 활용하는 기술이 예측하지 못한 영향을 외면할 수는 없다. 우리는 인간, 기술, 사회의 모든 측면을 충분히 예측하고 인간다운 삶의 방향으로 이끌어 가는 관점에서 관계윤리를 살펴봐야 한다.

윤리라고 하는 것은 기본적으로 철학이나 종교에 뿌리를 두고 있어서 태생적으로 기술세계와는 잘 맞지 않는 속성을 지닌다. 예나 지금이나 이 도덕윤리적 딜레마는 거시적 방향 수준에서는 타당하지만 개별 기술 상황으로 들어가면 재조명받아야 하는 규칙들이 많아진다.

예를 들어, 무인운전시스템 때문에 트럭 운전자가 일자리를 잃게 된다. 페이스북이나 구글은 인간의 감정까지 뒤흔들어 놓는다. 유전자 편집으로 디자인되어 태어난 아이는 디자이너가 아빠라고 우길 수도 있다. 로봇끼리 결혼하여 인간의 재산에 대한 소득권을 확보했을 때 인간의 자리는 어디인지, 고도의 사이보그가 정치 리더로 등장할 때 그에게 어떤 정치윤리를 기대할 수 있을지 등 걱정되는 점들이 많다.

이처럼 4차산업혁명의 선두 주자인 생명과학, 인공지능, 기계학습, 데이터, 소셜미디어, 로봇과 같은 모든 영역에서 윤리적인 문제가 곧바로 벽에 부딪히게 될 것이다(David Sangokoya, 2017).

영향과 책임

급격한 네트워크화, 자동화, 지능화로 나타난 4.0기술의 발달과 이 문제에 관련된 인간의 인간됨에 대하여 재검토하지 않을 수 없다. 즉, 이러한 놀라운 변화들을 받아들이는 것을 중요하게 여기는 한편, 이 변화들이 바람직한가에 대해서도 다시 한 번 생각해 봐야 한다.

기술 변화가 사회에 미칠 영향을 평가하는 '기술문화영향평가'를 적극적으로 활용해야 한다. 그래서 새로운 기술연구 개발에 대한 지원으로 기술발전이 가져올 이득과 문제점, 간접적인 영향력을 심도 있게 평가해야 한다. 또 특정기술이 개발되면 사람에게 어떤 영향을 미칠지 검토하는 전문기구를 만들고 잘 이용해야 할 것이다. 이러한 기술 변화를 사회가 함께 결정하면서 영향과 책임을 공유하는 '공동책임사회'를 만들어 가는 것이 바람직하다(손화철, 2017, 125-126).

이 문제들을 정리하려면 4.0기술에 대한 '문화영향평가'의 큰 뜻을 존중해야 한다. 기술 변화가 문화에 미칠 영향을 알아보는 문화영향평가는 4.0기술의 급격한 도입으로 바뀌게 될 인간의 문화 향유와 표현, 문화유산과 문화공동체, 문화다양성과 창조 등에 미치는 영향을 평가하는 일이다.

이를 통해 각 정책 주체는 물론이거니와 정책 대상자인 국민의 입장에서 4.0기술의 영향이 어떻게 나타나는지를 평가하고, 문화예술활동이 자기 표현, 자존심, 문화욕구에 영향을 미치는지를 봐야 한다. 이러한 것은 기본적으로 인본주의 성과와 기술사회문화적 측면에 중점을 두고 이뤄져야 한다.

또 이러한 변화가 자율적으로 일어나고 있는지 주목해야 한다. 아울러 커뮤니티 참가, 맑고 밝은 사회 만들기에 대한 참여 욕구, 기타 문화지표에 해당하는 사항들이 문화 소비자 개개인에 의해 상향적으로 변하고 있는지를 파악해서 체감 수준에까지 이르는지를 평가해야 한다.

이런 점에서 글로벌사회인 5.0사회의 국제 기술거버넌스 조율에 힘을 모아야 한다. 4.0기술의 도입 초창기에는 대개 이러한 변화를 받아들일 것인가, 어떻게 받아들일 것인가, 대응조치는 무엇인가에 논의가 치우친다. 그러나 협력과 대안, 기술개발의 국제성에 대한 것을 주목해야 한다.

기술개발과 관련해서 국제적인 경쟁보다 협력이 중요하므로 국제 기술거버넌스를 구축하고 활용해서 불확실한 미래 대책으로서 지속발전 가능성을 검토하는 것이 필요하다. 예를 들면 전문가 집단에서 자동살상무기 개발이나 인공지능의 여러 가지 가능성에 대한 제한을 요구하는 의견이 나온 바 있다. 원자력 사용에 대한 국제 협의, 기후변화협정과 같은 것 역시 선례가 될 수 있다(손화철, 2017, 128).

산업사회에서는 의사결정해야 할 문제가 생기면 당연히 정부가 개입하였다. 하지만 이제는 개별 정부가 아니라 글로벌 대화가 필요하고, 각국의 정부위원회나 국제기구에서 논의해야 하므로 국제거버넌스의 조율이 기본적으로 요구된다. 거버넌스에서 논의할 목록을 정하고, 각 기술을 평가하여 행동 방향을 정한 후 포럼을 통해서 국제적으로 합의를 해야 문제가 풀리는 것이다.

'블랙 미러'에 비치는 인공지능 생산자와 활용자의 문제를 고려해서 윤리 문제도 검토해야 한다. 4.0기술 이전에 발달한 기술들은 대부분 동력개발이 중점이었다. 그런데 4.0기술에 들어와서는 인공지능처럼 인간 고유의 영역인 지능을 개발하여 인간을 확장한다는 점에서 사뭇 충격이 크다. 이 때문에 인공지능은 단지 개발하는 사람뿐만이 아니라 이를 활용하는 사람의 윤리까지

도 검토할 필요가 있다.

　윤리는 인간의 공존을 위한 규범이므로 단순한 인공지능이 아니라 '착한 슈퍼 인공지능'을 지향해야 하므로 사람들 간의 선한 협의에 바탕을 두고 개발되도록 추진되어야 한다(박충식, 2017, 155-156).

3. 사회관계자본

1) 관계자본의 문화

　4차산업혁명의 순조로운 적응전략을 논의하는 한국개발연구원(KDI)포럼에서는 사회적 자본에 대한 주제를 잡고 경제학자들이 심각하게 논의한 바 있다(한국개발연구원, 2017). 중앙일보의 북유럽 시리즈에서도 사회 저변에 믿고 나눔이 깔려 있어야 4.0기술을 기반으로 지속발전 생태계가 형성된다는 점을 특별히 강조하는 기사를 전면에 다룬 적이 있다. 이는 믿고 나눔의 저변 구축을 중요하게 생각하는 사회문화, 경제적인 접근에 대한 것인데, 결론은 믿고 나눔의 생태계를 최우선적으로 구축해야 한다는 것이다(Gary Coleman, 2016).

믿음이 중요한 사회

　왜, 이 문제가 지금 이토록 중요한가. 무엇보다도 믿음이 중요한 사회로 바뀌기 때문이다. 4.0기술은 아직 겪어 본 적 없는 기술들을 사회에 적용한다. 예를 들어 인공지능, 유전자 편집, 로봇, 나노기술, 무인자동차기술이 사회에 적용될 때 기술에 대한 믿음이 없으면 큰 문제가 생긴다. 이 기술들은 모두 개

개인의 정보, 건강, 인간적인 삶의 기본을 믿고 나누는 활동이기 때문이다. 따라서 운전자가 없는 쇳덩어리 자동차에 보행자의 안전을 담보해야 하고, 드론이 파파라치가 되어도 믿을 수 있어야 한다. 4.0기술을 바탕으로 하는 5.0 사회에서는 이러한 신뢰관계를 바탕으로 약속한 것들을 실천하게 된다. 관련 기술들을 개발하면서 이미 무언의 약속이 엄격하게 이뤄지고 나서야 추진되는 것이 정상이다. 그런데 현실에서는 개발하면서 실수하고 그러면서 깨닫고 롤·룰·툴을 만들어 간다.

이에 대해서는 낙관론과 비관론이 함께 떠돌고 있지만, 기술거버넌스에 대한 신뢰가 4.0기술의 성공에 크게 영향을 미친다는 쪽으로 견해가 좁혀지고 있다. 그런데 유럽에서 GMO(유전자변형생물체) 담당자의 엄격한 교육훈련, 테슬라사와 자가운전자들 간의 논쟁 등을 보면 거버넌스에 대한 신뢰가 어려울 것으로 보인다. 그런데도 우리는 '실패하면서 배우는' 경우가 많다고 위안을 삼는다. 여전히 투명성이나 소통을 강조하더라도 기본적으로 인간의 반응을 예측한다는 것이 그리 쉬운 일은 아니기에 그냥 상식에 의지하고 마는 어리석음을 저지른다. 전문가는 이에 대해 귀담아들어야 할 세 가지를 이야기한다(Conrad von Kameke, 2018). "기술거버넌스를 철저하게 디자인하고, 정치사회적 신뢰를 설계하고, 이와 동시에 거버넌스 프레임이 완벽해야 4.0기술의 이점을 제대로 확보할 수 있다".

아무리 생각해도 5.0사회에서 신뢰의 가치는 정말 중요한 자본임이 틀림없다. 원래 신뢰라고 하는 것은 '정직하고, 사려 깊고, 상식적이고, 투명할 것이라는 믿음'이다. 4차산업혁명에 있어서 진실성은 마이클 젠슨(Michael Jensen)의 말처럼 '생산의 요소'로 작용한다. 예를 들어 제2의 인터넷이라 불리는 블록체인기술의 플랫폼에서는 기술개발과 활용이 바로 인간의 생명, 비용(검색비용, 계약비용, 조정비용) 감소, 투명성으로 연결된다. 그래서 신뢰

구축비용을 별도로 중시한다(돈 탭스콧 외, 박지훈 역, 2018). 신뢰 없이 기술만 앞서가면 물위에 뜬 부초처럼 정착하지 못하거나 열매를 맺지 못한다. 4.0 기술을 단단하게 유지하려면 사회적 관계자본이 잘 마련되어야 한다. 그리고 4.0기술이 확산되어 뿌리내리게 하려면 사회관계자본이 함께 구축되어야 한다.

기술거버넌스는 어떤 점에서 중요한가. 예를 들면 인공지능, 자율주행시스템에 대한 신뢰는 역설적으로 4차산업혁명 기술의 장점인 무한연결, 무한확장으로 생겨난 것이다. 4.0기술은 관계를 확장해 주는 장점이 있는데, 연결로 관계가 생길 때 신뢰를 바탕으로 새로운 관계가 유지·확장되므로 관계에서 신뢰가 가장 중요한 자본이 될 수밖에 없다(Stuart Lauchlan, 2018). 또 4.0기술로 협동관계를 창출하는 것이 새로운 문화활동의 롤이므로 신뢰를 구축하는 활동이 매우 중요하다. 특히 인적 협동, 물적 협동, 신뢰가 필요하며, 의미의 네트워크화는 이제 생산요소이자 자본이다. 이런 점에서 문화활동에 기반을 두고 관계자본을 구축해 전략을 펼치는 것이 매력인본사회를 이끄는 새로운 롤이다.

끝으로, 신뢰를 바탕으로 하는 사회에서 생겨난 관계는 지속적 창발사회로 나아가는 데 주춧돌이 된다. 5.0사회에서는 협력적 거버넌스가 중요한데, 이는 제도적 설계(거버넌스)를 통해 서로 교류·협력하면서 관련 단체들 사이에서 생긴 문제를 해결하는 방식이다. 여기에서 사회관계자본은 협력관계를 굳건하게 유지해 주는 핵심으로 작용한다. 특히 일자리·일거리에서 신뢰는 더욱 긍정적인 창조를 거치면서 확고해진다. 예를 들어 미국 드라마 〈굿 와이프(The Good Wife)〉를 보면 변호사를 재채용하기 위하여 면접하는 장면이 나온다. 전에 주인공과 같은 로펌에서 함께 일했던 변호사 캐리 아고스가 검찰에서 일하다가 강등되어 로펌으로 돌아온 것이다. 그는 다시 채용 과정을 거

치는데 살벌할 정도로 치열한 면접 검증을 치른다. 그리고 그가 어떻게 변화되었는가를 확인하고 난 뒤에야 프로다운 고용인 측과 피고용인 측의 창발적 태도가 연결되어 신뢰가 더욱 굳건해진다.

4.0기술과 사회관계자본

사회를 디자인하는 관점에서 새로운 룰로서 어떤 내용을 담아야 적정한가? 지금까지 이야기한 믿음을 바탕으로 사회적 자본에 대한 논의가 필요하다. 여기에서 사회적 자본이란 5.0사회 속에서 이뤄지는 관계에서 중요하게 여기는 사회관계자본을 말한다. 그리고 사회관계자본이란 공동의 사회문제를 해결하거나 서로의 이익을 실현하기 위해서 조정·협조하는 데 도움이 되고 네트워크, 규범, 신뢰 등과 같이 눈에 보이지 않는 사회적인 자산을 말한다.

사회관계자본과 기술거버넌스의 중요성을 넓게 살펴보면 여러 가지 상황들을 함께 만들어 갈 수 있다. 예를 들면, 사회관계자본과 시민활동의 관계에서 시민활동량이 증가하면 사회관계자본도 더 커진다. 또 문화활동 참여기회가 늘어나면 사회관계자본도 함께 커진다는 것이 여러 논문에서 검증되었다. 결국 사회활력은 사회관계자본 증가에 기여한다고 본다. 이런 점에서 사회관계자본과 협력거버넌스, 개발자와 사용자의 신뢰 그리고 사회적인 룰에 대한 신뢰 확보 장치로서의 법과 공공권력이 새로운 관점에서 매우 중요해지는 것이다.

5.0사회에서 '불신과 시간의 관계'는 전에 볼 수 없던 속도감을 갖기 때문에 시급한 과제로 보인다. 5.0사회는 연결의 혁명이 만들어 낸 사회이다. 이 사회 구조에서 거짓은 순식간에 퍼진다. 더구나 그 거짓에 대한 진실을 확인하는 데는 시간이 오래 걸려 확인될 무렵에는 이미 이미지만 굳어진 채 잊히고 만

다. 일이 이미 발생하고 선의의 피해자를 구제하기 전에 신뢰가 바탕에 구축되어야 이런 부작용이 생기지 않는 건강한 사회로 발전할 수 있다.

신뢰나 윤리가 실종된 사회의 모습을 드라마 〈블랙 미러〉에서 잘 표현하고 있다. 여기에서는 죽은 이가 남겨 놓은 메모를 바탕으로 인공지능 로봇이 탄생하고, 인공지능 칩이 게이머의 뇌신경에 작용하여 인간을 지각이 없는 존재로 만들어 버리는 '윤리 없는 기술만능 사회'가 출현한다. 이러한 것들이야말로 바람직하지 못한 5.0사회의 모습이고, 이 책에서는 그 반대쪽에 아름답게 펼쳐질 모습을 소중하게 다뤄 '핑크 미러'라고 표현하고 있다.

2) 사회관계자본 구축

사회관계자본이 사람에 대한 신뢰, 제도나 법 같은 거시적 차원의 신뢰를 높인다는 점 외에도 사회창의력을 올리는 데 주목해야 한다. 이러한 신뢰가 축적된 사회에서는 거래비용, 불확실성 감소를 위한 활동이 필요 없어진다. 따라서 이 부분의 활동이 그만큼 생산적으로 쓰이게 되므로 사회창의력, 사회 혁신에 도움이 될 것이다. 특히 사회통합이 절실한 사회나 새로운 기술에 대한 적응이 시급한 사회에서 이러한 사회관계자본의 구축은 중요하다.

핑크 미러에 비치는 5.0사회를 위한 새로운 롤은 사회관계자본을 구축하는 것이다. 5.0사회는 당연히 이해관계가 다양하고 복잡해질 것이고, 이러한 특징은 글로벌사회에서 더욱 복잡하게 얽혀 나타날 것이기 때문이다.

4.0기술이 글로벌사회에서 제대로 작동되려면 사회관계자본이 모든 사회에서 공동시동되어야 하며, 그런 점에서 사회관계자본을 '글로벌 공공재'라고 표현하는 것은 무리가 아니다.

특히 5.0사회에서 정부의 롤은 우선 신뢰사회를 만드는 데 두어야 한다. 각

종 이해관계에서 갈등이 생기는데 가뜩이나 정부정책에 대한 신뢰는 그리 높지 않다. 정부의 정책 주체 간 협력을 나타내는 거버넌스 역량은 바로 이러한 신뢰의 바탕에서 커질 수 있다. 따라서 5.0사회에서 정부가 해야 할 역할 가운데 정부신뢰를 키우고 신뢰 하락에 대한 경보 장치를 갖추는 롤에 대해서 강력한 책임을 느껴야 한다. 정부정책에 대한 불신은 특히 과정적 절차에 대한 불신이 크기 때문에 이 점이 중요하다. 정부의 부처 간 횡단협력 없이 정책결정이 이뤄지는 것도 국민들에게 불신을 일으키고 있다. 5.0사회는 열린 융합이 특징인데, 부처 간 폐쇄성, 공공정보 개방 미흡, 시민참여 소통 미흡이 여전히 남아 있으면 힘들어진다.

5.0사회에서 사회관계자본과 규제는 서로 밀접하게 영향을 미친다. 새로운 기술 도입의 사회적 효과에 대한 규제 수준을 어떻게 맞출 것인가는 사회변화기에 언제나 논란의 여지가 있었던 과제이다. 또 기존 사회의 룰 가운데 규제에 대한 신뢰는 낮은 편이었다. 그러나 5.0사회에 들어와서는 규제영향에 대한 본격적인 평가가 필요하다. 새로운 규제 도입에 대해서는 타당성 심사를 하고, 특히 사업자가 아닌 감시자의 관점에서 사회규제가 타당한지 검토해야 한다. 규제에 관련된 법령체계를 단순하게 통합하여 사회구성원 모두가 알기 쉽게 정비해야 한다.

사회 격변이 일어나는 4차산업혁명과 관련해서는 규제 중에서도 자율규제를 확산하는 것이 중요하다. 그동안 산업사회의 정부와 시장에는 각종 타율규제가 퍼져 있었고, 지역사회나 공동체의 자율의식은 상대적으로 미약했다. 시장이나 공동체 협력에 필요한 자발적 협약이나 자율화를 소중하게 여기는 5.0사회에서는 이와 동시에 자율권이나 자율규제권의 남용에도 신경을 써야 한다(한국개발연구원, 2017).

문화 기반 사회관계자본 구축

사회관계자본을 키우는 데에는 문화를 기반으로 하는 사회학습이 도움이 된다. 사람들은 누구나 인생 전반기의 학교교육에서부터 시작해서 평생에 걸쳐 문화 관련 교양을 보완하면서 사회관계자본을 구축하게 된다. 특히 사회교육과정을 보면 사회단체기관들이 협동하면서 이에 관련된 정책을 펼치고 있다. 일본의 경우에는 공민관이 이러한 일에 앞장서고 있다. 한편, 독일의 '일자리 4.0'은 모두 사회학습을 하면서 사회관계자본을 구축해 가는 것으로서 앞에서 이야기한 바 있는 공동시동을 높이는 과정으로 전개된다. 이처럼 미래 세대와 일반 시민들이 신뢰사회에 대한 교육학습기회를 가져 사회연대 공동체가치를 소중하게 여기게 해야 한다. 토론과 협력체험으로 참여를 통해 스스로 신뢰가치를 절감하는 방식으로 추진할 만하다.

이처럼 문화를 기반으로 사회자본이 증진한다는 상관관계를 증명하는 것은 주로 사회학습 프로그램 가운데 문화예술을 소재로 한 것에서 잘 나타난다. 이뿐만 아니라 표현, 쌍방향 교류, 학습으로 이뤄지며, 이러한 활동은 개인 체험과 능력발전에 기여하고, 사회관계 증진의 씨앗이 됨을 알 수 있다. 결국 사회관계활동을 활발하게 이끌어 가는 데 도움이 된다.

따라서 이렇게 협력거버넌스활동을 하는 데는 문화중간지원조직의 역할이 크다. 문화예술의 형성·발전·보호를 목적으로 하는 문화예술공동체 활동에서 주축을 맡은 것이 바로 이 중간지원조직이다. 이는 문화예술공동체의 발전을 위해 노력하고 문화예술시설·예술인·단체들과 협력적 거버넌스를 지원해 주는 조직이다. 예를 들면, 문화재단, 문화원, 문예회관, 도서관 등과 이들의 협의체들이 있다.

여기에서 중점을 두는 활동은 이해집단 간의 갈등을 조정하기 위한 제도적 설계(거버넌스)를 마련하고, 이의 운영을 규정하며, 공동체의 결속과 구성원

간의 교류를 활성화하며, 신뢰와 호혜성을 증진하도록 하는 것이다.

다시 말하면 중간지원조직은 문화공동체의 형성과 발전을 위해 노력하고 지역문화재단이나 문화시설, 문화예술인 및 문화예술단체, 문화 관련 협의체 등 문화거버넌스 차원에서의 협력을 강화하며, 공동체를 위한 문화행사를 개최한다.

사회관계자본 구축의 전략 측면에서 보면 사회연대 강화는 효과가 있는 것으로 이미 검증되었다. 독일의 경우에 디지털화의 급속한 진행이 사회연대를 강화하는 데 크게 영향을 미치고 있어 다양한 전략을 활용하고 있다. 그리고 시민사회의 소통과 참여를 끌어내고, 장벽 없이 정보를 공유하는 개방성, '일자리 4.0'이라고 하는 소통과 참여의 장이 정부신뢰를 높이도록 작용하고 있다. 이처럼 독일은 기술을 다루는 창의적 지식노동자에 대한 재교육을 권리로 인정할 정도로 일거리와 노동자의 삶을 동시에 추구하도록 이끌어 간다(한국개발연구원, 2017, 81).

4.0기술은 연결과 접속의 네트워크 구조로 다양한 사회적 관계를 새롭게 구축하고, 인터넷 플랫폼은 상호신뢰를 바탕으로 이해관계자의 잠재력을 구체화하고 있다. 예를 들면 '일자리 4.0'에 관해서 오랫동안 전문가, 공공시민들이 대화를 하는 과정을 거치면서 신뢰가 더 쌓여 가는 것이다. 앞에서 이야기했듯이 독일의 시민과학(Citizen Science)이나 미래의 집이 5.0사회에 필요한 롤을 제대로 수행하고 있다.

사회적 시장경제에서 신뢰가 구축된 사회문화적 특징이 중요하게 작용한 사례를 독일에서 또 찾아볼 수 있다. 독일에는 사회관계자본의 구축의 롤을 담당하는 활동이 많은 편이다(이종관 외, 2017, 33-45). 과거 1990년대 독일은 '유럽의 환자'라고 불릴 정도로 경제사회가 불안했으나 꾸준한 발전을 통해 최근에는 EU의 경제적 슈퍼스타로 자리 잡고 있다. 4.0기술을 독일에서

처음 시작한 것은 이러한 여건을 바탕으로 한 단계 더 도약하려는 시도로 보인다. 이러한 변화를 가져온 중심에는 독일의 사회적 시장경제에 신뢰가 구축된 사회문화적 특징이 중요하게 작용했다.

우리는 독일 사회의 변화 중심에서 일어난 인간관 변화를 주목해야 한다. 독일 사회는 인간을 산업사회의 호모이코노믹스로 묶어 두지 않고 '문화적 존재'로 새롭게 명확히 인식했다. 또한, 인간의 가치를 드높이기 위해서 개인의 자유와 사회적 연대, 사회적 동반자 관계를 꾸준히 강조해 왔다. 그리고 사회적 시장경제를 기반으로 한 근로자 참여 공동결정을 제도로 정착시키는 개혁들을 계속 일으켰다. 이러한 변화들이 마침내 새로운 토양으로 자리 잡았기 때문에 4차산업혁명 기술을 기반으로 사회 변혁을 일으키는 것이다.

이러한 변화 구축의 역사에서 개인의 자유, 공동체 정신으로 인간을 먼저 생각하는 사회적 윤리와 정신적 도덕질서를 구축한 신뢰사회의 성과가 5.0사회에서 충분히 활용되고 있다.

문화단체 활약

그렇다면 사회관계자본의 구축을 위해 결국 무엇을 중점에 두어야 하는가. 사례들을 검토한 결과 5.0사회에 중요한 역할을 할 사회구성원을 창출하기 위해서는 시민사회의 연대를 강화하는 데 중점을 두는 것이 바람직하다고 본다. 왜냐하면 공동체 구성원들이 서로를 돌보고 사회적 이타심을 키우는 데는 한계가 있기 때문이다. 또한 각종 사회문화단체가 참여하여 시민사회를 확장하도록 하는 역할을 맡아야 한다. 이를 위해서 시민들의 창조 활동, 참여 활동, 교양 개발에 주력하는 것이 바람직하다. 예를 들면 프랑스에서는 예술교육 학습으로 국가의 대의, 비판의식과 취향학습 강화, 아마추어예술활동을 장려하고 있다. 또 일본에서도 학습시스템, 스포츠, 문화여가, 취미, 자원봉사

활동에 많은 기관이 참여하여 사회관계자본을 구축하고 미래 사회에 대응하는 시민을 키워 가고 있다.

그 밖에 '창조성+α' 정책으로 추진하는 것이 5.0사회 적응에 도움이 된다. 이는 단지 취미여가가 아닌 창조적 전문활동을 키워 가는 것으로 요구된다. 앞에서 살펴보았듯이 공동체활동, IT 활용, 언어학습, 가족단위활동을 일상화하도록 추진한다. 이때 비용, 접근성, 자신감, 강사를 고려해야 한다. 또한 효율적 접근방안으로 맛보기세션 운영, 경험담 제공, 단기프로그램 개발을 도입해 시간을 활용하는 것이 전략상 바람직하다.

또한 지역문화공동체에 도움이 되는 활동이 저절로 많아질 것인데 특히 자발적 참여로 행복을 나누는 단체활동이 자연스럽게 늘어나도록 해야 한다. 이는 개인의 자기계발, 문화예술 풍요, 지적 자극, 창의적 즐거움을 늘리는 것이 목적이기 때문이다. 이로써 문화예술 수요와 공급에 매개 역할을 하게 되는 효과도 거둘 수 있다. 이러한 활동들은 자연스럽게 자발적 활동→공동체활동→창작자로 전환되면서 확장된다. 여기에 참여하는 방식은 다양하게 이뤄질 수 있다. 예를 들면, 예술가+주민, 공공단체+주민단체, 코디네이터+주민, 행정+큐레이터+주민 등이 지역사회의 사회적 자본을 늘려 가는 데 도움이 되도록 형성되는 것이 바람직하다. 이러한 것은 장기적으로 문화사회 구축으로 이어지며, 결국 지역문화전략과 지역사회가 공진화되도록 돕는 사회관계자본 정책으로 작용한다. 여기에서 지방자치단체의 새로운 롤을 모델화

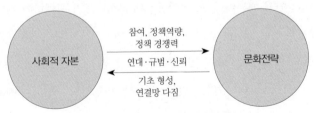

〈그림〉 사회적 자본과 문화전략의 상호영향

하는 일들을 찾아서 참여기회와 문화민주주의 활성화에 기여하고, 문화 소비와 생산의 사회적 순환을 원활하게 할 수 있다. 이러한 접근은 '소셜디자인 관점'에서 볼 때 영국은 사회적 포섭으로, 호주는 국가복지정책으로, 일본은 지속 가능한 성장정책으로 다루고 있는데, 이들은 모두 문화정책과 상호영향을 미치는 관계에 있다(이흥재, 2013).

8장 룰, 사회적 구조 디자인

기술이 새로운 사회가치를 창출하기 위해서는 공진화전략을 구조적으로 디자인해야 한다. 생태계가 가치관이 서로 다름을 수용하고, 사회문제를 해결하기 위한 협동룰의 공진화 지형도를 그린다. 이어서 지속발전 가능한 공진화 생태계를 전략적으로 구축한다.

1. 공진화 지형도

1) 지형도 그리기

4.0기술이 가져오는 사회 변화를 계기로 삼아 사회적 구조를 디자인하는 것은 기술사회와 문화예술의 새로운 지형도를 그려 보는 의미가 있다. 이 책에서는 사회의 모습을 다분히 긍정적인 '핑크빛'으로 보고 있으며 이를 재디자인하려는 목적을 담고 있다. 이러한 논의를 펼치는 이유는 바로 기술과 사회가 새로운 가치(문화)를 창출하기 위한 공진화전략을 어떻게 구조적으로 디자인할 것인가에 대한 관심 때문이다.

공진화를 지향하는 관점에서는 생태계 전반에 걸쳐 각 주체가 가치관이 서로 다름을 수용하고, 협동하는 룰을 만들어 나아간다. 기술을 활용해서 어떻게 사회문제를 해결할지 공진화 지형도를 그리고, 지속발전 가능한 공진화 생태계를 구축하는 데 중점을 둔다.

여기에서 4.0 미래기술에 기반을 둔 사회가 지향하는 것은 '기술과 사회의 아름다운 공진화'이다. 그러므로 무엇보다도 기술을 매개로 인간의 원초적 감성을 최대한 활용하는 창발적 경영 접근전략을 염두에 두고 있다. 그런데 수많은 사회문제를 문화전략만으로 해결하려는 시도는 사실상 쉽지 않다. 따라서 인간과 사회와 기술이 아름답게 공진화하려는 시도는 인간이 주도적으로 협력해서 지속발전 가능하도록 하는 틀을 만드는 것에 일차 목표를 두고 있다. 여기에서는 이것을 소셜디자인이라고 부른다.

적응 지형도를 그린다는 것은 무엇인가. 적응 지형도(Fitness Landscape, Adaptive Topography)는 새로운 기술이 환경과 어떻게 적응하면서 변하는가를 나타낸다. 따라서 환경조건과의 적응적 관계에 초점을 두고 있으며, 이

는 진화된 모습으로 나타날 과정과 결과를 예측하는 지도이다.

원래 생물학에서 활용하는 이 개념은 사회분야에 도입·적용되어 진화를 시각화하고, 예측하는 방법을 제시한다. 따라서 사회공진화를 5.0사회의 룰로 간주하고, 이것이 미래에 진화된 사회모습으로 어떻게 나타날지를 설명하는 데 활용된다. 이를 바탕으로 지속발전이 가능한 공진화사회를 구축하는 전략을 전개할 수 있다.

그렇다면 공진화 지형도는 어떻게 사용되는가. 우리는 새로운 기술을 만나 생태계가 변하는 모습들을 지형도로 그려 보면서 여러 가지 현상과 전략을 음미할 수 있다(小林敦, 2013, 50-51).

우리는 기술과 사회를 따로 구분해서 생각하지 말아야 한다. 기술은 각종 사물과 인간의 관계에 영향을 미치고, 사회는 인간과 인간의 관계에 대하여 서로 영향을 주고받으면서 관계를 변화시킨다. 기술과 인간의 복잡한 상호관계에서 인간은 기술을 능동적으로 관리하기 위한 활동을 주체적으로 펼쳐가는 것으로 생각되므로 늘 인본주의적 접근이 우선순위를 차지한다.

상호관계가 변하는 과정에서 현상을 과도하게 일반화하거나 추상화하는 것도 피해야 한다. 또한 복잡하기 그지없는 각각의 특정 상황을 예의주시하며 상세한 경험적 연구에 기반해서 논의해야 한다. 그랬을 때 비로소 기술의 내용이나 형성·변화가 사회와의 복잡한 관계를 특징으로 나타나는 것을 음미할 수 있다. 그리고 몇몇 기술의 형성과정에 관한 주체들의 활동을 특정해서, 각각의 상호작용을 파악한다. 또한, 기술의 형성과정에서 영향을 미치는 제도적·구조적 요인을 확인하고 그 작용 제약 등의 가변성을 음미한다. 마지막으로 이러한 고찰들을 통합해서 다양한 주체, 물적 존재, 제도적·구조적 상호작용에 유의하며 사례연구로서 재구축을 시도한다(Narayan Toolan, 2016).

적응 지형도 활용

공진화 지형도는 어떻게 이해할 수 있는가. 앞에서 보았듯이 4차산업혁명을 계기로 사회의 모든 분야가 재구성되는 환경이 조성되었고, 우리 사회의 생태계에 실질적으로 영향을 미치게 된다. 모든 산업과 조직은 다양한 형태로 변화하며, 기존의 사회 네트워크가 유지될지 새로운 형태가 나타날지는 두고 봐야 한다.

특히 새로운 기술의 도입과 전에 없던 사회를 디자인하는 데 지형도를 적용하기 위해서는 적응 지형도 개념으로 활용하는 것이 바람직하다. 여기에서 적응개념은 어떤 상황에 어울리는 것과 일치하는 것을 가리킨다. 생태학에서 적응은 생물이 어떤 환경에서 생활하는 데 유리한 형질을 가졌는지, 혹은 생존과 번식에 유리한 형질을 가졌는지를 말한다. 이러한 점들을 사회에 연관해서 적응·발전 전략에 직접 활용이 가능할 것으로 본다. 다시 말하면, 생물 시스템과 사회 생태계가 본래부터 가지고 있던 '적응력' 또는 앞에서 이야기한 순화력(醇化力)을 활용하면 된다. 그럼으로써 기존과 같은 극복형 기술이 가져오는 문제점을 해결하고 지속발전 가능한 미래를 지향하는 '생태적응사회(ecosystem adaptability society) 만들기'로 디자인할 수 있다. 이것이야말로 공진화에 가까운 것이다.

그동안 인간은 사회의 모든 문제를 주로 '기술'에 의존해서 극복해 왔다. 그런데 이러한 극복형 기술은 다른 한편으로 새로운 사회문제를 전 세계적으로 불러일으키고 있다. 결국 기술만능의 문제 해결은 한계가 있다고 보고, 생태계를 존중하면서 접근하는 지속발전전략을 심도 있게 추구해야 하는 상황이다. 그렇지 않고 예전과 같은 방식으로 4.0기술에 의존하게 되면 생태계 파괴 상황으로 내몰리게 될 것이다.

공진화와 관련된 이론에서는 시간이 흐름에 따라서 전략뿐만 아니라 개체

의 특성도 진화한다고 본다. 사회문화활동의 주체들도 지난 고도성장시대를 거치면서 특성이 많이 바뀌었다. 또한 사회도 복잡한 형태로 네트워크를 이루며 발전과 변화를 거듭했다. 그에 따라서 공진화를 가져오는 규칙이나 룰도 자연히 뒤따라 바뀌게 된다.

이제 '진화된 르네상스'의 지속발전을 위해서 그리고 새로운 생태계 구축을 위해서 지형도를 그려 보아야 한다. 이왕이면 바람직한 미래 생태계를 그려야 한다. 룰을 만들기 위해 해야 할 일은 거시적 관점에서 살펴볼 수 있다. 먼저, 4차산업기술이 사회생태계와 조화롭게 공진화하도록 하기 위하여 적응력 메커니즘을 파악해야 한다. 그리고 적응력을 기반으로 다양한 산업과 생태계 관리에 도움이 되는 적응형 기술을 개발해야 한다. 그다음 사회 전반에 걸쳐서 적응형 기술 도입을 위한 사회의 룰을 시스템으로 구축한다(東北大学生態適応グローバルCOE, 2013). 그런 점에서 여기에서 말하는 공진화 지형도 개념을 공진화를 위한 적응논리로 해석해도 무방하다. 환경조건이 변하면 이에 대하여 롤, 룰, 툴을 만들어 적응하면서 지속발전하는 것이다. 따라서 저해요인, 촉진요인, 기반요소, 공진화 지식, 공진화 혁신, 공진화 치유, 생태계 취약요소 해결, 공진화 의식 및 가치관과 태도 공유와 같은 개념도 함께 논의하면서 지형도를 만들어야 한다.

2) 생태계 지형도

진화 가운데서 가장 큰 진화를 대진화라고 하는데, 이것이 이뤄지는 데는 큰 계기가 있기 마련이다. 최근에 일어난 4차산업혁명과 ICT가 대진화의 툴이 될 것으로 보인다. 공진화는 지속발전을 하는 데 있어서 중요한데도 불구하고 수요 창출이 없어서 도약하기 어려울 수가 있다. 그러므로 4차산업혁명

을 활용하여 지속발전하기 위한 협력적 공진화를 도모해야 한다. 결국 기술가치가 5.0사회의 생태계 지형도에서 매우 중요하다(최계영, 2017).

기술가치

이처럼 4.0기술은 공진화 지형도의 중심에서 다른 활동과 연계되면서 지속발전을 담보할 수 있게 된다. 그렇다면, 공진화로 지속발전을 가능하게 하려면 어떻게 해야 하는가? 혹시 어떠한 조건이 필요한 것은 아닐까?

단지 사회가 '지속 가능한 발전'의 의미를 갖고 바람직한 방향으로 변화하는 것만으로 4차산업혁명기술과 사회가 공진화한다고 단정할 수는 없다. 이에 덧붙여서 지구환경을 중시한다든가, 사회 격차에 가슴 아파하며 사회적으로 관심을 둔다든가 하는 것이 함께 뒷받침되어야 가능하다. 바로 이러한 변화가 함께 일면서 공진화의 조건들을 이룬다.

이를 실천하기 위해서는 사회 전반에 지속발전 가능한 조건을 몇 가지 충족해야 한다. 다시 말하면, 무엇보다도 4.0기술이 진화시스템을 확실하게 마련해야 한다. 그리고 4.0기술을 맡은 집단들이 소중하게 여기는 가치관들이 사회 전반의 가치관으로 폭넓게 받아들여지고 활동에 반영되어야 한다. 이 위에 4.0기술가치 요소가 갖춰져야 한다.

〈표〉 기술가치 요소의 역할과 전략

기술가치 요소	역할과 전략
네트워크	4.0기술사회의 근간을 이루는 네트워크 인프라를 확보함
데이터	데이터 구축, 개발, 유통, 활용에 걸친 빅데이터 지원체계 마련
규제	포괄적 네거티브 규제로 전환하고 혁신적 규제체계 설계
인재	지능화기술 핵심인재를 양성, 전문인력 교육 확대 및 해외인재 유치
교육	융합교육 활성화, 맞춤형 교육 실현 등 교육체계 개편
일자리	일자리 예측을 통한 취업지원 강화, 고용보험 실업급여 개편
사회윤리	사이버 안전망 강화, 매력인본윤리 정립

4.0기술 기반의 5.0사회 생태계 조성에 관련된 기술가치는 〈표〉와 같이 구성될 것으로 보이며, 이와 마찬가지로 생태계 지형도에 역할과 전략이 명시되어야 한다.

지속발전 가능한 또 하나의 조건은 4.0기술의 사회가치에 대하여 정확히 평가하고 성과를 내는 것이다. 그래야 4.0기술이나 그 담당집단에 대하여 사회적 신뢰감이 생겨난다.

이러한 논의는 일반적인 기술과 사회가 공진화하기 위한 조건들이라고 논의되던 사항들이다. 따라서 4.0기술혁명이라고 하는 새로운 변화가 사회와 공진화하기 위한 필수조건으로 특히 유의해서 살펴보아야 하는 사회가치도 절대 소홀히 하면 안 된다.

이러한 논의를 좀 더 직접적으로 표현해 보면, 공진화에 대한 기대가 없으면 신뢰가 없고, 그 결과 공진화는 당연히 이뤄질 수가 없다는 점이다. 아울러, 4.0기술은 그 기술가치를 사회에 확산시키는 것과 동시에 사회가치를 기술에 반영해야 한다. 그리고 이러한 활동들이 진화시스템으로부터 일탈하지 않도록 해야 한다.

또한 지형도의 개체들이 동적으로 변하면서 환경에 적응하는 과정을 살펴보아야 한다. 공진화 알고리즘은, 종래의 진화적 계산에 의해서 정적으로 주어진 적응도 함수를 사용하지 않고, 개체들이 미치는 영향을 따라서 동적으로 적응도가 결정된다. 즉, 정적으로 주어진 사회환경이 아니라 지속적으로 변하는 사회환경에서 개체 상호 간의 영향에 맞춰 가면서 적응하는 동적인 입장이다.

또한 적응도지형은 상황, 세대에 따라서도 동적으로 변화한다. 즉, 적응도지형은 여러 가지 요건에 따라서 변화하며, 5.0사회에서는 무한연결이라고 하는 환경에 크게 영향을 받는다고 본다.

ICT 기반 재배치

4.0기술의 원천인 ICT는 5.0사회의 공진화 생태계를 디자인하는 데 소중한 기반요소로 작용하고 있다. 인터넷에서 시작하여 확장된 4.0기술은 여전히 인터넷과 함께 역사적으로 진화하고 있다. 2020년에는 500억대에 이를 것으로 예상되는 인터넷 단말기의 증가도 놀랍지만, 사물인터넷은 이미 비즈니스는 물론 산업분야에 혁명적인 영향을 미치고 있다. 우리 사회는 앞으로도 인터넷에 기반한 산업혁명의 중심에서 인터넷의 영향을 받을 것이다. 또 디지털화된 정보유통 기반으로서의 인터넷 이용과 함께 모바일도 계속 발전할 것이다.

이제 5.0사회에서 공진화를 꾀하려면 인터넷 기반 생활에서 기반리소스의 신뢰성과 안정성을 확보하는 것이 무엇보다 중요해진다. 인터넷 이용을 둘러싼 환경은 이렇듯 5.0사회 문화정책의 여러 영역에 걸쳐서 매우 중요한 부분으로서 생태계 디자인의 바탕으로 간주되고 있다. 5.0사회가 기대하는 건전성과 계속성을 유지하기 위해서 지형도에 이러한 개념이 나타나게 되는 것은 바로 ICT가 바탕이기 때문이다.

우리나라는 이미 ICT 강국으로서 디지털 융합의 기틀을 운용하고 있다. 4차산업혁명의 선발국이 되지는 못하지만 ICT의 강점을 살려 갈 수가 있다(최계영, 2017). 앞에서도 살펴봤듯이 4.0기술은 사회문화에 강력한 영향을 미치고, 과거에 쌓여 온 사회문제를 개혁하며, 미래 터전을 지속 공진화하는 댓돌이 될 것으로 본다. 4차산업혁명은 실제로 독일과 같은 선진국에서 시작되어 생활로 연결되고 있다.

그런데 이는 몇 가지 전제조건을 실현하고 강력하게 기반을 조성해야 가능한 일이다. 이러한 관점에서 이 책에서는 4차산업혁명을 우리 사회 리셋과정의 중요한 디딤돌로 간주하고, 사회문화적 관점에서 추진하여, 지속발전 가

능한 공진화 생태계를 만들어 가는 전략적인 접근을 제시한다.

소셜디자인에 있어서 ICT기술은 사회와 어떻게 상호작용을 하며, 공진화 생태계를 변화시킬까. 어떤 형태의 공진화인가에 따라서 다르겠지만, 일단 공진화가 일어날 수 있는 것은 공진화 생태계에 가족유사성 형질이 존재하거나, 공감각을 갖는 상황이 뒷받침되었기 때문이다. 이는 반드시 공진화가 쉽게 될 수 있는 조건은 아니지만 융합이 잘 이뤄질 수 있는 환경을 만드는 데 유리하게 작용하는 것으로 오랫동안의 미학 역사에서 나타난 현상들이다.

공진화란 어느 생물의 종과 그 동종 또는 다른 종 간의 상호작용에 의해 나타나는 진화현상이고, 사회적 공진화는 활동 주체들의 상호작용이 앞에서 살펴 본 '융합', '관계'를 통해서 나타나는 것이다. 즉 활동 주체 간의 상호작용은 융합, 교류(신뢰)로 생겨난다. 이것을 바탕으로 해서 지속적 발전 관계(관계 창조)를 만들어 가기 때문에 공진화가 5.0사회에서 중요한 것이다.

생물학에서 주로 연구되던 공진화 개념은 경영뿐만 아니라 사회문화에도 도입되어 논의된다. 예를 들면, 이는 실리콘밸리에서 일어나는 하이테크산업과 대학교육연구기관과의 협조관계를 설명하는 데 활용된 바 있다. 또한 인지과학에서도 창조적인 커뮤니케이션이 개체의 학습과 집단의 공진화를 가져오는 현상을 포착하는 데 공진화 개념을 사용했다.

이 같은 공진화 연구 사례는 기술과 사회의 상호작용이나 지형도 재배치가 나타나는 것을 설명하는 데도 응용할 수 있다. 즉 4.0기술의 혁명적 도입이 사회 디자이너와 만나 여러 과정을 거치면서 공진화하는 결과를 설명한다(David Sangokoya, 2017). 예를 들면, 주체인 디자이너와 객체인 유저가 서로 맞대결을 하지 않고 공생하는 경우가 생긴다는 것이다. 여기에서 새로운 기술지식이 생겨나고 결국은 사회 재배치로 발전한다.

이러한 공진화 논의를 바탕으로 생각건대, 기술과 사회의 공진화는 기술

을 매개로 하는 다양한 활동체험을 반복하는 과정에서 주체(디자이너, 기술)와 객체(유저, 커뮤니티)의 상호작용을 거치면서 새로운 관계로 거듭난다. 그리고 기술을 디자인하여 불안정한 일상세계에 새로운 주체적 역할과 질서를 창조하여 결국은 기존의 활동 주체가 재배치되는 것으로 나타난다(小林 敦, 2013, 52).

2. 공진화 생태계 구조

1) 공진화의 단계

공진화이론은 당초 생물의 생태환경 분석연구에서 시작되었고 인간의 생태환경을 분석하게 되면서 생물과 환경을 연구하는 에코시스템이 기본분석 단위가 되었다. 인간과 환경의 관계는 당초 연구에서부터 세 가지 방식에 의존하는 것으로 보았다. 먼저 공생방식(coexistence)인데, 이는 함께 존재하는 데 무리가 없는(existing together) 상태이다. 예를 들면, 도시가 인공적으로 발전하는 데는 자연, 물, 환경에 반드시 의존하듯이 에코시스템에 있어서는 어떤 공생관계시스템 유지가 반드시 필요하다는 것이다. 그다음의 관계방식은 공적응(coadaptation)이다. 이는 서로를 맞춰 가면서(fitting together) 상호 노력하여 지속적으로 성장을 해 나가는 것이다. 그리고 공진화(coevolution)는 쌍방이 상호접촉발전(changing together)하면서 적극적으로 변화하는 것이다. 이 공진화에 이르러서 비로소 함께 진화하는 동태적 발전관계를 갖게 된다.

이 관계방식은 5.0사회에서 다양한 사회 변화, 특히 정보화와 융합지능화

를 거치면서 대개 다양한 모습으로 전략을 바꾸며 활동하는 사회의 각 주체를 설명하는 데 적합하다. 예를 들면, 문화콘텐츠의 환경이 점차 융합 개념의 특징을 살려 이를 받아들이고 발전하는 것도 이 관점에서 설명할 수 있다(이홍재, 2011). 콘텐츠 융합환경이 가치 강화, 가치사슬의 기회를 만들어 가면서 콘텐츠 생태계가 공존(cross platform), 공생(symbiotic relationship), 공진화(coevolution)를 하며 발전하는 것이다.

이러한 논의들을 일반 경영에 적용해서 보면, 조직 전체의 자원 관리(ERP: Enterprise Resource Planning)를 중심으로 한 정보화 사회에 있어서 기업체의 발전 형태를 보는 관점도 있다. 이 경우는 생태계 개념에 따라서 생태계환경, 외부환경의 변화와 기업의 전략이 공진화되는 것으로 보고, 고객의 니즈와 발상 등을 내생화시키는 것이 중요하다고 논의하고 있다(류준호 외, 2010).

공진화의 응용에 대해 좀 더 논의하자면 공진화방식 또는 계기에 따라서 경쟁적, 협동적, 이타적 공진화로 유형화하여 살펴볼 수 있다. 또는 이 세 가지를 상호작용의 범위나 정의를 달리해서 단순히 경합형, 협력형의 두 종류로 나누는 관점도 있다.

협력 공진화

우리가 주로 살펴보고 있는 복잡하기 그지없는 5.0성숙사회에서는 협력형 공진화가 중요한 의미를 갖는다. 지난 3.0사회에서는 치열한 경쟁으로 맺어진 상호작용 속에서 승자가 되기 위해 당연히 경합적인 관계가 형성되었다. 즉 효율성을 목표로 삼고 경쟁에서의 효율성 추구 능력을 평가 기준으로 삼았다. 그러나 4.0기술 기반의 무한연결사회에서는 서로 협조해서 수확 체증을 이뤄 가는 데 중점을 두므로 상호협조형으로 생태계 공진화가 이뤄지는

것을 자연스러운 것으로 본다.

협력형 공진화는 개체 간의 관계가 서로의 이익에 기반한 상리공생(相利共生)인 데 비해서, 경합형 공진화는 한편의 적응도가 증가하면 다른 편의 것이 감소하는 관계이다. 다시 말하면 한쪽이 승리하면 다른 쪽은 반드시 패배하는 경합형에서, 모두가 함께 공진화하는 협력형으로 나아가는 전략이 채택되는 것이다. 복잡한 융합이 최고전략인 성숙사회에서 공존, 공생, 공진화의 순화(醇化)를 위해서는 당연히 협력형이 선호될 것이다. 주체들의 입장에서는 이런 관계를 지속·발전하기 위해서라도 당연히 협력형으로 가게 된다.

그러면 이 같은 협력형 관계가 공진화에서 어떻게 생기고 그 관계를 변화시키면서 진화게임을 벌이는가. 이른바 공진화를 설명할 수 있는 룰은 무엇인가. 사회가 어떠한 형태로 생태계를 지속하고, 또는 발전한다 해도 거기에도 공진화는 규칙이 있고, 이 규칙은 활동에 참여한 객체들에게 영향을 준다. 또 객체들의 활동에 영향을 받아 사회에 새로운 룰로 자리매김하게 된다.

그 요인이라고 논의되는 것 가운데 하나가 네트워크 개념이다. 앞에서도 단편적으로 논의되었지만 특히 개체 간의 상호작용으로 생겨난 동적인 네트워크관계가 중요하다. 상호관계가 불만족스러운 결과를 가져온다면 개체는 관계를 끊어 버리고 다른 파트너와 상호관계를 맺어 유리하게 진행하려고 할 것이기 때문이다. 그런 점에서 집단의 성장, 즉 네트워크의 성장이 중요한 의미를 갖는다. 결국 모든 네트워크 기반 협력은 공진화 생태계에 의미 있게 작용한다고 본다.

공진화는 몇 가지 단계를 거쳐 진행되고, 그 단계에 적합한 행동을 전략적으로 개발하면서 이뤄진다. 이를 공진화의 국면 또는 단계라고 부를 수 있다. 결국 단계적 공진화가 일어나면서 그때그때에 맞는 전략적 선택이 이뤄지는 것이다.

3단계

우리 사회는 공진화를 진행하면서 생태계 전반에 몇 가지 국면 또는 단계를 거치게 되어 있다. 물론 행동전략이나 여건이 경쟁적인가 협력적인가에 따라서 조금씩 차이가 있고, 게임이 어떻게 전개되는가에 의해 달리 적용될 수는 있다. 그렇지만 기본적으로는 행동(시동)이 일어나고 난 뒤 행동진화, 네트워크진화의 단계를 거치게 된다. 그리고 각 단계에서는 다음과 같은 행동이 나타난다. 첫 번째 행동단계에서는 시동에 의해 공통의지와 혁신을 인식한 후 행동을 하고 행동전략을 추진하게 된다. 그 뒤 두 번째 행동진화단계에서는 혁신을 하면서 행동이 진화한다. 이때 행동진화와 혁신의 확산을 볼 수 있다. 세 번째 네트워크진화단계에서는 전략적으로 선택한 행동이 뿌리를 내리고 검증, 네트워크 진화로 나아가게 된다.

1단계 행동 단계에서는 생태계 공진화를 위해 의지와 인식을 함께 하면서 공통 가능성을 찾는다. 5.0사회를 어떻게 이해하고, 문제가 무엇인가를 함께 살펴 혁신가치를 공감하는 것이다. 이때 추진 주체는 자기의식과 가치관 등 모든 것을 열어 두고 미래지향적으로 맞춰 가거나 융합한다. 이를 위해서 문제 인식, 의지 표출, 의지 반영, 협동적 체험(collaborate experience)을 함께 하면서 공감대를 깊게 다진다. 이때 만일 게임방식으로 문제를 해결하려는 경우라면 경쟁하는 주체들과 싸움하는 상황을 설정하고 전투의지를 불태우는 과정이라 할 수 있다.

〈표〉 공진화의 단계

단계	행동
1단계: 행동	– 공통의지, 혁신 인식 – 행동, 행동전략
2단계: 행동진화	– 행동진화, 혁신 확산
3단계: 네트워크진화	– 뿌리내리고 조정, 검증, 네트워크 진화

1단계 전반부에서 이러한 인식이 끝난 뒤에는 후반부에서 실제 행동을 추진하면서 미래의 가능성에 맞춰 의식 있게 행동전략을 개발하게 된다. 이때 추진 주체는 협동이 가능하거나 경쟁에서 이길 수 있는 패턴을 표준화한다. 그리고 활용할 지혜나 행동 방향을 명시적으로 가시화(visualization)한다. 만일 혁신을 목표로 하는 행동이라면 이때는 새로운 것을 받아들이고 낡은 것을 변용시키는 전략을 당연히 갖추게 된다.

2단계는 행동진화 단계이다. 이 단계에서 중점을 두는 행동은 혁신과 이의 확산이다. 새롭게 혁신할 것을 정하고 실천하여 미래를 개척하는 것이다. 구체적으로 새로운 것을 향한 프로토콜을 작성하고, 조직을 설계한다. 또한 교육학습으로 조직에 지혜를 늘리고, 추진 과제를 찾으며, 적응 프로세스를 명확히 하면서 행동전략을 수정해 나간다. 이때 만일 5.0사회환경에 맞게 새로운 시스템과의 융합적인 협력 행동을 해야 한다면, 조직화에서는 특히 혁신 지혜를 매뉴얼로 만들고 성과 예상 지점의 청사진을 정확히 확보해야 한다. 또한 경쟁적 게임상황에서 추진하는 혁신이라면 인접 행동 주체들과의 적응도를 비교하여 성과 획득이 많은 주체의 행동전략을 보아 가며 행동전략을 수정할 수 있다.

3단계는 네트워크 진화 단계이다. 이때는 5.0사회환경 속에 새로운 것을 확실히 뿌리내리고, 전체적인 틀 속에서 행동을 시작하는 단계이다. 앞에서 이뤄 낸 각 국면과 연계시켜 적절한 행동으로 진화하는 모습을 전개하게 된다. 이러한 진화국면이 달성되었는지 여부를 검증(평가·분석·고찰·개선)하고, 이에 기초해서 성공적인 체험을 기반으로 새로운 개선과 도전의 협력적 공진화를 이어 간다.

2) 문화콘텐츠의 공진화 지형[*]

문화콘텐츠산업이 4.0기술을 수용하게 되면 이전과는 사뭇 다른 경쟁력이 생겨난다. 4.0기술이라고 묶어서 표현하는 기술들 가운데서 문화콘텐츠에 큰 영향을 미칠 수 있는 기술을 중심으로 재편되어 문화콘텐츠산업이 보다 더 경쟁력 있는 산업으로 커 나갈 것이기 때문이다. 이제 4차산업혁명은 선택사항이 아니다. 서둘러 판단컨대 산업뿐만 아니라 사회 전반에 걸쳐 수용해야 할 필수사항이다. 그렇다면 4.0기술을 수용해서 문화콘텐츠정책을 어떻게 개발하고 지원할 것인가?

4.0기술 지형도

4.0기술에 따라서 문화콘텐츠산업의 지형도는 바뀌고, 정책의 큰 틀도 재구성되는 전환기를 맞게 된다. 4.0기술을 기반으로 하는 경쟁력은 이전과는 사뭇 다르게 나타나면서 영향을 미친다. 이전에는 투입에서 성과에 이르는 과정이 단순선형적이었다면, 4.0기술시대의 경쟁력 구조는 복합순환구조로 변화한다. 즉, 서비스 기획, 관련 기술융합, 서비스플랫폼 개발, 콘텐츠시장 공유, 데이터 축적과 같은 4.0기술의 주요 요소가 반영되어 높은 부가가치를 창출하게 된다. 그러므로 문화콘텐츠산업은 이러한 기술융합, 킬러콘텐츠화, 혁신기술 활용 비즈니스모델이 가능해야만 복합순환구조 시장에서 성공할 수 있다.

4.0기술의 글로벌 주도권을 갖기 위한 경쟁이 주요 국가들 사이에서 계획적으로 만들어지고 세련된 보완을 이어 가고 있다. 선발국인 독일은 인더스

[*] 이 부분은 이흥재(2016)를 재정리한 것임을 밝힌다.

트리 4.0을 맨 먼저 발표(2012년)하고 지속적으로 보완(2013·2015년)하면서 정책을 다듬었다. 주요 내용은 제조업에 플랫폼 인더스트리와 ICT를 결합하는 것이었다. 추진전략으로는 광범위한 분야에서 전문기업이 중심축을 갖는 거버넌스 전략을 채택했다. 독일은 이 정책을 상용화와 스마트공장으로 확산하는 과제를 설정하여 추진하고 있다.

일본은 '일본재흥전략 2016'과 그 후속 맞춤정책인 '4차산업혁명을 리드하는 일본의 전략(2016년)'을 만들었다. 여기에서는 일본이 스스로 강점이라고 생각하는 사물인터넷, 빅데이터, 인공지능, 로봇을 주력 대상으로 정했다. 나아가 추진전략으로는 정부집중의 국가개혁을 내걸었다. 이를 바탕으로 인공지능 R&D 집중 투자, 스마트공장 국제표준화를 정책과제로 선정하여 추진하고 있다. 아베 총리는 '일본재흥전략 2016'을 바탕으로 4.0기술 글로벌리더십을 장악하려는 노력을 신속하고 체계적으로 기울이고 있다. 예를 들면, 기존의 '산업경쟁력회의'를 폐지하고 새로운 성장전략을 담당할 '미래투자회의'를 신설하였다. 아베 본인이 의장이 되고 경제재생 담당 장관들, IT기업 창업자를 민간위원으로 구성한 대담한 관민 연계로 전략을 세웠다. 아울러 GDP 600조 엔 달성을 목표로 운영하던 '관민대화'도 여기에 통합시켜 운영하는 리더십을 발휘하고 있다.

미국도 '인더스트리·인터넷(industry·internet)'을 제시하면서 사물인터넷 기반 스마트공장을 위해 기업 중심으로 추진전략을 마련했다. 미국답게 기업 중심의 단기 실용정책과 개방적 혁신을 강조하는 과제를 추진하고 있다. 중국도 '중국제조 2025(Made in China 2025)' 계획을 바탕으로 정부가 주도하는 제조업의 질적 성장 정책을 수립했다. 중국은 IT와 제조업을 융합하고, 지능형 생산시스템을 과제로 설정하여 추진하고 있다.

행동전략의 진화

어떻게 대응하면서 행동전략의 공진화를 추구할 수 있을까? 정부 부처들은 중장기계획으로 대안을 마련하고, 연구기관들도 부지런히 추세를 파악하면서 적용 가능한 정책을 마련하여 제시하고 있다.

문제는 문화콘텐츠산업 성장률이 2011년 13.2%에서 계속 떨어지더니 급기야 2015년에는 4.8% 수준에 이르게 된 현실이다. 스위스계 투자은행인 유비에스(UBS)의 조사에 따르면 우리나라의 4.0기술 경쟁력 수준은 조사대상국 45개 중에서 25위이며, 한마디로 경쟁력이 매우 낮은 수준이다. 그러나 이 조사에서 사용된 지표항목은 유럽 국가들이 갖는 장점을 사용하고 있으며, 그래서 스위스가 1위라는 점 때문에 비판의 여지가 있다. 들여다보면 교육, 정보화 수준 등은 우리가 높은 편이다. 새로운 현상에 대한 국민적 관심과 흥미가 많으므로 이제부터 다른 부분에서 노력하면서 높은 수준으로 준비를 갖출 수 있을 것으로 본다.

특히 앞에서 살펴본 문화콘텐츠정책의 현재 입지를 4.0기술 등장과 연결한다면 문화콘텐츠정책은 미래 국가정책으로서 국가경제활력을 창출할 수 있는 위치에 있다. 문화콘텐츠는 서로 다른 문제나 요인과 관계를 맺으면서 영향을 주고받는 가운데 각각 진화하는 이른바 확산공진화(diffused coevolution)로 나아갈 가능성이 크다. 그렇게 되면 구체적으로 문화콘텐츠 생태계 구성인자들이 상호작용하는 과정에서 동반 성장하게 된다. 그리하여 결국은 생태계 전반의 번영에 이르는 선순환으로 협력적 경쟁(cocompetition)과 공진화를 이루게 될 것이다. 결국 '한국형 4.0기술정책'과 '새로운 문화콘텐츠정책'의 환상적인 융합이 펼쳐지는 새로운 장에 핑크빛 날개를 달 수 있다는 말이다.

네트워크 진화

모처럼 맞고 있는 4.0기술혁명 기반의 사회공진화 발전을 어떤 전략으로 추진하는가에 대한 논의가 많다. 어떤 접근이 효율적인가에 대해서는 앞에서 보았듯이 나라마다 역사적 전통과 정책효율이 다르기 때문에 한마디로 말하기 어렵다.

이에 대해서는 그동안 문화콘텐츠정책을 정부 주도로 하는 것이 효과적인가, 아니면 기업 주도의 추진이 효과적인가에 대한 논의가 계속되어 왔다. 독일의 경우 민간기업의 주도하에 치밀한 거버넌스전략을 이끌어 가다 보니 많은 시간이 걸리고, 기다리다 못한 기업들이 미국의 글로벌 스탠더드에 맞춰서 추진하는 사례가 생겨날 정도이다. 미국이 최소 제약과 실리적 접근으로 글로벌 스탠더드를 만들어 앞장서고 있기 때문이다.

이 점을 더 구체적으로 보면 정부의 활성자(facilitator) 역할이 중요하다고 본다. 누가 문화콘텐츠를 산업적 성장전략 대상으로 이끌어 가는 역할을 맡고 관련 거버넌스를 만들어 갈 것인가? 여기에서 협력과 역할 분담이 중요한 것은 더 말할 필요가 없다. 생태계 구성인자인 이용자, 산업, 기술, 지원 주체끼리 공진화의 틀을 만들어 가는 것이 절대적으로 필요하다. 또한 이들 간에 역동적인 상호작용이 원활하게 이뤄지도록 경쟁·협력·대체를 바탕으로 역할 분담이 이루어져야 한다.

이 점에서 정부는 활성자로서 새 정부에 적용할 '혁신국가 그랜드프로젝트'를 조속히 마련하고 이에 기반한 문화콘텐츠전략을 세워야 한다. 또 정부에서 문화부는 범정부적 협력체계 구축에 리더십을 발휘해야 한다. 문화콘텐츠 재정 확보가 새삼 중요한데, 4.0기술과 함께 진행되기 때문에 문화콘텐츠의 생산참여자본이 경쟁력 확보에 중요하다. 따라서 문화콘텐츠 기금의 안정적 조성에 국가의 정책의지가 동원되어야 한다. 이 밖에도 4.0기술에 대응하는

규제정책 재디자인, 인공지능 대응 지적재산정책, 문화콘텐츠 관련 빅데이터 플랫폼 구축과 협력체계, 데이터 공개 등의 정책현안 대책을 시급히 마련해야 한다.

생각건대, 행정 중심의 관행이 익숙한 우리나라의 경우에는 정부의 관여가 불가피하다. 네트워크의 진화 논의를 좀 더 전개해서 행정부와 민간의 네트워크를 검토해야 한다. 이는 민간의 창의성과 추진력을 고려하여 효율적으로 접근하기 위해서 정부와 민간의 거버넌스를 절묘하게 추진하려는 전략이다(최계영, 2017).

민간기업 간 역할 분담

먼저 민간기업의 역할은 중소기업과 중견기업이 적절하게 분담하는 전략이 필요하다고 본다. 그동안은 문화콘텐츠산업의 발전 속도나 세계시장 성장을 고려해 볼 때 중소기업들도 밝은 전망을 기대할 수 있었다. 그런데 이것은 정부의 집중적인 지원과 잠재적 수요, 지방자치단체들의 높은 관심이 순기능적으로 작용하는 것을 전제로 했을 경우에 해당한다.

중소기업은 기술개발 측면에서 보면 기술개발 생산성이나 혁신 동기가 높고, 소비자의 다양한 선호를 충족시킬 맞춤상품 개발에 유리하며, 보다 감각적이고 빠른 의사결정능력을 지닌다. 중소기업의 이러한 점들은 바로 문화콘텐츠산업의 특성과는 딱 맞아떨어진다. 그러나 기술개발에 크게 의존하는 중소기업은 문화콘텐츠시장의 불확실성에 취약하다. 이뿐만 아니라 기술적 위험은 물론 경제적 위험 감소비용인 경제사회적 비용을 정부가 부담하지 않으면 기업이 전부 부담해야 한다. 더구나 문화콘텐츠업계 난립으로 수익은 점차 떨어지는데 경제 불황은 계속되다 보니 중소기업에게는 부담이 크다. 따라서 중소기업은 비경쟁분야에 눈을 돌려 새로운 문화콘텐츠상품을 개발하

고 비교우위를 살릴 수 있도록 블루오션전략을 펼쳐야 한다. 즉, 제한된 범위에서 역할 우위를 두어야 한다고 본다.

그다음 중견기업의 역할과 지원을 살펴보자. 먼저, 우리는 4.0기술과 함께 진행되는 최근의 환경 변화에 주목해야 한다. 문화콘텐츠산업은 4.0기술의 특징인 '무한연결'과 '지능융합'을 받아들여 모든 영역이 하나의 기술과 매체로 통합되는 획기적인 변화를 맞이하게 될 것이다. 이로써 정보와 콘텐츠의 신속·정확한 전달과 문화 소비자의 요구에 맞는 다양한 형태의 소프트웨어, 정보, 서비스 제공이 필요해진다. 더구나 무선인터넷 서비스 위주로 개편되는 다양한 유통망을 통해 문화콘텐츠상품이 광범위하게 전달된다. 나아가 응용 서비스의 발전과 함께 문화콘텐츠상품의 공급과 수요 행태에도 큰 변화가 일게 된다.

주요 장르별로 살펴보면 4.0기술 가운데 ARVR을 바탕으로 하는 기술력과 무한연결의 특징을 가장 잘 수용하는 유통체계에 따라서 방송미디어콘텐츠와 게임에 큰 변화가 예상된다. 이에 따라 인공지능 관련 창작물의 저작권 부문에 주목해야 한다. 아울러 해외시장 개척과 관련하여 국경 없는 문화콘텐츠상품의 이동으로 국제경쟁력 강화가 중요해지므로 시장경쟁력을 확보하기 위해 중소기업들은 마케팅과 프로모션에서 이전보다 더 큰 노력을 기울여야 한다.

이런 관점에서 보면, 4.0기술은 중소기업에게는 너무 높은 파도가 될 것이다. 중소기업을 살려야 한다는 관점과 4.0기술이 문화콘텐츠산업의 글로벌 경쟁력을 잘 갖춰야 한다는 점을 구분한다면, 중소기업보다 중견기업에 역점을 두는 것이 불가피하지 않을까 조심스럽게 예상해 본다.

중견기업은 4.0기술에서 안정적인 대기업보다 유연하게 대응하고, 부침이 심한 중소기업보다는 예측 가능성이 높다. 규모의 경제를 활용하고 파트너십

을 구축하여 활성화할 수 있는 장점도 있다.* 특정 분야에서 비교우위를 갖고, 글로벌 진출이 유리하며, 킬러콘텐츠시스템을 갖는 등 문화콘텐츠기업의 현실적 문제를 극복할 가능성 또한 높다. 이러한 장점을 살려 4차산업혁명기 문화콘텐츠산업의 생태계를 구축하는 견인차와 허리 역할을 담당할 수 있을 것이다.

이 기업들을 살펴보면, 기업규모면에서는 출판, 정보서비스, 방송이 큰 규모를 갖고 있다. 영업이익 측면에서 보면 큰 곳은 출판, 소프트웨어, 정보서비스 기업들이 많다. 반면에 창작예술 부분의 기업들은 이 두 가지 모두 다 낮다.

중견기업들에 대하여 어떤 육성전략을 갖춰야 할까? 중견 문화콘텐츠기업에 대한 육성전략은 업종별, 규모별, 영업이익별로 차별화해서 추진하는 것이 바람직하다. 우선 방송, 출판 부분의 기업은 규모가 크고 실적도 양호하며 글로벌 경쟁력이 다소 갖춰져 있으므로 글로벌화를 대폭 지원해야 한다. 그러나 창작예술기업은 집중 케어시스템을 도입할 필요가 있다. 무엇보다도 중소 수준의 기업에 대해서는 안정적으로 중견기업에 이르도록 성장사다리정책을 강화해야 할 것이다. 창작예술 기업들에게는 친절하게 경영 진단과 컨설팅을 추진하는 지원전략이 필요하다.

글로벌 네트워크

네트워크 진화를 공간적 시야를 관점으로 글로벌 네트워크를 당연히 고려해야 한다. 이는 문화콘텐츠 진화를 위해 고부가가치화 생태계를 구축해야 한다는 말이다. 특히 4.0기술의 대지진이 일고 있기 때문에 이전과 다른 생태

* 문화콘텐츠 분야의 중견기업이란, 중소기업을 초과하는 3년 평균매출액이 출판, 영상, 방송통신, 정보서비스업의 경우 800억 원인 기업이다. 다만 예술산업 부분에서는 600억 원이 기준이다. 이런 기준에 맞춰 보면 2013년 현재 226개 기업이 중견기업에 해당된다.

계 전략이 절실하다. 또 긍정적으로 보면 지금이 바로 적기라고도 볼 수 있다. 유럽 국가들은 일찍이 생태계 구축만을 위한 특화전략을 수립한 바 있다. EU는 디지털생태계 프로젝트를 추진했고, OECD도 디지털융합연계 전략을 구축했다. 다보스포럼에서도 네크워크화된 디지털 생태계 전략을 수립하여 추진하도록 논의한 지 오래되었다. 이 전략들은 4.0기술과 직접적인 관련은 없지만 생태계정책에서 참조할 만하다.

부가가치를 높이는 생태계의 근간은 4.0기술을 기반으로 문화콘텐츠산업에 최적 기술을 활용하도록 가속화하는 것이다. 이를 위해 오픈이노베이션 시스템, 타 산업과의 융합화를 주요 전략으로 고도화할 필요가 크다. 이뿐만 아니라 제품과 서비스의 고품질화, 지역문화자원 콘텐츠 제작, 휴먼라이프(Human Life) 분야와 문화정보 분야 서비스를 지원해서 문화콘텐츠서비스의 고부가가치화와 문화콘텐츠 소비 만족도를 높이도록 해야 한다.

문화콘텐츠산업의 시장 확대를 위해서는 사물인터넷, ARVR 분야의 시장 창출 특화에 초점을 맞춰야 한다. 글로벌 제휴전략을 위해서는 영상미디어 가격, 제작물량, 해외 교섭에 강한 우리의 장점을 살려서 글로벌 전략적 제휴를 해야 한다(Tom doctoroff, 2017). 아울러 글로벌 마켓 구축을 위해서 데이터 이용 기본규칙이나 규제를 글로벌 수준에 맞춰 가야 한다. 무엇보다도 해외 인프라 지원에 필요한 재정을 어떻게 확보할 것인가에 대하여 정부가 고심해야 할 것이다.

툴, 소셜거버넌스 견인

문화 기반 소셜디자인을 추진하기 위해서 활성자 정부가 주도하고, 소셜거버넌스를 구축해서 견인하는 툴을 갖춰야 한다. 5.0사회는 문화공유로 디자인되고, 정부가 견인하는 활성자 역할을 한다. 그리고 사회문제 해결을 위한 소셜거버넌스를 구축한다.

1. 활성자 정부

1) 사회가치 증진

우리 사회문화정책을 되돌아보면 큰 변화를 맞으며 발전하고 있음을 알 수 있다. 문화예술정책은 1990년대 중반에 문화정책의 공공성과 중요성을 널리 확인시키는 데 중점을 두었다. 이는 사회가치를 높이고, 지역경제 활성화에 도움을 준다는 취지이자, 국가정책과 지방자치단체에서 문화예술 예산을 늘리려는 정책전략이었다. 2000년대에 들어와서는 문화콘텐츠가 어려운 경제를 돌파하는 데 도움이 될 것이라며 공공재정을 통해 투입창구를 열었다. 그리고 2010년대에 한류가 글로벌사회 외교정책을 뛰어넘고, 지역사회 도시재생에 도움이 되자 '사회가치 증진'이라며 많은 국가에서 우리나라의 사례를 정책에 접목하고 있다. 이른바 '문화정책의 종합성'을 실천한 결과다.

부가적 자기 목적

이는 문화예술이 정책으로서 자기 목적에 충실하면서 소셜거버넌스로 부가적 자기 목적을 달성한 성과로 본다. 이를 도구화로 볼 것인가 아니면 사회가치 증진으로 볼 것인가에 대한 견해는 엇갈린다. 다만 문화예술을 중심에 둔 문화정책이 소셜디자인의 툴로서 5.0사회에 걸맞게 큰 역할을 할 것으로 판단할 수 있다.

이러한 성과들을 문화예술 생태계 관점에서 보면 사실 문화정책이 다른 정책의 도구화(instrumentalism)로 전락했다고 보는 비판도 있다. 도구적 문화정책(Instrumental Cultural Policy)이란 문화예술 이외의 다른 목적을 획득하기 위한 수단·도구로서 문화투자를 활용하는 것을 말한다. 예를 들면, 문

화활동 투자, 이익, 고용 창출, 생활공간의 창조, 지역사회의 창조력 강화 목적이다. 이는 1980년대 유럽에서 경제적 곤란을 겪으면서 생겨난 사고방식이었다(Vestheim, G., 1994, 64-65; 天野 敏昭, 2010, 23 재인용).

이 같은 도구화는 문화예술정책 안에서도 빈번히 나타나고 있다. 예술기관이나 단체경영에서 재정자립도를 지나치게 높게 잡고 경영책임자의 성과달성 여부를 판단한다. 또 문화시설의 주차장이나 부대시설을 수익 목적으로 운영한다. 문화예술 지원재정인 문예진흥기금을 예산투입 대신 복권수익금으로 연명하는 정책꼼수도 여기에 해당되어 외부정책의 도구로 전락하는 것 못지않게 위험한 선택을 이어 가고 있다. 무엇을 위한 문화정책인지 비판의 여지가 많아지는 지점이다.

문화의 창조성은 사회를 재구축하는 수단이지만, 동시에 문화예술 창발성을 희생시키며 활용될 수도 있다는 것이 여기저기에서 나타나고 있다. '창조'라는 개념이 '창조경제'에 일시 사용되면서 각종 비난을 받아야 했던 것도 한 예다. '문화융성'이라는 정립되지도 않은 말을 정책도구로 쓰면서 저질러졌던 각종 전횡에 대한 문화가치 오욕의 전례도 있다. 분명한 것은 이러한 예외적 행동들이 문화예술의 지속발전 가능성을 해치고 있다는 점이다.

문화예술의 도구화는 예술의 창조성을 훼손시킨다. 문화정책을 계획, 창조성, 결과의 측면에서 살펴보면 이 점은 더 명확해진다. '자기목적성'이 강한 문화정책을 과도한 도구주의 속에 숨겨 버리면 '문화예술의 창발성'은 솟아날 길이 없다. 아울러 도구화된 목적이 당초의 문화예술의 고유 목적을 대체해 버리는 '수단의 목적대치' 현상을 가져온다. 또한 사회의 소용돌이 속에서 '살아남는 정책'이라기보다 '사라지는 정책'이 되기 쉽다. 나아가 문화예술 현장에서 활동하는 '열정 있는 사람'들에게는 혼란과 상실감을 준다.

한편, 문화정책 수단으로서 다른 목적의 사업을 지원하는 경우에는 역진성

을 초래할 수도 있다. 이는 문화정책의 도구화 못지않게 공진화를 저해하는 요소로 발목을 잡는다. 예술활동 안에서도 이런 현상을 볼 수 있다. 예를 들어 실연예술에 대한 지원을 분석한 결과, 관람료 인하 조치 또는 실연단체에 대한 보조금 지원은 하위소득층보다도 중상위소득층의 편익을 증대시키는 역진효과를 가져온다고 파악됐다. 따라서 하위소득층에게 발생하는 편익이 중상위소득층과 함께 늘어나게 하기 위해서는 우선 문화예술의 향유의욕을 높이는 교육학습 지원이 병행되어야 한다. 이는 또한 도구화로 인한 역진화 현상으로도 볼 수 있어 문화정책의 새로운 롤이 시급한 상황이다.

이렇듯 도구화가 지속되면 필연적으로 예술생태계 왜곡이 뒤따른다. 특히 생활 속 문화예술을 대량으로 펼치면서 수준이 높지 않은 단체들을 적당한 가격으로 투입해 생태계가 파괴된다. 단체들의 적정가격이 무너지거나, 기획료를 반영하지 않은 채 '열정 페이'로 참여기회를 준다는 구실로 일을 시켜서 결국 저임금구조와 부적정한 관계가 만들어지는 사례가 많다. 재정 부족으로 감축 관리를 실시한다는 명분으로 공공단체 활동자들에게 이러한 횡포가 관행적으로 이뤄지면 그 자체가 새로운 생태계로 굳어질 위험이 커진다.

그러나 문화정책이 문화예술의 본질적 가치 추구가 아닌 다른 목적으로 이용되는 데 대해 부가적 자기목적 실현 또는 사회가치 증진으로 보는 입장도 있다. 예를 들어 뉴딜정책에서 '문화주도의 재생'은 잠시 쓰고 사라졌을 뿐이며 다양한 의미로 적용되었다고 두둔하는 입장도 있다. 문화의 경제도구화가 단지 사회적인 도구인 양 포장되었을 뿐이고 본질적인 문화정책 가치의 우회적 실천이라는 것이다.

사회문제 해결

문화예술을 공공정책으로 추진하는 접근방식은 농경정착사회의 오랜 행정

관행에 익숙한 우리의 경우에 자연스럽다. 문화정책은 다른 정책에 동반하지 못하고 오랫동안 홀로 외로이 터벅터벅 나아가며 이어져 왔다. 그러다 다른 정책과 접목되면서 문화가치를 제대로 인식하게 되는 보람 있는 성과로 평가받은 것은 최근의 일이다.

이러한 것들을 긍정적으로 보면 '문화정책이 종합정책으로' 전환된 것으로 이해할 수 있다. 산업에서 문화가 확고하게 자리매김하게 되었고, 재생에 성공한 도시는 문화예술접근 덕분이며, 커뮤니티에서 문화복지와 교육을 연결해 주민 삶의 질을 높인 데 기여했다고 본다. 나아가 사회에서는 좀 더 적극적으로 문화정책의 역할을 사회적 포섭, 사회교육, 일자리, 복지 증진과 연결하기에 이르렀다. 심지어는 사회돌봄이나 사회문제 치유책으로 환영받게 되었다. 문화예술의 사회적 가치를 확장하는 동시에 문화정책이 다른 사회문제 해결의 도구로 자랑스럽게 등장한 것이다. 결국 '문화의 힘'이 문화예술의 외연을 확장하고 문화를 중심으로 사회처방을 종합화하였다. 이는 고유목적에 부가적 자기목적을 더한 정책믹스로 사회문제 해결에 긍정적 역할을 한 것으로 볼 수 있다.

문화정책을 문화예술 그 차제의 가치나 아름다움을 추구하는 목적 외로 활용하는 도구화는 일과성 사업으로 끝나거나, 여전히 경제적 평가 지향적이며, 효과측정 방법에서도 비난이 있다. 결론은 대개 문화정책이 의의가 크고, 공공성이 높으며 국가미래에 중요한 정책이라는 것을 강조하는 것으로 끝을 맺게 된다.

이처럼 우리 사회의 문화활동 주체들은 수많은 목표에 맞춰 정책을 개발하고 이를 바탕으로 발전을 추구하다 보니 실제 활동 성과에 비해 열악한 여건 속에서 이리저리 차이는 시련에 놓여 있었다. 문화예술의 지속발전 못지않게 사회발전이나 경제성과 제고에 도움이 되도록 이용되었다. 그러나 이제는 사

회문제를 해결하는 전략적 접근으로 그 가치를 재평가받게 되면서 도구론으로 매도되진 않는다. 오히려 사회문제를 해결하는 적극적인 역할을 주문하는 환경으로 바뀌고 있다. 5.0사회에서 문화예술이 새로운 툴로서 활동할 것으로 기대되는 것은 바로 이 때문이다.

2) 사회문화 활성자

5.0사회에서 문화예술정책은 각종 사회문제를 해결하는 사회행동가(social actor) 역할을 담당하게 될 것으로 앞에서 논의했다. 이는 4.0기술이 사회문제 대응전략으로 활용하는 데 최적화될 것으로 생각했기 때문이다. 소셜디자인 전략으로 보아도 4.0기술은 5.0사회의 다양한 사회문제 대응과 해결에 알맞은 기술로 최적화시켜서 공진화되는 것이 바람직하다. 결국 5.0사회를 이끌어 가는 데 있어서 지속발전을 위한 문화공유 울력이 툴로서 자리 잡게 하는 것이 새로운 과제이다.

주요 국가들의 4차산업혁명 대응전략 가운데 일본은 애당초부터 사회문제 해결에 초점을 맞춰 4.0기술을 개발하고 있다. 예를 들면 고령화, 인구절벽이 가져올 사회문제 해결에 우선순위를 두고 맞춤기술을 개발하는 데 역점을 둔다. 중국도 제조업을 부흥시켜 이를 바탕으로 사회문제 대응전략을 추진하고 있다. 이런 움직임들이 결국 서로 긴밀하게 연결된 사회문제 해결에 도움이 될 것으로 보기 때문이다.

이러한 추진에 있어서 필요한 것이 바로 지속적인 공진화이며 이를 위해 국가마다 맞춤 전략적 접근이 중요하다. 이렇게 보면, 정부주도성이 약한 경우에는 민간참여가 필수적이다. 구체성이 약한 전략을 만들었다면 중국처럼 목표연도의 달성계획을 구체적인 수치로 제시해야 한다. 그리고 당연히 총참

여와 협동을 이끌어 가는 거버넌스를 툴로 구축하는 것이 중요하다.

우리나라의 경우에는 4.0기술을 곧바로 적용하기에 부족한 약점을 보완하고, 발전에 발목을 잡는 사회문제를 개선하는 데 활용하는 전략으로 추진해 나가는 것이 적실성이 있다고 본다. 독일의 '사회행동가'로서의 활동이나 일본의 '총체적 사회'와 같은 개념이 갖는 강점을 단순히 비교하는 것은 피해야 한다. 즉 우리나라의 특성에 알맞은 모델이 필요하다. 우리는 정보화 중심의 4.0사회를 성공적으로 지나면서 정보혁명을 우리의 훌륭한 레거시로 계승하고 5.0사회 혁명을 일으킬 수 있는 디딤돌을 마련했다.

문화공유의 울력

5.0사회에서 이제 문화공유정부(culture sharing government)로서, 서로 돕는 횡단협력모형을 가장 바람직한 모형으로 개발하여 추진해야 한다. 사회의 다양한 문제영역을 '함께 인식하고 공동시동'해야 하는데, 가급적이면 함께 공유할 부분을 넓히는 것이 공진화를 위해 중요하다는 것은 앞에서 충분히 살펴보았다. 그런데 실제 정책을 추진하는 주체인 정책관료들은 공유의식을 갖기가 힘들다. 또한 시장도 경쟁에 치우쳐져 공유에는 한계가 있다. 이 점이 오랫동안 우리 사회의 공진화를 저해하는 걸림돌이 되어 왔다. 이러한 점을 고려해서 5.0사회에서는 더 이상 소셜거버넌스(부처횡단 또는 정책횡단적인 제휴)를 소홀히 하면 안 된다. 그 가운데 특히 관련 정보의 공유와 종합적 시각에서 정책을 추진하는 것이 중요하다. 결국, 문화공유정부(culture sharing government) 지향으로 소셜거버넌스와 5.0사회를 디자인하는 것이 바람직하다고 본다.

이러한 맥락을 효율적으로 추진하기 위해서 정부는 문화관련 정책의 통합부처를 설치해야 한다. 정부는 특히 문화예술에 기반한 사회관계자본도 충실

하게 구축하도록 정책우선순위를 두어야 한다. 그리고 사회관계자본과 시장자본의 상호증진 정책을 추진해야 한다(이흥재, 2013). 5.0사회 공진화의 파라미터(parameter)라 할 수 있는 사회관계자본이 확충되면 사회적인 문제를 극복할 수 있는 탄력성을 갖출 수 있다. 그러나 자칫 시장자본의 축적에만 매달리면 사회적 양극화, 사회관계자본의 빈곤을 피할 수 없고 그 결과로 경제위기를 자초할 수 있다. 문화에 기반을 둔 정부의 통합적 역할은 바로 이 때문에 필요한 것이다(Kris Broekaert et al., 2018; 이종관, 2017, 427).

또한 정부가 혁신적 활동을 하면서 자유롭게 활동할 수 있는 환경 조성에 열중하는 정책기조가 구축되어야 한다. 공유정부가 공공기능을 외부와 결합하는 완전개방형 플랫폼을 통해서 각종 하드웨어와 소프트웨어를 공유시키는 데 주력하는 것이 지속발전 생태계에 더욱 바람직하기 때문이다. 이를 위해서는 사회인식 개선을 위한 정부의 소셜거버넌스 노력이 중요한데, 4차산업혁명의 사회문화적 의의를 정부가 기업 등에 직접 이해시켜 확산해야 한다. 중소기업이나 관련 단체들에게도 변화의 필요성을 주입해야 한다. 또한, 창업 생태계 조성을 위해서 정부는 간접적 지원을 펼쳐 규제 완화나 제도 정비에 주력해야 한다(Narayan Toolan, 2016).

사회문화 활성자 또는 공진화를 위한 역할에서 몇 가지 전제와 원칙으로 생각할 점이 있다. 우선, 당사자 간 대등한 관계를 유지해야 한다. 즉 활발한 커뮤니케이션으로 공동목표를 확인하고 해결책을 공유하는 관계 창조를 중시해야 한다. 예를 들어 자기 방법을 고집하지 않고, 대화로 합리적인 수정과 추진속도를 맞춰 가는 방식으로 추진한다. 또한 소셜거버넌스 초기에는 명목적인 목표로 출발하면서 공동시동하지만 추진과정에서 각자 실질목표에 차이가 생길 수 있다. 이때 이를 실질적인 공동목표로 전환·유지하면서 관련된 인적·물적 자원을 효율적으로 활용하도록 울력정신에 맞춰 가야 한다.

나아가 울력 결과에 대한 반응책임을 명확히 해야 한다. 거버넌스 추진에 대한 책임은 회계적 책임(accountability), 일반적 책임(responsibility), 그 시행결과로 나타나는 반응책임(responsiveness)까지 함께해야 한다. 각자의 역할과 분담을 유지하려 노력하지만 그 사업의 성과에 대한 책임까지 공유하기란 현실사회에서 그리 쉽지 않다. 따라서 소셜거버넌스에서 역할은 달랐지만 반응책임은 함께한다는 울력원칙 존중이 중요하게 지켜져야 한다.

끝으로 노하우, 아이디어의 존중과 보호를 위한 협력이다. 일을 추진하는 과정에서 사업효율을 위한 아이디어와 노하우가 많이 나오게 되고 서로 배우면서 진화하게 된다. 이 자세와 태도를 협력적 공진화로 이어 가기 위해서는 서로 존중하고 침해하지 않으며 보호하는 지식품앗이정신이 요구된다.

울력정신에 충실해야

결국 사회문제를 해결하기 위해 사회 전반의 활력·협력·울력 구축을 5.0사회의 공진화 전략으로서 생각하는 것은 5.0사회 디자인의 이상형이라고 할 수 있다. 여기에서 활력이란 활성자 정부 역할에 의한 사회 전반의 활기찬 분위기를 말한다. 이는 모든 분야에서 사회적 활력을 이끌어 내는 첫 단계에서 필요한 활동이다. 이어서 협력이란 공진화를 위한 책임 있는 행동 주체들 사이의 협력으로서 내부–외부, 공공–민간 사이의 역할 협동을 말한다. 울력이란 조건 없는 협력과 공공기관의 책임공유적이고 횡적인 협력을 뜻한다. 사회공진화를 가져오기 위해서 사회공동체 구성원들이 서로 믿고 도움을 주는 네트워크인 '울력의 관계'를 만들어 가는 정신으로 공동인식하는 것이다.

이 같은 사회정신을 주체들이 공유하는 것이야말로 지형도를 구축하는 데 있어서 필요한 룰로 간주된다. 신뢰관계라고 하는 공진화의 룰을 관계자본 창조를 만들어 내는 기반으로 삼아 사회 전반에 걸쳐 공진화에 이르게 하려

는 것이다. 4.0기술을 제대로 활용하면 관계의 창출이 샘물처럼 이어진다. 이를 추진하는 데 관련 주체들이 울력의 협동으로 활동할 때 기대성과를 거둘 수 있다.

우리의 전통농경사회에서는 품앗이와 울력의 생활문화를 지혜롭게 적용하여 자원제약하에서도 공진화를 도모했었다. 울력의 정신은 신뢰, 호혜성, 네트워크로 명확히 설명된다. 그러나 이 울력정신의 아름다움은 3.0사회의 터널을 지나면서 우리 사회에서 사라지고 있다. 울력은 협력 기반의 농경정착문화에 길든 우리의 사회적 DNA로서 면면히 이어 내려온 전통이기에 5.0사회디자인에 중요요소로 쓰인다.

이렇듯 신뢰, 호혜성, 네트워크의 정신적 자산은 5.0사회의 정신적 활성요소로서 공진화사회를 만들어가는 데 소중하다. 우리의 울력은 4.0기술혁명시대에 걸맞은 지식품앗이, 열린 융합의 툴이다. 이러한 훌륭한 정신적 레거시를 바탕으로 4차산업혁명시대의 자원효율성을 높이고 미래의 수요 창출을 가능케 연결할 수 있다. 우리는 지속발전 가능한 툴로서 사회거버넌스를 구축해야 하고, 우리의 울력 DNA를 되살려 내고 정착시켜 매력인본사회의 디자인 요소로 활용할 수 있다.

울력방식으로 추진할 경우에 개별 참여 주체들은 어떠한 도움을 받을 수 있을까. 우선 문화시민의 관점에서 보면, 문화 소비자로서 보다 안전하고 쾌적하며 기대와 예측이 가능한 시민적 사회수요를 충족시켜 나간다는 점에서 가치를 찾을 수 있다. 이런 관점에서 4.0기술은 시민에 대한 서비스의 질적 수준을 높이고 서비스를 지속해서 제공하는 데 활용된다.

자원의 관점에서 보면, 사회문화사업에 들어가는 비용을 최소화하기 위하여 각 활동 주체들은 자체적으로 보유한 자원을 동원하여 매칭하거나 제공하면서 전체적으로 자원을 활용하게 된다. 그리하여 투자 대비 효용가치를 극

대화하는 전략으로 울력이 활용되고, 개별 주체가 자기 자원만으로 추진하는 데서 생기는 리스크를 줄일 수 있다.

지속발전의 관점에서 보면, 참여활동 주체들이 각자 가지고 있는 노하우를 제공하므로 함께 윈윈하고, 참여 주체들에게서 자기에게 없는 능력을 배워 혁신에 적용하는 장점이 있다. 그리하여 지속해서 발전하는 데 도움이 되는 사회활력 에너지를 공급받을 수 있다.

사회문화적 관점에서는, 참여 주체들이 가진 가치와 장점을 조화롭게 조정해 나가는 계기가 된다. 또 사회문화적 변화에 공동으로 대응하면서 유연한 대응력을 키울 수 있다. 무엇보다 사회문화 주체로서의 의식이 강해지고 책임 있는 주인의식을 갖게 되면서 성숙사회 주체로 발전하게 된다.

다만 울력으로 추진할 때 유의할 점이 있다. 울력으로 추진하는 사업은 제안에서부터 기획, 추진, 평가의 단계마다 상호체크하면서 혁신을 일으키는 것이 바람직하다. 다시 말하면 함께 추진하며 발전하는 데 도움이 될 시스템을 구축하여, 선순환 구조를 만들어 가는 과정을 함께 진행하는 데에 중점을 두고 추진해야 한다.

사업의 탐색과정에서는 해결해야 할 사회문제에 대하여 배제 없이 서로 포용하면서 새로운 가치를 창출하도록 명확히 공유하는 것이 중요하다. 물론 추진하기 위한 모든 과정, 성취 가능성, 일정에 대한 합의도 공동인식되어야 할 것이다.

기획단계에서는 도출된 새로운 가치 창출을 위한 참여자 간의 역할 분담, 방법의 선택, 예상되는 기회와 리스크, 달성될 가치 창출 등에 대하여 공동창발하고 결론을 공유해야 한다.

추진과정에서는 사업단위별 추진 주체와 실행과정에서 생길 인센티브를 명확히 하고, 사업추진효과와 유지·발전에 관련된 사항들을 체크하는 선순

환체계 구축이 병행되어야 한다.

평가단계에서는 사업이 안정적이고 책임성 있게 달성되었는지를 평가한다. 그리고 사업추진 각 단계에 대한 체크 포인트를 정기적으로 점검하고 모니터링하는 방법으로 참여자들이 목표를 달성하도록 한다.

활성자 정부

5.0사회에서 사회공유가치 연합을 구축하고 전략적으로 이끌어 갈 소셜거버넌스를 이룰 수 있도록 정부가 나서서 활성자 역할을 해야 한다. 특히 창조적 활성자 공공리더십을 중심으로 사회활력을 유지하면서 5.0사회로 연착륙하도록 견인해야 한다.

4.0기술은 사회 전반에 창조적 파괴를 불러일으킨다. 기존의 이해관계에 무엇보다 먼저 큰 변화가 생긴다. 따라서 관계 전반에 대한 상호신뢰를 소중하게 여기고 존중해야 한다. 이러한 것들이 팽배해진 사회발전을 중장기적 전략으로 진행하기 위해서는 정부의 울력리더십이 중심에서 축을 잡아야 한다(Kris Broekaert et al., 2018).

우리 사회는 급격히 피로사회로 변화하였다. 짧은 시간에 고속성장을 이루면서 생산과잉, 소비과잉사회로 바뀌었고 이 과정에서 여러 분야에 3.0사회의 주도적 힘인 경쟁력을 높이는 데 기여했다. 하지만 다른 측면에서는 부작용도 일으키게 되었다(한병철, 2014, 92).

예를 들어 공급과잉이 가져온 도구화, 관료주의화, 예술인 길들이기 시도가 무책임하게 자행되어 왔다. 철학 없는 성과주의 정책이 지속되면서 문화정책도 가짓수가 늘어나 증가가 불가피해졌다. 재정경제부는 정부개입적 행사 중심의 문화프로그램 과잉개발을 우려하며 지역축제를 대표적인 부정적 사례로 보고 있다. 그 결과 문화재정 위기에 대한 방조가 지속되고 있어 문화

재정의 한계가 심각하게 진행되고 있다. 5.0사회에서는 책임을 강조하는 사회철학이 중요해질 것이다. 정책행동론으로 접근하여 지속적·사회문화적으로 각 분야에서 수요를 창출할 수 있어야 하므로 수요 창출을 성과평가의 중요한 지표로 삼아야 한다. 문화공유정부를 만들어 문화를 모든 부처가 공유하고, 횡적인 협력체계를 갖추어 각 활동 주체의 주체성과 정체성에 대한 존중 그리고 이들의 활동에 대한 '간섭 없는 협력'을 새로운 정책기조로 자리 잡게 해야 한다.

성장과 사회이슈가 분절되지 않고 공유·공진화되기 위하여 활성자 정부가 필요하다. 4.0기술이 사회에 또 다른 문제요소로 배태되지 않고 사회문제를 동시에 해결하는 포용적 인본성장으로 견인되어 안착해야 하기 때문이다. 4.0기술 기반 문화공유정부가 활성자 역할로 이러한 사회문제 개선과 국민 삶의 질 향상을 이뤄 내야 한다.

정부의 활성자 역할을 어떻게 파악할 것인가. 사실 4.0기술의 주체는 기본적으로 기업과 대학이며, 정부는 활성자 역할을 맡게 된다. 이 역할의 구체적인 내용은 적어도 다음의 네 가지로 생각해 볼 수 있다. 기반생태계 조성 주력, 예술 기반 창발인력 교육, R&D개념식 문화예술 투자 그리고 실적지향적 맹목지원보다는 공정하고 창발적인 환경 조성 등이다.

이어서 활성자 역할에서 매력인본사회를 위한 정부의 책임을 강화해야 한다. 이는 시민들의 권리를 향상시키는 데 기여한다. 나아가 시민들의 참여가 다각화되면서 문화민주주의가 향상되는 결과를 가져온다. 이때 시민의 권리가 오히려 축소될 것이라는 우려도 정책에 반영해야 한다. 예를 들면, 정부의 정보 수집과 분석능력이 커지면서 공공이 프라이버시를 현저히 침해하거나, 시민을 통제하게 될 수도 있다는 점에서 시민을 도구화할 가능성이 있다고 본다(서울대학교 국제문제연구소, 2018, 11). 또한, 4차산업혁명을 기반으로

3편. 소셜디자인의 롤, 룰, 툴

한 사회적 협력시스템이 중요한데, 정부가 문제이고, 이를 타개하기 위하여 정책협력의 울력이 필요하다.

끝으로 소셜 리스닝(social listening) 절차를 중요하게 추진해야 한다. 인본 사회적인 포용을 실현하기 위해서는 '사회의 다양한 소리'를 경청할 필요가 있다. 이른바 소셜 리스닝을 통해서 사회수요를 잘 파악하고 네티즌들의 의견도 활용해야 한다. 이를 위해 사람들이 자연스럽게 만들어 놓은 커뮤니티에 스며들어 연구하는 네트노그래피(netnography)가 활용되고 있다. 또 인간 중심의 사회를 디자인하는 데 유용한 감정이입조사(emphatic research) 등도 쓰이고 있다(필립 코틀러 외, 이진원 역, 2017, 192-196).

2. 소셜거버넌스

4.0기술이 5.0사회에 널리 퍼지고 사회문화적 효과를 높이기 위해서는 사회 각 주체가 참여하는 소셜거버넌스를 전략적인 툴로 구축하도록 견인하고, 공진화에 이르도록 해야 한다. 또한 교육학습을 지속하며, 정책 주체인 정부는 활성자로서 각 부처의 울력을 펼치도록 도와야 한다.

1) revolution, evolution & coevolution

우리 사회가 구축한 사회 인프라는 고도성장기를 지나면서 실용성이 떨어지고, 인구구조는 어린이는 적고 노인은 많아지며, 수요 창출 없는 경제의 침체가 지속되기에 이르렀다. 이처럼 우리 사회에서는 과거 경제발전의 부작용으로 생긴 불시착사회의 모습이 생태계에 좋지 않은 영향을 미치고 있다.

지속성이 생명인 문화정책들조차 장관이 바뀌면 새로운 브랜드용 사업으로 교체되었고, 임시방편의 재정 편성으로 운영되었다. 그 결과 사회문화 부분이 재정위기에 몰리고 있다.

한편 4.0기술이 핑크빛 미래를 보장할 것으로 보이지만 이를 위한 준비는 아직 미흡하다. 다시 말해 사회수요에 정확히 대응하는 체계적 준비가 부족하다. 결국 우리 사회는 고속성장시대를 넘어 무한연결사회가 되면서 신뢰하락이 가속화되는 사회환경에 이르렀다(Nima Elmi et al., 2018). 그리고 이는 관계 창출 약화→지속성장 사회비용 증가→걸림돌로 자연스럽게 이어진다.

지속발전 생태계

그동안 우리 사회의 생태계 인식은 매우 안이하게 진행되어 왔다. 그러다 보니 생태계는 안정적으로 운영되지 못했고, 지속발전 가능하게 정비되지도 못했다. 안정적으로 진화되는 생태계를 갖지 못한 상태에서 단편적으로 제기되는 생태계 지형도에 대한 논의조차 없이 시간만 흘러갔다.

이제 우리는 5.0사회와 시대환경 변화에 대한 인식과 대응태세를 갖추고 함께 진화할 수 있는 생태계를 구축하는 '공진화 창발'이 시급하다. 특히 공공분야가 민간의 창발을 일으키는 데 앞장서고, 민간이 창의성을 실현하도록 환경을 만드는 데 적극적으로 나서야 한다. 민간은 상호이해와 공진화를 지향하는 목표를 적극적으로 공유하여 실질적 경쟁 속에서 공조하는 '보완적 공진화'를 달성해야 한다.

이처럼 생태계 정비가 안 된 상황에서 4.0기술과 5.0사회가 쓰나미처럼 밀려오고 있어, 잘못하면 곧바로 시련으로 이어질 수도 있다. 사회문화 생태계를 어떻게 구축할 것인가가 새삼 중요해지는 이유이다. 이러저러한 변화와 시련들 때문에 정작 중요한 지속발전 생태계가 구축되지 못해 문제는 더 광

범위하게 확산된다.

　이러한 비관적인 현상을 타개할 가능성은 정말 없는가? 지금 새로운 시대 환경이 조성되고 있기 때문에 우리에게 가능성이 있다고 본다. 그래서 이를 위기가 아닌 하나의 시련이라고 보면서 '사회문화적 시련'으로 표현하고자 한다. 이를 바꿔 말하면 오히려 창발 돌파구 구축에 가장 적절한 시기라고 할 수 있다.

　결국 5.0사회의 디자인 툴은 지속발전 가능한 소셜거버넌스 생태계 구축이 가장 중요한 문제로 보인다. "산업혁명은 문화와 제도의 결과이다"라는 말은 『A Culture of Growth』(2016)에서 조엘 모키르(Joel Mokyr)가 주장한 말이다. 문화와 제도의 결과인 산업혁명이 4차례에 걸쳐 일어나게 되면서 문화정책은 그동안 쌓였던 문제를 해결하는 열쇠가 될 것인가? 이에 대한 답을 찾기 위해서는 몇 가지 되물어야 할 질문들이 있다. 지속발전의 위기로 내몰린 사회, 지속발전이 의문스러운 사회의 어떤 측면이 이러한 기술혁명과 연결될 수 있는가. 실제 가능성은 어느 정도이며 성공한 사례가 있는가. 사회적 시련과 위기를 극복할 기회로 활용하기 위해서는 4차산업혁명에 대하여 어떤 입장을 지녀야 하는가.

　4.0기술로 기존 사회의 모습은 크게 변화되었고, 이제 '창발하는 사회'로 넘어가고 있다. 이 과정에서 가장 먼저 관계자본 강화의 룰을 만들고 이러한 창발과 공진화생태계를 맞는 데에 대하여 모두가 공감해야 한다. 그리고 5.0사회로 새로운 계기를 맞아 미래를 위해 새로운 창발생태계를 구축해야 한다 (이흥재, 2017).

　낙관적인 관점에서는 4.0기술이 '적응력 있고, 인간중심적이며 포괄적이고 지속 가능한 정책' 거버넌스를 통하여 창발생태계 구축에 도움이 될 것으로 보고 있다(Nima Elmi et al., 2018). 4차산업혁명 기술은 앞에서 살펴보

앉듯이 관계 창출의 기회를 확대시켜 새로운 스크리닝(screening), 셰어링(sharing), 필터링(filtering), 리믹싱(remixing) 기술 등이 사회문화의 '새로운 관계 맺기'에 적용된다. 이로써 창출될 새로운 수요에 힘입어서 창발기 생태계가 구축될 것이다. 상호작용에 자기 조직화를 더해서 전체가 창발적 속성을 갖도록 만들어지는 것이 창발성이다. 그러므로 5.0사회의 협동관계 증가와 컬래버레이션 참여를 통해서 질서가 새로 형성될 것이다. 그리고 상호작용성 증대로 공진화될 것이다. 즉 활동 주체들의 거버넌스로 지속발전 문화정책 생태계를 만들고 사회 전체가 문화로 공감하고, 사회문화를 디자인하는 것이 전략이다.

공진화 교육학습

그동안 생산방식을 변화시킬 만한 획기적인 기술이 개발될 때 역사는 이를 '산업혁명(industrial revolution)'이라고 불러 왔다. 앞에서 보았듯이 1.0기술은 증기기관을 이용하여 기계화가 이뤄지면서 공장생산이 도입되는 혁명을 가져왔다. 2.0기술이라고 부른 전기의 발명과 이용은 컨베이어벨트와 같은 생산방식의 혁명으로 이어지면서 근대적 대기업을 등장시켰다. 3.0기술혁명은 컴퓨터와 인터넷의 보급으로 지식혁명을 일으켜 자동화 글로벌기업이 파격적으로 등장하는 데 일조했다.

이렇듯 이른바 '혁명'은 사회문화적으로 많은 변화를 불러일으킨다. 예를 들면 기술 도입에 따른 노동대체 현상, 더 많은 일자리 창출, 노동시장에서의 숙련이 있다. 4.0기술 역시 생산성을 획기적으로 증대시켜 혁명으로 불릴 정도의 계기가 생겨나는 변화이다. 4.0기술혁명의 특징은 '빠름'에 있으므로 이 속도경쟁에서 뒤질수록 성장 저하, 고용 감소, 불평등 확대와 같은 부작용을 감내하게 된다. 효율적인 혁신만이 이 문제를 극복할 수 있으므로 사회문화

교육의 중요성이 대두되기에 이른 것이다.

이 같은 신기술 적응을 위한 교육학습에서는 어떤 교육을 어느 정도로 할 것인가에 대한 교육의 표준화를 중요하게 생각한다. 신기술 활용자에 대한 임금 프리미엄도 당연히 높아지거나 변동이 생겨나면서 사회에서 교육이 점차 중요해졌다. 5.0사회에서는 이렇게 지속발전 가능한 공진화사회로 나아가기 위해서 교육학습을 새롭게 가다듬어야 한다.

5.0사회의 생태계 건강성을 위해서는 인간의 사고방식도 바꿔야 한다. 4.0 기술에서 사물지능이 발달하면 결국 인간의 지능이 확장되는 결과를 가져온다. 이는 동시에 인간사회의 공간영역이 무한확대된다는 뜻이다. 이처럼 현실공간뿐만 아니라 가상공간이 함께 펼쳐지면서 상품은 단지 단선적이고 고정적인 소비대상의 소모품에 그치지 않게 된다. 이를 활용하여 놀이하고 학습하는 도구로서의 체험재 가치를 갖는 것이다. 즉 사용자 가치가 무한확대되고 그에 따라서 성과(outcome)도 무한으로 체증되는 사회로 바뀐다.

투입-산출-성과로 이어지는 과정에 기존의 가치사슬을 뛰어넘는 가치사슬이 펼쳐지게 되는 것이다. 결국 인간의 사고방식도 이러한 가치사슬에 맞춰 일대 전환이 필요해진다. 즉, 4.0기술 이후에는 사물과 비사물, 생명과 비생명 간의 열린 융합을 이끌어야 하므로 새로운 성격의 인재양성 방식과 제도가 요구된다(Nima Elmi et al., 2018). 물론 기술혁명을 이끌 수 있는 인재양성체계뿐만 아니라 기술 변화에 적응할 수 있는 인재양성을 위한 교육도 필요하게 된다(한국개발연구원, 2017; 현대경제연구원, 2014).

3.0사회에서 교육시스템은 고도생산기에 맞춘 생산형 인적 자원을 양성하는 데 중점을 두었다. 이제는 5.0사회에 필요한 인재를 양성하는 시스템으로 바뀌 창발성, 적응력, 사고력, 상호교류(소통, 협력)에 초점을 맞춰야 한다. 수업방식도 사회역량과 밀접한 관계를 유지해야 하므로 홍콩처럼 초등교육에

서 금요일 인성교육을 의무적으로 추진하는 것도 좋은 방안이다.

그리고 4.0기술환경의 변화에 적합하게 창업학교 등 다양한 유형으로 학교를 운영해야 한다. 직업교육은 평생교육 중심으로 전개하고 수업내용도 기술습득보다는 기술변화 적응에 필요한 핵심 역량을 배양하도록 바꿔야 한다.

5.0사회에 필요한 역량 강화와 사회활력을 연계시키기 위해서는 활성화 교육학습으로 나아가야 한다. 즉 사회 변화에 걸맞게 교육정책과 노동정책을 연계하여 사회활력이 이뤄지도록 정책화해야 한다. 평생교육은 교육부와 지방자치단체, 평생직업교육은 고용노동부 담당으로 해서 노동, 교육, 직업훈련 등 교육거버넌스 구축이 중요하다(박옥남 외, 2009). 사회활력 차원에서 평생교육은 인구고령화를 고려해 대기업은 물론 중소기업 근로자의 참여를 늘리고 온라인으로도 활성화할 필요가 있다. 국경을 넘어 학습하면서 소셜미디어를 통한 글로벌 연계학습도 다양하게 개발해야 한다.

이러한 사회활력 제고를 위해서 문화예술 표현, 감상학습기회를 대폭 늘려야 하고 별도로 예술역량도 강화해야 하며, 사회교육은 당연히 문화예술을 기반으로 이뤄져야 한다. 특히 개인역량과 사회역량을 함께 키워야 5.0사회의 활력이 보장된다. 개인역량을 강화하도록 예술적 능력(예술표현기술, 예술 감상력), 일반 소양능력(자존감, 자기표현력), 개인 여가활동에 골고루 중점을 두어야 할 것이다. 사회역량 강화를 위해서는 사회통합, 문화적 다양성, 문화적 참여를 늘려야 한다. 이러한 것들은 디지털스토리텔링, 지역문화의 종합 이해, 소셜비즈니스나 4.0기술 접목을 통해 이루어져야 한다.

역량 강화로 사회문제를 해결하는 데 도움이 되는 문화정책을 추진하면서 지원 중심, 엘리트 중심, 가시적 사업 중심의 추진은 이제 피해야 한다. 국가 도약의 에너지, 국민 삶의 에너지로 쓸 문화예술을 추진하고 기존의 정책들과 차별화하도록 한다.

2) 창발적 돌파구

문화정책으로 부가가치를 추구한다고 해서 문화예술의 고유가치를 벗어난 것은 아니다. 설사 문화예술만의 고유 목적을 벗어나 다른 목적으로 사용되었다 하더라도 추진과정에서 소비자들은 문화 향유의 기회를 갖게 된다. 덧붙여 문화활동 참여 욕구가 늘어나고, 문화예술의 본질을 이해하는 수준에까지 이르렀다면 이를 단순히 도구화된 정책으로 내몰 수는 없다. 이런 점에서 소셜거버넌스를 툴로 인식하는 창발적인 돌파구를 마련해야 한다.

이러한 것들은 포괄적으로 묶어서 '문화예술을 위한 문화예술활동'과 '문화예술 접목활동을 겸비한 복합문화정책'으로 볼 수 있다. 이는 정책의 지속 발전에 기여하므로 향유능력을 높이고, 문화의 공공성을 제고하며, 문화창조 환경 형성에 기여한 것으로 판단할 수 있다.

부가가치 추구활동이 창조성을 훼손하는가의 문제가 있는데, 이는 정의의 차이를 짚어 보고 판단해야 한다. 결국 개인이나 사회에 중장기적으로 어떤 영향을 미치는가를 상세히 검토하여 누적관점에서 도구화의 정도를 판단하는 것이 바람직하다. 최근 4.0기술이 문화예술 표현에 깊이 관여하게 되어 창작의 질을 높이는 결과를 가져왔음에도 불구하고 예술이 엔터테인먼트 도구로만 쓰인다는 비난이 있다. 또는 다양한 정책믹스로 어느 정책이 다른 정책의 보조 또는 도구로 전락하는지조차 파악하기 쉽지 않은 경우도 많아 도구화 논의는 사례별로 윤리성을 검토할 필요가 있다.

5.0사회의 경쟁력 원천인 창발성은 문화정책으로 수준을 높일 수 있는 사회 역량이다. 따라서 창발성 돌파구를 찾고 촉진하기 위해서 문화정책 마련에 노력해야 할 것이다. 특히 창발을 위해서 사회문화적으로 3.0사회형 경쟁 사고에 매몰되지 말아야 한다. 또한 단기적 시야에서 벗어나야 하며, 기술 집

착을 배제해야 한다. 무엇보다도 문화예술의 고유가치가 미적 경험을 통해서 사람들의 내면에 영향을 미치도록 꾸준히 정책을 펼쳐야 성과를 거둘 수 있으므로 지속발전 가능성이 중요하다. 이러한 관점에서 사업추진 과정에 특별히 유의해야 하며, 문화예술사업은 당연히 창조적·사회적 목적이 명확하도록 추진해야 한다. 또한 관계자가 공평하게 협력하며, 계획이 실현성·유연성·구체성을 가져야 한다. 아울러 정책평가의 윤리성, 정책효과 검증의 객관성을 확실하게 담보하는 사회문화적 가치판단이 바람직하다(天野 敏昭, 2010, 33). 그리고 윤리적 원칙(목적과 원칙의 공개, 위험과 실패에 대한 정보 인지와 처리능력 구비, 탁월성)을 지켜야 한다. 따라서 예술적 과정이나 성과의 질, 사업 실시의 효과, 다른 분야 전문가의 반응을 중시한다. 프랑스의 '참가형 예술사업'은 이런 점에서 본보기가 되는데 사업을 실시할 때 문화예술이 도구로 사용되는 데 그치지 않도록 유의하고 있다(天野 敏昭, 2010, 35).

분석평가의 윤리

문화정책을 윤리적으로 수립하고 집행한다 해도 정책평가윤리 측면에서는 아쉬움이 남는다. 우선 조사방법이 정밀하지 못하고, 사회문화에 치중한 나머지 문화예술의 고유가치를 가볍게 다루게 된다. 또한, 장기적으로 효과를 측정하기가 쉽지 않으므로 다른 정책과 문화정책이 서로 시너지효과를 가져오는 것을 확인하는 정도로 만족하고 만다. 따라서 공공문화정책의 사업성과와 다른 부분의 성과를 객관적으로 검증할 수 있도록 이에 적합한 분석틀을 만들어서 평가해야 한다.

정책분석에서는 단지 성과만을 분석하는 데 멈추지 말고 규범이나 가치 비판적인 것까지 분석해야 한다. 그렇지 않으면 분석 결과는 도구적인 결정(instrumental decision)을 하는 데 쓰이게 되고, 애써 추진한 분석은 이를 뒷

받침해 주는 도구 노릇에 그치고 만다.

정책분석이 도구화에 그칠 경우에는 갈등을 조정하거나 체제를 관리하는 등의 통합적인 정책결정을 하는 데 방해가 된다. 또한 사회적 적합성(social relevance)을 갖지 못하게 된다. 이렇게 되면 정책분석의 결과(output)와 영향(impact)이 정책고객인 국민과 이해관계자 모두에게 공정하게 미치지 않는다. 단지 정책행위자인 관료적 관점에서만 이뤄지도록 방치될 위험이 도사리고 있다. 나아가 정책의 영향을 받는 자의 관점을 소홀히 하거나, 사회정의 관점에서 보호받아야 할 대상자들의 입장을 옹호하지 못할 수가 있다(이홍재, 1989, 304).

4.0기술이 파괴적인 기술 혁신을 맹목적으로 수행할 경우에는 사회문화는 물론 사회관계자본의 급격한 빈곤을 가져오거나 심지어 무너뜨릴 위험도 있다. 따라서 정책사업 기획과 평가 때 인간, 사회, 자연을 존중하는 관점을 갖고 미래지향적인 진화(evolution)방식으로 4.0기술을 활용하는 방향을 먼저 정해야 한다(이종관, 2017, 427). 다시 말하면 창발성을 꾸준히 견인해 가는 4.0기술을 제대로 인식하고 다른 정책과 접목해야 한다.

그동안 사회문화정책에서는 개발을 지원하면서 양적 성과를 독려하는 관행이 이어져 왔고, 성과 독식의 욕심 때문에 타 사업을 배타시하는 과잉정책이 존재했었다. 아니면 적어도 이에 대한 의식이 팽배한 동조과잉의식을 지닌 채 진행되어 왔었다.

4.0기술(데이터, 실감현실)의 사회문화적 측면을 창발성 측면에서 본다면 보다 명시적으로 정책개발 집행이 이뤄질 것이다. 따라서 정책 인식이나 추진에서도 창발성을 중심으로 하는 새로운 정책 인식을 탑재한 상태에서 추진하도록 해야 한다(Kris Broekaert et al., 2018).

창발적 접근으로 소셜거버넌스를 이끌기 위해서는 과연 어떻게 해야 하는

가. 그리고 창발성을 어떻게 확산시킬 것인가. 우선, 문화예술정책의 자기목적성을 뚜렷이 해야 한다. 적어도 문화예술정책이 도구화되지 않도록 정책의 자기목적성을 명확히 하고 사회적으로 공동인식, 공동시동, 공동창발해야 한다. 이는 문화예술의 고유가치, 이미지가치, 소통가치, 부가가치, 인본가치라고 판단되는 것을 최우선에 두고 정책을 펼치는 것을 말한다. 부차적인 목적으로 내세웠던 것들이 이 같은 본원적인 문화정책가치를 전도한다면 문화정책으로서의 자기목적을 포기하는 결과와 다름없다.

더구나 4차산업혁명의 소용돌이가 거센 이 시점에 문화정책이 자기목적성을 잃고 표류하는 일은 없어야 한다. 국민들의 요구와 이를 반영한 문화정책이 4차산업혁명을 계기로 새롭게 자리매김하면서 다른 부분과 공진화하는 것이야말로 소셜거버넌스 견인의 주 목적이고 새로운 접근이기 때문이다.

나아가 일상생활에서 CoT에 기반한 사회문화정책의 공공성을 확대하고 문화권역 범주를 명확히 해야 한다. 문화정책이 5.0사회형 사명감을 갖고, 정책효과가 국민 삶의 질에 미치는 효과를 제고하는 데 궁극적인 기준을 삼도록 하며, 이에 초점을 맞춰 평가하는 것을 당연하게 여겨야 한다. 이를 위해 관련 정책 주체들이 계획, 집행, 평가 등의 각 정책과정에 참여하는 공통의 축을 갖고 참여 공공성을 중시하며 과정합리성을 갖춰야 한다.

아울러 문화권역 범주를 명확히 설정하여 문화정책이 정치, 경제와 일정한 정도의 '아름다운 거리'를 두고 지나치게 도구화되는 것을 경계하는 방법으로 추진하는 것이 5.0사회 소셜거버넌스의 원표이다.

문화영향 존중

주요 공공정책이 사회문화에 미치는 영향을 평가하여 정책 집행에 반영하는 '문화영향평가'는 문화영향을 존중하고 정책의 도구화를 최소화하는 데 중

3편. 소셜디자인의 룰, 룰, 툴

요하게 활용된다.

사회문화적 영향은 폭넓게 일어나기 때문에 엄격하게 문화영향만을 평가하여 반영하기란 쉽지 않다. 그러나 적어도 문화파괴적인 정책은 배제하고 문화영향을 높이는 정책으로 만들어 가도록 사례를 분석하고 축적하여 바람직한 모형으로 이끌어 가는 창발적 접근이 이루어진다.

또한 정책에 적합한 수준의 규제를 하거나 방향을 조정할 만한 정치력을 발휘하여 적용하기도 쉽지는 않다. 다만 관련 평가지표를 객관적으로 제시하고, 사업에 반영하고, 평가를 거치면서 수정하는 등의 제도화를 정착한 것은 창발적 돌파구를 마련하는 의미로서 매우 뜻깊다.

실질정책에서 각 정책 주체는 물론이거니와 정책대상자인 국민들의 입장에서 문화예술활동이 자기 표현, 자존심, 문화욕구에 영향을 미치는지를 봐야 한다. 또 이러한 변화가 자율적으로 일어나고 있는지도 주목해야 한다. 아울러 커뮤니티 참가, 맑고 밝은 사회 만들기에 대한 참여욕구 면에서 문화 소비자로서의 개개인들이 상향적으로 변하고 체감하는 수준에까지 이르렀는지 그 영향을 확인한다.

이러한 문화영향에 대한 분석으로 여러 정책과 문화예술활동이 서로 공진화를 추구하도록 어떻게 해야 하는가. 예를 들어, 문화예술정책과 사회돌봄정책은 오랫동안 많은 노력을 기울였는데도 성과가 미흡하고 공진화가 위축되는 추세이다.

또한 일부에서 나타나기 시작한 역진화현상은 미래지향적인 생태계가 마련되지 못했기에 생겨난 문제이다. 그러다 보니 미래기술 융합생태계, 위기탈출을 위한 '가능성 문화정책(Able Culture Policy)'은 사회발전을 따라가지 못하고 뒤처지는 불안한 수준이다.

공진화의 틀을 만들고 문화정책이 다른 한편의 도구가 되지 않도록 하기

위해서는 실질수요를 파악하고, 사회적 기대를 정확히 이해하여 각 영역의 지식을 갖춘 뒤 5.0사회의 문제 해결형 문화정책으로 전개해야 한다. 또한 도구화를 막기 위해서 정책 수혜 대상을 계층화하고, 각각의 수요에 알맞게 영향평가 결과를 활용하는 것이 바람직하다.

결국은 사회적 임팩트

문화예술정책이 매우 심하게 정치도구화된 사례는 최근 우리 사회에서 심각하게 인식된 바 있다. 이는 이해관계자들이 문화예술을 정치도구로 이용하여 블랙리스트를 만드는 야만적 행태로 나타났었다. 개인의 비선이 정치도구화되는 것만으로 부족해서 건강한 문화예술에 검은손을 뻗어 사회의 공분을 샀다. 왜 하필 공권력으로 문화력을 제압하고, 예술인의 눈을 가리고, 맑고 바른 사회를 꿈꾸는 납세자들에게까지 눈물을 뿌리며 삶의 의미를 내치게 했는가. 문화예술이 창조역량을 배경으로 맑은 사회를 가져오리라던 기대 앞에서 도구주의 논란은 정말 사치스러운 관념의 연합이었을 뿐이었다. 이런 생태계 속에서 문화예술이 복면을 쓴 가왕들처럼, 자기 목소리를 꾸밈없이 내는 것이 아니라 잘 꾸며서 남의 목소리를 내야 성공하는 것으로 혹시 연출되지는 않았는지 되돌아보게 된다. 천년대계를 내다보는 정체성 있는 자기목적적 문화정책을 끌어낼 소셜거버넌스를 갖춰야 한다.

아울러 문화정책 도구화에 대한 장단기적 판단과 인식을 바로잡아야 한다. 문화영향은 특히 문화정책이 다른 정책과 믹스될 때 도구화 정도 판단의 중요한 자료가 된다. 정책믹스하에서 융합정책과 도구화정책을 구분하는 기준을 단기적 효과와 장기적 효과로 구분해서 판단할 수 있다. 즉, 문화와 융합된 정책이 단기적 성과를 거두기 위해 문화예술을 활용한다면 이는 도구화된 정책이라 볼 수 있다. 다만, 장기적으로 문화예술의 아름다움이나 인간적 가

치를 실현하는 데 확실히 도움이 된다면 이는 도구화된 정책이라고 단정하기 어렵고 융복합정책의 현실적 전략으로 볼 수 있다.

또한, 정책수단의 우선순위 정도에 따라 판단을 유보할 수도 있다. 접목된 정책수단을 높은 우선순위에 배치하고, 효과평가에서 우선순위를 높게 잡거나, 문화예술의 창조성을 위축하지 않는다면 도구화로 몰아붙일 필요는 없다. 특히 믹스된 정책의 성격이 교육적 효과가 큰 것, 외부성이 큰 것(국가 위신, 유산적 가치, 공공교육성)이라면 도구화로 예단하기는 어렵다. 장기적으로 사회문화적 임팩트를 볼 수 있을 것이기 때문이다.

· 참고문헌 ·

국가생존기술연구회(2017), 국가생존기술, 동아일보사.

김영주(2016), 커뮤니티아트 활동에서 나타나는 창발현상에 의한 공진화 효과 연구, 추계예술대학교대학원 박사논문.

김주섭·이장원·오호영(2017), 양극화 극복을 위한 정책방향, 한국개발연구원.

네이트 실버, 이경식 역(2014), 신호와 소음, 더퀘스트.

농촌진흥청(2017), 식물을 이해하는 또 다른 방법, RDA Interrobang 205.

돈 탭스콧·알렉스 탭스콧, 박지훈 역(2018), 블록체인혁명, 을유문화사.

류준호·윤승금(2010), 생태계 관점에서의 문화콘텐츠 산업 구성 및 구조, 한국콘텐츠 학회논문지 10(4).

박옥남·오삼균·김세영(2009), 문화예술교육 패싯 분류체계 설계에 대한 연구, 한국 문헌정보학회지 43(3).

박유리·손상영·김창완·강하연·오정숙·김희연·정원준·신정우·문상현(2015), 인터넷의 진화와 사회경제적 패러다임 변화 연구, 정보통신정책연구원.

박종원(2004), 과학적 창의성 모델의 제안: 인지적 측면을 중심으로, 한국과학교육학 회지 24(2), 375-386.

박찬국(2017), 제4차 산업혁명과 함께 인간은 더 행복해질 것인가?, 한국해석학회, 현대유럽철학연구 46, 313-348.

박충식, 한국포스트휴먼연구소·한국포스트휴먼학회 공편(2017), '생명과 몸과 마음의 존재로서의 인공지능', 제4차 산업혁명과 새로운 사회윤리, 아카넷.

박통희·김영아(2016), 정책공감과 사회경제계층, 한국정책학회보 25(1), 395-432.

백윤수·박현주·김영민·노석구·박종윤·이주연·정진수·최유현·한혜숙(2011), 우리나라 STEAM 교육의 방향, 학습자중심교과교육학회, 학습자중심교과교육 학회지 11(4), 149-171.

비벡 와드와, 실리콘밸리 스타 기업인 중 인문학 전공자가 많은 이유, 조선일보, 2018.7.11.

사공영호(2008), 정책이란 무엇인가, 한국정책학회, 한국정책학회보 17(4), 1-36.

서울대학교 국제문제연구소(2018), 4차 산업혁명 전략의 새로운 지평: 미래 국가 전략의 모색.

손화철, 한국포스트휴먼연구소·한국포스트휴먼학회 공편(2017), 지속가능한 발전과

제4차산업혁명 담론, 제4차 산업혁명과 새로운 사회윤리, 아카넷.

송위진(2016), 혁신연구와 '사회혁신론', 과학기술정책연구원, 동향과 이슈.

아쓰시 수나미(2018), 세계시장에서 이기는 룰 메이킹 전략, KPC.

이동원·정갑영·박준·채승병·한준(2009), 제3의 자본, 삼성경제연구소.

이선영(2017), 제4차 산업혁명 시대의 교육심리학, 한국교육학회, 교육학연구 23(1), 231-260.

이영완, 기보 한장 안보고 바둑의 神이 됐다… 알파고 '2차 쇼크', 조선일보, 2017.10. 19.

이종관(2017), 4차산업혁명: Concreative 미래를 향한 발전?, 〈4차산업혁명시대의 디지털 사회정책〉, 한국정보통신정책연구원.

이종관(2017), 포스트휴먼이 온다, 사월의책.

이종관·이진일·김연순(2017), 독일 사회의 신뢰 제고 사례, 〈사회자본 확충을 위한 중장기 정책대등방안〉, 한국개발연구원, 33-45.

이준기(2012), 오픈 콜라보레이션, 삼성경제연구소.

이푸 투안, 이옥진 역(2011), 토포필리아, 에코리브르.

이흥재(1989), 정책분석의 도구주의 성향과 그의 극복, 성균관대학교 대학원, 수선논 집 14.

이흥재(2011), 융합환경에 따른 콘텐츠정책 전환과 생태계 활성화, GRI 논총 13(2), 181-204.

이흥재(2012), 현대사회와 문화예술: 그 아름다운 공진화, 푸른길.

이흥재(2013), 지역 문화정책과 사회적 자본의 통합적 공진화: 시론, GRI 논총 15(2), 213-242.

이흥재(2016), 4차산업혁명시대 새로운 콘텐츠산업 지원정책의 방향, 한국콘텐츠진 흥원.

이흥재(2017), 새로운 콘텐츠정책의 방향, 한국문화관광연구원, 웹진 〈문화관광〉, 2017.6.

전재경(2017), 법질서에 대한 신뢰제고 방안, 〈사회자본 확충을 위한 중장기 정책대 응방안〉, 한국개발연구원.

정혁(2017), 4차 산업혁명 시대를 맞이하는 ICT 산업의 도전과제: 중장기적 관점, 정 보통신정책연구원, KISDI Premium Report 17(18).

제프 콜빈, 신동숙 역(2016), 인간은 과소평가 되었다, 한스미디어.

조엘 모키르, 김민주·이엽 역(2018), 성장의 문화: 현대 경제의 지적 기원, 에코리브 르.

차상균(2017), 디지털혁신국가로의 길, 4차산업혁명이 만드는 새로운 세상, KPC.

차정미(2018), 중국의 4차산업 담론, 전략, 제도, 〈4차 산업혁명 전략의 새로운 지평:

미래국가 전략의 모색〉, 서울대학교 국제문제연구소 등.

최계영(2017), 4차산업혁명과 ICT, 정보통신정책연구원, KISDI Premium Report 17(2).

최무영·최인령·장회익·이정민·김재영·이중원·문병호·홍찬숙·조관연·김민옥 (2017), 정보혁명, 휴머니스트.

최병삼·양희태·이제영(2017), 제4차 산업혁명의 도전과 국가전략의 주요 의제, 과학 기술정책연구, STEPI Insight 215.

필립 코틀러·허마원 카타자야·이완 세티아완, 이진원 역(2017), 마켓 4.0, 더퀘스트.

하대청(2017), 웨어러블 자기추적 기술의 각본과 윤리, 초연결시대의 건강과 노동, Asia Pacific Journal of Health Law & Ethics 10(3), 87–106.

한병철, 김태환 역(2012), 피로사회, 문학과지성사.

현대경제연구원(2017), 4차 산업혁명 시대의 국가혁신전략 수립 방향, VIP REPORT 17–21.

현대경제연구원·헤럴드경제(2014), 사회자본 확충을 위한 과제.

KB금융지주경영연구소(2018), 4차 산업혁명 시대, HR 패러다임의 전환, KB지식비 타민 18–26.

Adam Jezard(2018), The 3 key skill sets for the workers of 2030, World Economic Forum.

Alex Gray(2016), The 10 skills you need to thrive in the Fourth Industrial Revolution, World Economic Forum.

Atsushi Sunami(2018), Creating japan's Super Smart Society, KPC.

Beth R. Holland(2018), Technology: The Social Justice Issue of the 4th Industrial Revolution. http://brholland.com/technology- the-social-justice-issue-of-the-4th-industrial-revolution-2/

Chuck Robbins(2016), The Fourth Industrial Revolution is Still About People and Trust. https://blogs.cisco.com/news/the-fourth-industrial-revolution-is-still-about-people-and-trust

Conrad von Kameke(2018), Trust in tech governance: the one success factor common to all 4IR technologies, World Economic Forum, 16 May 2018.

David Sangokoya(2017), 5 challenges for civil society in the Fourth Industrial Revolution, World Economic Forum.

Deborah Rowland(2018), You've got your approach to innovation all wrong. This is why, World Economic Forum.

Diane Davoine(2016), How the science of human cooperation could improve the world,

World Economic Forum.

Farnam Jahanian(2018), 4 ways universities are driving innovation, World Economic Forum.

Gary Coleman(2016), The Fourth Industrial Revolution: Fear, Hope, and Trust. https://www.linkedin.com/pulse/ fourth-industrial-revolution-fear-hope-trust-gary-coleman

Geoffroy de Lestrange(2016), What does the 'fourth industrial revolution' mean for HR?. https://www.cornerstoneondemand.co.uk/blog/what-does-fourth-industrial-revolution-mean-hr

Greg Chambers(2017), Trust, Culture and Diversity and Key in "The 4th industrial Revolution', HR News. http://hrnews.co.uk/trust-culture-diversity-key-4th-industrial-revolution/

Itai Palti(2017), Creativity will be the source of our next industrial revolution, not machines. https://finance.yahoo.com/news/creativity-source-next-industrial-revolution-110021646.html

Jeremy Greenwood and Boyan Jovanovic(1999), The Information-Technology Revolution and the Stock Market, *Productivity Growth*, 89-2.

Johan Aurik, Jonathan Anscombe and Gillis Jonk(2018), How technology can transform leadership – for the good of employees, World Economic Forum.

Kate Rodriguez(2018), Have we reached the fourth industrial revolution? The Economist. https://execed.economist.com/blog/industry-trends/have-we-reached-fourth-industrial-revolution

Keith Sawyer(2008), *Group Genius: The Creative Power of Collaboration*, Basic Books.

Klaus Schwab(2016), The Fourth Industrial Revolution: what it means and how to respond, World Economic Forum.

Kris Broekaert and Victoria A. Espinel(2018), How can policy keep pace with the Fourth Industrial Revolution?, World Economic Forum.

Lindsay Portnoy(2018), Human Motivation in the Fourth Industrial Revolution. https://digitalculturist.com/human-motivation-in-the-fourth-industrial-revolution-78e82552030d

Markus K Brunnermeier and Joseph Abadi(2018), The economics of blockchains , 17 July 2018. https://voxeu.org/article/economics-blockchains

Michael Gregoire(2018), How the tech industry can restore trust, Wold Economic Forum. https://www.weforum.org/agenda/2018/01/how-the-tech-industry-can-restore-trust/

Murat Sönmez(2018), We need a new Operating System for the Fourth Industrial Revolution, Perspectives on Business and Technology, World Economic Forum.

Myrsini Zorba(2015), Cultural Policy under Conditions of Economic Crisis, *International Conference on Public Policy*, Milan, June 2015.

Narayan Toolan(2018), 3 ways the Fourth Industrial Revolution is disrupting the law, World Economic Forum. https://www.weforum.org/agenda/2018/04/three-ways-the-fourth-industrial-revolution-is-disrupting-law/

Nima Elmi and Nicholas Davis(2018), How governance is changing in the 4IR, World Economic Forum.

Nowak, M. A.(2006), Five Rules for the evolution of cooperation, *Science* 313, 1560-1563.

Stefano Trojani(2018), What a leader, not just a manager? what to look-for and cultivate, World Economic Forum, 2018.2.5.

Strategic Social Initiatives(2018), Artificial intelligence is going to completely change your life. http://2045.com/news/35208.html

Stuart Lauchlan(2018), Why trust has to be valued higher than growth in the 4IR. https://government.diginomica.com/2018/01/23/world-economic-forum-2018-trust-valued-higher-growth-4ir/

Tomdoctoroff(2017), The fourth industrial revolution vs. our global trust deficit. http://www.tomdoctoroff.com/ fourth-industrial-revolution-vs-global-trust-deficit/

Vestheim, G.(1994), "Instrumental cultural policy in Scandinavian countries: A critical historical perspective", *European Journal of Cultural Policy*, 1: 57-71.

Vinayak Dalmia and Kavi Sharma(2017), The moral dilemmas of the Fourth Industrial Revolution, World Economic Forum, 13 Feb 2017.

Woods, R. et al.(2004), A thematic study using transnational comparisons to analyse and identify cultural polocies and programmes that contribute to preventing and reducing poverty and social exclusion, European Commision.

間仁田幸(1999), 共進化の時代, 時事經濟評論社.

葛 井・慎太郎(2016), 試練の時代の文化政策: フランスベルギーカナダにおける文化政策の再構築.

谷本潤・相良博喜(2008), 戦略ネットワークの共進化による 協助の創発と Assortative mixing, 情報処理学会研究報告.

国領二郎(2004), オープンソリューション社会の構想, 日本経済新聞社.

国領二郎(2006), 創発する社会, 日經BP企劃.

4차산업혁명과 소셜디자인 문화전략

大友優子(2007), EU, イギリスにおける社会的排除の概念と対応施策の動向, Hosei University Repository.

大平 英樹(2015), 共感を創発する原理, エモーションスタディジュ, 1-1.

東北大学生態適応グローバルCOE編(2013), 生態適応科學, 日経BP社.

竜川一郎(2017), '成長戦略'で強調される'需要創出型イノベーション'とは何か. http:\\theoria.info/?page id=677

妹尾堅一郎(2007), '創発する社会' 書評, Keio Journal, 7-1.

武井昭(1999), '豊かな社会'の理論的構造とその発展, 地域研究開發 2-1.

濱岡 豊(2004), 共進化 マーケティング, 三田商學研究, 47(3).

濱岡 豊(2007), 共進化 マーケティング2.0, 慶應大学出版会

濱岡 豊(2013), 共進化 マーケティング2.0, '三田商學研究' 50-2.

小林 敦(2013), 野生のデザイン, 21世紀 社會デザイン研究, No 12.

小野讓司 外 3人(2013), 共創志向性, Japan Marketing Journal 33-3.

松岡由幸(2013), 創発デザインの概念, 共立出版.

永田晃也・藤桓裕子(2000), 科學技術コンセプトの進化プロセス, 科学技術庁 科学技術政策研究所.

日本トランスヒューマニスト協会. https:\\transhumanist.jp

日本經濟産業省(2016), 未来に向けた経済社会システムの再設計.

日本學術會議 哲學委員會(2010). 哲学分野の展望: 共同で生きる価値を照らす哲学.

井上達彦・永山晉(2012), イノベーション創出に向けた'縁結'と'絆の深化', RIETI Discussion Paper, RIETI.

天野・敏昭(2010), 社会的包摂における文化政策の位置−経験的考察に向けて分析枠組みの検討, 大原社會問題研究所雑誌, No 625.

平井裕秀(2015), 我が国経済産業を取り巻く環境変化と必要な人材像について, 経済産業省.

横浜市(2012), 共創推進の指針: 共創による新たな公共づくりに向けて.

· 색인 ·

4차산업혁명과 소셜디자인 문화전략

4차산업혁명과 소셜디자인 문화전략